상명대학교 한중문화정보연구소

- 명청대 강남후원문화 시리즈 -

명·청대 회화예술

초판1쇄 인쇄 2009년 6월 12일
초판1쇄 발행 2009년 6월 16일

지 은 이 지순임 안영길 김연주
펴 낸 이 유원식
펴 낸 곳 도서출판 아름나무
등 록 2006년 12월 11일
등록번호 313-06-262호

주 소 서울시 영등포구 문래동3가 54-66 에이스하이테크시티 2동 1508호
전 화 02-707-2910
팩 스 02-701-2910
www.arumtree.com
e-mail books@arumtree.com

ISBN 978-89-93532-02-9 ⓒ2009 아름나무

《명·청대 회화예술》은 한국학술진흥재단의 〈2005년도 기초학문육성지원 인문사회분야〉(과제번호: 2005-079-AM0044)의 지원으로 연구되었음.

명·청대 회화예술

 〈명청대 강남후원문화 시리즈〉를 발간하며

상명대학교 중국어문학과 교수 권 석 환

본 시리즈는 2005년부터 한국학술진흥재단의 후원으로 이루어진 《중국 江南지역 明淸代 문화후원 시스템(patronage system) 연구》의 결실이다.

장강 중하류 삼각주 지역에 형성된 '江南' 지역 문화는 南宋 이후 줄곧 중국의 경제발전과 함께 성장하였고, 특히 16세기 중엽에 이르러 예술과 문학의 분야에서 새로운 전기를 맞이하였다. 陽明學과 같은 새로운 사상이 유행함에 따라 실용적인 지식에 대한 관심과 과학적 정신이 고양되었고, 문화 각 방면에서 자유롭고 독창적인 정신이 나타나기 시작하였다. 예술분야에서는 전통에 도전하는 창의적인 작품들이 양산되고, 자의식이 강한 낭만적인 문학이 크게 발전하였다. 유럽의 르네상스에 필적하는 이러한 明末의 '문예부흥'에는 왕실의 행정적인 후원과 경제적 지원이 중요한 역할을 하였지만, 그 이면에는 부유한 상인, 문예작품의 감정 수집가, 사대부 혹은 관리들의 호의적인 협력이 있었다. '상업자본'이 형성되고 '시장경제'가 발달하기 시작한 18세기에 이르러서는 왕실보다는 오히려 그들이 더욱 중요한 후원자로 등장하게 되었다.

본 연구는 이러한 후원들이 하나의 사회시스템의 형태로 나타나 명청대의 문학예술 및 학술의 발전에 결정적인 역할을 하였다는 가실에서 출발하였나. 즉 병정대 예술과 문학의 중요한 동력으로 작용한 구성요소들, 연극(戱班), 회화, 원림의 세 문예 장르와 그 문예의 발생 흥성의 환경요소라 할 수 있는 '문인결사'와 '도서출판' 등에 대하여 상업자본의 후원이 비교적 장기간에 걸쳐 나타났고, 그것들이 상호작용이 안정된 패턴을 나타났음을 확인하였다. 본 연구에서는 이것을 명청 시대 강남 지역 문화 '후원시스템(patronage system)'으로 명칭하고, 명청대 문화 후원의 형태, 후원시스템과 그에 의해 생산된 예술 및 문학작품의 상관 관계, 명말 상공인의 출현과 시장경제가 가져온 후원시스템의 변화, 그리고 그로 인한 예술과 문학의 생산 환경 변화 양상 등을 다음과 같이 해명하였다.

첫째, 강남지역 명청대 문화 후원은 서구 르네상스 시대 王公이나 귀족 또는 가톨릭 성당에 의한 예술 후원(art patronage)과 달리 훨씬 더 다양하면서 복잡한 후원 형태들을 보여주고 있다. 즉 동일한 후원자가 동일한 장소에서 여러 장르에 걸쳐 후원을 하는 형태를 띠게 된다는 점이다. 예컨대 원림소유자가 원림경영 뿐 아니라 장서, 서화 감정 및 수집, 시서화 창작, 가반활동, 문인결사·문인 雅集을 두루 지원하는 형태를 띤다. 더 나아가 창작자-유통자-소비자가 혼재된 후원 양상은 매우 독특한 예라고 할 수 있다. 따라서 본 연구는 이러한 중국만의 독특한 후원시스템을 확인하였고, 특히 '문인사단' 이 행사한 문화적 권력의 본질을 밝히는데 노력하였다.

둘째, 후원시스템과 그에 의해 생산된 예술 및 문학작품의 상관관계를 탐색하였다. 후원이란, 후원자와 피후원자간에 형식상 주종관계에 있지만 실제적으로는 상호 호혜적 관계, 때로는 긴장과 갈등이 발생하는 경우도 있다. 이러한 협력 또는 갈등이 존재하는 것은, 후원관계가 예술가 또는 문학가의 생계를 보장하는 경제적 관계임과 동시에 피후원자의 사회적 관계 및 정신세계에 일정한 영향을 미치는 심리적 관계이기도 하기 때문이다. 본 연구는 후원시스템이 예술가 및 문학가의 사회적 관계와 심리 상태에 미친 영향이 무엇이며, 후원자의 이익과 취향이 어떻게 반영되었는지를 고찰하였다.

셋째, 명말 상공인의 출현과 시장경제가 가져온 후원시스템의 변화, 그리고 그로 인한 예술과 문학의 생산 환경 변화 양상을 살폈다. 유럽에서 르네상스 이후 17세기에 이르기까지 진행되었던 것과 유사하게 강남지역에서도 예술과 문학 방면에서 상업화가 촉진되고 문예 출판이 활발해졌는데, 그 결과 문예의 소비자들이 새로운 형태의 '후원자' 로 등장하게 되었다. 이들이 바로 소비자 후원자(consumer-patron)임을 확인하였다.

본 연구단에 참여한 연구원 11명은 모두 21편의 논문을 집필하였고, 이 연구를 기초로 하여 <명청대 강남후원문화시리즈>로, 1. 총괄 : 강남의 예술가와 그 패트론들 2. 문인결사 분과 : 양자강의 르네상스 3. 연극 분과 : 강남지역 공연문화의 꽃 – 곤극崑劇 4. 출판 분과 : 중국 명청대 문예유통과 출판문화 5. 회화 분과 : 명·청대 회화예술 6. 원림 분과 : 명청대 원림문화와 후원을 기획하였다.

본 연구를 통해 중국 강남지역의 문화예술이 수많은 사대부와 상인들의 후원에 의해 찬란히 꽃을 피웠으며, 오늘날 중국 강남지역은 예술의 발전에 기초하여 경제문화가 지속적으로 발전했다는 결과가 다양하고 지속적인 후속 연구를 파생시키길 바란다. 아울러 본 연구에 참여했던 연구원들의 다년 간의 노고에 감사를 표한다. ▢

 책을 펴내며

《명·청대 회화예술》은 한국학술진흥재단의 〈중국 江南지역 明淸代 문화 후원시스템(Patronage System) 연구〉라는 연구과제명으로 2005년 기초학문 인문사회분야 지원과제로 선정된 과제 중 회화의 후원 시스템에 관련된 내용의 저술이다. 이에 대한 연구는 중국 紹興文理學院에서 '越文化'에 대한 주제로 개최된 국제학술대회에서 吳門畫派에 대해 연구 발표했던 것이 계기가 되어 강남지역 문화에 대한 연구관심으로 이어지게 되었고, 그 연구의 관심부분을 학술진흥재단에 공모하였던 바, 연구과제로 선정되어 2년간 심화된 연구과정을 거친 결과물 중 회화부분만 별도로 모아 이 한권의 책으로 출판하기에 이르렀다.

 그러므로 이 책은 明代는 吳門畫派와 浙江畫派 그리고, 淸代의 揚州畫派와 海上畫派가 주로 연구대상이 되었으며, 이들 화파의 화가들에 대한 후원문화의 성격과 의미 및 그에 따른 회화 유파의 예술경향들이 고찰되었다.

 문화후원시스템이라는 예술사회학적 주제를 중국회화에 대입시켜 연구함으로써 明代 예술가들의 예술활동이 새로운 변화의 요구에 직면한 당시의 전통적인 사회 구조 속에서 어떻게 이루어졌고, 또 자본주의가 도입된 근대화로의 변혁기였던 淸代의 회화 유파가 어떤 방향으로 변화를 모색했었는지

를 살펴볼 수 있었다. 그 결과 각 시대 예술가들의 창작 행위는 어떤 형식으로든 후원문화와 함께 했음을 인식할 수 있었으며, 이러한 경향은 현대에도 다양한 기업예술 후원경향 등의 모습으로 이어지고 있기 때문에 저자들의 후원문화에 대한 연구는 시의 적절했다고 생각한다.

따라서 《명·청대 회화예술》은 중국 명청대 회화 예술을 예술사회학적 방법론으로 새롭게 고찰하고 있다는 점에서 기존 연구와의 차별성을 드러내고 있으며, 그 중에서도 명청대 대표적인 회화 유파의 활동과 성격에 대한 새로운 시각을 제시했다는 점에서 그 특징을 찾아볼 수 있다. 이러한 차별성은 이 연구를 도모한 연구자 세 명이 모두 동양 미학을 전공하였기 때문에 중국회화를 보는 시각도 기존의 회화사적 관점과는 다른 데에 기초한다.

한 시대의 문화연구라는 작은 출발이 발판이 되어 문화 전반에 대한 새로운 시각의 총체적 연구로 확대되길 기대하면서 관심 있는 많은 연구자들의 충고어린 가르침을 바란다. ◻

저자 일동

차례

Ⅱ. 청대 회화예술

Ⅰ. 명대 회화예술

1. 오문화파의 명칭과 유래

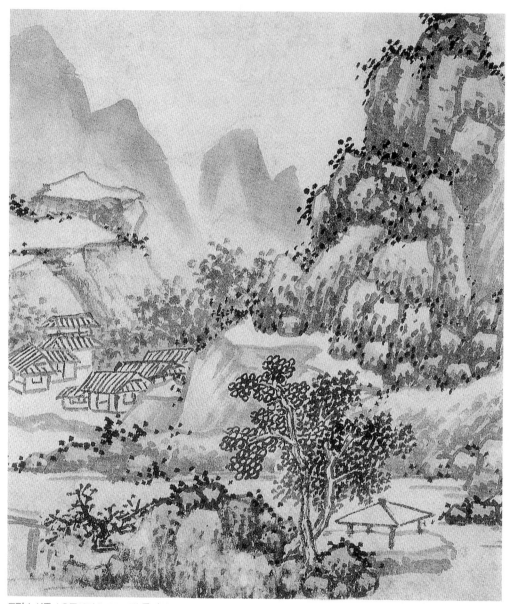

그림 1 심주 〈 오문 12경吳門十二景〉중 다섯 번째 작품

'오문화파吳門畵派'는 명대 중기 소주蘇州 지역에서
흥기한 하나의 회화 유파로 중국회화의 발전 역
사에서 중요한 위치를 차지하고 있을 뿐만 아니
라, 후대의 화단에 대해서도 큰 영향을 미쳤다. 이
화파가 화단에 등장한 이래로 수백 년 동안에 이

와 관련된 평론이나 연구가 많이 쏟아져 나왔으
며, 오늘날에도 이미 중요한 학술적 성과들이 다
각도로 이루어지고 있음을 볼 수 있다. 그럼에도
불구하고 중국과 한국의 학계에서는 이 회화예술
을 대표하는 이 화파의 명칭과 유래에 대하여 심

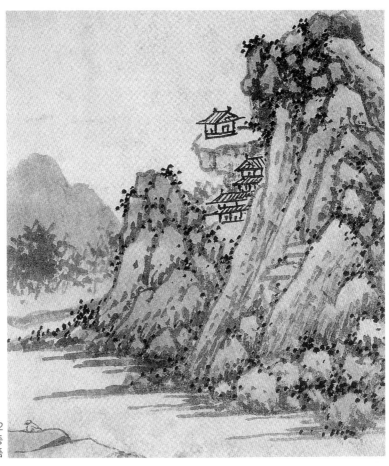

그림 2
심주 〈 오문12경吳門十二景〉중
두 번째 작품

도 있고 폭 넓은 연구가 이루어지고 못하고 있음이 아쉬움으로 남아 있었다.

특히 소주의 별칭인 오문吳門은 강남의 경제적 문화적 중심지로 삼국三國과 동진東晉시대로부터 이래로 수많은 걸출한 화가들을 배출한 지역이다. 《오문화사吳門畫史》에 실려 있는 바에 따르면 진晉으로부터 청淸에 이르기까지의 비교적 저명한 화가가 1220여 명에 이를 정도로 많으며, 명대가 가장 흥성했던 시기로 300년 동안에 800여 명의 화가를 배출했는데 회화사에서 일찍이 볼 수 없었던 최고의 화파畫派를 이루었다고 할 수 있다.

이 때문에 해당 지역의 회화 발전을 개괄하여 규정하는 명칭도 자연스럽게 발생하게 되었다. 예컨대 해당지역을 널리 일컫는 용어로는 오문吳門, 오군吳郡, 오도吳都, 오중吳中, 오지吳地, 고소姑蘇 등의 명칭이 생겨났으며, 화파의 이름을 붙인 용어로는 오문화파吳門畫派, 오문파吳門派, 오파吳派 등의 명칭이 있고, 저명한 화가를 병칭하는 용어로는 심문沈文, 당구唐仇 및 오문사가吳門四家, 명사가明四家 등의 명칭이 있다.

그런데 이러한 명칭들은 서로 다른 각도와 상황으로부터 나온 것으로 그 자체로 특정한 의미와

내용을 함유하고 있었지만, 오랜 세월이 지나는 동안 이들 명칭이 얽히고 혼합되면서 서로를 대체하며 통용되기도 하고 서로 부딪히기도 하면서 개념상의 혼란과 모호함을 조성하기도 하였다. 예컨대 오문화가를 오문화파와 같게 여기거나 오문화파를 오문화가에 한정하는 경우도 있었으며, 오문사가를 놓고 어떤 때는 함께 오문화파에 넣기도 하고 어떤 때는 오파吳派와 원파院派로 구분하기도 하였다. 또 오파는 때로는 오문화파의 약칭으로 때로는 오파의 갈래인 송강파松江派, 화정파華亭派, 운간파雲間派 등을 포괄하여 일컫기도 하였다.

이러한 명칭의 혼란과 개념의 모호함은 오문화파가 지니고 있던 고유한 의미와 다양한 내용을 제대로 드러낼 수 없게 하였으며, 결국에는 이 화파의 시·공간적 범위, 구성원의 구성 문제, 주체적인 풍격, 변천과 발전 과정에 대한 다양한 해석과 연구를 펼침에 있어 비교적 객관적인 관점을 이끌어 내는데 어려움을 겪게 하였음도 부인할 수 없다. 따라서 오문화파의 명칭과 유래에 대한 구체적인 탐색과 분석을 통해 그동안 헝클어져 있던 이 문제에 대한 실마리를 풀어 나가려고 한다. 먼저 오문과 오문화파의 관계와 의미를 살펴보고 더 나아가 오문사가와 오파의 관계와 의미에 대한 비교와 분석을 통해 보다 심도 있게 문제에 접근하고자 한다.

1. 오문吳門과 오문화파吳門畵派

'오문吳門'은 오늘날 강소성 소주시 및 그 부근의 지역으로 그 명칭은 역사적 상황에 따라 여러 차례 바뀌었다. 춘추시대 오왕吳王 합려闔閭가 오늘날 소주 지역인 오현吳縣으로 도읍을 옮기고 성을 쌓았는데 오문의 명칭은 이로부터 유래했으며, 동시에 오성吳城, 오도吳都, 오중吳中이라고 일컫기도 하였다. 진대秦代에는 회계군에 소속되었기 때문에 오회吳會라고 불리기도 하였다. 후한 순제順帝 영건永建 4년(129년)에는 절강浙江 서쪽에 오군吳郡을 설치하고 이곳에서 다스렸기 때문에 오군吳郡이라고도 일컫는다. 또 진대陳代에는 오주吳州로 바뀌었다가 수당隋唐에는 한 차례 소주蘇州로 고쳤는데 소주蘇州와 고소姑蘇라는 명칭은 이로부터 유래하였다. 송대宋代에 평강부平江府로 승격되었다가 원대元代에 평강로平江路로 바뀌었는데, 명청대明淸代에는 모두 소주부蘇州府였다. 위에서 설명한 연혁들을 살펴볼 때 오문과 동등한 명칭으로는 오현, 오성, 오도, 오중, 오회, 오군, 소주, 고소 등이 있었음을 알 수 있다.

오문의 지역 범위도 역대 군현의 변천에 따라 작지 않은 변화를 겪게 된다. 춘추시대 오나라 시기에는 도성인 오현의 관할지역으로 동쪽으로는 대해大海에 임하고 남쪽으로는 오송강吳松江에 이르렀으며 서쪽으로는 태호太湖에 이르를 만큼 범위가 매우 넓었다. 후대에 이르면서 지역이 축소되어 당唐 시기에는 동서 105리, 남북 150리가 되었다가, 청대에는 범위가 더욱 줄어들어 동서 55킬로, 남북 10킬로만 남게 된다. 실제로 청대 소주부가 관할하던 9현 가운데에는 동쪽 지역의 크지 않은 룬산崑山과 신양新陽 두 현을 제외하고 나머지 오현, 장주현長洲縣, 상숙현常熟縣, 오강현吳江縣, 원화현元和

縣, 소문현昭文縣, 진택현震澤縣 등은 모두 춘추시대 오문에 소속된 지역이었던 것이다.

옛날 오나라의 국도 오문과 후세의 오군 혹은 소주부가 관할하던 지역이 대체로 일치하기 때문에 오문(혹은 오현)은 줄곧 통치 중심지였으며, 그 지명도 시종 군부郡府의 명칭과 동일함을 유지하며 함께 변하였던 것이다. 이 때문에 일반적인 역사 문헌에서는 오군 혹은 소주부에 소속된 지역의 사람들을 오군인 혹은 소주인, 오문인, 오중인, 고소인 등으로 일컬었던 것이다.

명대의 오문 지역을 살펴보면 협의로는 소주부의 통치 소재지인 오현과 장주현 두 곳을 가리키지만 넓은 의미로는 소주부가 다스리던 1주州 7현縣 전체 즉 태창주太倉州, 오현, 장주현, 룬산현崑山縣, 상숙현, 오강현, 가정현嘉定縣, 숭명현崇明縣을 포괄한다. 그 영역은 동쪽으로는 대해大海를 임하고 남쪽으로는 제월諸越을 가까이 하고 있으며, 서쪽으로는 태호에 들어가고 북쪽으로는 장강長江을 베고 누워 있는 동남부의 요충지역이다. 바로 이 지역 안에서 출생하거나 거주하며 활동한 화가들은 모두 오문화가吳門畵家라고 일컬을 수 있다.

중국회화의 역사를 다루는 이론 가운데 수많은 화파의 명칭이 출현한 바 있는데, 어떤 경우는 지명을 얻어 절파浙派, 오파吳派, 해파海派, 영남파嶺南派 등과 같이 부르기도 하고, 어떤 경우는 인명을 얻어 파신파波臣派, 구파仇派 등으로 부르기도 한다. 화파를 구분하는 표준으로 화풍과 전통관계를 살펴 정하는 경우도 있는데 바로 원사가元四家, 청사왕淸四王, 양주팔괴揚州八怪 등이 여기에 해당하며, 기구

조직으로부터 구분하는 경우도 있는데 명원파明院派가 여기에 해당한다. 그러나 이들 화파의 정확한 의미내용은 완전히 명목만으로는 이해할 수 없는데, 예컨대 지명으로 화파를 일컬을 경우 해당 화파의 화가가 꼭 해당 지역 사람만은 아니라는 점으로 절파의 대표화가 오위吳偉1459~1508는 바로 호북湖北 강하인江夏人이다. 또 조직기구로부터 나누는 경우라도 모든 구성원이 이 파에 속하지 않을 수 있는데, 원파院派를 예로 들 때 결코 전체 화원화가를 포괄하는 것도 아니고 일부 원외 화가들이 도리어 원파를 대표하는 화가로 일컬어지기도 한다. 화풍과 전통관계를 살펴 정하는 경우에도 전적으로 동일한 화파에 속하지 않기도 하는데, 양주팔괴가 바로 양주화파와 같지 않다는 사실이 여기에 해당한다. 이 때문에 기존 화파의 명칭과 유래에 대해서 새로운 시각으로 그 의미내용을 분석하며 살펴볼 필요가 있는 것이다.

오문화파吳門畵派라는 명칭의 출현 및 형성의 주요 조건을 살펴보면 이 화파는 진정한 의미내용을 지닌 화파에 속한다고 할 수 있다. 명대 말기의 동기창董其昌은 제일 먼저 오문화파라는 명칭을 제기하면서 아울러 그 의미까지 부여하고 있다. 동기창은 두경杜瓊의 《남촌별서도책南村別墅圖冊》에 쓴 제발에서

심항길沈恒吉은 두경에게 그림을 배웠고, 심주沈周의 그림은 심항길에게서 전수받았다. 두경은 이미 도종의陶宗儀를 접하고 있는데, 이것이 오문화파의 근원이다.
沈恒吉學畵於杜東原, 石田先生之畵傳於恒吉, 東原已接陶南村, 此吳門畵派之岷源也.

라 말하고 있다. 여기에서 동기창은 오문화파의 명칭을 정확하게 제기했으며 심주가 그 창시인이라고 인정하면서 그 사승관계의 연원까지 거슬러 올라가고 있다. 동기창은 또 《화안畵眼》에서

> 문인의 그림은 왕유로부터 시작하여, ……우리 왕조의 문징명과 심주는 또 멀리서 의발을 접했다.
> 文人之畵, 自王右丞始, …… 吾朝文沈, 則又遠接衣鉢.

라 하며 한 발 더 나아가 심주와 문징명이 이어받은 전통과 의발을 지적하고 있다. 동기창은 심주와 문징명이 주로 문인화의 전통을 계승했고 주체적인 풍격이 문인화파의 계열에 속한다고 인정하면서 확실히 오문화파를 형성하는 핵심 요소를 파악했던 것이다.

후세의 많은 회화사 서술에서도 화파의 의미 내용 측면으로부터 오문화파를 논술함으로써 이 화파에 공통적인 화학사상, 사승관계, 필묵풍격이 더욱 분명하게 드러날 수 있도록 하였던 것이다. 따라서 오문화파는 중국 회화역사상 가장 전형적인 의미의 한 화파라고 말할 수 있다.

2. 오문사가吳門四家와 오파吳派

중국 회화사에서는 병칭되는 많은 화가들이 있는데, 예컨대 오문사가, 청육가淸六家, 청초사승淸初四僧, 화중구우畵中九友, 양주팔괴揚州八怪, 금릉팔가金陵八家, 이석二石, 이계二谿 등이 여기에 해당한다. 그들은 화풍이 비슷하거나 명성을 함께 날렸거나 같

은 시대 같은 지역에서 활동했거나 어떤 한 방면에 공통하는 장기를 지녔거나 한 사람들이다. 이러한 병칭을 통해 역사상에 어지러이 표출된 회화 현상들을 귀납하여 조리 있게 정리하는 작업은 나름대로의 합리성과 필요성을 갖고 있는 것이다. 그러나 대부분 화파의 의미와는 다르기 때문에 다른 각도에서 살펴볼 필요가 있다.

오문사가는 명대 같은 시기에 소주화단에서 명성을 날렸던 네 사람의 화가 즉 심주沈周, 문징명文徵明, 당인唐寅, 구영仇英을 가리킨다. 네 화가를 병칭하는 주요 근거는 첫째, 같은 시대 같은 지역에서 살았다는 점과 둘째, 서로 필적할만한 예술성취와 사회적 명성을 지니고 있었다는 점이다. 이들 네 화가에 대한 병칭은 명대의 하양준何良俊의 《사우재화론四友齋畵論》, 동기창의 《균헌청비록筠軒淸閟錄》, 청의 장축張丑의 《청하서화방淸河書畵舫》, 장경張庚의 《도화정의식圖畵精意識》, 방훈方薰의 《산정거화론山靜居畵論》 등에서 꾸준히 이루어져 왔다. 이들 평론 가운데에는 이들 네 화가가 필묵 풍격과 예술 의취 방면에서 많은 공통점을 지니고 있음을 언급하면서도 네 화가가 동일한 계파에 속한다고는 결코 인정하지 않는다. 많은 평론가들은 심주, 문징명과 당인, 구영이 서로 다른 전통계파에서 근원하고 있음을 지적하면서 심주와 문징명은 남종문인화의 의발을 이어받고 당인과 구영은 주로 북종으로부터 근원하고 있다고 주장한다.

그러나 후세에 이르러서는 오문사가는 도리어 점차로 오문화파로 함께 귀속되고 있다. 청의 서심徐沁은 『명화록明畵錄』에서 이미 당인을 오문화파의 일원으로 끌어들이고 있으며, 근세에 이르면

그림 3 문징명 〈난죽도蘭竹圖〉

오문사가와 오문화파는 보다 동등하게 된다. 이처럼 한 화파를 제대로 연구하기란 매우 어려운 것이다.

회화사에서는 또 오문사가를 명사가明四家로 일컫기도 하는데, 예컨대 청대의 왕문치王文治는 구영이 모사하여 그린 〈예찬소상권倪瓚小像卷〉에서 명사가라는 말을 사용하고 있는데, 그 정확한 의미는 명 시대에 최고로 명성을 날려 병칭할 만한 네 사람의 화가를 가리키는 것으로 원사가元四家와 비견할 수 있는 용례라고 할 수 있다. 물론 명대의 병칭되는 여러 화가 가운데 바로 오문사가가 명성이 가장 두드러지기 때문에 명사가라고 일컬어

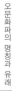

그림 4 당인 〈관산행려도觀山行旅圖〉

도 무방하다 할 것이다.

　오문화파는 오문파吳門派라고 간결하게 일컬을 수도 있지만 어떤 화사畵史에서는 오파吳派로 더욱 줄여 부르기도 하는데, 명칭과 내용을 놓고 볼 때 엄밀한 학문적 태도가 부족하다고 할 수 있다. 앞에서 살펴본 바와 같이 '오吳'와 '오문吳門'은 동등할 수 없는 두 개의 지역 개념이다. 오吳는 춘추시대 오나라가 관할하던 지역을 가리키는 것으로 월越과 강동江東에서 대치하던 매우 넓은 지역이다. 고대에 일컫던 3오吳는 오군吳郡, 오흥吳興, 단양丹陽 혹은 오군, 오흥, 회계會稽를 말하는데 모두 이 범위 안에 포함되어 있으므로 사람들은 이들 세 지역을 "본디 하나의 오吳가 셋으로 나뉘어졌기 때문에 3오라고 한다"라 생각하였던 것이다. 후세에는 이 지역을 널리 오 지역이라고 일컫게 되었으며 범위는 오문吳門에 비해 훨씬 크다고 할 수 있다. 때문에 《오월소견서화록吳越所見書畵錄》에 기록되어 있는 오 지역의 화가에 오문吳門에 속하지 않는 화정華亭, 송강松江, 청포靑浦, 해문海門 등 지역의 사람들이 포함되어 있는 것이다.

　회화사에서의 오파吳派는 어떤 때에는 오문파吳門派를 가리키기도 하는데, 예긴대 명의 범윤림范允臨이 《수요관집輸蓼館集》에서

　　아! 송강은 무슨 파인가? 오직 오 지역 사람에
　　게 있는 파일 따름이다.
　　嗟乎! 松江何派閩 惟吳人乃有派耳.

라 말할 때의 오파吳派는 송강파松江派와 상대적으로 사용한 말로 오문파를 가리킨다고 할 수 있다. 청의 방훈은 《산정거화론》에서

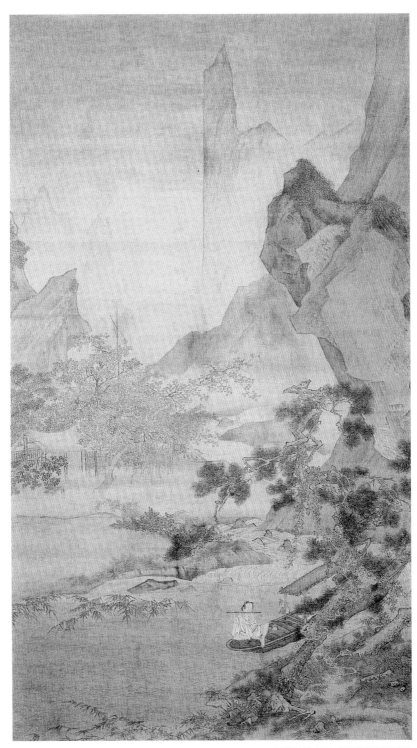

그림 5 구영 〈송계횡적도松溪橫笛圖〉

사람들은 절파와 오파 두 파가 있음은 알지만 오히려 강서파, 민파, 운간파가 있음은 알지 못하고 있다.

人知浙吳兩派, 不知尙有江西派閩派雲間派.

라 하고 있는데, 여기에서의 오파도 오문파를 가리킨다. 어떤 회화사에서는 오파를 논술할 때 송강파, 화정파, 소송파蘇松派, 고숙파姑熟派를 함께 귀속시켜 오파의 갈래라고 일컫기도 하는데, 예컨대 유검화俞劍華의 《중국회화사》가 이 경우에 해당한다.

오문파를 오파라고 줄여 부르는 것은 그 명칭이 정확하지도 과학적이지도 못하다고 볼 수 있는데, 첫째는 오문 지역이 오 지역보다 작기 때문이며, 둘째는 오문파는 명확한 화파의 내용을 갖추고 있어 다른 명칭으로 바꾸기가 마땅치 않기 때문이다. 그리고 오파를 하나의 화파 명칭으로 정할 경우 화파를 규정하는 세 요소 즉 화학사상畵學思想, 사승관계師承關係, 필묵풍격筆墨風格으로 오 지역의 화가들을 귀납시키려 하더라도 하나의 공통적인 화학사상과 필묵풍격을 개괄해내거나 명확한 사승관계와 창시인과 추종자를 가려내는 일이 진실로 어렵기 때문에 이것은 진정한 의미의 화파 명칭에 속한다고 볼 수 없는 것이다.

오문파와 송강파, 화정파, 소송파는 문인화 전통을 계승하고 널리 발양시키는데 있어 매우 많은 공통점을 지니고 있고 아울러 일정한 앞뒤의 접속관계를 드러내고 있기 때문에, 이들 화파를 오 지역에서 탄생한 화파와 모두 합쳐 오파라고 부르기도 하는데, 이 역시 일리가 있으며 여러 화파 사이의 관계를 밝혀내기에 편리하다 하더라도 그

것은 이미 범위가 더욱 넓은 하나의 연구과제에 속하는 것이라고 할 수 있을 것이다.

이처럼 '오문吳門', '오문화파吳門畵派', '오문사가吳門四家', '오파吳派'의 용어 분석으로 살펴볼 때, 지역으로 귀납시키는 오문화가는 전적으로 오문파에 속하지는 않고, 화파의 세 요소를 구비하여 확립된 오문화파는 진정한 의미의 예술 유파에 속하는 것으로 그 구성원이 소주 일대에 한정되지 않고 영향이 널리 강남에 두루 미치고 있다는 사실이다.

그리고 통합적 명칭으로서의 오파는 결코 정확한 의미의 유파가 아니기 때문에 오문파의 약칭으로는 적당하지 않으며, 명칭의 정확한 의미를 밝혀내는 일은 명칭과 내용이 서로 부합되어야 한다. 특히 오문화파는 중국 고대의 회화사에서 규모가 가장 크고 영향력이 가장 강했던 하나의 유파이기 때문에 의미 있는 연구로 심도 있게 탐색하며 밝혀 나가야 할 것이다. □

안영길

2.오문화파의 예술적 특색

오문화파吳門畵派는 원말 4대가元末四大家인 황공망黃公望, 예찬倪瓚, 왕몽王蒙, 오진吳鎭과 조맹부趙孟頫의 화풍畵風을 답습한 남종화계南宗畵系 화가들을 말하는데, 이 유파의 활동은 강남江南지방에 국한되어 있었으며, 그것도 특히 선비문화의 중심지였던 소주蘇州의 오현吳縣에서 화가들이 살고 있었으므로 오파吳派라고 알려지게 된 것이다.

오문화파는 명중기明中期(16세기 전반) 심주沈周, 문징명文徵明 등이 그 기초를 닦았으며, 명말明末(16세기말~17세기 전반)에 동기창董其昌, 진계유陳繼儒 등이 나타나 대성하였다. 이러한 오문화파는 회화작품에서 기교보다는 정신적인 깊이와 아윤雅潤한 필법을 중히 여겼으며, 오파 화가 중에는 시서詩書까지 잘하는 문인과 관인官人이 많아서 당시의 회화를 건전성과 균형성으로 이끌어 가게 하였던 것이다. 그리하여 이 장에서는 오문화파의 대표적 화가인 심주와 문징명의 실제 작품 중에서 그 화풍의 특색이 잘 드러났다고 보이는 작품을 선별하여 그 형식과 내용을 고찰하고 그들이 형성한 화풍들의 특색은 무엇인지를 고찰하려고 한다.

1. 심주沈周와 문징명文徵明의 회화

(1) 심주-〈계산추색도溪山秋色圖〉, 〈중추상월도中秋賞月圖〉

심주1427-1509는 원대元代 회화의 정통을 계승하여 그 화풍에 강하게 바탕을 두고 있으면서도 고화古畵 양식을 종합하여 오파吳派 화풍의 전형典型을 만든 화가이다.

심주의 회화 작품은 다양하다. 특히 다양한 많은 작품들 속에 그 이전의 어떤 화가와도 구별되는 기본적인 핵심 양식이 독특하게 있으며, 그것으로 인하여 우리는 심주만의 독특한 작가적 측면을 쉽게 알아볼 수 있다.

그 예시 작품으로 〈계산추색도溪山秋色圖〉(그림6)를 들 수 있다. 이 작품은 뉴욕메트로폴리탄 미술관Metropolitan Museum에 현존하는 작품으로 화가 자신이 붙인 제목의 작품인데, 우선 알아차릴 수 있는 것은 채색이 없다는 것이다. 심주에게 있어서는 먹이란 곧 '색'을 갖고 있는 오색五色을 함축한 의미이며, 아마도 '색'은 엄밀히 말하자면 '운치'로 번역해야 할 것이다. 특히 이 작품에서는 먹색만으로 가을의 청명한 날씨, 질서 잡힌 구도, 먼 뒷산의 경치 등을 표현하여 회화적 선명함이 이

작품 전 화면에 걸쳐 분명하게 드러난다.

이 작품은 심주가 고인古人의 양식에 대하여 생각하는 바를 잘 보여 준다. 여기서 고인이라 하면 예찬을 가리킨다. 전경 부분의 성긴 나무들, 몇 개의 바위 등은 분명 예찬의 영향을 보여 주고 있으나, 이 그림에서 주제라 할 수 있는 분명한 계절 감각이라던지 독특한 필법 즉, 습윤한 필 흔적, 생명력을 느끼게 해 주는 태점, 뒷산의 발묵潑墨 표현 등은 예찬과는 다른 심주 자신만의 표현으로 뚜렷하게 드러나기 때문에 중요한 의미를 가지는 것이다.

심주 작품에는 과거에 존속되었던 고인古人의 작품에서 발견할 수 없었던 새롭게 변형된 모습이 있다. 예술에서 진정으로 요구되는 창조성 또는 천재성이라 말하는 작가 심주만의 독특함이 문제되는 것인데, 오문화파吳門畵派의 중심 역할을 했던 심주의 작품들에서 고인古人을 정통적으로 따르면서도 화면 안에서 새롭게 변형된 창조적 모습을 발견할 수 있는 점, 이 독특함이 바로 심주의 천재성이라 할 수 있다.

그는 작품을 통해 자기 자신을 진실하게 표현했으며, 그 자신만의 독특한 양식을 가졌다. 결국

이 작품은 충실한 재현을 초월하여 자신의 감정을 감상자가 이해할 수 있도록 만드는 변화를 보여 주었다.

심주가 성취한 것은 바로 다른 모든 위대한 화가들에게도 요청되는 창조성인 것이다.

〈중추상월도中秋賞月圖〉는 밤의 경치를 주제로 한 것인데, 보스톤 미술관에 소장되어 있다. 이 작품에서는 주제를 화면 안에 용이하게 압축시켜 보려는 노력과 〈계산추색도〉에서 보았던 계산된 화면 질서의 힘을 다시 살필 수 있다. 그러나 한쪽 화면에 치우쳐서 그리기 좋아하는 송말末末 화가들의 변각구도와 다르지 않은 구도 속에서 한정된 일부에 표현해 낸 장면은, 시골 건축의 기하학적 모습과 어우러진 덤불나무로 된 담장, 열린 집, 흙으로 된 담, 초가집, 도교에서 선객仙客으로 상징되는 학의 출현 그리고 낮고 평평한 면적에 머물고 있는 단순한 기와들 등인데, 이들 표현대상 모두를 전체 화면의 반만 할당하여 그려 넣고 나머지 반은 빈 공간으로 남겨 두고 있다.

그림 뒤에는 시詩가 이어지고 있고 이 시들은 상황을 분명히 파악하는데 도움을 주고 있는데, 그 내용은 음력 8월 15일의 만월과 함께 밤의 향연을

벌이는 것이다.

이 작품에서 약간 애매하게 표현된 것은 하단부 왼쪽에 있는 나무들의 표현이다. 이 나무들의 크기는 멀리 있는 숲을 연상시키나, 실상 그 나무들은 시각적으로 우리에게 가장 가까이에 있는 것처럼 보인다. 이러한 애매함은 상상에서 오는 문제만은 아니다. 그것은 달밤에 실제 어떠한 현상이 일어났던가를 말해 준다. 달빛은 햇빛만큼 밝지 않아 어느 부분이 물이고 어느 부분이 하늘인지도 잘 보이지 않으므로 분명치 않게 표현된 화면 안에서 마술이 작용한 세계처럼 보여진다.

무엇보다도 그림에서 보는 바와 같이 물과 하늘이 접하고 있는 평지로 간단히 묘사하는 경치는 심주에게 가장 친근하게 알려진 작품이다. 그가 살았던 곳이 호수와 운하와 강으로 연결된 것 같은 평지가 점점 수면으로 내려가는 진정한 물의 고장이어서 그 영향일 것이다. 이곳에서 친구들과 시를 지으며, 수 많은 세월 동안 영원한 달의 존재가 변화하면서 보여 주는 밤이라는 시간적 의미 속에서 표현한 작품일 것이며, 지평선이 없이 선염으로 처리된 공간의 나무들은 숲을 연상시키는 심주만의 표현으로 가능하였던 것이다.

이 작품은 생활 주변에서 볼 수 있는 소재들을 문인적인 소양이 풍부했던 심주였기에 중추절의 밤 풍경을 핵심적으로 포착하여 청신하고 따듯한 시선으로 화폭에 담아 표현할 수 있었다.

(2) 문징명 - 〈청죽도聽竹圖〉, 〈후적벽부도後赤壁賦圖〉

문징명1470~1559은 심주의 제자로서 소주에서 태어나 교육 받았으나 한때 수도인 북경에서 한림원 대조翰林院待詔로 봉직하였고, 관리생활을 청산한 후 고향인 소주로 돌아와 긴 여생을 문장과 서화에 바친 화가이다. 그는 고매한 인격과 더불어 시서화삼절詩書畵三絶로서도 유명한 사람이다. 문징명도 많은 작품을 제작하였지만 〈청죽도〉(그림7)와 〈적벽부도〉를 중심으로 고찰해 보고자 한다.

심주의 작품보다는 약 40여년 뒤에 제작된 것으로 문징명의 이 〈청죽도〉는 '깊은 고독에 잠긴 채 '대나무를 아는 것은 자신에게 달려 있을 뿐' 이라고 응답하는 작가의 마음을 진정으로 의미 있게 하는 작품이다.

문징명은 삼절三絶의 한 사람으로 회화에서 사물에 대한 인식을 소리와 관계시키고 있는데, 마음이 그 만큼 고양되어 있지 않으면 "매일 대나무와 함께 하나 음악은 아직 저 멀리 있네"와 같을 것이다. 아무리 대나무를 오랫 동안 접하고 있어도 제대로 대나무를 인식하지 못하면 제대로 된 시詩도 지을 수 없고 그림을 그릴 수도 없음을 밝힌 것이다.

문징명의 이 〈청죽도〉는 대나무의 산뜻함과 각 필법의 리듬에서 고매한 정신성이 느껴지며, 대나무의 모습을 진정으로 인식한 작가가 대나무의 마음으로 한 필筆 한 필筆의 특색을 날카로운 선율의 음색으로 환원하여 생동감 있는 시각적 언어로 바꾸어 놓은 것이다. 이 작품에서 보는 바와 같이 문징명의 화가로서 정신적 측면은 자연의 진실에 대한 경험이 가장 중심이 되고 있으며, 더불어 화가에게 높은 교양과 고매한 인격이 요구되고 있음을 알 수 있다.

〈적벽부도〉는 문징명이 소식蘇軾의 정신세계를

간접적으로나마 경험하고 한 걸음 더 접근하려고 그린 그림이다. 본래 〈적벽부도〉는 북송 말北宋末 문인화 성립 이후 나타난 회화의 문학화 경향을 잘 보여 주는 작품으로, 자연이라는 대상을 통해 개인의 주관적인 세계를 표현한 문학작품을 소식이 표현했던 것이다. 특히 명대 중기에 강소성江蘇省 소주蘇州 오현吳縣에서 등장한 오파吳派 문인화가들이 이 〈적벽부도〉를 많이 그린 것은 전칠자고문운동前七者古文運動과 같은 복고주의 문학운동과 역사적으로 유명한 사람들의 고사古事를 그림으로 그리는 과정을 통해 고인들과 정신적인 교감을 경험하고자 했던 것에서 비롯되었다.

이때 오문화파吳門畫派 화가들이 형성한 작품에서 문학작품과 회화가 일치되는 관계성은 고인古人의 작품을 복고주의적復古主義的 관점에서 모방한다 하더라도 단순한 모방이 아니라, 고인들의 정신적인 교감을 통한 필의筆意를 가지고 자신의 흥취를 담아 표현함으로써 독창성을 발휘하였기에 오문화파 화가들은 오파吳派만의 독자적인 화풍을 이룩할 수 있었다.

문징명의 〈적벽부도〉는 청록산수화로서 이야기 전개의 배경이 산수표현의 중점을 이룬다. 이 작품은 여덟 번째까지 이야기를 전개한 장면을 표현한 것인데, 문징명에게 소식의 〈전후적벽부도前後赤壁賦圖〉는 시간적으로 상당한 거리가 있는 고사적故事的인 주제였기 때문에 수묵水墨 대신에 채색彩色을 사용하여 고의古意를 좀 더 드러내기 위한 방법으로 청록산수靑綠山水로 표현했던 것으로 생각된다.

결국 문징명의 이 〈적벽부도〉는 문학작품과 회화의 상호 연결성을 잘 보여 주는 것이며 옛 문인들과 교감하여 정신 세계를 함께 공유해 봄으로서 문인들의 이상 세계를 실현하는 회화 세계를 창조했던 것으로 생각된다.

2. 작품 특색의 정리整理

(1) 문학작품과 회화의 관계성

동양에서 문학은 지배계층인 문인들의 수양을 위한 필수적인 수단이었기 때문에 일찍부터 발달했는데 크게 유가사상儒家思想의 영향을 받은 것과 도가사상道家思想의 영향을 받은 것으로 나눌 수 있다. 역사상 유가사상은 지배원리로서 문화의 바탕을 이루었지만 도가사상은 일상생활 속에 깊숙이 파고들어 그들의 정서에 큰 영향을 주었다. 특히 문인들이 자연을 즐기며 그 속에서 은둔생활을 한 것은 도가道家의 영향을 단적으로 보여 주는 것이다.

결국 선비문화의 중심지였던 오현吳縣의 화가들인 오문화파 화가들도 문학을 인격수양의 수단으로 보았을 것이기에 회화와 문학의 관계성은 밀접했으리라 생각한다.

그리하여 문징명의 〈적벽부도〉도 문학작품을 주제로 그린 것 가운데 문인화가들이 객관적 실재를 통해 주관적 자아를 표현하려고 했던 것을 잘 보여주는 작품으로 진정한 의미의 문학과 회화의 결합을 보여주는 것이라고 할 수 있다. 따라서 〈적벽부도〉는 오문화파 문인화가들이 가장 즐기면서 많이 그렸던 것에 적지 않은 영향을 주었을

전근대前近代 회화에 있어서 오문화파 화가들은 복고주의의 단순한 모방에 그친 것이 아니라 늘 과거 화가들의 필의筆意라는 정신과 그 양식에 기초하면서 동시에 자연으로부터 경험한 자신의 흥취를 그림에 담고자 했기에, 이 시기 화가들이 중요시했던 필의의 정신이 심주의 작품들처럼 문학 작품과 회화의 관계성인 시와 그림의 상호 완결성을 가지게 하는 것이다.

결국 오문화파 화가들이 형성한 작품에서 문학 작품과 회화의 일치되는 관계성은 고인古人들의 회화를 소중히 하면서도 실제로는 단순한 모방이 아니라 고인들의 정신적인 교감을 통한 필의를 더 소중히 여겨 그 필의에 자신의 문인적인 흥취를 기탁하여 표현함으로써 회화 작품에서 문학성이 드러난 것이다.

(2) 전통화풍의 종합으로서 「변變」의 표현성

예술은 예술로부터 만들어진다. 그리하여 전통적인 양식은 개성적인 스타일에 이르는 새로운 창조를 위한 디딤돌이 되는 것이다. 창조적인 작가는 결코 옛 그림의 복사가 아니었다. 그러므로 전통에 의해 단련되는 것은 때로 발견을 재발견으로 되게 하는 계기를 부여하기 때문에 개인적 재능을 잘 살리려면 여전히 전통을 추구해야 할 필요가 있다.

오문화파의 대표 화가인 심주와 문징명의 작품을 분석해 본 결과, 동원과 거연, 형호와 관동을 중심으로 그 화맥畵脈이 원대元代 오진吳鎭, 황공망黃公望, 왕몽王蒙과 예찬倪瓚의 작품을 통해서 전통에 구체적으로 접근하면서도 각기 다른 자신의 심미

그림 7 문징명 〈청죽도聽竹圖〉

것으로 생각된다.

또한 청명하고 투명하게 맑은 화면에 낙묵점落墨點인 태점苔點을 사용한 화가 심주의 그림에서도 문학작품과 회화의 관계성인 시와 그림의 상호 완결성을 엿볼 수 있다.

적인 특징을 살려 작품 안에서 종합하여 표현하였다. 더구나 그들은 각 화풍의 필법, 구도 등의 형식에 관심을 두는 것보다는 작품 전체를 드러내는 필의에 큰 관심을 가졌던 것이다.

특히 심주는 한 작품을 제작하는 데에도 청록靑綠·미법산수米法山水를 비롯해서 남송식南宋式의 구도나 표현 등 다양한 화풍들을 결합하고 또한 동일한 화풍도 화책畵冊·수권手卷·축화軸畵의 각기 다른 형식으로 구사하는 다재다능함을 보여 주었다.

이처럼 심주와 같이 고화古畵를 종합하여 분명한 하나의 양식을 만든 화가는 많지 않다. 심주는 과거 화가들의 필의筆意를 드러내는 정신과 그 양식에 기초하면서 자연을 통한 자신의 흥취를 표현하고자 한 것이다.

이상과 같이 전통적 화풍을 계승하면서도 자기 자신만의 독특함을 작품에 드러내는「변變」의 표현성을 흔히, 예술가의 창조성 혹은 천재성이라 말할 수 있다. 이것은 명대에 개인의 마음에 대한 신뢰를 강조하던 양명학陽明學의 영향으로 전통을 거부하는 것이 아니라 전통을 개별적으로 구체화시킴으로써 개인의 정체성을 세운다는 새로운 의미를 가진다.

이러한 창작 태도를 기초로 그린 명대 오문화파들의 작품에서 볼 수 있는 특색은 시와 그림의 상호 완결성, 주변의 일상을 청신하고 따뜻한 시선으로 담아내는 점, 다양한 화면 형식과 파격적인 구도, 충실한 재현을 넘어 자신의 감정을 타자가 이해할 수 있도록 만드는 표현성 그리고 현실 소재들의 핵심적인 포착 등을 들 수 있다.

명대 회화라고 하면 우리는 복고주의적 회화 풍토가 중심을 이루었기 때문에 마치 화가들의 창의성이 결여된 회화작품이 제작되었을 것으로 생각하는 경향이 있으나, 오문화파 화가들은 심주, 문징명의 작품에서 보는 바와 같이 과거 전통적 화가들의 화풍을 존중하면서도 고인古人과 그들 자신의 문인적 필의에 담긴 회화의 정신성을 소중히 여김으로서 작품 속에 문학과의 상호연결성을 긴밀하게 하는 작품을 남겼다.

오문화파 화가들의 작품들은 고인화가古人畵家들의 여러 양식을 종합하면서도 자연을 통한 자신의 흥취興趣를 담아 새로운 창조성이라고 할 수 있는「변變」을 구현하였다.

그리고 동일한 화풍도 화책畵冊·수권手卷·축화軸畵 등의 각기 다른 형식으로 다양하게 구사하였고 회화작품에서 기교보다는 정신적精神的인 깊이와 아윤雅潤한 필법이 드러나 온화하면서도 조화로운 예술적 특색을 가지게 되었다.

결국 오문화파 화가들은 문학과 회화의 상호긴밀성, 주변의 일상을 청신하고 따뜻한 시선으로 다양한 형식과 구도로 담아내는 점, 전통적 화풍들의 충실한 재현을 넘어 자신의 감정을 감상자가 이해할 수 있도록 만드는 표현성을 드러냈는데, 오문화파의 화가들이 이루어 낸 회화의 독창적인 측면은 전통화풍의 종합으로서「변變」의 표현성表現性이란 한 마디로 압축할 수 있다.

따라서 오문화파 화가들은 명대 회화가 건전하고 균형있게 발전할 수 있도록 공헌하였다고 할 수 있다. □

지순임

3. 오문화파 회화가
조선시대 회화에 미친 영향

碧梧清暑

그림 8 강세황《중국기행첩中國記行帖》중에서〈이재묘도夷齋廟圖〉

일반적으로 조선시대 회화는 초기¹³⁹²⁻¹⁵⁵⁰, 중기 1550-1770, 후기1770-1850, 말기1850-1910로 구분되며, 그 중에서도 세종世宗(在位:1418-1450), 영조英祖(在位:1724-1776) 및 성조正祖(在位:1776-1800)의 재위 기간은 문화적으로 가장 번성했던 시기이다. 이 가운데에서도 영·정조 재위 기간을 포함하는 18세기는 중국의 영향을 받은 문인화가 유행하면서도 한국 고유의 새로운 경향의 화풍이 두드러지게 발전한 시기로서 특히 이 때에 오문화파의 영향을 구체적으로 살펴볼 수 있다.

사실상 조선시대 화적畵迹에서 '오문화파'라고 하는 특정한 경향을 분류해내기는 쉽지 않다. 옛

것을 배우고 중시하는 가운데 새로운 것을 창작하는 중국 회화의 오랜 전통으로부터 특히 복고주의復古主義를 지향했던 오문화파 회화의 고유한 양식만을 따로 도출하는데 어려움이 있을 뿐만 아니라, 그것을 수용했던 조선시대 회화에 있어서도 중국의 회화를 시대와 화파畵派의 특색에 따라 체계적으로 받아들인 것은 아니었기 때문이다.

그럼에도 불구하고 본 장에서는 중국 문인화의 영향을 지속적으로 받고 있었던 조선시대 화단에서 직접적으로 심주沈周를 언급하고 있는 두 화가, 즉 현재玄齋 심사정沈師正1707-1769과 표암豹菴 강세황姜

世晃1713-1791을 중심으로 그 영향 관계를 살펴보고자 한다. 이를 위해 오문화파의 회화가 조선시대에 유래된 기록을 우선 살펴보고, 오문화파의 중심 인물인 심주와 문징명 회화의 특징을 서술한 후, 특히 심주의 작품과 관련 있는 심사정의 〈방심석전산수도倣沈石田山水圖〉와 강세황의 〈벽오청서도碧梧淸暑圖〉를 살펴 보고 이에 따라 조선후기 회화의 한 단면을 특징짓고자 한다.

1. 오문화파 회화의 유래에 대한 조선시대 기록

조선은 건국하면서 대외적으로 명明, 일본, 그 외 북방 민족과 우호적인 관계를 유지하였고, 억불숭유抑佛崇儒 정책에 따라 문화의 흐름이 변화되어 회화에 있어서는 자연주의적인 미의식에 의한 수·묵화 위주의 회화를 창출하게 된다. 한편 숭유崇儒 정책에 의한 엄격한 신분제로 기예를 천시하는 경향이 우세해지면서 문화의 흐름을 주도했던 사대부들의 창작관에 부정적인 영향을 미치기도 했다.[1]

이러한 시대 문화적 변화에 따라 회화 창작에 있어서 새로운 움직임은 건국 후 300년이 흐른 1700년 무렵에 나타난다. 그 특징은 문인화풍文人畵風의 유행, 진경산수화眞景山水畵의 발생, 풍속화風俗畵의 등장으로 요약되는데 모두 한국적 특색을 새롭게 보여 준다. 이 당시에 영향을 미쳤던 중국의 화풍은 오문화파 뿐만 아니라 그 이전의 원말사대가元末四大家, 명말의 동기창董其昌, 청대淸代의 사

왕오운四王吳惲등 전통 중국 문인화와 함께 청대 유행하던 그 외의 회화 경향도 거의 시간차 없이 조선으로 흘러 들었다.

오문화파의 중심 인물이었던 심주沈周1427-1509와 문징명文徵明1470-1559이 활동했던 시기는 15세기 말에서 16세기인데 조선시대 이들에 대한 기록[2]은 17세기 경부터 찾아볼 수 있다.

오문화파의 유입流入을 이 17세기 기록에 의지한다면 그 사이에 약 150년의 간극이 존재한다. 당시 두 나라의 교류 상황으로 보아 쉽게 납득은 되지 않지만 대체적으로 그 이유는 임진왜란壬辰倭亂(1592)과 병자호란丙子胡亂(1636)에 의한 정신적, 문화적 침체와 효종孝宗(在位:1649-1659)의 북벌계획北伐計劃, 청淸에 대한 배타의식 등을 들 수 있다.

우선 《조선왕조실록朝鮮王朝實錄》〈선조실록宣祖實錄〉에 보면 김명원金命元이 1600년에 중국인으로부터 얻어 온 문징명의 서첩書帖을 선조宣祖에게 바쳤다는 기록을 살펴볼 수 있다. 왕에게 서첩을 바쳤던 것으로 보아 문징명의 명성이 우리나라에 알려지면서 서화書畵가 전래되기 시작했음을 확인할 수 있다. 또 이 당시의 화가들은 진적眞蹟 외에 주로 화보畵譜에 많이 의존하고 있었는데, 그 대표적인 화보가 《고씨역대명인화보顧氏歷代名人畵譜》 즉 《고씨화보顧氏畵譜》이다. 《고씨화보》는 명대 오파계吳派系 화가였던 고병顧炳이 목판화木版畵로 제작한 그림을 1603년에 간행한 것이다. 이것은 육조六朝시대 진晉 고개지顧愷之에서부터 명말 왕정책王廷策에 이르기까지 총 106명의 작품을 토대로 하고 있는데, 이 중 42명이 명대 화가이고 특히 22명이 오파계吳派系 화가들이다. 이 화보는 후대後代 화가들이 전

대代 화가들의 작품을 임모臨摹하거나 방작倣作하는 교본敎本이 된 것으로 동아시아 전역에 영향을 미치기도 하였다. 《고씨화보》는 중국의 남종화南宗畵 작품들과 아울러 1606년 명明의 조사詔使로 왔었던 주지면周之冕16세기 후반-17세기 초 활동에 의해 전래된 것으로 추측되는데, 특기할 만한 것은 심주의 작품을 산수화가山水畵家가 아니라 화조화가花鳥畵家의 작품으로 싣고 있다는 점이다. 그것은 아마도 고병顧丙이 주지면周之冕에게 그림을 배워 화조花鳥에 능하다고 알려 졌고, 주지면周之冕은 몰골법沒骨法과 고운 설채設彩가 어우러진 화조화花鳥畵를 그려 생의生意가 있다는 평을 들었던 데다 심주의 후예로 자처했으므로, 고병의 화조화는 주지면을 거슬러 올라가 심주를 스승삼고 있는 것이 되어 그가 오파화가를 상당수 소개하고 있는 것은 어쩌면 당연해 보인다.

이 외에도 문징명, 동기창董其昌을 중심으로 한 송강파松江派의 화론 및 화풍을 전해 주었던 《당시화보唐詩畵譜》와 17세기 말이나 18세기 초에 전해졌으리라 유추하는 《개자원화전芥子園畵傳》 및 《십죽재화보十竹齋畵譜》 등이 오파와 관련된 남종화풍南宗畵風의 회화를 조선에 전하고 있다.

이러한 기록 외에 회화 작품의 유래에 대한 기록을 살펴보면 허목許穆1595-1682은 그의 문집 《기언記言》에 실린 〈형산삼절첩발衡山三絶貼跋〉에서 1657년 여름 최후량崔後亮1616-1693의 집에서 문징명의 작품을 보았고 또 그 이전에 《고씨화보》를 통해 문징명의 필묘筆妙를 보았다고 전한다. 김상헌金尙憲 1570-1652의 《청음집淸陰集》에는 최후량崔後亮1616-1693이 소장했던 문징명의 작품에 김상헌이 다섯 수

의 제찬문題贊文을 남기고 있다. 이러한 기록들로 미루어 보아 17세기 전반에 화보뿐만 아니라 오파의 진적이 전래되고 있었음을 알 수 있다. 또한 오광운吳光運은 《약산만고藥山漫稿》에서 많은 중국회화에 대해 언급하였는데, 그 중에 문징명의 〈귀거래도歸去來圖〉에 대한 자신의 견해를 남기고 있으며, 염립본閻立本, 오도자吳道子, 조맹부趙孟頫, 문징명, 동기창 등의 작품을 구입하였음을 언급하고 있어 화보 못지 않게 회화도 상당량 유입되고 있었음을 알 수 있다. 또한 남공철南公轍1760-1840 같은 수장가는 오도자吳道子, 동원董源, 이공린李公麟, 심주, 동기창과 같은 저명한 중국화가들의 작품을 많이 소장하였다고 전해진다.

2. 조선시대 회화와 오문화파 회화의 관련성

앞에서 살펴 보았듯이 오문화파에 대한 기록은 17세기 초부터 전해지는데 그 화풍을 17세기의 실제 회화에서 찾아보기는 쉽지 않다. 17세기의 화적을 잠시 살펴 보면 그 진위眞僞를 의심받고 있기는 하지만 최소한 17세기의 것이라고 할 수 있는 이정李楨1578-1607의 회화에서 오파 회화의 이른 흔적을 발견할 수 있다. 이정은 주지면이 인정하기도 한 화가인데 그의 〈산수화첩山水畵帖〉중 제4엽葉에서 보이는 수목과 뒷산 처리는 심주 이후 유행한 기법과 유사점을 찾아볼 수 있다. 이 외에도 인평대군麟坪大君 송계松溪 이요李㴭1622-1658의 〈일편어주도一片漁舟圖〉, 능계수綾溪守 만사晩沙 이급李伋1623-?의 〈산수도山水圖〉 등에서 오파적吳派的 요소를

살펴볼 수 있다.[3]

남종화풍과 관련하여 18세기 조선시대 화가의 특징을 잠시 살펴보면, 윤두서尹斗緒1668-1715는 절파浙派 화풍을 계승하면서 소극적으로 남종화풍을 받아들여 창작했고, 겸재謙齋 정선鄭敾1676-1759은 남종화풍을 토대로 진경산수화풍眞景山水畵風을 창출했으며, 현재玄齋 심사정沈師正1707-1769은 남종화풍을 위주로 하면서 북종화와 절충을 시도했고, 표암豹庵 강세황姜世晃1713-1791은 이 시대 남종화의 수준을 높인 인물로 평가[4]된다.

정선은 북송대의 미불米芾, 원말의 황공망黃公望과 예찬倪瓚, 명대의 심주, 문징명, 동기창 등의 대표적인 중국 남종화가들의 화풍을 광범하게 섭렵하였지만 종래에는 조선의 고유색을 창출한 진경산수화로 스스로 일가一家를 이루었다. 정선에게서 직접 그림을 배운 것으로 알려진 심사정은 중국화풍을 토대로 자신의 화풍을 나름대로 이루었다. 강세황은 조선 후기의 대표적인 문인화가로 시詩·서書·화畵에 모두 뛰어났으며 미술평론가로서 동시대의 미술가 뿐만 아니라 중국 그림도 품평하였다. 특히 그는 18세기 전반기 사대부 화가들이 확립한 새로운 화풍을 18세기 후반기 화원가畵院畵家들에게 전해주는 가교 역할을 한 점에서 미술사적으로 큰 공헌을 한 것으로 평가[5]되며, 남종화南宗畵를 광범하게 섭렵하여 철저하게 자기화시키고 미법산수米法山水와 서양의 음영법陰影法을 수용하여 파격적이고 참신한 새 경지를 개척하여 조선 후기 남종화의 수준을 높이고 토착화시키는데 공헌하였다.[6] 강세황은 황공망을 비롯한 원말사대가元末四大家, 심주를 위시한 원대 오

파, 명말 동기창의 화풍畵風, 미법산수화풍米法山水畵風 등을 폭넓게 받아들여서 자기화하여 구사하였는데,《개자원화전》등 중국화보中國畵譜도 많이 참고하였다.[7]

이들 가운데 심사정과 강세황은 특히 오문화파의 화풍을 수용하여 당시 화단에 새로운 변화를 일으켰는데, 이들은 그림과 글씨를 함께 써서 만든〈표현연화첩豹玄聯畵帖〉을 함께 장첩粧帖하기도 했다. 이들에게서 심주 회화와의 관련성이 직접적으로 드러나는데 심사정의〈방심석전산수도倣沈石田山水圖〉와 강세황姜世晃의〈벽오청서도碧梧淸暑圖〉를 중심으로 살펴보기로 한다.

(1) 심주와 문징명 회화의 특징

심주沈周1427-1509와 문징명文徵明1470-1559이 활동했던 명대 중기는 도시 사회의 경제적 기반이 안정되고 사회 모든 분야에서 민족문화의 정통성을 회복하여 안정된 시기였다. 이들은 명대의 복고적 경향의 회화를 주도하였는데, 옛사람들의 화법을 익혀 그들 자신만의 개성적인 화풍을 이루어내었다. 그들은 깊고 넓은 문학 예술적 소양을 가지고 시서화를 모두 잘 하였으며 평생 관직에 나아가지 않고 유유자적했다.

소주는 수도에서 지리적으로 멀리 떨어져 있었고 자유로운 정치적 분위기와 부유한 경제생활로 문인들의 모임이 형성되고 문인들 간에 회화감상이 유행하면서 회화 창작을 위한 객관적인 조건을 구비하였다. 명 초기부터 이 지역에는 의지와 취향을 숭상하고 필묵에 정통하며 '사기士氣'가 풍

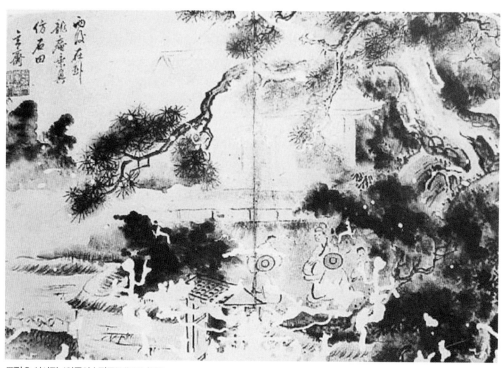

그림 9 심사정 〈와룡암소집도臥龍庵小集圖〉

만한 원의 회화전통이 면면히 이어져 그들이 자신의 품격과 정회를 표현하는 방향을 제시하였다. 문인들은 서로 영향을 주고 받으며 평온하고 우아하며, 겉으로 드러나지 않고 안으로 축적된 풍류가 있는 예술풍격을 추구하였으며 홀로 기쁨을 느끼는 정신생활을 회화작품에 체현하여 산수화와 화조화의 보편적인 특징을 이루었다.[8] 이러한 배경을 중심으로 심주와 문징명의 작품의 특징을 정리하면 다음과 같다.

첫째, 그들은 소주지역의 경관을 보여 주는 산수화를 위주로 하여 담백하고 아취있는 청록산수화나 수묵산수화로 풍경을 묘사하여 문인의 생활과 담담한 정취를 드러냈다. 그들이 취한 제재는 서

재書齋, 원림園林, 정원庭院, 강호江湖, 명승名勝과 그들이 유람한 산수와 일상의 생활정취 등이었는데 우미한 경계를 드러낸다.

둘째, 심주와 문징명은 원대 문인화를 주로 계승하면서 오대, 북송의 기법 뿐만 아니라 절파의 기법 등 남북종화의 구별없이 모든 기법과 형식을 받아들인다. 이것으로 인해 심주와 문징명의 회화에서는 기법의 종합화가 이루어지며 문징명에 이르러서는 회화기법이 급속히 발달하게 된다.

셋째, 그들은 모두 시, 서, 화에 모두 능하였으므로 그들의 정감과 뜻을 회화와 제시에 담아 표현하였다. 이러한 시서화의 유기적인 결합은 오문

화파 회화의 선명한 특징으로 문인화의 운치와 격조를 높여 준다. 이들은 원대 문인들과 같이 은일적 성격의 처사들이었으나 인생관에 있어서는 질적으로 구별된다. 그들은 유유자적한 심정으로 산천에서 노닐고 즐겼으며, 정情을 서화書畵에 기탁하여 스스로 즐겼으므로 원대 은일 문인의 비관적이고 염세적인 심정과 크게 다르다.

이들은 이러한 공통점 외에 그 차이점도 뚜렷이 나타난다. 심주는 거칠고 대담한 화풍을 위주로 하여 풍부한 필치가 보이는데, 그 가운데서 느껴지는 온화하고 담담한 분위기에서 풍부한 상상력과 왕성한 생명력을 표현하고 있다. 심주는 특히 원사대가를 좋아하였는데 그들과는 달리 따뜻한 인간적인 온기가 그림에 서려 있으며 작고 간략하게 표현된 인물에서 그의 개성을 느낄 수 있다. 이에 반해 문징명은 심주에 비해 세밀하게 표현된 작품을 많이 그렸는데 번잡하고 조밀한 듯하면서도 우아함을 보여준다.

심주와 문징명의 예술적 특징은 명대 중기 문인화가의 창작 핵심을 집중적으로 반영하고 있으며 그 풍격에서 우러나오는 의취로 인해 뚜렷한 시대성을 갖추고 있다.

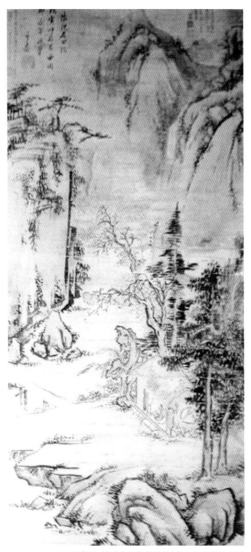

그림 10 심사정 〈방심석전산수도倣沈石田山水圖〉

(2)〈방심석전산수도倣沈石田山水圖〉와〈벽오청서도碧梧淸暑圖〉

심사정은 자字는 이숙頤叔이며, 호號는 현재玄齋이다. 명문사대가名門士大家의 자손으로 태어났으나 조부의 죄로 인해 역모 죄인의 후손이라는 불명예를 안고 생활고로 인해 그림을 팔아 생계를 유지했다. 그는 시서화詩書畵에 모두 뛰어났고 회화작품도 상당량이 존재하는데 그것에 비해 그에 대한 기록은 단편적이고 짧은 글들 뿐이다. 심사정은 남종화南宗畵의 정착과 유행에 결정적인 역할을 했던 대표적인 화가이며 산수화 뿐만 아니라 화조花鳥, 초충草蟲, 영모화翎毛畵에 이르는 다양한 작품을 남기고 있는데 40세 이후부터 남종화에 절파적浙派的 기법이 들어간 절충적折衷的 양식을 보이고 있다.

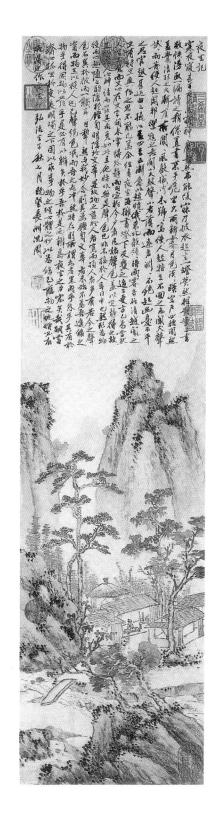

그가 살았던 18세기 전반은 조선 중기 이래 화단의 주된 흐름이었던 절파 화풍이 퇴조를 보이는 가운데, 이전과는 다른 새로운 경향들이 본격적으로 나타나기 시작하면서 조선 후기로의 전환이 이루어졌던 시기이다. 심사정은 바로 이러한 전환기에 중추적인 역할을 담당했던 문인화가로, 17세기부터 전래되기 시작한 남종화풍을 적극적으로 받아들여 자신의 화풍을 이룩했다.9)

1744년에 제작된 〈와룡암소집도臥龍庵小集圖〉(그림9)는 선비들의 아회雅會를 그린 일종의 진경풍속화眞景風俗畵이다. 심사정 자신의 제발題跋로 미루어 보면 〈와룡암소집도〉는 심주의 화의畵意를 빌어 그린 것이지만, 소나무의 표현은 절파浙派의 영향을 보이고 있으며 소나무 아래의 잡목과 이끼의 표현은 《개자원화전》〈수보樹譜〉 점엽법點葉法에 나오는 여러 점들을 인용하고 있어 화보의 기법을 충실히 따르고 있는 초기 양식의 특징을 보여준다. 일반적으로 심사정의 작품에 보이는 가옥이나 인물들은 거의 화보식畵譜式이나 중국식中國式 복장을 하고 있다.10)

심사정은 〈방심석전산수도倣沈石田山水圖〉(그림10)를 1758년 가을에 정영년鄭永年을 위해 그렸음을 관지款識를 통해 밝히고 있다. 이 그림은 심주를 방倣했다고 밝히고 있으나 화면에서는 심주와의 관련성이 직접적으로 드러나지는 않고 단지 남북종화법南北宗畵法이 절충되어 나타나면서 화면 전체에서 심주의 분위기를 느낄 수 있다. 오른쪽의 높은 산과 왼쪽의 절벽 표현은 사실상 심주와는 거

그림 11 심주 〈야좌도夜坐圖〉

리가 멀며 문인화에서 보기 어려운 힘찬 필법을 구사하고 있다. 다만 근경에서 보여지는 선비와 그를 둘러싼 가옥의 분위기에서 심주를 느낄 수 있을 뿐인데 〈그림11〉의 심주의 〈야좌도夜坐圖〉(1492)와 비교하면 비록 동일한 작품의 비교는 아닐지라도 심사정沈師正이 심주沈周를 방倣해서 자기화한 특징을 살필 수 있다.

한편 심주의 경우를 살펴보면 그도 여러 작가를 염두에 두고 방작倣作을 시도하였다. 그는 '방倣○○'와 같은 글귀를 일일이 그림에 적어 놓고 있지는 않고 있어 작가 자신이 고대의 특정 작가를 모델로 하여 창작하였음을 밝히지는 않고 있으나 원대元代부터 나타났던 복고주의적 방작이 심주와 문징명의 작품에 나타나기 시작하여 동기창에 이르면 보편화[11])되기에 이른다.

조선후기의 회화에 보이는 특징 중의 하나가 명청대의 복고주의와 관련된 방작의 성행이다. 방작의 취지는 독창성은 전통에서부터 나온다는 것으로 '방○○'라는 표현을 심사정이 조선시대에 유행시켰다고 할 수 있다.

심사정은 그러한 방작의 의도에 충실한 듯이 보인다. 현존하는 그의 초기 작품들을 보면 '방석전倣石田'이란 말이 실제로 처음에 심주의 산수화부터 공부했다는 의미가 아니라 산수화를 배움에 남종문인산수화로부터 시작했음을 의미하는 상징적인 표현이라는 것을 알 수 있다. 즉 심주의 구체적인 양식보다는 정신적인 면을 따랐다는 의미로 파악되며 유독 심주를 내세웠던 것은 그가 오파문인화의 시조였기 때문이라고 생각한다.[12])

심사정이 배워 온 경로는 강세황의 제발題跋에서

나타난다. 처음에는 명대 화가 심주의 필법을 깊이 천착穿鑿하여 피마준披麻皴을 공부하였고, 다음에는 송대 미불米芾 부자父子의 미점米點산수로 꿰뚫었으며, 중년에는 북화산석준北畵山石皴인 대부벽준大斧劈皴까지 파고 들어갔다.[13]) 그 당시의 화풍은 남종화풍으로 기울어지던 시기인데 심사정은 오히려 남종화법에서 북종화법을 연구하여 자신만의 화풍을 위해 편벽되지 않고 연구한 자세를 엿볼 수 있다.

강세황姜世晃1713-1791은 자字가 광지光之이고 호號가 첨재忝齋이며 표암豹庵이라고도 불린다. 강세황의 그림은 담박하면서도 깨끗하고 그림에도 불구하고 번잡함과 화려함을 모두 겸비하고 있다. 그는 시서화를 잘했고, 많은 화평畵評을 남긴 당대當代 최고의 평론가이기도 하다. 그는 화가로서 산수, 인물, 사군자 등 다양한 주제를 다루었는데 그의 명성은 중국에까지 알려졌었다. 1781년 건륭황제乾隆皇帝때 부사副使로 연행燕行을 갔던 강세황은 황제로부터 "미불보다는 못하나 동기창보다는 낫다米下董上"라고 평가받기도 하였다.

강세황은 시서화 삼절이면서 당시의 여러 가지 새로운 미술문화의 경향들을 가장 너그럽게 끌어안으면서 자리잡게 하는데 선구자적 역할을 하면서 기여하였다. 강세황의 그림은 "화법에 있어서 타고난 재주가 특히 뛰어나고 한점의 속기도 없다畵法天分特高 無一點塵俗意"는 평을 받기도 하였는데, 그는 스승이 없이 독학으로 여러가지 분야에서 일가를 이루었다. 이것을 가능하게 한 것은 일차적으로 그의 타고난 재주와 개인적 수련이었다고 볼 수 있다. 사실상 그는 만년에 자랑삼아 자신은

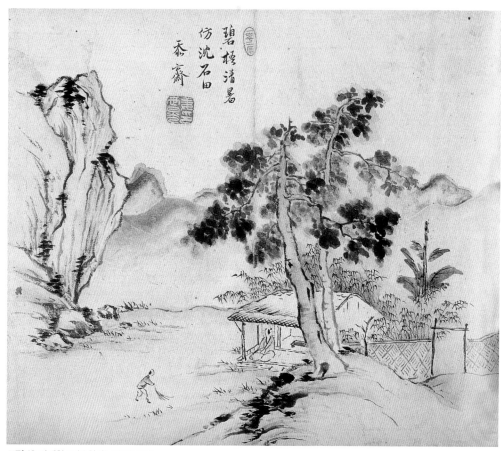

그림 12 강세황 〈벽오청서도碧梧淸暑圖〉

한유韓愈의 문장, 왕희지의 글씨, 고개지의 그림을
겸했다. 晩年詩曰 文之退之 筆之義之, 畵之凱之 光之兼之고 말했
을 성노로 자신의 재주에 대한 강한 자부심을 지
녔었다.[14]

〈벽오청서도碧梧淸暑圖〉(그림12)는 세로 30.5cm,
가로35.8cm 크기의 작품으로《개자원화전》에 실
려 있는 〈심석전벽오청서도沈石田碧梧淸暑圖〉(그림13)
의 구도를 거의 그대로 빌어 왔다. 화면에 적혀있
는 "벽오청서방심석전碧梧淸暑 倣尤石田"이라는 문구
는 심주를 방했음을 분명히 보여주지만 강세황이
담담하게 채색한 것은 그의 특징으로 한국적인

색채감을 띠고 있어 이채롭다.

이 작품은 '첨재忝齋'라는 호號가 씌여진 것으로
보아 30대 중후반에 그려진 것으로 추측되며 그
가 남종화풍에 몰두하던 이 시기의 작품들이 갖
는 특징이 〈벽오청서도〉에서 절정을 이룬 것으로
평가된다.[15] 아래로 긴 화보의 화면과는 달리 가
로로 긴 화첩의 형태인 이 그림은 화보의 구도를
그대로 가지고 있으면서도 미세한 차이로 그 화
경畵境을 달리 한다.

구도 면에서 보면 심주의 구도를 그대로 본땄지
만 옆으로 길어진 화면에 의한 새로운 구성이 돋

보인다. 가장 눈에 띄는 것은 탁 트이게 조정된 전경前景이다. 가옥家屋에 앉아 있는 선비가 바라보는 시선이 향하는 왼쪽 아래 부분을 보면 답답한 공간으로 구획지워진 것과는 달리 강세황 작품의 경우 화면의 좌우 3분의 2 가량 되는 곳에 집을 배치함으로써 탁 트인 공간감을 확보하고 그에 따른 선비의 시선처리에서 선비의 생활상과 철학적 내면세계가 형상화된 듯한 느낌을 받는다. 가옥의 위치에 맞추어 오동나무와 대나무 숲도 조화롭고 안정감있는 구도로 변모되었으며, 바위 뒤로 보이는 지면을 수평선에 가깝게 처리한 미세한 각도의 변화는 작품의 안정감을 더해주는 동시에 멀리 보이는 산까지 아득한 공간감을 조성해 주고 있다. 그리고 그 뒤로 보이는 산은 화보에는 없는 것으로 새롭게 첨가되었는데 화면의 구성을 짜임새 있게 만들어 준다. 강세황의 섬세한 면모는 울타리 선을 화보에 비해 수평적으로 운용하고 오동나무가 있는 언덕의 선의 기울임을 조정함으로써 화보와는 다른 안정감있고 평화로운 화면을 창출해낸 것이다.

채색의 경우, 산의 처리에 있어서 갈색과 청색의 선염渲染처리가 독특하며, 전경前景의 탁 트인 공간과 우측의 오동나뭇잎과 그 앞에서 언덕으로 이어지는 먹색의 강조로 간결하면서도 담백한 문인화적인 정신성이 돋보인다. 특히 강세황이 문인화에서 강조했던 '격조格調'가 드러난다. 이렇듯 심주의 산수화를 방倣한 강세황의 〈벽오청서도〉는 그의 문인적 정신성이 두드러진 작품이라 하겠다. 강세황은 문인화가로서 그림에 있어서 문인화적인 '격'을 문제삼았고 평론가로서는 심

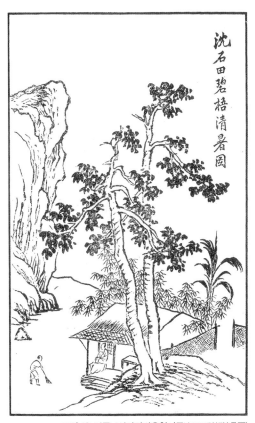

그림 13 심주 〈심석전벽오청서도沈石田碧梧淸暑圖〉

주와 문징명을 평가 기준으로 자주 거론하기도 한다.

이상에서 볼 수 있는 〈방심석전산수도〉와 〈벽오청서도〉를 심주의 〈야좌도〉와 비교해 본다면 특히 가옥 주변의 공간처리에서 오는 화경畵境과 그로 인한 전체적인 분위기의 차이를 분명히 느낄 수 있다.

3. 오문화파 회화와 관련된
조선 시대 회화의 특징
〈방심석전산수도〉와 〈벽오청서도〉를 중심으로

제한적이기는 하지만 오문화파와 관련있는 심사정과 강세황 회화예술의 특징을 살펴보면 다음과 같다.

첫째, 방작倣作을 즐겼다는 점이다. 중국회화에서 '방倣○○'라는 표현은 심주부터 보이며 문징명을 거쳐 동기창에 이르러 보편화되었다. 조선 후기 회화의 특징 중의 하나가 명청대明淸代의 복고주의와 관련한 방작倣作의 성행인데, 심사정은 방작을 유행시켰다. 방작의 기본 사상은 독창적인 것은 전통에서부터 나온다는 중국인의 사고방식에서 발전한 것16)으로 심사정과 강세황은 한 화가의 화풍을 단순히 모사하는 것이 아니라 자신의 독특한 풍격으로 그려내어 방작의 의미를 충실히 수행하였다.

둘째, 방작을 통해 드러내고자 했던 것은 문인의 의취意趣를 표현하는 것이었다. 오문화파 화가였던 심주나 문징명과 마찬가지로 심사정, 강세황은 모두 시·서·화에 능하였고 그들의 정감과 의意를 회화와 제시題詩에 담아 표현하였다. 이러한 시서화의 유기적인 결합은 문인화를 본격적으로 유행하게 했던 오분화파 회화의 뚜렷한 특징이며 이러한 것은 회화의 운치韻致와 격조格調를 높여 주었다. 오문화파는 소주蘇州지역의 경관을 보여 주는 산수화를 위주로 하여 담백하고 그윽하며 청아한 청록산수화나 수묵산수화로 풍경을 묘사하여 문인의 생활과 담담한 정취를 드러냈다. 그들은 필묵筆墨의 표현 효과에 의한 감정표출을 강조하였고 그들이 취한 제재는 서재書齋, 원림園林, 정원庭院, 강호江湖, 명승名勝과 그들이 유람한 산수와 일상의 생활정취 등이었는데 우미한 경계를

드러낸다. 심사정과 강세황이 중국의 전통 화법畫法을 섭렵하고 방작을 하면서도 그 고유한 특징들을 표현할 수 있었던 것은 조선 선비로서의 문인적인 '의意'와 '취趣'를 드러낼 수 있었기 때문이다.

셋째는 주로 심사정에게 해당되겠는데, 기법의 종합화 경향綜合化傾向이다. 심주와 문징명은 원대 문인화를 주로 계승하면서 오대 북송의 기법 뿐만 아니라 절파浙派의 기법 등 남북종화의 구별없이 모든 기법과 형식을 받아들였다. 심주와 문징명은 구체적인 예술풍격에서는 개성이 두드러져 심주는 원사대가를 주로 받아들여 거칠면서도 간결하고 일격적逸格的인 풍격의 "조심粗沈"으로 알려졌으며, 문징명은 세필산수細筆山水가 그 특기로 조맹부趙孟頫와 왕몽王蒙의 풍격을 주로 받아들였으며 의도적인 치졸기를 가미하기도 하였다. 이렇게 심주와 문징명은 기법의 종합화를 이루면서 그 이후 다양한 회화기법이 발달하게 되는 하나의 동인動因을 제공하고 그들 자신의 고유한 풍격을 이루어내었던 것이다. 심사정 역시 절파화풍의 퇴조기에 남종화풍을 위주로 하면서도 부벽준斧劈皴을 수용하여 자신만의 개성적인 화풍을 이루어냈다. 화면 가득 경물을 채우거나 강한 필법을 구사하면서도 여유로운 공간을 잊지 않는 심사정 특유의 화풍은 오문화파에게서 보이는 특징으로 기법의 종합화에 의한 것이다.

이상 심사정과 강세황에게서 특히 오문화파의 필법筆法과 화의畫意가 드러난 작품을 살펴본 바 이것은 그들의 양식을 확립하기 위한 하나의 방법

론이었다. 그들은 방작의 의미를 충실히 이행하면서 전통적인 남종화법을 스승삼고 여러 화법畵法을 받아들여 조선시대의 고유하면서도 개성적인 독특한 화경畵境을 전개하였다.

　심사정은 〈방심석전산수도〉에서 보듯이 심주의 화풍을 애용하면서 부벽준 등 절파浙派의 화법을 과감히 사용하였고 맑고 담백한 담채풍의 문인화를 그려내었다. 또한 강세황은 〈벽오청서도〉에서 문인화 정통의 내면적 정신세계를 표출시키는 예술세계를 보여주었다. 심사정이 오문화파의 절충적인 양식적 필법에 더 많은 관심을 기울였다면 강세황은 오문화파의 문인적 내면세계에 더 심취하였다.

　오문화파는 명대 문인화가의 창작 핵심이었으며 심사정과 강세황은 그 창작핵심에서 우러나오는 "의意"와 "취趣"를 받아들여 조선 고유의 독특한 의경과 격조를 갖춘 품격있는 회화로 재창조하였다. □

<p align="right">김연주</p>

1.절파의 명칭과 유래

절파는 절강화파浙江畵派를 줄여 부르는 명칭이다. 명대의 평론이나 화론 가운데에서 절파의 시조인 대진戴進을 일컬을 때 '행가行家'라 하고 그의 그림을 '원체院體'라 하거나 '행가' 겸 '이가利家'라 하고 있을 뿐으로, 절파 화가를 크게 언급하고 있는 이개선李開先의 《중록화품中麓畵品》에 실린 평론을 살펴 보더라도 '절파'라는 두 글자는 전혀 찾아볼 수 없다. 그렇다면 절파의 명칭이 어떻게 유래했고 어떤 과정을 거쳐 화파를 형성했는지를 살펴볼 필요가 있다. 이 절파라는 명칭은 명의 동기창董其昌 이전에 이미 존재하였다. 동기창은 《화선실수필畵禪室隨筆》 권2에서

> 원말 4대가 가운데 절강 사람이 셋이다. ……
> 강산의 신령스러운 기운이 흥성하고 쇠퇴함은 때가 있기 마련인데, 명초의 명사 대진戴進만이 무림武林 사람으로 이미 절파로 지목함이 있었다.
>
> 원의 그림은 절강성 동부인 월越에서 유독 성행했는데, 조맹부·왕몽·오진·황공망이 특히 뛰어난 사람이다. 오늘날에 이르러 '절화浙畵'라는 명칭이 있게 되었다.

라 하고 있다.

그 후 청초의 장경張庚은 《도화정의식圖畵精意識》에서 더욱 분명하게 절파의 지역적 특색을 천명하고 있는데,

> 그림이 남북으로 나뉜 것은 당 시기에 비롯되었다. 그러나 지역의 다름으로 파를 삼는 경우는 있지 않았다. 명말에 이르러 바야흐로 '절파'라는 명칭이 있게 되었다. 이 화파는 대진에게서 비롯되었으며 남영(藍瑛)에 이르러 성립되었다.

라 하고 있다.

절파 명칭의 형성은 결코 우연이 아니라 이처럼 일정한 시대적 배경을 지니고 있다. 즉 지역의 관념뿐만 아니라 당시 회화 영역의 종파 논쟁과 관련되어 있는 것이다. 명대 후기에 동기창과 막시룡莫是龍 등을 중심으로 종파설이 성행하면서 이른바 '남북종'의 논점이 확립되었다. 그들은 남종을 정통으로 내세우며 오문吳門 등의 문인화파를 추숭하고 직업화가인 행가의 그림을 폄하하여 북종이라 일컬었다. 특히 대진 등을 대표로 하는 전당錢塘 일대의 직업화가 및 그들과 화풍이 유사한 '원체' 일파를 '북종'으로 간주하였다. 명말에는 동기창과 막시룡이 주창한 남북종론을 충실하게 추종하면서 절파를 공격하는데 앞장섰던 심호沈顥가 《화진畵塵·분종分宗》에서

> 선과 회화에는 모두 남종과 북종이 있는데, 같은 시기에 나뉘었으며 그 기운은 서로를 적으로 삼는다. 남종의 경우는 왕유王維가 구성이 빼어나고 운치가 그윽하고 담박하여 문인 회화의 시조가 되었다. 형호·관동·필굉·장조·동원·거연·미불·미우인·황공망·왕몽·조맹부·조맹부·오진·예찬으로부터 명의 심주·문징명에 이르도록 법통이 끊임없이 이어졌다. 북종의 경우는 이사훈李思訓이 기세가 기이하고 빼어나며 용필이 굳세고 힘차 전업화가인 행가의 면모를 정립하였다. 조간·조백구·조백숙·마원·하규로부터 대진·오위·장로의 무리에 이르면서 날로 잘못된 길로 접어들어 법통이 흙 속에 묻혀 버렸다.

라 말하고 있다. 이곳에서 '남북종'론을 기치로 내세워 한편으로는 심주와 문징명이 법통을 잘 계승했다고 추상하면서, 다른 한편으로는 대진과 오위를 공격하여 잘못된 길로 접어들었다고 배척

그림 14 이당 〈강산소경도江山小景圖〉

하고 있다.

이처럼 종파의 입장을 선명하게 드러내고 있는 것과는 달리 다른 관점을 지닌 사람도 나타나는데, 명대 심조환沈朝煥이 명말 고병顧丙이 편찬한 《고씨화보顧氏畵譜》에 수록된 대진의 〈종규화상鍾馗畵像〉에 대해 쓴 글에서

오 지역에서는 시의 글자로 그림의 품격을 꾸미기 때문에 청려함으로 사람의 마음을 얻기에만 힘써 옛날의 오묘한 경지에는 이르지 못하면서도 대진의 무리가 절파의 기세를 드러낸다고 비웃고 있다. 대진은 옛것에 대해 임모하지 않은 바가 없고 그 운치에 대해 함축하지 않은 바가 없으니 그 솜씨가 오 지역 화가를 훨씬 뛰어넘는지도 모르겠다.

라 하고 있다. 이곳에서는 화풍상으로부터 두 화파의 다른 특징을 분석하면서 대진에 대해 긍정적인 시각을 보여 주고 있다. 특히 오문파의 절파에 대한 평가인 '절기浙氣'는 글자 자체로 풀어본

다면 곧 절강화파의 '풍기風氣' 혹은 '습기習氣'로 이해할 수 있는데, 요컨대 폄하하는 말이다. 그들이 천명하고자 하는 것은 절강 지역의 남송 원체 화풍은 결코 원·명 이래 절강 일대의 문인화파가 아니라는 것이다. 이에 근거한다면 이러한 논조가 절파라는 명칭을 형성한 근원이라고 볼 수 있을 것이다. 그 후 청의 엄복嚴復이 쓴 《평생장관平生壯觀》에도

대진은 오로지 남송 화원의 화법을 배웠다." "그러나 그 기운을 보면 고아하지 못하여 온 세상 사람들이 절기(浙氣)를 지녔다는 혐의를 두었다. 그 원인을 살펴보면 대진이 전당 사람으로 남송 때 황제가 임안(臨安)에 화원을 설립했을 때 이당·유송년·마원·하규의 속된 필치를 화원의 으뜸으로 여겼으므로 300여년이 지나는 동안 그 유풍이 화가들에게 물들어 아직 없어지지 않았기 때문이다.

라 하고 있는 것도 그 증거라고 볼 수 있다.

그림 15 유송년 〈나한도羅漢圖〉

서 활동한 일부 화가도 절파로 간주할 수 있는 것이다. 절파의 정식 성립은 대진으로부터 시작되었다. 대진은 궁정으로부터 추방을 당한 뒤에 항주에서 계속 그림을 그렸으며, 그를 추종하여 배운 화가들이 매우 많았는데 하지夏芷·오위吳偉·남영藍瑛 등이 절파 화풍의 형성을 주도하였다. 절파 화풍은 정덕正德 년간1506-1521에 화단의 주류를 형성했으나, 정덕 년간 이후에는 화풍이 더욱 거칠고 분방한 쪽으로 나아갔기 때문에 초기 절파 회화의 장점을 발전시키지 못한 채 오히려 절파의 바람직하지 못한 '습기習氣'와 거친 면만이 크게 발전하였다. 정덕 년간 이후에는 그 기세가 갑자기 쇠퇴하였다. 그 이후에는 명·청 일부 문인 화가의 공격을 받으며 명성이 잦아들고 배우는 자도 드물게 되고 작품은 수장가들이 더욱 중시하지 않게 되었다. 마침내 절파 화풍은 명성을 잃고 자취를 감추게 되었다.

앞에서의 분석을 통해 살펴볼 때 절파는 지역으로 구분하여 말한다면 전당 지역의 화가가 중심을 이루며, 화풍상으로 말한다면 남송의 '원체' 일파라고 할 수 있다. 설파 명칭의 형성은 오 지역 일부 문인들이 종파 관념을 정립한 것과 밀접한 관계가 있다. 이곳에서의 '원체'는 남송 화원의 이당(그림14)·유송년(그림15)·마원·하규를 대표로 하는 산수화풍을 가리킨다. 명대 중기 이전에는 궁정 내외에서 '원체' 화풍의 영향이 매우 컸다. 대진을 우두머리로 하는 절파는 주로 궁정 밖의 민간에서 한때 유행하던 '원체' 일파를 대표하는 것이다. □

절파 회화의 특징은 주로 남송 원체를 본받아 거칠고 호방하다고 일컬어지는데, 이것은 당시의 궁정회화와 밀접한 관계가 있다. 절파의 중요한 몇몇 화가들은 모두 궁정에 출입한 적이 있기 때문에 궁정화가로 간주할 수도 있으며, 궁정 안에

안영길

2.《중록화품^{中麓畵品}》을 통해 본
절파 회화의 후원양상

명대 회화의 후원양상은 당시의 화가들이 궁정의 지원을 받아 전각의 단청 작업, 황실 감상용 그림 등을 제작하는 국가제도권 하에서의 후원양상과, 상업이 발달하고 도시가 번창하면서 상업자본주의가 형성됨에 따라 자본가들이 초상화를 원하는 사람이 많아져 인물화를 성행하게 했던 경우와 같이 자본가들의 요구에 의한 후원양상, 그리고 문인사대부와 직업화가 등의 신분제도에 의한 후원양상으로 고찰해 볼 수 있다.

특히 명대 회화는 화파가 양식에 따라 분류되기보다는 화가의 신분에 의해 분류되었다. 그 대표적인 화파는 행가行家로서 직업 화가들의 회화양식을 계승한 절파浙派와 이가利家로 문인사대부 화가의 회화양식을 계승한 오파吳派가 있다.

당시 대부분의 화가와 평론가들이 문인사대부층이 중심이 된 오파화풍을 따르고 지지하며 찬양한 것과는 달리 문인의 신분이었던 이개선李開先 1501-1568이 《중록화품中麓畵品》을 통해 문인화가들의 작품보다 대진戴進1388-1462, 오위吳偉1459-1508 등의 절파화가 작품이 가치가 더 높다고 품평한 새로운 시각의 관점을 화론畵論으로 전개하였는데, 이러한 작품의 품평은 문인들로부터 뿌리 깊게 멸시를 받았던 절파 화가들을 옹호한것이 되었다.

즉 신분제도가 강력하게 자리 잡고 있던 이 시기에 문인文人의 신분으로 직업 화가들을 문인들보다 더 칭찬한 것에 대해 신분제도에 새로운 인식을 도모하였다고 보아, 명대 절파회화에 후원적 의미가 있다고 간주하여 《중록화품》의 내용을 살펴 보고자 한다.

그러면 문인이었던 이개선은 어떠한 회화적 관점을 가지고 있었기에 시서詩書에 능통한 문인사대부의 선비화가들이 우월감을 가지고 그린 작품보다 학문이 부족한 직업화가로서 사회적 신분이 낮기도 한 절파화가들의 작품이 더 나은 그림이라고 평가했을까?

이러한 견해는 《중록화품》의 내용 가운데 회화 비평기준이라 할 수 있는 '육요六要'와 '사병四病'에 그 내용을 담고 있어 이를 분석 연구해 본 후, 저자의 회화관을 살펴보고 절파 회화의 특성과 작품의 예술성을 관련지어 그 후원적 양상을 발견해 보고자 한다.

1. 절파 회화의 형성과 전개

절파회화는 명대 초기부터 절강浙江 지방을 중심으로 발달하기 시작하였는데, 이당李唐, 마원馬遠, 하규夏珪 등의 회화풍격을 계승한 것이었다.

이 절강浙江 지방의 화가들은 한족이 다스리던 송宋朝에 대한 충성심과 몽고족에 내한 반항심을 가지고 은둔생활을 하면서 송대 회화양식을 계승·발전시켰으며, 나아가서는 일종의 절강浙江 양식을 형성하기도 하였다. 80여 년 간 중원中源을 정복·통치하던 몽고족을 만리장성 밖으로 몰아내고 한족의 왕조를 다시 세운 명1368-1643 태조 주원장朱元璋도 이 지역 출신이었는데, 그는 건국 후 원대元代에 무시하고 철폐하였던 송대宋代의 각종 제도를 부활시켰고, 화가들을 남경南京으로 불러들여 공직公職을 부여하면서 그림을 그리도록 하

였다. 이들 궁정화가들은 전각의 단청 작업, 황실 감상용 그림의 제작, 각종 주문 회화 제작 등에 참여하였다. 궁정 작화기관에서 그림 그리는 직업에 종사한 이들 직업 화가들은 황제와 기타 공직자들이 지시하는 주제와 양식의 그림을 그릴 수 있었을 뿐 창작의 자유는 없었다.[1]

몽고족의 원元을 몰아내고 1368년에 다시 한족漢族의 국가를 세운 명明은 원元의 잔재를 일소하고 정치체제 등 모든 면에서 한족의 정통문화를 꽃피운 당唐과 송宋으로 회귀하고자 노력하였다. 이에 따라 문화정책 역시 국수적國粹的인 복고주의 경향이 뚜렷하였다.

회화 분야에서도 복고주의 경향은 현저하여 원대에는 없었던 화원畵院을 부활시키고 송대 화원畵院을 모방하고자 노력하였다. 그리하여 명은 건국하자마자 궁중의 수요에 따라 신분에 관계없이 전국에서 유명한 화가들을 불러들였기 때문에 명초 화단의 중심은 자연히 화원畵院이 되었다. 그런데 이러한 명대의 화원은 그 통제나 선발제도 등 여러 가지 면에서 송대의 한림도화원과는 다른 면이 많았다. 또한 송대의 완비된 화원에 비하여 명대 화원은 전문적인 기구가 아니어서 그 제도나 소속 관계가 매우 복잡하고 지위나 대우 또한 매우 열악하여 회화의 창작활동 역시 송대에 미치지는 못하였다.

특히 소주蘇州를 중심으로 문인화가들의 활약이 현저하였던 원대에는 화풍 상의 전통 유지 측면에서 오히려 오吳 지역을 능가하였다. 이는 원대에 활약한 절강浙江 출신의 대표화가들의 면면을 보아서도 알 수 있다. 이러한 전통을 바탕으로 원

대를 지나 명초에 이르러서도 절강浙江 지방에서는 어느 지역보다 그림 실력이 뛰어난 직업화가가 많이 배출되어 점차 명대 화원에 진출하게 되었다. 왜냐하면 명대 화원은 송대와는 달리 교육을 통해 화가를 양성하기보다는 이미 상당히 완숙된 솜씨를 지니고 이름이 널리 알려진 화가를 불러 들였기 때문이다.

이러한 상황을 한층 가속화시킨 것은 선덕宣德 이후의 황제들이 화가에 대한 보호 육성을 정책적으로 활용한 점이다. 이들 황제들은 그림에 관심이 많았고 취미가 있어 화원 내에 여러 예술의 유파가 병존, 발전할 수 있도록 관용을 베푸는 등, 전 시대의 황제들과는 달리 남송원체화풍南宋院體畵風에 대하여 매우 호의적이었다.[2]

이러한 상황에서 전통성이 강하고 어느 지역보다 회화기법이 뛰어난 절강과 그 인근 지역의 직업화가들이 화원의 주류를 점하게 된 것은 당연한 일이다.

그리하여 선덕宣德1426-1435 이래 궁정화원에서는 절강浙江, 복건福建 지역 출신의 직업화가들이 대거 들어가게 되면서 점차 명대 원체화풍이 형성되어 이후 약 100여년간 흥성하였다. 이러한 명대 원체화풍을 절파 화풍이라 부르기도 하는데, 이는 대진戴進1388-1462을 비롯한 절강, 복건 출신의 직업화가들이 명대 원체화풍 형성에 주도적인 역할을 수행하였기 때문이다.[3]

이들 직업화가의 회화양식을 계승한 절파 화가들을 유형별로 나누어보면, 대진으로부터 직접·간접으로 배운 대진회 계통의 화가들과 신분이 직업 화가이면서 절파화풍과 근사近似한 그림을

그리는 절파계 화가들, 그리고 화풍 상으로는 절파적 특색을 드러내지 않으면서도 화사畫史와 화전상畫傳上으로 절파계 화가들의 그림을 배운 화가들과 화가의 출신지가 절강이라는 이유 때문에 절파에 포함시키는 화가들을 유형적으로 분류해 낼 수 있다.4)

이들 절파 화가들은 절강성 일대에서 유행한 특성 있는 수묵화의 지방양식으로 작품을 제작하였는데, 대부분 학문적인 결여와 문학적인 역량이 부족하다는 이유로 오현吳縣지방인 소주를 중심으로 형성된 남종문인화파인 오파吳派의 화가들 즉, 문인화가들로부터 멸시를 받았다.

이때 가장 탁월한 화가들 가운데 한 사람인 대진이 선종宣宗1426-1436 재위 밑에서 여러 해 동안 직인지전直仁智殿으로 봉직한 후, 궁정화가 직업에서 물러나지 않을 수 없었던 것은 흔히 궁정의 음모 때문이라고 언급되어지지만, 그것 말고도 아마 여러 가지 참기 어려운 상황에서 벗어나고자 하는 욕구에서였을 것이다.5) 대진은 절강성의 성도省都인 항주杭州 근처에 있는 고향으로 돌아와, 그림 그리는 직업에 종사하면서 제자도 길렀으나 별로 성공하지 못하고 가난 속에서 세상을 떠났다. 그의 사후死後에 그의 독창적인 탁월성이 인정되고, 수많은 추종자가 그의 회화양식을 반복함으로써 다시 그에게 명예가 돌아왔을 때, 그에게는 그의 고향인 절강성의 이름을 딴 중요한 산수화파인 절파의 창시자로 인정받게6) 되었다.

이때 대진이 발전시켰던 회화적 전통은 남송시대 이래로 절강에서 하나의 유파로 이어지고 있었던 마하馬夏화풍을 더욱 씩씩하고 굳센 분위기로 변화시킨 산수화 양식이었다.

어떻든 절파화가들의 그림은 양식상 묘사 형식이 대단히 복잡하기 때문에 절파의 대가들이라고도 하는 대진, 오위, 장로張路의 작품에서까지 확실한 일관성을 찾기는 쉽지 않다. 이렇듯 복잡하고 다양한 양식이어서 오랫 동안 회화 전통을 이어 가기는 어려웠을 것인데, 그래도 절파가 200년 가까이 계속될 수 있었던 것은 육심陸深1477-1545, 낭영郎瑛1487-?, 이개선李開先1501-1568 등 절파 옹호론자 내지 대변인들이 그들의 저서인 《춘풍당수필春風堂隨筆》, 《칠수속고七修續稿》, 《중록화품中麓畫品》 등에서 절파화가들을 감싸준 비평이 있었기에 절파화풍이 의미를 남길 수 있었고, 이 점이 절파회화에 대한 후원이라면 후원이라 할 수 있다.7)

그러나 이 시기의 회화양상은 직업 화가들인 절파를 행가行家라고 하는 대신에 문인화가들인 오파를 이가利家라고 부르기도 하였는데, 이들 오파화가들은 지주地主와 벼슬을 지낸 선비 출신자가 많았으므로 사고師古와 사법師法에 빠져 "창조성이 모자란다", "구태의연하다", "형식주의와 타성에 빠졌다" 등의 말을 듣기노 하였시반 그들의 고상한 인격과 깨끗한 생활은 화가들의 모범이 되었다. 심주沈周(1427-1509)와 문징명으로 대표되는 오파화가들은 출신 성분이 좋아 유교적 교육 배경도 좋았고, 서권기書卷氣와 문자향文字香이 넘치는 그림을 그렸던 남종문인화파 화가들이었기에 그들은 문장력도 없고, 생계를 위하여 그림을 팔아야 했던 직업화가들의 무리인 절파를 깔보고 멸시했던 것8)이다.

그럼에도 불구하고 이개선은 《중록화품》을 통해

절파를 대변하고 절파화가들을 옹호했을 뿐만 아니라 오파 화가들이 추앙하는 심주의 그림을 평하기를 "산 속의 중 같아서 마르고 담백함 이외에는 특별한 것이 없다"[9] 라 하여 형편없이 낮춰보기도 하였다. 결과는 동기창(1555-1636)이 상남폄북론尚南貶北論을 주장하면서 남종문인화파인 오파를 추앙하게 되어 이러한 풍토가 수백 년 간 계속되긴 하였지만, 그렇게 멸시를 받았음에도 불구하고 절파화풍이 명대의 주요 화파로 유지될 수 있었던 것은 이개선의 《중록화품》의 내용이 영향을 미치는 등 절파에 대한 후원적 의미가 컸기 때문이라고 생각된다.

2. 《중록화품中麓畵品》의 내용

《중록화품》은 명대에 중록산인中麓山人 이개선李開先(1501-1568)이 1541년에 저술한 회화비평서이다.

이 내용은 머리글인 서序와 본문으로 화품畵品 5편과 후서後序, 그리고 발문跋文으로 구성되어 있는데, 그 머리글에는 저자의 회화에 대한 평가기준을 설정하기 위해 우선 회화의 의의에 대하여 기술하고 있다.

> 사물은 크고 작은 것을 막론하고 각기 오묘한 이치를 갖추고 있는데 이는 모두 심오한 조화의 자연에서 나오는 것으로 인위적으로 바로 잡거나 조작하는 것에서 나온 것이 아니다. 만물이 비록 그 수가 많더라도 하나의 사물에는 하나의 이치가 갖추어져 있을 뿐이다. 그런데 회화만은 하나의 사물이지만 거기에 온갖 이치가 갖추어져 있다. 그러므로 붓 끝에 조화의

> 솜씨를 지니고 가슴에 온갖 사물의 이치를 갖춘 사람이 아니면 아무도 명인으로 독무대를 이룰 수 없다.

> 物無巨細, 各具妙理, 是皆出乎玄化之自然, 而非由矯揉造作焉者. 萬物之多, 一物一理耳, 惟夫繪事雖一物, 而萬理具焉. 非筆端有造化而胸中備萬物者, 莫之擅場名家也.[10]

고 서술하였는데, 이 말에서 모든 사물이 단지 하나의 이치만 지니고 있는 것에 비해 회화 예술은 모든 이치를 복합적으로 지니고 있다고 주장한 것은, 다른 모든 사물의 실제와 비교해 볼 때 회화가 오묘한 조화와 더불어 초월적인 성격을 지니고 있음을 밝힌 것이며 따라서 회화 예술의 존재가 우수하다는 것을 강조한 말이기도 하다. 그러기에 붓 끝에 조화의 솜씨를 지닌 화가들은 가슴에 온갖 사물의 이치를 깨달아 간직하였다가 그것을 그림으로 표현할 수 있어야 훌륭한 화가가 될 수 있다는 것이다.

이와 같이 회화는 사물의 이치를 화폭에다 그려내야 하는데, 그런 회화작품이 되려면 창작 주체인 화가가 가슴 속에 사물을 통해 깨달은 이치를 잘 간직하고 붓 끝으로는 자연의 조화를 잘 표현할 수 있는 솜씨로 마음과 붓을 잡은 손이 서로 상응해야 한다는 것이다.

그러기에 이개선은 화가의 마음과 손이 서로 상응하는 정도에 따라 드러나는 회화의 요체를 육요六要로 제시하면서 자신의 회화에 대한 평가기준을 정한 것이다.[11]

《중록화품》의 체제는 회화에 대하여 품평한 앞 시대의 여러 책들과 완전히 다르다. 책 전체가 5

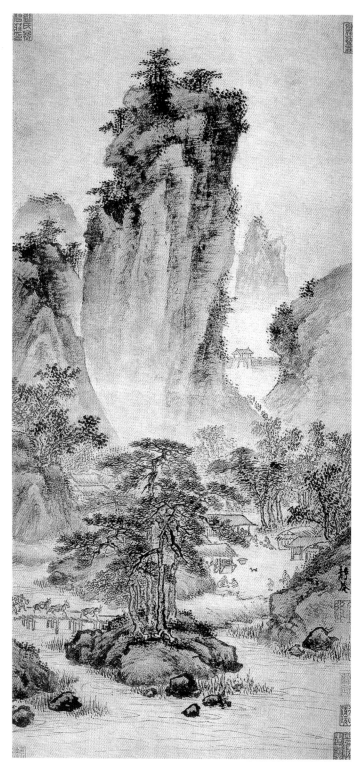

그림 16 대진〈관산행려도關山行旅圖〉

편으로 나뉘어져 있는데, 비록 〈화.품畵品 1〉, 〈화.품畵品 2〉 등으로 표기되어 있지만 실제로는 각각의 내용이 연속된 것이 아니다. 〈화.품畵品 1〉은 대진 등 화가 29명을 열거하고 개괄적인 간단한 평을 쓴 것이다. 〈화.품畵品 2〉는 그림의 6가지 요체인 〈화유육요畵有六要〉와 그림의 4가지 병이라는 〈화유사병畵有四病〉으로 나누어 열거하면서 화가의 그림에 관해 장단점을 이야기하고, 〈화.품畵品 3〉에는 화품2에서 제외된 화가들의 장점에 관하여 수집 정리하였다. 그리고 〈화.품畵品 4〉에는 거의 같은 등급이라고 할 수 있는 화가들을 분류하여 특별히 높고 낮음이 없게 하여 서술하였으며 〈화.품畵品 5〉는 화가들에게 화풍을 전래한 전前 시대의 화가들과의 연원에 관하여 서술한 것이다.

이상 《중록화품》 내용인 화품1에서 화품4까지의 기술은 상호유기적인 관계를 지니고 있어서 그 관계를 잘 읽어내면 이 화론의 의미를 제대로 이해할 수 있다.

결국 이개선이 《중록화품》을 통해 자신의 회화관과 더불어 붓을 사용하는 용필법에 따른 필 흔적에 관심을 가지고 회화비평기준을 만든 후, 그 기준에 맞추어 화가를 비평하였음을 알 수 있다.

(1)육요六要

《중록화품》의 내용에서 회화비평기준이 잘 드러난 부분은 〈제2편〉에 있는 '육요六要' 이다.

'육요' 는 신필법神筆法, 청필법淸筆法, 노필법老筆法, 경필법勁筆法, 활필법活筆法, 윤필법潤筆法 을 일컬었는데 첫째, 신필법神筆法은 종횡무진하게 오묘한 이치가 신비스럽게 조화되는 것이다(畵有六要,

一曰 神筆法, 縱橫妙理神化).[12] 이 필법은 필의 가로와 세로에 묘한 이치가 있어 신묘한 경지의 필 흔적을 남기는 기법을 말한다.

이러한 필법은 대진의 〈그림16〉에서 보는 바와 같이 용필用筆한 흔적이 너무 자유스럽게 보여 어느 곳 하나 어색한 점이 없다. 자연 물상들을 생기 있게 드러낸 부벽준斧劈皴, 피마준, 다양한 점준點皴들 그리고 준과 점을 결합하여 종횡무진한 표현을 하면서 중봉과 측필을 자유자재로 사용하여 신비스럽게 조화를 이룬 붓 흔적이다.

특히 개울이 있는 다리 위를 달리는 말들과 낮은 언덕 위의 소나무 표현 등이 신비로울 정도로 조화를 이룬 붓 흔적이다.

둘째, 청필법淸筆法은 간결하고 뛰어나며 빛나고 깨끗하면서 촘촘하지도 않고 환하게 트이면서 비어있는 듯하고 밝아야 한다(畵有六要, 二曰 淸筆法, 簡俊瑩潔, 疏豁虛明).[13]

이 필법은 맑고 깨끗하게 드러내는 필법을 말한다. 청필법淸筆法이 유독 잘 표현된 〈남병아집도南屛雅集圖〉의 부분 〈그림17〉은 원대의 유명한 문인 양유정楊維楨이 서호西湖에서 아집에 참가한 이야기에

그림 17 대진 〈남병아집도南屛雅集圖〉 부분

그림 17-1 대진 〈남병아집도南屛雅集圖〉 부분

서 유래한 그림으로 원대 이야기이기 때문에 대진이 직접 본 것이 아니라 적지 않은 제문, 기문, 시문을 근거로 이야기 줄거리를 찾아 형상화한 것이다. 그리하여 이 그림은 상상하여 그린 작품임에도 불구하고 마침 대진의 고향이 항주였기 때문인지 여러 사람이 연회하는 정경이 풍류스럽고 우아한 정취의 표현으로 아주 생생하게 전달해 주는 힘이 있는 작품이다.

〈그림17-1〉에서 제시한 부분은 긴 두루마리의 끝 부분인데 특히 남병산南屛山 아래 산장 밖으로 전개되는 일렁이는 잔잔한 호숫가에 떠 있는 가벼운 배, 구불구불하게 뻗어있는 버드나무 우거진 강 언덕, 그림 같은 먼 산들의 표현이 간결하고 뛰어나며 맑고 깨끗해 보이는 경지를 잘 드러낸 청필淸筆의 흔적이다.

셋째, 노필법老筆法은 마치 푸른 등나무, 오래된 향나무 같이 고고하며 갈라진 옥과 구부러진 쇠와 같이 오래된 모습을 보여 주어야 한다(畵有六要, 三日 老筆法, 如蒼藤古柏, 峻石屈鐵, 玉拆缶罅).[14]

이 필법은 위에 비유된 것처럼 노련한 필법을 말한다. 〈그림18〉의 오위의 작품에서 보여 지는 붓흔적은 하나의 필마다 한결같이 일필휘지一筆揮之하면서도 빠른 붓놀림으로 그려 나간 그림인데, 나무표현만 보더라도 굵은 줄기와 가는 나무 가지의 연결됨이 노련한 속필速筆로 힘차게 그렸으며, 다리 위에서 달리는 말과 그 위에 앉아 있는 선비의 모습 등 근경의 일부분인 부분 그림만 보아도 진정 노련하게 숙달된 필법으로 그렸음을 인식할 수 있는 예이다.

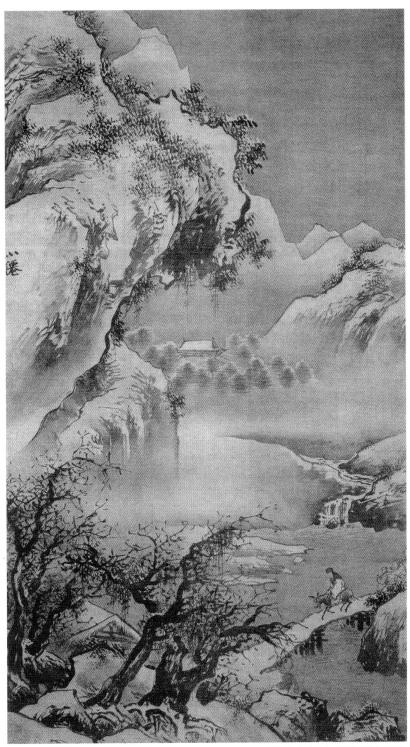

그림 18 오위 〈파교풍설도灞橋風雪圖〉

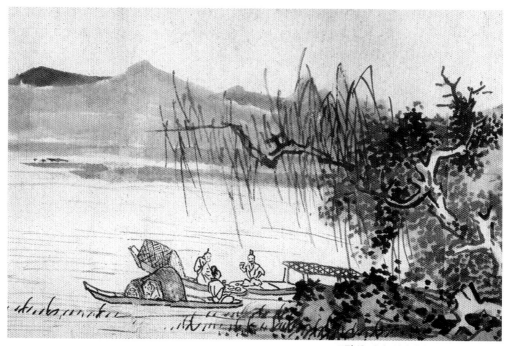

넷째 , 경필법勁筆法은 강한 활과 힘 있게 나가는 화살과 같으며 큰 기계를 잡아당겨 잽싸게 쏘는 것 같이 굳센 모습이어야 한다(畵有六要, 四曰 勁筆法, 如强弓巨弩, 壙機厥發).[15]

이 필법은 힘 있는 굳센 필법을 말한다. 〈그림 19〉의 남영南英의 그림에서 보는 바와 같이 힘자고 강한 수직으로 내려 긋는 것과 같은 붓 흔적에 비유되는 필법이다. 이 작품은 절강성 북부의 구릉과 트인 강을 배경으로 3척의 돌아가는 배가 버드나무 아래에 모여 있고, 어부들이 잔을 들어 술을 곧 마시려고 하는데 먼 곳에 또 한 척의 배가 약속한 듯이 다가오고 있는 정경이다. 이런 어촌의 생활 분위기가 묻어나는 인물의 움직임을 담은 상황을 어락漁樂의 주제로 안정되게 드러내고 있다. 특히 그림 그린 붓 흔적은 마른 붓으로 윤곽을 그리고 가끔 굵은 선으로 가로 스치면서 준皴을 그리며, 담묵淡墨으로 선염渲染을 하고 농묵濃墨으로 이끼를 그리니 곧 강가의 바위와 돌이 되었고, 먼 산은 담묵으로 여러 번 횡말橫抹하며, 가장 먼 산은 농묵으로 표현하니 마치 폭우가 곧 내리려는 듯하다. 이 쪽우가 내리려는 듯한 다양한 먹색의 힘 있는 붓 흔적은 강한 활과 힘 있게 나가는 화살을 연상하게 하는 굳센 필법이다.

다섯째, 활필법活筆法은 필세가 나르는 듯, 달리는 듯한데, 잠시 느린 듯하다가 도리어 빠르고 갑자기 모였다가는 홀연히 흩어지는 듯한 것이다(畵有六要, 五曰 活(應作活筆法), 筆勢飛走, 乍徐還疾, 修聚忽散).[16]

이 필법은 활력이 느껴지는 살아 있는 필법을 말한다. 이 필법의 예는 〈그림20〉의 대진戴進 작품 〈

그림 20 대진 〈설산행려도雪山行旅圖〉

설산행려雪山行旅圖의 부분으로도 쉽게 볼 수 있
는데, 눈 쌓인 언덕의 붓 흔적이 나르는 듯 달리는
듯하게 일필逸筆로 그려 나가다가 언덕 위의 소나

무를 그릴 때에는 오히려 굽이굽이 느린 듯한 붓
흔적이더니, 다시 소나무 잎을 그릴 때에는 도리
어 빠르고 경쾌하게 그려, 전체 그림의 극히 작은

일부분 도판으로 보아도 화면에 활력이 느껴져 확연하게 살아있는 필법으로 표현하였음을 볼 수 있다.

여섯째 윤필법潤筆法은 필법이 물에 촉촉이 젖어 함축성이 있으면서 그 속에서 생기가 은근히 자욱하게 나타나는 것이다(畵有六要, 六日 潤筆法, 含滋蘊彩, 生氣藹然).[17]

이 필법은 윤택하여 생기를 느끼게 하는 필법이다. 윤필법은 〈그림 21〉의 대진의 작품에서 쉽게 느낄 수 있는데, 언덕이나 산의 형태 그리고 나뭇잎들의 잔잔하면서도 촉촉함을 느끼게 하는 필법은 건물 안에 있는 사람들의 정경과 함께 작품 속에서 은은하게 그러면서도 전체적인 분위기가 생기를 느끼게 한다.

이상에서 이개선이 '육요'에서 설명하는 필법들과 부합한다고 보이는 절파의 대표작가 작품들의 일부분만을 그 예로 제시해 보았지만, 사실은 절파 화가 중 대표되는 화가들은 육요를 모두 다 갖춘 화가들이라고 이미 이개선이 비평하였기에 특별한 작품을 거론하며 설명하는 것은 의미가 크지는 않으나 이개선이 주장한 필법을 실제 붓 흔적으로 설명한다는 측면에서는 의미 있는 일이라 생각되어 이해하기 쉬운 작품을 선별하여 서술한 것이다.

좌우지간 육요의 필법 중에서도 가장 위에 먼저 설명한 신묘한 신필법이 이개선의 비평적 관점에서는 가장 높이 평가받는 기준의 필법이기에 다른 품등보다 상위의 수준으로 보아야 할 것이다. 이는 이개선이 육요를 언급한 뒷부분에 여러 화가를 평한 곳에서 화가의 터득한 바의 많고 적음에 관해 써내려 간 앞뒤의 순서로 알 수 있다.[18] 또한 이 비평적 관점의 순위는 화가를 언급한 순서로서도 확인할 수 있다.[19] 그리하여 이개선은 이 시기의 대진, 오위, 장로, 남영 등의 절파화가를 대표하는 화가들을 육요를 겸비한 화가들이라고 인정하고 《중록화품》을 저술하였음을 알 수 있다.

(2) 사병四病

이개선은 회화에 있어서 화가가 피해야 할 병病이 강僵, 고枯, 탁濁, 약弱의 4가지가 있다고 열거하였는데, 그 내용은 다음과 같다.

첫째는 뻣뻣한 것(僵)이다. 필법이 법도가 없어서 운필을 할 수 없으니 마치 뻣뻣하게 땅바닥에 엎어져 있는 것 같다(畵有四病, 一日僵, 筆無法度, 不能轉運, 如僵仆然).[22]

둘째는 마른(枯) 것이다. 용필이 초췌한 대나무, 바싹 마른 볏짚, 타고 남은 재와 썩은 볏단 같은 모습 같다(畵有四病, 二日枯, 筆如瘁竹枯禾, 余燼敗秸).[21]

셋째는 흐린 것(濁)이다. 기름 낀 모자, 때 묻은 옷, 뿌연 거울, 흐르지 않고 고여 있는 물과 같은 것이다. 또한 종, 하층 계급 사람, 백정, 소인과 같은 얼굴, 수염, 머리카락에는 신채 나는 곳이 없다(畵有四病, 三日濁, 如油帽垢衣, 昏鏡渾水, 又如廝役下品, 屠宰小夫, 其面目鬚髮無復神采之處).[22]

그림 21 대진 〈귀전축수도歸田祝壽圖〉

넷째는 약한 것(弱)이다. 용필에 뼈와 골력이 없어서 단조롭고 얄팍하며, 무르고 연하여 마치 버드나무 가지, 죽순, 물위에 떠있는 마름, 가을철의 쑥대와 같다(畵有四病, 四曰弱, 單薄脆軟, 如柳條竹筍, 水荇秋蓬).[23]

회화에서 필筆 흔적이 위의 네 가지와 같으면 병病이라고까지 생각하였으니 반드시 피해야 한다는 것이다. 결국 이개선은 회화에 있어 오묘한 이치와 신묘한 경지의 신필법神筆法을 회화 예술 표현의 최고 경지로 놓고, 맑고 깨끗한 청필법淸筆法, 노련한 노필법老筆法, 힘 있는 경필법勁筆法, 활력이 넘치는 활필법活筆法, 윤택하여 생기를 느끼게 하는 윤필법潤筆法을 그림 그리는 여섯 가지 요체로 생각하고, 뻣뻣하고 초췌하고 흐리고 약한 것은 회화에서 병이니 유의해야 하는 것으로 회화 평가기준을 설정한 내용이다.

이러한 이개선의 회화 비평기준은 회화 예술의 형식과 내용에 있어 내용보다는 형식에 가치기준을 둔 것으로 보여지며, 회화 예술형식에서도 특히 필법筆法의 아름다움에 그 의미를 크게 두었음을 알 수 있다.

(3) 중록中麓의 회화관과 절파 회화의 특성

중록 이개선의 회화적 관점은 그의 절파화가들의 작품을 폭넓게 옹호한 저술인 《중록화품》의 내용을 통해서 알 수 있다.

그는 필과 묵이 조화된 회화작품에서 특히 필법의 아름다움인 필법미筆法美에 특별한 관심을 가지고 있었고, 그 내용을 《중록화품》의 〈화품畵品 2〉에서 '육요六要'와 '사병四病'으로 밝힌 것이며, 그 회화 비평기준에 따라 당시의 화가들을 평한 것으로 보여진다.

그러므로 그의 회화관은 필법미와 함께 《중록화품》 머리말에 회화에는 하나의 사물에도 온갖 이치가 갖추어져 있기 때문에 화가의 가슴에 그 온

갖 이치를 깨닫고 있어야 하고 또한 그것을 표현할 수 있어야 훌륭한 화가가 될 수 있다는 회화적 의의를 밝힌 것으로 그의 회화적 관점을 알 수 있다. 우선 〈화품畫品 1〉에서 화가들의 그림을 간결하게 평한 내용을 그 예로 보면, 순위에 따라 평한 대진戴進[24], 오위吳偉[25], 도성陶晟, 두근杜菫의 절파화가와 뒷부분에 평한 문인사대부 화가였던 예찬倪瓚, 당인唐寅, 심주, 문징명의 평을 보면 알 수 있다.

대진의 그림이 옥으로 만든 국자와 같다고 한 것은 그 뜻이 정밀하고 아름다우면서 오묘하여 더욱 큰 그릇이 될 만하다.
戴文進之畵, 如玉斗, 精理佳妙, 復爲巨器.[26]

오위의 그림은 초패왕(항우)이 거록에서 싸우는 것과 같아서 사나운 기운이 마음대로 피어나 한 시대를 덮는 듯하다.
吳小仙, 如楚人之戰鉅鹿, 猛氣橫發, 加乎一時.[27]

도성의 그림이 부춘 선생과 같다는 것은 구름은 희고 산은 푸른데 아득하고 야일 하다는 것을 형용한 것이다.
陶雲湖, 如富春先生, 雲白山靑, 悠然野逸.[28]

누근의 그림은 마지 나부 산에 일찍 핀 매화와 무산의 아침 구름 같아서 신선 같은 모습이 정결하고 맑으니 평범한 품격과 비교할 수 없다.
如羅浮早梅, 巫山朝雲, 儇姿靚潔, 不比凡品.[29]

예찬의 그림은 책상 위에 석포 같아서 비록 보잘 것 없으나 옥반에 담을 수 있는 것같이 정교하다.
倪雲林, 如机上石蒲, 其物雖微, 以玉盤盛之可也.[30]

당인의 그림은 마치 가랑선이 몸은 시인인데 오히려 승골이 있어서 단풍잎이 무르익었을 때 긴 낭하 아래에 서 있는 것과 같다.

唐寅, 如賈浪仙, 身則詩人, 猶有僧骨, 宛在黃葉長廊之下.[31]

심주는 산속의 중과 같아서 고담함 외에는 특별한 것이 없다.
沈石田, 如山林之僧, 枯淡之外, 別無所有.[32]

문징명은 소필小筆에는 능하지만 대필大筆에는 능하지 않고, 그 정교함은 조맹부를 근본으로 삼았다.
衡山, 能小而不能大, 精巧本之趙松雪.[33]

이상과 같이 화가의 작품을 평가하고 비평한 글 내용은 추상적이지만 예술의 미적 풍격을 느낄 수 있도록 자신의 미적 판단으로 상징하여 비유된 언어로 표현하고 있다.

회화비평 내용의 큰 줄기는 대진, 오위, 도성, 두근 등의 절파 화가들은 육요의 필법을 겸비했다고 인식한 반면에 예찬, 당인, 심주, 문징명은 가볍게 평가함으로써 절파화가들의 작품을 칭찬하고 문인사대부 화가인 오파 화가들의 작품을 폄하한 내용으로 그의 비평관을 확실히 알 수 있는 내용이다.

그런데 이개선이 서술한 《중록화품》은 1380년대 명대 초기 화가들로부터 가정靖年 년간의 화가들에 이르기까지 60여 년간에 활동한 수십 명의 화가들을 거론하는 저술이면서, 당시에 유행하던 화파인 절파와 오파회화에 대하여 따로 연구, 분석한 내용은 서술하지 않고, 당시의 화가들을 평하는데 있어 확실히 대진을 제일 우수한 화가로 보았고 다음으로 오위 등의 절파 화가를 높이 평가한 것은 확실하다.

당시의 화가와 평론가들이 오파 화풍을 따르고

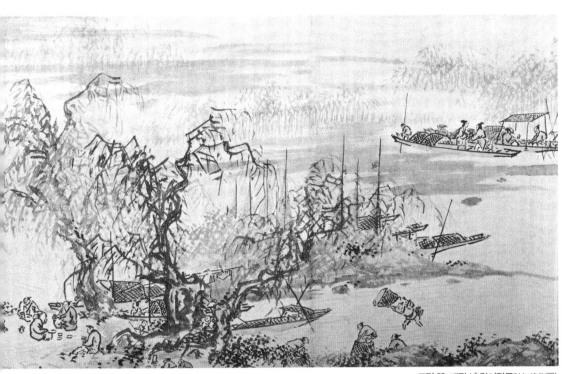

그림 22 대진〈추강어정도秋江漁艇圖〉

찬양한 것과는 달리 이개선은 화가의 인품, 사물의 이치를 파악하고 간직하는 마음, 기질을 중요시하는 회화적 의의를 밝힘과 더불어 특별히 필법미를 더 중요시하는 회화 비평기준을 가지고 분명하게 자신의 회화관을 밝혔다.

이 시기에 대진을 중심으로 한 절파 화풍은 몇 가지 요인으로 그 특수성을 밝힐 수 있다. 당시의 절파화가들은 대부분 매력 있는 주제를 자신만한 필법으로 여유 있게 묘사하고 있었다. 특히 대진은 이미 체득한 여러 화풍을 결합하여 호방하고 거친 필치의 사의적寫意的이고 독창적인 화풍을 형성한 점이 특징이다. 그는 남송 화원화풍을 중심으로 한 절강지방 수묵 양식을 기반으로 하여 송대와 원대의 여러 화풍을 수용하여 빠르고 대담한 필묵법을 가미함으로서 전대에 비해 더욱 다양한 화풍을 창조하였다.[34] 그 다양한 화풍이란 조방粗放한 필의筆意를 발전시켜 화면의 시각적 인상을 강조한 화풍을 말한다.

〈그림 22〉의 〈추강어정도秋江漁艇圖〉에서 보듯 강변의 어민생활을 묘사하는 것은 중국 강남지방의 전통적인 화제畵題였고 명대에 와서는 특히 절파 화가들이 즐겨 다루는 소재이기도하다. 이 작품은 대진 만년의 양식을 보여 주는 작품으로, 자연스럽고 활달한 필치로 그린 것으로 보아, 남송 원체화풍을 완전히 벗어난 대진의 독자적인 표현이다. 인물, 배, 갈대 등의 묘사와 함께 실제 어부의 모습까지 사실적으로 묘사하여 강남의 풍경과 분위기에 잘 조화되는 표현을 하고 있다.

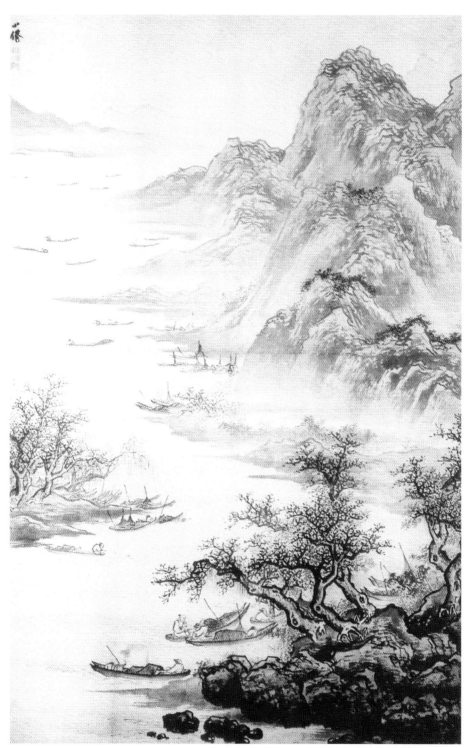

그림 23 오위 〈어락도漁樂圖〉

특히 짧고 날렵한 필치로 바위와 나무를 생동감 있게 그려냈고, 다양한 인물들의 모습은 화면에 생기를 불어넣는다. 언뜻 보기에는 자유롭게 그려진 듯한 조형요소들이 작가의 뛰어난 기량으로 적재적소에 배치되어 자연과 인간의 조화를 완벽하게 그려낸 작품이다. 이러한 작품은 강남의 풍경과 분위기가 잘 어우러지는 작품 소재로 화면에 강한 이미지를 잘 드러낸 절파의 특성을 확연하게 보여 주는 작품이다.

대진의 작품에는 괴상한 형태와 거대한 양감을 지닌 주산主山이 화면 전체를 덮쳐 누르는 듯한 기세로 표현된 작품이 많고, 또한 남송南宋 원체화풍院體畵風을 중심으로 한 절강지방의 수묵화 양식을 기반으로 하면서 송대나 원대 대가들의 화법을 수용하면서도 경쾌하고 분방한 필묵법筆墨法을 가미하여 작품에 표현하였으므로 지난 시대에 비해 한층 복잡하고 다양한 회화양식을 창출한 것이다. 그리고 대진이 당시 화원 내외의 화풍을 주도한 뛰어난 화가로 후대 화가들에 대한 영향력이 가장 컸다는 점에서 절파의 성립기를 대표하는 화가임에는 분명하다. 그러나 화파로서의 절파가 지닌 공통적인 특색은 오히려 오위 이후에 두드러진다.[35]

특히 대진의 후계자 중 뛰어났던 오위는 두 황제를 모신 화원화가로 회화작품에 야일적野逸的인 성향을 잘 드러낸 화가이다. 오위를 중심으로 절파와 심주를 중심한 오파가 본격적으로 대립되는 양상이었을 때 오위의 작품은 거칠면서도 활발하였는데, 〈그림23〉의 〈어락도漁樂圖〉에서 보는 바와 같다. 이 작품은 오위가 항상 즐겨 그렸던 제재로

서 그가 강호에 떠돌면서 직업화가로 살 때, 유독 은거하는 사람이나 촌사람과 가까워져 그 당시 현실 생활에서 소재를 취한 것이 많은 데, 이 작품은 그 중의 하나인 어부의 즐거움을 잘 표현한 그림이다.

이 그림은 호수와 산이 맞붙어 있는 정경에 고기 배가·머문 나루터를 간결하게 그렸고, 그림 소재로 선택한 경물들은 아주 간략하여 근경에는 들쑥날쑥한 산 몇 개와 몇 그루의 늙은 나무 그리고 부둣가에 정박해 있는 배 몇 척을 그렸다. 중경에는 이어져 있는 산봉우리들과 뻗어나간 모래톱의 일부분을 그렸고 먼 곳에는 어렴풋한 산봉우리들을 그렸다. 그러나 풍부하고 변화 많은 화면 배치를 통하여 경치들은 입체감 있고, 깊고 먼 느낌을 자아내게 배치했으며, S형 구도로 근경, 중경, 원경이 굴곡적이고 기복이 있어 무척 회화적이며, 또한 허와 실이 잘 조화되어 여러 경치들이 서로 어우러지면서 빼곡하지 않고 전체적인 경계가 트이고 시원하며, 강남 항구의 아름다움을 잘 나타내었다. 특히 오위의 일격적逸格的인 수묵화법이 돋보이는 작품으로 두터운 묵선墨線으로 바위를 그리고 나뭇잎도 윤필潤筆로 대담하고 간결하게 묘사하였으며 인물도 생략되고 함축된 묘선으로 그렸으면서 활기차 있어 오위 화풍의 특성을 잘 보여 주는 작품이다.

이개선의 평처럼 대진으로부터 나왔으면서도 필법은 더욱 야일野逸하고 돌과 나무의 표현은 더욱 거칠고 간일하였음을 확인할 수 있다.[36]

그러므로 절파화풍의 오위는 대진의 수묵화법에서 나타난 거칠고 분방한 경향을 받아들여 한

층 강해진 표현을 하였고 장로張路 등 후대의 절파에 이르러 광태狂態로 변모되었다.

〈그림24〉의 〈어부도漁夫圖〉는 장로의 대표적인 작품으로 절벽 뒤쪽에서 미끄러져 나오는 작은 뱃머리 위에서 막 그물을 던지려 하는 어부의 모습을 그리고 있다. 화면의 거의 반을 차지하는 깎아지른 절벽과 전경의 바위, 그 곳에 자라는 나무와 수면이 배경을 이루면서 보는 이의 시선을 인물에게로 집중시킨다. 활달한 필치로 준皴을 사용하지 않은 채 수묵水墨의 시원한 필치로 선염渲染으로만 대담하게 묘사한 절벽은 전경을 더욱 단순화하고 가까이 끌어당겨 힘을 부여하면서 거의 화면의 반을 차지하고 있다.

한편 이와는 대조적으로 인물은 의도적인 농묵濃墨의 선으로 묘사되어 화면의 초점임을 알 수 있는데, 장로의 전형적인 필치로 긴장된 힘과 굵기의 차이를 드러내면서 갑자기 방향이 바뀌는 특징이 있다. 이는 보는 이의 눈앞으로 다가 오는 듯한 근경 중심의 비대칭 구도, 대담하고 강렬한 묘사로 절파의 특징을 잘 나타낸 작품이기도 하다.

그래서 후세인들이 오위와 그의 화풍을 따른 장로 등을 일컬어 '강하파江夏派'라고도 하는데 이는 오위의 고향이 강하江夏인데서 연유한 것으로 결국 절파의 발전과정에 있어 오위가 얼마나 중요한 위치와 역할을 차지하는가를 잘 말해 주는 것이고, 절파 화풍은 빠른 필치와 대담한 묵법에 의해 거칠고 호방해지는 경향이 뚜렷해졌다. 이러한 사실은 화사畵史를 통해서도 증명되는데 이개선은 다음과 같이 기록하였다.

오위는 화법의 바탕을 대진에게 두었으면서도 필법이 더욱 뛰어났다. 복잡한 산수를 그리는 데 능하지는 않았지만 소경산수小景山水의 간략한 표현은 대진보다 뛰어났다.
小仙其原出于文進, 筆法更逸, 重巒疊嶂, 非其所長, 片石一樹, 粗且簡者, 在文進之上.[37]

오위는 사실 인물화로 더 유명하여 작품의 주제나 화풍에 따라 그 양식이 달라지는데, 이를 크게 둘로 나누어 보면 빠르고 분방한 필치로 그려진 작품과 섬세하고 부드러운 필치로 된 작품으로 구분해 볼 수 있다. 이러한 화풍의 차이는 주제 또는 회화의 목적, 그리고 후원자의 의향과 요구에 따라 제작한데서 비롯되었다. 예를 들면 도석인물道釋人物이나 농부, 어부와 나무꾼 등 서민의 풍속은 반드시 빠르고 분방한 필치로 그렸으며, 그의 강한 장식적 효과가 필요한 장소에 걸리는 대폭의 축에도 대개 호방한 필치로 그렸다.[38] 반면에 유교적인 인물이나 사녀仕女 등의 '미인도美人圖' 또는 화권과 화책 등 가까이 다가가 감상해야 하는 형식에는 섬세하고 부드러운 필치의 그림이 많다.

그런데 이러한 두 화풍의 계통을 살펴보면 빠르고 분방한 필법은 오도자吳道子 계통이며, 세밀한 필법은 고개지顧愷之로부터 유래한다. 오위는 명대 화단에서 가장 재능 있는 화가중의 한사람으로 두 화풍의 인물화에 뛰어났지만 빠르고 분방한 필치의 작품으로 더 잘 알려져 있다.[39]

결국 절파화가들의 작품 특징은 필치의 속도와 선의 굵기가 다양하고 묘사가 명료한 것인데 이 절파 화가들이 즐겨 다룬 소재는 산수와 그 산수

그림 24 장로〈어부도漁夫圖〉

를 배경으로 그림에 활기를 띠게 하는 인물들 즉, 어부나 나무꾼, 여행자 등이 많이 그려졌던 것이다.

그리하여 절파 화풍을 대표할 수 있는 대진과 오위의 작품을 통해 절파 화풍의 특성을 정리하면 평면적인 화면구성 및 단순화, 강렬한 먹의 농담과 대비 등이라 볼 수 있다.

이상 절파 화가의 작품 특성에서 강조된 표현들은 대부분 열려진 형식으로서의 필의筆意를 드러낸 것으로 이개선이 필법을 통해 자유롭고 힘차게 드러낸 필법미를 중요시한 회화관과 일맥상통하는 관련성을 가지게 한다. 즉, 이개선의 회화관과 절파 화풍의 공통점은 화가의 호방한 마음, 필의 속도감을 느끼게 하는 힘 있는 필법, 역동성 있는 필의 기세 등이 회화에서 낭만적인 표현성을 드러내는 것인데 이점이 공통점을 느끼게 한 것으로 생각된다.

이러한 용필을 통해 사물에 담겨진 온갖 이치를 드러내는 절파 화풍의 특성이 이개선의 회화를 보는 비평적 시각과 서로 부합되는 점이 있었음을 알 수 있다.

3. 절파 화풍浙派畵風의 예술성과 그 후원적 의미

절파화풍의 특성은 사선 구도, 부벽준의 사용, 정형화된 수목의 표현과 한림 해조묘 그리고 미법산수米法山水와 부드러운 피마준을 혼재하여 사용하는 종합된 양식으로 빠르고 거친 필법과 대담한 구성을 나타내며, 거칠고 호방한 필의筆意는 절

강지방의 특수성에서 나왔다고도 볼 수 있다.

양자강 하류지역은 원대에 이미 중국의 경제와 문화의 중심지로 부상한 지역이고 항주杭洲와 소주蘇洲를 중심으로 하는 절강성浙江省과 강소성江蘇省은 명초에 들어서 더욱 번성하였다. 특히 남송시대의 수도가 있던 절강지방의 전당錢塘(항주杭洲)은 뛰어난 화가들이 배출된 지역으로 그 어느 곳보다 미술이 성하였다. 그러한 전통을 역사적으로 살펴 보면 절강지방은 수묵화 분야에서 일격수묵산수화逸格水墨山水畵에 기반을 두고 다양한 형식을 전개한 지역이기도 하다.

그러기에 절파화가들의 작품은 붓놀림의 필치에서 속도감이 느껴지고 필선의 굵기도 다양하고 역동성이 있으며 묘사가 명료하면서 기세가 뛰어나다.

이 화풍의 예술성은 예찬이 《운림화보》에서 서술하고 있는데, "굳세고 힘찬 붓놀림을 함으로써 법을 얻는다(倪讚 雲林畵譜 用筆遒勁, 及是得法)"[40] 는 일필론逸筆論과 일맥상통한다. 또한 청대 화가 공현龔賢(1618-1689)은 주경遒勁이 화가에게 있어 제일 중요한 것이라고 하였다.

> 주遒이라는 것은 유하지만 약하지 않고, 경勁이라는 것은 강하지만 부서지지 않음이다. 한 번의 붓놀림은 곧 천번 만번의 붓놀림이 되며, 한 번의 붓놀림이 아니면 곧 천번 만번의 붓놀림도 이루어 질 수 없다.
> 遒者柔而不弱, 勁者剛而不胞, 一筆是則千筆万筆皆是, 一筆不是則千筆万筆皆不是.[41]

이 내용은 화가가 그림을 그릴 때 용필에서 유의할 부분과 중요성을 강조한 내용이다. 즉 풀, 줄

기, 나무, 산, 바위 등을 그릴 때 대상에 따라 약한 것과 강한 것이 함께 조화를 이루며 생체적 생명력에 따라 그 생명적 특성을 힘차고 강한 감각으로 드러낼 수 있도록 필을 사용하는 것이 중요하다는 내용이다.[42]

이러한 필筆의 사용은 《중록화품》, 〈화품2〉 육요六要에서 말한 신필법神筆法의 경지로 종횡무진하게 오묘한 이치가 신비스럽게 조화되는 경지로 일逸의 의미를 지니고 있다.

또한 곽약허가 《도화견문지圖畵見聞誌》 권1에서 "무릇 그림에 있어서 기운은 즐기는 마음에 근본을 두고, 신묘한 광채는 용필에서 생긴다(凡畵, 氣韻本乎游心, 神彩生於用筆)."고 서술하였는데 이는 회화에 있어서 용필이 예술성을 드러내는데 관건이 된다는 말인데, 《중록화품》의 저자인 이개선도 용필의 중요성을 특별히 강조한 것이 이와 같은 회화적 견해의 서술이라 할 수 있다.

절파 화가들이 특별히 화면에 잘 표현한 특징으로 속도감, 역동성, 기세 등이 모두 용필에서 드러나는 예술성이고, 이개선의 회화적 견해도 일치하는 것이기에 문인의 입장이지만 회화비평을 할 때 용필이 강조된 절파 화풍을 선호한 것으로 생각된다.

그리하여 이개선이 회화를 비평한 《중록화품》에는 명대 문인사대부 화가로 손꼽을 수 있는 심주와 문징명에 대해서 혹평을 하고, 절파 화가인 대진과 오위는 웅장하고 군센 필법으로 회화예술을 잘 표현한 것으로 해석하여 작가의 예술적 기氣가 마음대로 피어난다는 의미로 높게 찬사를 하는 호평을 했던 것이다.

즉, 절파 화풍의 예술성을 현대적인 표현으로 서술해 본다면 대진, 오위, 장로 등의 화가 작품에 드러난 역동적이며 기세가 엿보이는 속도감 있는 붓 움직임들은 예술가의 개성적 요소들이 강하게 표현되는 것이기에 예술에 있어서 함축미와 내재미[44]를 추구할 수 있게 하는 다분히 낭만적인 표현성을 느끼게 한다.

이러한 절파에 대하여 문인이었던 육심陸深1477-1545과 낭영1487-?도 그들의 저서 속에서 대진을 적극적으로 지지하는 글을 남겨 대진의 대략적인 생애와 일화적인 사건에 대하여 언급한 내용이 있기는 하다. 즉, 육심은 대진을 명조明朝 최고의 화가로 추숭하고 있는데[45] 명조의 비평가들이 일반적으로 심주를 최대의 화가로 인정하는 것[46]에 비해 심주 아닌 다른 화가를 최고로 손꼽는 것은 획기적인 일이라고 할 수 있다.[47]

《중록화품》이 다른 화론들과 구별되는 차별성 및 화론사적 의의는 무엇보다도 문인화가들로부터 별로 인정을 못 받는 절파 화가들을 오히려 문인화가들보다 더 높이 평가하는 새로운 시각을 제시한 점에 있다.

《중록화품》에서 평론하고 있는 화가들은 명초에서부터 가정 년간까지 이르고 있는데, 절파를 높이 평가하고 오파吳派를 낮게 평가하는 경향성이 분명하다. 이개선은 대진을 가장 높이 평가하고 그 다음으로는 오위, 도성, 두근을 높이 평가하였으며, 예찬兒讚은 일반적 분류와는 달리 명明의 화가에 넣고 비평하고 있고, 당인, 심주 그리고 그 당시까지 생존하고 있었던 문징명에 대해서도 높이 평가하지 않았다.[48]

그리고 이개선은 대진에게 영향을 끼친 화가로 북종 계통의 화가 뿐만 아니라 남종 계통의 화가도 열거했을 뿐만 아니라, 그를 최고의 화가로 인정함으로써 대진이 이가利家와 행가行家 모든 방면에서 으뜸가는 화가임을 명확히 하고 있다.[49)

> 대진은 그 근원이 마원, 하규, 이당, 동원, 범관, 미불, 관동, 조영양, 유송년, 성무, 조맹부, 황공망과 고극공에서 나왔다. 수준은 원대의 화가보다 나으며 송대의 화가에는 미치지 못한다.
> 文進其原出於馬遠夏珪李唐董原范寬米元章趙千里劉松年盛子昭趙子昻黃子久高房山. 高過元人, 不及宋人.[50)

이리하여 이개선은 대진의 그림을, 옥으로 만든 국자에 비유하면서 이에 그치지 않고 사물의 이치가 아름답고 오묘하여 더욱 크나큰 그릇이 될 만하다고 칭송한다. 구체적으로 대진이 원대의 화가는 말할 것도 없고 당시 회화에서 최고의 경지에 들어갔다고 하는 송대 화원화가보다 나은 경우가 있다고까지 극찬하는 내용도 있다.[51) 좌우지간 이개선의 품평 방식 자체는 체계적이고 합리적인 것으로 구성하려는 그의 의도가 확실함으로 높이 평가되어야 할 것이고 결과적으로 절파를 지지하는 거의 유일한 화론을 전개하고 있다.[52)

결국 이개선은 당시 문인들의 일반적 경향인 문인화가들로부터 많은 배척을 받은 절파화가들을 옹호함으로써 시대에 부흥하지 않는 자신의 소신을 밝히는 단호한 모습을 보여준 것이다.

나의 주장이 오늘날 사람들을 그대로 따를 수

가 없는데, 감히 오늘날 사람들이 나를 알아주기 바랄 수 있겠는가? 일반적인 이론은 시간이 오래 지난 후에야 확정되는 것이다. 대진에 대한 평가도 오래 기다리지 않으면 알아주지 않을 텐데, 대진을 높이 평가하는 나를 알아줄 사람이 있기나 할 것인가? 그렇지 않다면 나를 비난하지만, 오래지 않아 알아주는 사람이 있지 않을까? 스스로 믿는 것이 독실하다면 알아주는 것과 알아주지 않는 것, 나의 주장이 확실시되는 것과 그렇지 않는 것을 헤아릴 겨를이 없을 것이다.

予論不能狗于今之人, 敢望求知于今之人哉? 公論久而後定. 進不待久, 不識卽有知子者乎? 抑或有罪子未久而知之者乎? 自信之篤, 知與不知, 定與不定, 有不暇計也. 嘉靖二十四年十月中麓山人書.

라고 하여 이개선 자신이 일반적인 화가나 비평가들과의 견해를 달리하여 일반적인 회화 평가척도에 따르지 않고 자신의 소신을 밝힌 것에 대해, 남이 알아주거나 아니거나에 마음 두지 않고 자신의 회화관에 따라 화가를 비평하였음을 서술한 내용이다.

이상에서 살펴본 바, 이개선의 회화비평기준은 오묘한 이치와 신묘한 경지의 신필법神筆法을 최고의 성지로 놓고, 밝고 깨끗한 정필법淸筆法, 노련한 노필법老筆法, 힘 있는 경필법選筆法, 활력이 넘치는 활필법活筆法, 윤택하여 생기를 느끼게 하는 윤필법潤筆法을 그림 그리는 여섯 가지 요체로 생각하였으며, 뻣뻣하고 초췌하고 흐리고 약한 것은 병이니 유의해야하는 것으로 기준을 설정하였음을 알 수 있다.

절파 화가들이 표현한 절파 화풍의 예술성이라 할 수 있는 대진, 오위, 장로 등의 화가 작품에 드러난 역동적이며 기세가 엿보이는 속도감 있는

붓 움직임들은 예술가의 개성적 요소들이 강하게 표현되는 것이기에 예술에 있어서 함축미와 내재미를 추구할 수 있게 하는 다분히 낭만적인 표현성이 있는 점이 이개선의 회화비평기준과 서로 부합됨을 발견할 수 있는 것이다. 결국 이개선은 그의 회화적 관점으로 보아 절파 화풍을 선호할 수밖에 없었다.

그러나 이 시기는 동기창의 상남폄북론이 주장되면서 남종 문인화파를 더욱 추앙하게 된 시기여서 이개선의 회화적 견해가 절파 화풍의 내용과 부합하더라도 문인사대부에 속해 있는 한 사람으로 소신 있게 절파 화가가 우세하다고 하기는 어려웠을 터인데, 이렇게 《중록화품》을 통해 반론적인 비평을 할 수 있었던 것은 우선 비평가로서의 소신이 뚜렷한 것이고, 한편 절파 화가의 입장에서 본다면 확실한 후원後援이 아닐까 생각한다.

결론적으로 이개선의 《중록화품》은 명대에 문인사대부와 직업화가의 신분제도가 강력하게 자리잡고 있던 시기에, 문인의 신분으로 자신과는 다른 사회적으로 낮은 신분의 절파 직업 화가들을 최고의 화가로 비평해 준 화론이기에 명대 화가들의 신분제도에 새로운 인식을 도모하게 하는 양상으로 회화적 후원을 한 것이다. □

<div align="right">지순임</div>

3.절파와 그 후원자에 관한 연구

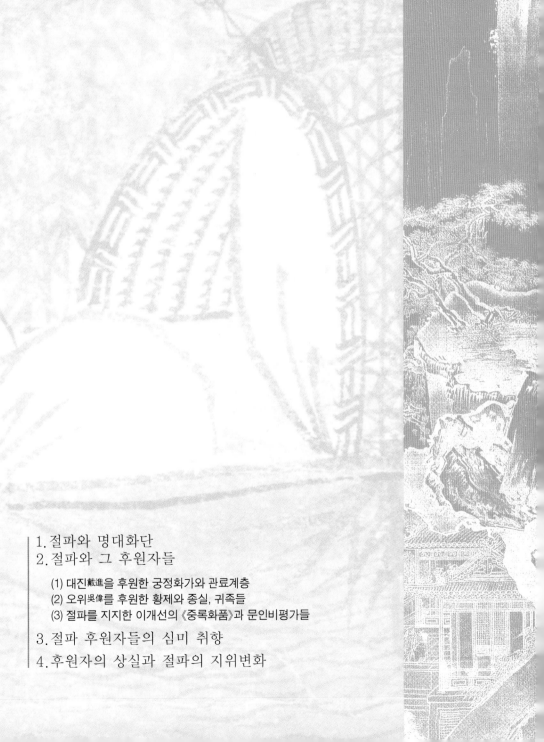

명대 화단畫壇의 주류를 이루는 중요한 위치에 있었던 절파浙派는 전통 회화의 전통을 이어 받으면서도 새로운 회화 경계를 이루어 내었다. 그럼에도 불구하고 절파에 대한 가장 큰 특징은 '직업화가들이 그린 회화'라는 화가들의 계층만이 크게 부각되고, 절파 회화가 갖는 순수 회화적 특색에 대한 평가는 등한시된다. 이 때문에 절파 회화의 지지층과 그 폄하층에 의한 비평은 큰 차이가 있다. 오늘날의 화가는 구매자를 정해 놓고 그림을 그리지 않지만, 당시 화가들은 우리와는 다른 사회구조 속에서 삶을 영위하였고 명대는 이미 자본주의가 싹트고 있었던 시기임을 감안할 때 절파화가에 대해 '직업화가'라는 말로서 그들의 회화세계를 평가절하한 비평들이 사실상 가혹하게 느껴진다.

또한 역대 중국회화사를 살펴보면 절파에 관한 사적史的 탐구는 오파吳派의 그것에 비하면 너무나 미미하다. 실제로 절파의 작품은 작품성이 뛰어나 오파에 결코 뒤떨어지지 않으며, 한 시대를 풍미했던 화법의 특색을 분명히 가지고 있다. 그러나 절파 회화는 급격히 회화사에서 사라져 갔고 그에 대한 연구도 주목받지 못했는데, 그 이유는 절파의 대표자였던 대진과 오위 사망 이후 백 여 년 후의 사회문화적 구조 속에서 빚어진 직업화가에 대한 폄하된 비평과 더불어 의식적으로 이를 배척한 데 있다.

그러나 실제로 명대 초初·중기中期 절파 화가들을 살펴보면 그 지지계층이 상당히 다양하여 황제를 비롯하여 종실, 귀족, 호부豪富, 문인사대부, 평민들에게까지 이른다. 이것은 절파 회화가 그 세계를 분명히 정립하고 있었고, 한 시대를 규정할 수 있는 뚜렷한 특징을 가지고 있었음을 의미한다.

예술 작품은 인간의 역사적·사회적 산물로서 이들 관계를 직·간접적으로 반영하며, 작가들이 창작한 작품의 주제 및 표현방법은 의식적이건 무의식적이건 역사적 현실과 관련되어 있다. 이러한 요인들은 예술작품의 내용과 형식에 영향을 끼치므로 예술의 실현과정과 그 평가도 미술 내적인 현상으로만 설명할 수 없다.

이러한 예술 실현과정과 평가를 적용하여 절파 회화를 살펴보면, 절파 회화는 명 초중기 그 다양했던 지지계층에도 불구하고 가정 년간嘉靖年間 1522-1566 이후 소주蘇州의 오吳 지역 문인계층의 세력이 커지고, 문인화와 직업화가의 회화를 남종화와 북종화 계열의 이분법적 사고로 발전시킴으로써 회화사에서 더 이상 주목받지 못하였다. 황실과 귀족 취향을 지배했고 그들의 지지를 받아오던 절파 화풍은 그들과 대립된다고도 할 수 있는 오파 화가들에 의해 받아들여지기까지 했음에도 불구하고 무엇 때문에 미술사에서 그 징딩한 지위를 획득하지 못했는가? 이에 대한 의문을 그들의 지지자, 즉 후원자와의 관련성에서 살펴보고 절파 회화의 시대적 의의와 그 지위를 재조명하는 것이 본 장의 내용이다.

단, 이 장에서 '후원자patron'의 의미는 '예술가의 역량을 인정하고 평가하여 그 예술가에게 활약의 터전을 마련해주는 보호자' 즉 '예술작품의 경제적 물질적 담당자일뿐만 아니라 예술가를 애호하고 작품을 평가하고 예술을 지원하는 사람

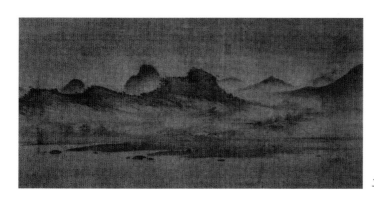

그림 25 대진〈귀주도歸舟圖〉

들'[1]의 의미로 사용했으며, '지지자支持者', '찬조인贊助人'과 동일한 의미로 사용하였다.

1. 절파와 명대화단

명대는 산수화와 화조화가 많이 제작되었고, 원대元代 이후 성행한 문인화가 그 확고한 지위를 획득한 때이다. 또한 이 때의 회화는 "성교화成教化, 조인륜助人倫"의 회화 효능작용보다는 회화 자체의 즐거움을 추구하기 위해 창작되었는데, 원대 예찬倪瓚1301-1374이 그림에 대한 생각을 표현하면서 "스스로 즐길 뿐聊以自娛"[2]이라 한 이후 성취된 회화적 성숙이라 하겠다.

명대 화단은 지역을 중심으로 해서 절파와 오파로 나누기도 하고, 화풍畵風을 그 기준으로 하여 절파, 원파院派, 오파로 나누기도 한다.[3] 한편, 단국강單國强은 명대 회화를 세 단계로 나눈다.[4] 전기는 홍무洪武-홍치년간弘治年間1368-1505으로 명 건립 후 궁정회화의 창작을 중시하면서 원체院體가 유행하고, 화원畵院 밖에서는 절파가 생겨나는 기간이다. 중기는 정덕正德-가정嘉靖, 만력 년간萬曆年間

1506-1620으로 조정의 정치가 부패하면서 일부 사대부와 문인들이 벼슬길보다는 예술에 몰두한 시기로서 상업경제가 번성한 소주지역에서 '오문사가吳門四家', '오문화파吳門畵派'로 불리는 문인화가들이 원파와 절파를 대체한 시기이다. 후기는 만력萬曆-숭정 년간崇禎年間1573-1644으로 명의 쇠락과 함께 동기창을 대표로 한 문인화가들이 '초탈'을 추구하였고, 서위徐胃와 진홍수陳洪綬 등이 혁신성과 정감을 펼쳐 보이는 시기이다.

명대는 한족문화漢族文化로 복귀시키려는 명초의 정책과 함께, 회화정책에서도 송대 화원제도를 계승하고 발전시키려 했다. 명대 황실은 화원畵院제도를 가지고 있지는 않았지만, 궁정화가들에게 명확한 실용성과 기능성을 갖춘 창작을 요구하여 궁정의 벽화나 황제의 초상화를 그리도록 했으며, 황제 개인의 취향을 화가들에게 요구하기도 하며 적극 후원하였다.[5] 태조太祖(재위 1368-1398년)때에 이미 세워졌던 호방하면서도 서민적인 황가皇家의 심미취미는 서화 방면에 상당한 조예가 있었던 선종宣宗 주첨기朱瞻基(재위 1426-1435)의 주도 하에 종실과 근신近臣, 귀족들의 호응에 따른 궁정화가들의 창작을 통해서 당시 회화예술의 중요한 준

그림 26 마원 〈추강어은도秋江漁隱圖〉

칙을 형성하였다.

명초 왕실 회화는 남송南宋의 마하풍馬夏風과 북송北宋의 이곽풍李郭風이 결합된 독특한 회화 풍격을 이루었는데, 전당錢塘의 화가 집안에서 태어난 대진은 바로 이러한 상황에서 화단에 나타났고, 이것을 가장 능숙하게 표현한 사람이 "화원제일인畵院第一人"이라고 불린 대진戴進1388-1462 6)이다.

대진은 남송원체화풍南宋院體畵風에 다양한 필법을 받아들여 강하고 자유로운 필묵을 조화시켰는데, 절파는 선덕 년간宣德年間1426-1435에 출현한 이 대진 회화로부터 출발했다. 성숙한 화예가 갖추어져야 임용되었던 이 시대의 궁정화가들은 대진과 흡사한 점도 있었는데, 특히 선덕宣德년간 이후의 궁정화원에는 절강 출신인 사람이 절대 다수를 차지했고 그 주체가 되었으며 화단을 주도하였다.7) 예를 들면 홍치弘治년간1488-1505의 궁정화원이었던 여기呂紀(은현隱縣 절강성에 있는 현), 여문영呂文英(괄창括蒼), 호병胡�‌(가선嘉善), 왕악王諤(봉화奉化), 종례鍾禮(상우上虞), 마시양馬時暘, 정덕正德 년간의 궁정화원에는 증화曾和(사포乍浦), 주단朱端(해염海鹽), 조인소趙麟素(가선嘉善)등이 있다.

절파의 명칭과 관련하여 대진을 절파에 귀속시킨 것은 동기창董其昌1555~1636의 《화선실수필畵禪室隨筆》에서 볼 수 있다. 여기에서 동기창은

> 본조의 명사들은 대문진을 무림인이라 하였는데 이미 절파라고 하는 항목이 있었다. 8)
> 國朝名士僅僅戴文進爲武林人, 已有浙派之目.

고 하여, 절파라는 명칭을 제시하고 있는데 이 글로 보면 동기창 이전에 절파라는 용어가 사용되고 있었음을 추측할 수 있다. 동기창 이전에 첨경봉詹景鳳은 《발요자연산수가법跋饒自然山水家法》(만력萬曆32년)에서

> 대도에서 그림을 배우는 자들 가운데 강남파는 동원董源, 거연巨然을 종으로 삼았고, 강북은 이성李成, 곽희郭熙를 종으로 삼았으며, 절강은 이당李唐, 마원馬遠, 하규夏珪를 종으로 삼았는데 그 기풍을 익히는 것은 천고에 불변하는 것들이다. 9)
> 大都學畵者, 江南派宗董源 巨然, 江北則宗李成 郭熙, 浙中乃宗李唐 馬 夏, 此風氣之所習, 千古不變者也.

라고 하여 지방색으로 유파의 특징을 분리하였다.

명말 평론가들이 지방색을 띤 것으로 화파를 인식한 것은 오파였고, 동기창은 오파의 연원, 화파의 창시자에 대해서 명확하게 정의를 내렸다. 동기창이 '오문吳門'을 이렇게 좁은 지역 범위로 확정했던 개념과는 달리 절파를 명명할 때는 대진의 출신지가 전당錢塘, 혹은 항주杭州이기 때문에 전당파錢塘派, 혹은 항파杭派라고 하지 않고 평범하게 절파라는 명칭을 붙였는데,10) 이것은 오 지역 문인들이 가진 "지역적 자긍심"을 엿볼 수 있는 대목이다.

절파라는 명칭은 이러한 사항으로 미루어 보아 절파의 대표자인 대진, 오위吳韋가 사망한 지 150년, 100년이 지나서야 생겨나게 된 것으로, 화단에서 하나의 회화운동으로 시작된 것이 아니라 명말 회화평론의 산물로서 세상에 태어났다. 다시 말해서 절파의 명칭은 "오 지역 화풍이 표준으로 받아들여진 후 그것과 대립적인 것으로 여겨

지면서 사용된 것"[11]으로서 절파를 설명하기 위한 것이라기 보다는 남종南宗과 북종北宗, 정통正統과 비정통非正統, 이가利家와 행가行家, 즉 더욱 분명하게는 문인화와 직업화가의 회화를 비교하는 용어로서 정립되었던 것이다.

이렇게 정립된 절파는 다음과 같이 세 단계[12]로 고찰해 볼 수 있다.

① 영락永樂-천순 년간天順年間1403-1464: 절파의 창건시기이자 대진의 활동시기.
② 성화成化-정덕 년간正德年間1465-1521: 절파의 흥성기. 오위를 중심으로 절파회화가 화단의 주된 지위로 끌어 올려진 시기로서 금릉이 절파의 신흥중심이 된 시기.
③ 가정 년간嘉靖年間1522-1566이후: 절파의 쇠락기.

하나의 화풍이 태어나서 번성하고 쇠하게 되는 것은 어느 화파나 시대건 거의 동일한 틀을 유지한다. 그러나 절파가 '몰락' 하고 오파만이 독보적인 존재로 화단을 이끌어 가게 된 가장 큰 요인은 절파를 지지하던 후원자층이었던 문인사대부 계층의 몰락과 변화에 의한 것이 가장 크게 작용한 것이다.

2. 절파와 그 후원자들

(1) 대진戴進을 후원한 궁정화가와 관료계층

대진은 전당錢塘사람으로서 그의 일생은 고향에 살던 초년 시기, 북경에서 생활한 중년 시기(약 1439-1443년)[13], 고향으로 다시 돌아온 만년 시기(55세경)로 나뉘어 진다.

그의 고향 전당은 북송의 수도였던 이래 상인과 여행객이 모여 들었고 학문의 기풍이 왕성했던 곳이다. 북송이 망한 후에도 원체화풍院體畵風이 회화전통으로 되어 마원馬遠12세기후반-13세기 중반과 하규夏珪12세기 후반-13세기초반의 작품은 끊임없이 절강 일대에 전해졌다. 북송 황실의 후원과 문화적 기초가 소멸된 이후에도 후대의 남송원체화의 계승자들은 새로운 길을 찾아서 생존했고, 전통과 명대회화를 연결시켜 명대 회화의 중요한 부분을 이루었다. 다만 그 생존과정에서 화가들은 그 신분이 변화될 수밖에 없었기 때문에 황실의 후원으로부터 독립적이고, 전업적專業的이며, 상업성을 띤 민간 직업화가로 바뀔 수밖에 없었는데, 이것이 풍격의 변이를 초래했고, 명대 초 이런 화가들이 등용되었다.

대진의 부친 대경상戴景祥은 영락永樂1403-1424 전기前期에 금릉 궁정 안의 화가[14]였으므로 대진도 가정 환경의 영향을 받을 수밖에 없었으며 마원과 하규의 화풍은 명초의 화원에서도 유행했다. 예를 들어 홍무洪武 년간에 심희원沈希遠14세기, 영락永樂 년간에 심우沈遇1377-1448, 곽순郭純1370-1444, 선덕宣德 년간의 예단兒端15세기 등은 모두 마원과 하규를 종법宗法으로 삼았는데[15] 대진의 초기 화풍에 마하풍馬夏風이 많이 보이는 것은 시대적, 지역적, 전통적인 원인으로 이들 작품을 접할 기회가 많았기 때문이다.

그는 어렸을 때 대장간에서 일했는데 그 뛰어남을 인정받고 있었으며, 스스로 그에 대한 믿음을 키워 나갔다.

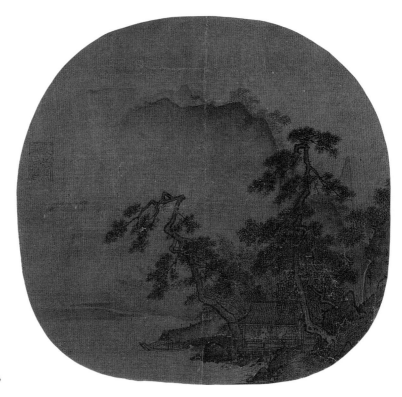

그림 27 하규 〈관폭도觀瀑圖〉

그리하여 대진은 송원대 이후 황권 문화의식이 고조되었던 명초에 산수화 영역에서 전통을 계승하고 새로운 화풍의 기초를 다졌다. 그 화풍의 전형적인 특징은 남송원체에서 변화한 웅건하고 간략하고 빼어난 산수화로서 남송의 마하풍馬夏風, 북송의 이성李成과 곽희郭熙, 미씨米氏의 운산雲山과 원대의 성무盛懋 및 황공망黃公望 등 여러 명화가들의 장점을 집대성한 자신만의 독특한 풍격을 형성했고, 절파의 창시자가 되었으며, 그 창작 방향을 이루었다. 그의 화풍은 마하파의 변각구도邊角

구도를 강조하면서도 근경近景과 원경遠景을 모두 중시하면서 실경묘사에 중점을 두어 원대에 해석된 마하파馬夏派의 기법을 재해석하였다. 필묵의 표현도 강렬한 명암대비에 의한 필묵효과를 조형기능보다 중시했고, 필법도 활기차며 즉흥적으로 처리해서 강렬한 힘과 동세를 표현해낸다. 또한 그가 그린 인물들은 관원官員, 선비, 어부 등 다양한 신분들의 형상이 그려졌는데 대부분 현실생활을 관찰하고 체험해서 이해한 것에서 취하여 현실생활과 밀착되어 표현되었다.

대진의 초년기록은 장조張潮의 《우초신지虞初新志》에 보인다. "처음 대장간에서 일하면서 인물과 화조를 만들었는데 정교하고 기이하며 꼭 닮아 일반 일꾼보다 훨씬 뛰어났다. 대진은 스스로 만족하여 사람들이 자신을 소중히 여겨 널리 알릴 것이라고 여겼다. 先是進鍛工也, 爲人物花鳥, 肖狀精奇, 直倍常工, 進亦自得, 已爲人目寶貴傳之"[16]

그림 21-1 대진
〈귀전축수도歸田祝壽圖〉 부분

대진은 어린 나이에 그 재주를 인정받았고, 20세에 창작된 〈귀전축수도歸田祝壽圖〉(그림21-1)는 유소劉素가 쓴 〈수봉훈대부병부원외랑단목효사선생시서壽奉訓大夫兵部員外郎端木孝思先生詩序〉를 인용하고 있다. 유소는 자字가 태초太初이며, 금릉에 살았고 중서사인中書舍人을 지낸 인물이다. 제관에 의하면 이 그림은 영락永樂 5년, 정해년丁亥年 즉 1407년에 그려졌는데 관리의 부탁으로 대진이 그림을 그렸다는 것을 보여 준다. 그림의 주인공은 명초의 유명한 서법가 단목지端木智인데 영락永樂 년간에 병부원외랑兵部員外郎 겸 한림대조翰林待詔를 지냈고 화예가 높은 것으로 유명하였다. 1407년은 단목지가 고향으로 돌아간 후 2년이 된 환갑 때로 보이며 대진이 부친을 따라 남경에 갔을 때 그려진 것으로 추측된다. 축수시를 쓴 증계曾棨, 허한許翰, 구양환歐陽環 등 8인 모두는 단목지가 조정에서 관직에 있을 때의 동료들로서 남경에 있던 관리들이

율양栗陽의 고향으로 간 단목지를 위해 쓴 것으로 보인다. 이것으로 그의 화예는 20세 때 이미 당시 사람들에게 총애를 받았다는 것을 알 수 있다.[17]

이렇게 총애 받던 대진이 나이가 마흔 가까이 되었을 때, 선덕 년간의 조정에서 화가를 모집했는데 북경에 대진을 궁정화가로 소개한 것이 진수복鎭守福 환관宦官이다. 복태감福太監이 어떠한 사람이었는지 알 수 없으나 선덕 년간에 남경수비태감南京守備太監 직위에 있었으므로 이로 미루어 볼때 대진이 북경 궁중에 들어간 것은 금릉의 권세 있는 귀족들과의 관계를 통해서였음을 알 수 있다.[18] 이것은 대진의 회화가 당시 금릉에서 그 명성과 영향력이 있었음을 반증하는 것이기도 하다.

화사畵史에서는 대진이 화원에 들어가 사환謝環, 이재李在 등과 함께 인지전仁智殿[19]에서 일을 보았는데 화예가 그 중에 으뜸이었다고 전한다. 낭영郎瑛

의 《칠수유고속고七修類稿續稿》를 보면 복태감이 선종宣宗에게 대진이 그린 춘하추동 네 폭의 산수를 진상하면서 "대진은 아직 불러 만난 적이 없습니다"라고 했고, 선종은 그 자리에 사환을 불러 그 그림을 평하도록 했는데 사환이 질투심이 일어나 대진을 모함했고 그 자리에서 대진은 질책을 받았다고 전한다. 또한 육심陸深의 《엄산외집儼山外集》〈춘풍당수필春風堂隨筆〉은 대진이 〈추강독조도秋江獨釣圖〉를 바쳤는데 조정의 품계를 가진 관리의 옷색인 붉은 색을 어부가 입은데 대해 황제는 화를 냈고 대진을 다시 보지 않았다고 기록[20]하고도 있다. 그러나 이 시기 선종 주첨기는 회화를 좋아했고 비교적 여유롭고 바르게 정치를 했으므로 궁정회화는 번성하는 국면을 나타냈다.

대진은 짧은 시기 동안 화원에 들어가기는 했으나 관직은 제수받지 못한[21]것 같다. 왜냐하면 축윤명祝允明의 《지산문집枝山文集》 1권에는 〈사황조명화진씨가장기師皇朝名畵陳氏家藏記〉에서 화가들을 나열할 때, 왕사인불王舍人芾 즉 사인 왕불, 하봉상창夏奉常昶 즉 봉상 하창이라고 관직명과 이름을 나란히 서술하고 있는데 대진에 대해서는 "전당대문진錢唐戴文進"이라고만 기록하고 있고, 대진 자신도 그림에 이렇게 낙관한 것으로 보아 대진이 한동안 화원에 들어가긴 했어도 관직은 제수받지 못했음을 추측할 수 있기 때문이다.

대진은 황제로부터의 후원도 받지 못했다. 그에게 든든한 후원자가 되어 주었던 것은 그와 함께 일했던 궁정화가들이었는데 그들과 의기가 투합되었고 유명한 고위 관료들의 지지를 받을 수 있었다.

선덕 년간 대진과 함께 일했던 궁정화가는 이재李在?-1431, 예단倪端15세기, 석예石銳15세기초 활동, 사환謝環1426-1456에 활동, 주문정朱文靖15세기 등이 있었는데, 예단, 이재는 강건하고 자유스러운 필묵기법의 마하파와 북송의 웅장하고 빼어난 구도의 이곽파를 겸하여 종宗으로 삼았고, 곽희의 공교롭고 세밀한 것과 마원, 하규의 웅장하고 자유로운 두 체體를 결합하여 화풍이 세밀하고 윤택하였으며 호방한 의취를 겸하였다. 이러한 화풍은 제왕 귀족이 추구하는 건장하고도 화려한 취향에 부합되었고 황실의 총애와 지지를 받았다. 또한 석예는 성무盛懋를 종으로 삼았고, 사환은 형호, 관동, 2미二米를 종으로 삼았다. 대진은 이러한 사회 분위기와 예술 풍조에서 화단에 들어섰고, 궁정에 들어간 잠깐 동안 자연스럽게 이러한 화풍의 영향을 받아 새로운 풍격을 세우기에 이르렀다.

대진과 특히 의기가 투합되었던 궁정화가는 태상소경太常少卿 벼슬을 했던 묵죽의 명가 하창夏昶1388-1470이다. 대진이 대나무를 좋아하고, 전당에서는 대나무 사이에 집을 짓고 살았으나 북경에 와서 흙이 대나무에 맞지 않아 홀로 사니 마음에서 잊기 어렵다고 하며 객지에서 고향을 그리워할 때 하창은 정통正統 원년1436에 "즐기기 위해 뜻을 일으킨다"고 하여 길이가 2척이 넘는 묵죽권 3폭을 그렸고, 〈상강풍우도湘江風雨圖〉라고 써서 대진에게 주었다. 이 그림 뒤에는 북경의 유명한 관리 양사기楊士奇1365 혹은 1366-1444, 왕직王直1379-1462, 장익張益 등의 제발문이 있어 대진이 그 당시 화가들뿐만 아니라 북경의 관리들과도 그 관계가 돈독했음을 알 수 있다.

이후로 대진은 북경 집의 이름을 '죽설서방竹雪書房', '죽설헌竹雪軒'이라고도 하여 독실한 우정을 표현하였다. 그 외에도 손륭孫隆은 〈호상추봉도湖上秋逢圖〉를 그려 대진에게 주기도 하였고, 정통正統 4년에 소나무에 능한 화가 황희곡黃希穀은 〈상강풍우도湘江風雨圖〉와 〈호상추봉도湖上秋逢圖〉 두 그림을 보고 흥미진진해 하며 〈교송육취도喬松毓翠圖〉를 그려 대진에게 선물하였으며, 관직이 순천부승順天府

조에 이른 서화에 능한 주공역朱孔昜은 일찍이 〈묵죽도墨竹圖〉를 그려 대진이 그린 〈묵송도墨松圖〉와 짝을 맞추었고, 사환도 대진의 〈송석헌도松石軒圖〉에 시를 쓰기도 했다.[22] 이러한 기록들을 보면 대진이 여러 화가들의 질투를 사서 북경에 오래 머물지 못하고 야반도주 했다든지 가난때문에 여러 곳을 떠돌며 걸식하면서 지냈다고 하는 등의 뒷이야기는 터무니 없다.

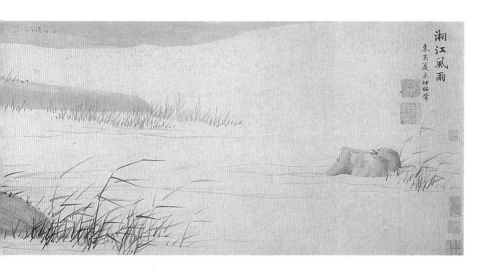

그림 28 하창 〈상강풍우도湘工風雨圖〉

대진은 이처럼 당시 유명한 관리들과 왕래가 많았고 궁정을 떠난 후에도 여전히 사대부 고위 관리들의 관심과 후원을 받았다. 그의 예술 변화에 중요한 추동력 역할을 한 이들은 사대부 고위 관리 문인계층으로서 각신閣臣 양사기楊士奇, 양영楊榮, 상서尚書 왕직王直, 장익張益, 서유정徐有貞1407-1472, 유부劉溥 등이 그들이며, 특히 왕직과는 막역지교라고 불리울 정도였다. 이들은 돈독한 우의로 밀접

하게 내왕하였으며 자주 시문서화詩文書畫를 주고받았다.

예를 들어 왕직은 대진이 소장한 그림이나 대진이 그린 그림에 제화시를 썼고, 하창이 대진에게 준 〈상강우의도湘江雨意圖〉 위에 시서詩序를 썼거나 대진의 〈공손동절도公孫同節圖〉에 시를 쓴 것, 〈대문진상戴文進像〉에 찬을 써서 대진의 인품을 높게 평가하고 있는 것 등이 그것이다. 정통正統 6년 신유

그림 17-2 대진 〈남병아집도南屛雅集圖〉 부분

辛酉1441년, 파직당하고 고향에 돌아온 감찰어사 장
맹단章孟端을 위해 대진이 그려준 〈귀주도歸舟圖〉권
(소주박물관 소장) 뒷면에는 양저楊㳖1367-1452, 서
유정徐有貞(서정徐埕에서 개명), 장익張益, 유부劉溥 등 북경
동료의 제시가 있어서 정통正統 6년(1441)에 대진
은 아직 북경에 있었음을 알 수 있다. 그러나 정통
8년(1443) 이부상서吏部尙書직에 있던 왕직이 대진
에게 시를 보낼 때 대진은 고향에 돌아가 있었다.
이것으로 볼 때 대진은 정통正統 7년(1442)전후에
북경을 떠나 고향으로 갔을 것이며 그때는 55세
경이었다.[23] 이렇듯 많은 고관대작들이 여러 차례
그의 그림에 제발을 썼는데 그것은 대진이 고위
관료들과 문文으로 소통했고 그의 예술이 북경에
서 사회의 인정을 받았으며, 그 지지층을 확보하
고 있었다는 명확한 증거이다.

대진은 이들 고위 관료 사대부들과 내왕하면서
회화표현에서 문인화의 정과 뜻을 펼쳐 보이며
문기文氣를 수용할 수 있으므로 자유롭고 분방

한 것을 추구하면서도 문인 수묵사의화 기법의
요소들을 융합시킬 수 있었는데, 〈묵송도墨松圖
〉(북경고궁박물관 소장), 〈방연문귀산수축倣燕文貴
山水軸〉(상해박물관 소장) 등은 문인화의 묵취와 의
경이 있는 대표적 작품이다.[24] 따라서 중년기의
대진은 궁정회화와 사대부 예술관의 이중적인 영
향을 받아 귀족과 문인의 여러 예술 취미를 집대
성한 면모를 지닐 수 있었다.

그의 화예는 나날이 발전했고 개인적 풍격도 점
차 형성되어 화가로서의 명성은 북경에서 그를
후원한 많은 사람들과 함께 튼튼한 초석을 다졌
다. 그리하여 그는 후에 고향에 돌아가서도 그에
못지 않는 명성을 얻을 수 있었는데, 화가 두경杜瓊
이 《두동원집杜東原集》에서 쓰듯 "만년에 항주로 돌
아가 명성은 더욱 높아졌고 그림을 구하는 자는
그림 하나를 얻으면 마치 보물을 얻은 듯晚之歸杭, 名
聲益重, 求畵者得其一筆者如金貝"[25] 했다고 전한다. 따라서
그의 화풍은 절강화파라는 하나의 화풍을 이루어

내게 되었다.

대진은 만년에 고향 항주에 정착해서 그림을 가르치기도 하고, 그림을 팔아서 생활하기도 하였으며, 그 재능을 빌어 명사들과 내왕하기도 하였다. 특히 천순天順 경진년庚辰年1460에 그린 〈남병아집도南屏雅集圖〉는 원말의 저명한 문인인 막경행莫景行의 족손族孫 막거莫拒26)의 청에 응해서 그린 것으로 항주에서 이름 난 손적孫適, 류영鐐英, 하시정夏時正27) 등 19인의 제시題詩와 기기記가 있어 최고봉에 오른 예술 풍격을 보여 주는 작품이다. 이 그림은 '남병산南屏山'과 '행화장杏花莊'의 특징을 세밀하게 그리면서도 사의적인 수법으로 인물을 그렸고 아집雅集의 정취를 표현해 내고 있는 문인적 화풍이다.28)

이런 정황으로 볼 때 대진에 대한 당시의 평가는 그리 나쁘지 않았다. 그의 명성은 북경 체류기간, 전당에서의 기간, 사망한 후 등의 단계를 비교했을 때 나날이 높아졌다. 동시대의 예겸兒謙29)은 그를 "일대양사一代良史"로 불렀고, 얼마 후 육심陸深은 "당대의 화가들은 마땅히 전당 대문진을 으뜸으로 해야 한다"고 여겼으며, 낭영郞英은 대진을 더욱 추앙하여 "화중지성畵中之聖"이라고 했고, 문징명의 절친한 친구 축윤명祝允明도 "명대의 화가로는 전당의 대문진을 꼽아야 하는데 필묵이 임리하며 웅건하고 노련한 것으로 유명하다"고 칭찬했다.30) 따라서 대진은 생전에서 사후 백년 가량의 시간 동안 명성을 누렸으며 추숭받았고 화단에도 지대한 영향을 미쳤다.

그림 29 오위 〈주취도酒醉圖〉

절파와 그 후원자에 관한 연구

대진을 후원한 사람들은 궁정화가에서부터 환관, 고위 관료 문인 사대부와 후대 문인 비평가들에 이르기까지 그 계층도 다양하고 그 수도 많다. 그에 따른 후원양상은 그를 궁정화가로 추천한 복태감의 경우, 어려움에 처했을 때 해명을 해준 경우[31], 고관 문인들과의 시서화로서 교우한 경우, 그에 대한 화가로서의 정당한 평가 등을 들 수 있다. 이렇게 다양한 계층으로부터 지지를 받았던 대진의 화풍은 그가 죽은 후 불과 백년 만에 새로운 평가를 받게 되었고 그로부터 회화사의 뒤안길로 사라지게 되었다.

(2) 오위吳偉를 후원한 황제와 종실, 귀족들

오위의 선조는 초나라 사람이었고 증조부 때 무창에 이주했는데, 할아버지 오용렴吳用廉은 하남河南 남양부南陽府 예주豫州와 하북성河北省 대명부大名府 개주開州의 지주知州[32]를 지냈고 관직생활 30년 동안의 재직 기간 중에 업적이 많았다. 부친인 강옹剛翁은 훌륭한 교육을 받고 향시에 합격하였고, 서화에 능하여, 남경과 북경의 사람들이 부친의 묵적을 수장하여 소중히 여겼다고 전해진다. 그러나 오위의 부친은 단약丹藥을 만들다가 가산을 탕진하고 오위가 어렸을 때 사망했으므로 오위는 "칠팔세 때 호성湖省 포정사布政使 전흔錢昕의 집으로 입양되었다吳偉齠年收養布政錢昕家"[33]고 하는데 그의 회

화 재능은 부친으로부터 이어받은 것이며, 전흔錢昕의 후원 하에 그의 화예가 양성되었다고 할 수 있다.

오위는 대진의 자유분방하고 간략한 예술 특징을 진일보시켜 절파를 더욱 확대시킨 화가라고 할 수 있다. 그는 대진이 사망하기 3년 전에 태어났기 때문에 대진에게 직접 배우지는 못하였지만 대진의 화풍이 전당에서 금릉으로 옮겨지는 그 중심에 오위가 있다. 15세기 말에서 16세기 초에 이르기까지 금릉지역의 경제 문화 분위기와 사회 세력계층의 지지는 절파의 발전에 훌륭한 조건을 제공했고, 오위와 그 추종자들의 예술 풍격은 더욱 자유스러운 방향으로 발전하여 절파의 풍격이 한동안 크게 유행하도록 할 수 있었다.

오위를 이른 시기에 후원했던 또 다른 인물은 오위에게 '소선小仙'이라는 호를 지어 주었던 성국공成國公 주의朱儀가 있다. 주의의 경제적 지원과 후원으로 오위는 유명해질 수 있었다.[34] 《금릉쇄사金陵瑣事》 권3에서는 오위가 열일곱의 나이에 주의를 만났고 주의가 오위의 대범하고 얽매이지 않는 풍격과 비범한 재주를 알아보고 나이가 어린 오위에게 '소선小仙'이라는 호를 지어주고, 그를 문하생으로 들이고 자제처럼 대했으며 집안끼리도 친밀하게 지냈음을 기록하고 있다.

주의는 1452년에 성국공成國公을 물려 받았으며,

오위吳偉(1459-1508) 자字 사영士英, 차옹次翁, 호號 소선小仙, 강하江夏(호북성 무창武昌)인, 명대 영종 천순3년1459에 태어나 무종武宗 정덕正德3년1508에 사망했는데 향년 50세였다. 오위의 전기 중에 가장 믿을 만한 것은 장기張琦의 《고소선선생묘지명故小仙先生墓誌銘》으로 알려져 있으나 오위의 그림경력에 대해서는 알 수 없다. 오위의 회화 경력에 관한 것은 주휘周暉의 《금릉쇄사金陵?事》 권3, 《강녕부지江寧府志》 권23 등에서 상세히 알 수 있다.

1463년부터 제독남경수비提督南京守備를 지내면서 중군도독부中軍都督府를 34년간 관리했는데, 15세기 후반기 남경에서 가장 권력있었던 귀족 중의 한 사람이었다.[35] 오위는 그의 화예畵藝를 주의에게 인정받고, 추천을 받기도 했으며, 또 평강백平江伯 진예陳銳와 남경병부상서南京兵部尙書 왕서王恕(자字 종관宗貫, 정통正統 13년 진사進士)에 의해 발탁되었다. 진예는 당시에 회양倄陽에 주둔하고 있었는데 특별히 선물을 마련하여 오위에게 강을 건너오도록 청했다.[36] 왕서는 당시에 왕에게 직언을 하던 유명한 신하였고, 남경병부상서南京兵部尙書를 재임하면서 수비업무를 맡고 있었는데, 그가 오위를 알게 된 것은 재임하던 1484년-1486년 사이었다.[39] 이러한 조정의 대신들과 금릉의 권세 있는 고관대작들은 오위의 인품과 재능을 높이 샀고 그를 진실하게 대했다.

오위를 후원했던 황제는 헌종憲宗 재위 1465-1487과 효종孝宗 재위 1488-1505의 경우를 들 수 있다. 하교원何喬遠의 《명산장名山藏》에는 오위에게 "헌종이 금의위진무錦衣衛鎭撫, 대조인지전待詔仁智殿이라는 관직을 내렸다"고 적고 있다. 헌종 황제가 오위를 아꼈음은 주모인朱謀垔의 《화사회요畵史會要》권4에서 살펴볼 수 있다. 황제가 불렀을 때 오위가 술에 만취하여 비틀거리면서 불려가도 황제는 웃으며 그를 반겼고 그가 그린 《송풍도松風圖》에 감탄하였다는

기록[40]이 그 예이다. 오위의 자유분방하며 제멋대로인 행동을 따지지 않을 정도로 헌종은 그를 총애했고 지지했다.

효종孝宗과 관련해서 남아 있는 기록으로 《고소선오선생묘지명故小仙吳先生墓誌銘》에는

효종이 오위를 다시 편전으로 불러 매우 기뻐하며 금의백호錦衣百戶 벼슬을 내리고, 화장원畵狀元이라는 인장을 주었으며 날로 총애하여 하사품이 많아졌다.
孝廟復征召見便殿, 甚悅, 授錦衣百戶, 賜畵狀元圖書, 寵賚日厚.

또 《효종실록孝宗實錄》에 근거하면

오위, 사인舍人 이저李著에게 모두 금의위백호錦衣衛百戶를 내렸다.
吳偉, 舍人李著俱, 錦衣衛百戶……

서가西街에 집을 하사했다.
吳偉, 舍人李著俱, 錦衣衛百戶……賜西街居第.

등의 기록이 있는데, 이것으로 오위는 40세 전후에 두 번째로 황실의 부름을 받고 궁정에 들어가 더 높은 관직을 제수받았으며, "화장원畵狀元"이라는 영광스러운 직함과 집을 하사받기도 한 것을 알 수 있다. 그러나 2년이 지나자 오위는 병을 핑계삼아 진회하秦淮河의 동쪽 물가에 살게 되었는데, 오위 만년에 살았던 진회동애秦淮東涯가 그 유

오위는 어떤 때 술에 만취하여 불려가곤 했는데 흐트러진 머리와 때가 낀 얼굴에 해진 검은 신을 끌면서 비틀거리며 걸어오면 여러 환관들이 부축하여 황제를 만나니 황제가 크게 웃으며 《송풍도松風圖》를 그릴 것을 명했다. 오위는 먹을 붓고 손가는 대로 마구 문질러서 그렸는데 풍운이 병풍에 몰려오듯이 하고 색이 움직이듯 하였다. 황제가 감탄하기를 '과연 신선의 그림이로다' 라 하였다.

명한 남경 공원貢院 맞은 편의 풍화구이다. 가루歌樓
와 놀잇배가 군집한 강남 명승지에서 오위는 산
천을 떠돌고 마음껏 즐겼으며, 자유롭고 속박 받
지 않는 예술생애를 보냈다.

오위는 두 차례 입궁하였으나 관직을 곧 그만두
었는데 당당하며 얽매이지 않으려고 하는 성격도
원인이었을 것이지만, 황제의 예술 취미가 변화
된 것이 더 큰 원인으로 지적된다.[41] 헌종과 효종
두 황제는 비교적 높은 문화적 소양을 가지고 있
어 전대前代의 제왕들이 남·북송 화풍을 결합하
여 활발하고 웅장하고 강건한 기세를 나타내는
심미 취미를 즐겼던 것과는 다른 취향을 가지고
있었다. 이들 두 황제는 정치하고 청아한 남송의
마하 품격으로 취향이 기울었고, 이전의 운동감
을 강조하고 소박하며 질박한 평민 취미와는 점
차 멀어졌다. 오위 화풍은 대진을 계승하여 웅건
하고 호방하며 질박한 평민 취향을 갖고 있었는
데 이것은 당시 황실 궁정회화의 격조와는 맞지
않았다.

오위의 〈어락도漁樂圖〉(그림23 참고)를 예로 들
면 여기에서 펼쳐보인 어락 생활은 진실하여 쉬
고 있는 사람이나 낚시를 하는 사람, 한담하는 사
람 모두가 옷차림이 순박하고 모습이 순후한 산
촌의 어부들이지 활발하고 한가하고 안일한 문인
들과 은사들이 아니다. 어항漁港의 환경도 시끌시
끌하여 일하고 휴식하는 장소이지 은사들이 선망
하던 으슥한 거처와 즐기기에 맞춤한 곳이 아니
다. 화면은 비교적 농후한 세속적 분위기가 풍기
는데 이것은 오위 작품의 두드러진 특색 중 하나
이다.[42]

효종, 헌종조憲宗祖때 금릉 지역은 고관 귀족들이
모여들었고 그들은 정치에서 멀리 떨어진 유도留
都에서 비교적 안일한 생활을 보내고 있었다. 동
시에 금릉에는 경제의 발전과 번영에 따라 재산
이 많은 거부巨富(호부豪富)들이 출현했고, 이러한 귀
족과 부유한 상인들의 주된 생활은 향락적인 생
활에 빠져들어 술, 기녀, 음악 그리고 유람을 즐기
는 것이었다. 또 그들의 예술 감상취미는 명 전기
이래로 지속된 질박하고 호방하며 거친 평면 취
미를 많이 가지고 있었다. 호방하고 구속받기 싫
어하는 오위의 성격, 술을 좋아하고 기녀를 좋아
하는 벽癖 및 자유스럽고 호방한 화풍은 남경에서
최적의 생존과 발전환경을 획득하도록 했다.[43]

"오위는 술을 좋아해서 10일이 지나도록 밥을
먹지 않을 때도 있었다. 그가 남경에 있을 때
여러 권세자들 이 오위를 초청하여 실컷 마시
게 했다. 또 기녀를 좋아하여 권세자들은 다투
어 기생을 모아 그를 유인했다.
偉好劇飲, 或經旬不飯, 其在南都, 諸豪客日招
偉酣飲, 顧又好妓, 飲而諸豪客競集妓餌之.

는 기록으로도 살펴볼 수 있다.

오위는 청년시기에 남경에서 주의 등 권세귀족
들의 인정을 받았고, 만년에는 호부豪富 서림徐霖(자
字 자인子人, 1462-1538년), 사충史忠[44], 퇴직 관원 용치인
龍致仁 등과 밀접하게 내왕했으며 또 사적에 기록된

남경 여러 부호들이 낮에 오위와 술을 실컷 마
셨다.

중산中山 무릉왕武陵王의 현손玄孫인 서徐아
무개가 하루는 오소선吳小仙, 손원사孫院使와
연회를 열어 술을 마셨다.

역사적 사실들은 모두 오위가 남경에서 귀족과 호부들의 유력한 후원을 얻었음을 증명해 준다. 오위 보다 좀 늦은 시기의 장호蔣嵩, 강녕 사람 설인薛仁, 강소 의정 사람 장귀蔣貴와 안휘 휴녕에 적을 두고 일찍이, 남경에 온 왕조汪肇등은 모두 오위 화풍의 적극적인 추종자였으며, 오파 창시인 심주 조차도 오위와 기꺼이 사귀어 화우畵友가 되었다.[45]

금릉에서 오위의 명성이 높아질수록 환락적인 연회가 더욱 많아졌고 이러한 집회를 제공한 "남도의 여러 권세자들"중에는 금릉에 살고 있는 황제의 친척과 종실도 포함되어 있었다. 주휘周暉의 《금릉쇄사金陵瑣事》에는 오위가 "여러 왕손들과 함께 행화촌을 노닐다가" 생긴 일화[46]를 적고 있다.

> 오소선은 어느 봄날 여러 왕손들과 함께 행화촌杏花村을 노닐었는데, 술을 마신 후 목이 몹시 말라 대나무 숲 속의 한 할머니에게 차를 얻어 마셨다. 후년에 다시 왕손들과 그곳을 유람했는데 할머니는 이미 세상을 떠난 지 수개월이 지난 후였다. 소선은 그리워서 붓을 들어 그 초상을 그렸는데 살아 생전의 모습과 꼭같아 아들이 그것을 얻고 대성통곡하며 그치지를 못했다.

따라서 왕손은 넓게는 종실 및 공훈이 있는 귀족의 후예들이 포함되며, 앞서 언급했던 주의, 진예와 더불어 당시 금릉에서 세력이 있었던 중산왕中山王 서달徐達, 개평왕開平王 상우춘常遇春, 기양왕岐陽王 이문충李文忠, 동구왕東甌王 탕화湯和 등의 후손들도 모두 오위와 내왕했을 가능성[47]이 있다.

이렇듯 절파 절정기의 오위의 후원자는 두 명의 황제와 황실의 종실, 호부 등 주로 귀족계층이었

는데 집과 관직 등의 물질적인 후원으로 여겨지는 황제의 하사품을 비롯하여 많은 연회를 주관하여 화가가 즐기면서 창작할 수 있는 환경을 조성하는 등의 후원양상을 이들에게서 찾아볼 수 있었다. 그러나 오위는 금전적인 문제를 해결하기 위해 그림을 팔기보다는 "간혹 그려진 그림을 어려운 사람에게 주었다" 주휘의 《금릉쇄사》에는 그가

> 그림을 대충 그리려고 하지 않았으므로 그림이 많지 않다. 간혹 그림을 한 폭 그리면 즉시 어려운 사람에게 주었다. 그러나 어려운 사람에게 전해주면 소문이 나서 부유하고 권세 있는 사람들이 사가니 소선小仙의 그림을 얻었다고 해도 소선이 실제로 그 사람을 위해서 그린 것은 아니었다.[48]

라는 기록으로 살펴볼 수 있다.

그의 자유분방하고 거칠 것 없이 행동했던 그의 생활모습까지도 그를 지지한 사람들에게는 철저한 지지를 지지받을 수 있을 정도로 두터운 후원층을 가지고 있었던 것으로 보인다.

(3) 절파를 지지한 이개선의 《중록화품》과 문인비평가들

이렇듯 동시대에 황실과 종실, 고관 귀족 사대부들의 든든한 후원 속에서 사랑받던 대진과 오위를 중심으로 한 절파는 가정 년간 이후 그 후원세력이 뚜렷이 변화된다. 절파에 대한 견해 차이는 문인들에게서 가장 극명하게 보이며, 특히 명대 중반기 이후 절파를 옹호하고 있는 문인들을 찾기란 쉽지 않다. 이런 상황에서 이개선李開先1501-1568[49]은 문인이면서도 《중록화품中麓畵品》이란 품

평 글에서 심주와 당인唐寅 등 오파 예술이 숭상받고 오위 등 절파 예술이 억압받던 시대에 살았지만, 이 책에서 홀로 절파를 높이고 오파를 낮추고 있는 것50)이 이채롭다. 그는 《중록화품·후서》에서 사람들의 일반적인 견해를 따를 수 없으며 자신의 믿음에 따른다는 것을 밝히고 있어 당시 상황이 오파의 견해로 상당히 기울어져 있음에도 불구하고 단호한 의지를 보여 준다.

《중록화품》의 서문은 가정 20년1541에 쓰여졌다. 이개선의 화가들에 대한 품등은 당시 문인들과는 완전히 달라 대진과 오위를 매우 높이 평가했고, 두 사람의 사승 관계, 화풍의 분석에 대해서도 비교적 객관적인 입장을 보인다. 또한 후세인들이 "광태사학狂態邪學"이라고 불렀던 화가들인 종흠례鍾欽禮, 왕조王肇를 평가하면서도 심석전沈石田, 이재李在, 당인唐寅, 임량林良 등에 대한 평가는 낮다. 이 시기는 대진과 오위가 이미 사망했었고 오파의 심주도 사망했던 때이지만 문징명은 한창 활동하던 시기로서 오파의 영향력이 컸던 시점이었다.

이러한 때에 이개선은 《중록화품·화품일畵品一》에서

대진의 그림은 북두칠성과 같이 정치하고 아름다워 재차 큰 그릇이 될 것이다.
戴文進之畵, 如玉斗, 精理佳妙, 復爲巨器.50)

이라 하였고, 《중록화품·후서後序》에서도

송의 화원에 들어간 고수들도 미칠 수 없고 원에서부터 지금까지 어느 누구도 비교될 수 없다.
文進畵筆, 宋之入院高手或不能及, 自元迄今,

俱非其比..52)

고 하였다. 대진의 화풍의 유래에 대해서도 구체적이고 넓게 해석하여 대진은 남송의 마원, 하규, 이당, 오대와 북송의 동원董原, 범관范寬, 미원장米元章, 관동關소, 조천리趙千里 외에 성자소盛子昭, 조자앙趙子昂, 황자구黃子久, 고방산高房山 등 앞의 유명한 화가들에게서 시사받았다고 여겼다.53)

청의 왕사정王士禎1634-1711은 《향조필기香祖筆記》에서 이개선의 견해가 오 지역 사람들과 달랐음을 지적하면서 이개선과 친분이 있었던 왕세정王世貞1526-1590의 말을 인용하였다.

중록초당을 지나다가 수장하고 있는 그림을 모두 보았는데 좋은 것은 하나도 없었다. 그러나 이개선은 대진의 그림이 원나라 사람들보다는 높고 송나라 사람들보다는 못하다고 여겼으니 정론定論으로 삼을 수 없다.
過中麓草堂, 盡觀所藏畵, 無一佳者. 而中麓謂 文進畵高過元人, 不及宋人, 亦未足爲定論也.55)

이 견해는 이개선이 당시 사람들과 견해 차이를 보인데 내해 나른 문인들이 관심을 가졌음을 짐작케 하고, 또 왕세정이 이를 직접 확인하기 위해 이개선의 수장품을 보고 그의 견해에 대해 평가하고 있다는 것은 흥미로운 사실이다. 그러나 이개선의 견해는 화가의 인품도 고려하고 있는 듯 보인다. 즉 《중록화품·화품일畵品一》에서는 오위를 평할 때

마치 초나라 사람이 거록에서 싸우는 것 같아서 사나운 기가 종횡으로 피어나는데 한 시대를 풍미할 만하다..

吳小仙如楚人之戰鉅鹿, 猛氣橫發, 加乎一時.. [56]

고 하면서도, 《한거집閑居集》에서는

> 이익을 가볍게 여기고 의리를 중요하게 여겼으며……환관이 재물로 그림을 청하더라도 반 폭도 그려주지 않았다.
> 輕利重義, 在富貴室如受束縛, 得脫則狂走長呼. 內臣雖持貨求畵, 不得其片張半幅. [57]

라고 하여 그의 인품을 높이 사고 그의 명분있는 행동을 밝히고 있다.

한편 주로 가정嘉靖 년간에 활동했던 하양준何良俊 [58]은 문징명을 중심으로 하는 오 지역 화단과 그 당시 가장 영향력이 있었던 회화비평가 왕세정 등의 영향을 받아 오파 회화를 기리는 것이 그의 평론가적 기본 입장이었지만, 그의 《사우재화론四友齋畵論》에는 대진 인물화의 기예를 칭찬하기도 했다. 즉

> 대문진은 덕망 있는 노인을 그릴 때 철선묘를 사용했고, 가끔은 난엽묘를 사용하기도 했다. 그의 인물은 잠두서미묘법을 쓰는 폐단이 있고 거의 난엽묘를 쓰되 약간 그 법을 변화시키는 것이 그야말로 뛰어난 기예이다. 그 시작부터가 또한 묘해서 남송 이후 여러 사람보다 월등하게 낫다.
> 戴文進畵尊老用鐵線描, 間亦用蘭葉描, 其人物描法則鼉頭鼠尾, 行筆有頓跌, 蓋用蘭葉描而稍變其法者, 自是絶伎, 其開相易妙, 遠出南宋已後諸人之上.. [59]

한편 왕세정은 소주의 대수장가이자 예술 평론가로서 대진의 그림을 7폭 소장했는데 그 중 한 폭은 곽희의 장권長卷을 방한 것으로서 매우 소중

히 여겨 늘 "책상 위에 놓고 와유臥遊의 즐거움으로 삼았다"고 전해지며, 대진의 《서호칠경도西湖七景圖》는 심주의 그림으로 오인하였다고도 한다. 왕세정은

> 문진文進은 곽희, 이당, 마원, 하규에서 나왔으며 그 묘함은 대진 스스로 드러낸 것이며, 세상 사람들은 행가行家와 이가李家를 겸했다고도 한다.
> 文進源出郭熙´李唐´馬遠´夏珪´而妙處多自發之, 俗所謂行家兼利者也.

고 하였고

> 굳세고 힘차며 빼어나고 뛰어나 전통에서 벗어났다. 이로써 대진과 계남啓南(심주沈周)이 법을 배우지 않은 것이 없으며 묘처 또한 합치되지 않는 것이 없음을 알 수 있다.
> 蒼老秀逸, 超出畦徑之外, 乃知此君與啓南無所不師法, 妙處亦無所不合. [60]

고 평했다. 이러한 왕세정의 시각은 대진은 북종을 잇는 화가로서 남종과는 관계 없으며, 또 대진의 화풍에 이가利家의 화풍이 겸비된 것은 문인들의 시각이 아니라 세상 사람들의 시각임을 분명히 했다.

첨경봉詹景鳳도 대진의 화적을 17폭이나 수장했는데, 산수 대폭大幅에 대해 "심주와 대진은 나란히 으뜸이다"[61]라고 여기면서 대진 산수화의 독특한 매력을 북송 회화의 웅혼한 기상을 담고 있는 것이라 여겼고 송대 회화를 다시 한 차원 높은 것으로 재해석했다.

도륭의 《화전畵箋》은 대진이 황공망과 왕몽을 방했지만 성취는 두 사람을 초월했다고 기록했고,

이일화李日華도 《미수헌일기味水軒日記》에서 대진과 황공망의 관계가 매우 밀접했다고 여겼다. 또한 도륭의 《화전》은 오 지역이 화단에서 우세하다고 강조하면서 하양준이 장로張路 등의 사람에 대해 폄하한 관점을 부분적으로 받아들여 '사학邪學'이라고 따로 칭했다. 그러나 도륭은 대진을 끌어넣지는 않았으며 오히려 그가 임모가 정치하여 문징명과 나란히 칭할 수 있다고 하였다. 가장 일찍 '광태', '사학'이라고 풍자하고 비난한 것은 항원변項元汴(1525~1590)의 《초창구록蕉窓九錄》인데, 이 저서에서는 '사학邪學' 아래 정전선鄭顚仙, 장복양張復陽, 종흠례鐘欽禮, 장호蔣嵩, 왕조王肇와 같은 화가들을 열거하였다.[62]

오위의 명성은 성화成化, 홍치弘治, 정덕正德 년간에 조정이나 재야에 모두 알려졌으며, 당시 사람들이 찬상하는 대상이 되었다. 당시의 상황은 오위와 동시대의 문화 복고 운동을 일으킨 전후칠자前後七子의 시문에 비추어 알 수 있다. 이몽양李夢陽의 《공동집空同集》에는 《제오위송창독역가題吳衛松窓讀易歌》가 있어 오위의 자유롭고 통쾌하며 물기 많고 기세가 호방하고 자유자재로 그림을 그리는 것에 대하여 이렇게 극찬했다.

소문에 강하에서 태어나 흥이 나서 붓을 휘두르면, 그 절묘한 필치가 바람이 불고 번개가 치는 듯하고. 착상이 하늘을 뚫으니 하늘이 노하는듯 하구나.
側聞江夏生, 氣酣揮毫素, 絕筆風雷拔地起, 意匠鑿天天爲怒.[57]

또한 오위가 당시에 득의한 정경을 다음과 같이 묘사했다.

임금이 웃음을 머금으니 여러 관리들이 부러워하고 제후와 귀족들이 다투어 만나려고 하네. 이 송사도松舍圖를 보게나. 황금은 그 가치를 잃었고 화씨벽도 그에 비하면 값이 싸다네.
至尊含笑中官羨, 五侯七貴爭看面, 請觀此幅松舍圖, 黃金失價連城賤.[63]

이렇듯 대진과 오위에 대한 문인비평가들의 관점은 일반적으로 알려진 것에 비하면 호의적인 관점이 많이 보이는데, 명 중기 세력이 커지고 있었던 오파와 비교해서도 전혀 손색이 없는 평가를 받았다. 다만 이개선의 《중록화품》이 의미 있는 것은 다른 비평가들이 절파에 대해 단편적으로 언급하는 것과는 달리, 확고한 자신의 판단에 근거하여 화품 전체에 절파에 관한 평가와 그 연원에 대해 전문적으로 기술하였고, 절파를 이론적으로 지지했던 거의 유일무이한 화론이므로 이것은 실로 의미있는 절파에의 후원이라 하겠다.

3. 절파 후원자들의 심미 취향

대진과 오위를 중심으로 한 절파 지지자 계층을 살펴본 결과, 명대 초중기 황실과 궁정화가, 종실과 고관 귀족, 호부豪富 및 문인 사대부 비평가들에 이르기까지 그 계층이 다양했으나 그 주된 후원층은 명대 귀족계층이라 할 수 있다. 명 태조太祖는 원말 하층계층 농민출신으로서 왕조를 세우는 과정에서 천하를 다스리기 위해 문화적 소양이 비교적 높은 지주 향신 계층을 받아들이기는 했지만 기본적인 그의 농민적 성향은 변화가 없었다.

그림 30 선종 〈희원도(戲猿圖)〉

황실은 기예가 뛰어난 화가들에게 일을 맡겼으므로 자연스럽게 직업화가들 개인의 화풍과 황실의 예술적 요구는 한 시대의 예술 사조를 결정짓는 주도적 요인[64]이 되었다. 명 황실은 직업화가들의 주요한 후원자였다. 명대에는 원대 체제를 계승하여 화가들을 뽑아 황실을 위해 일하도록 했는데, 태조는 자신의 취향에 따라 화가들에게 다양한 관직을 내리기도 하고, 벌을 내리거나 목숨을 뺏기도 했다. 그러나 선종(宣宗)은 그림을 좋아하여 화가들을 후원하였고 종종 자신의 작품을 신하들에게 하사하기도 하였다. 헌종(憲宗), 효종(孝宗) 때까지 궁정회화가 흥성할 수 있었던 것은 이들 황제의 예술 후원과 관련된다 할 수 있다.

권력의 중심부에 위치한 황제와 무사계층의 취향에 맞는 회화 풍격은 강건하고 호방한 풍격이었는데, 대진의 화풍이 이 취미에 받아들여져 화원에 들어갈 수 있었고 이에 따라 절파는 번성할 수 있었다.

북경으로 천도한 후 북경에서 그 지지자들을 확보하고 그 여세를 전당으로, 금릉으로 전파했던

그림 31 오위 〈어부도漁夫圖〉

대진 회화의 특성은 구도 면에서는 마하파의 변각구도를 강조하면서도 근경과 원경을 모두 중시하고 실경묘사에 중점을 두어 원대에서 해석된 마하파의 기법을 새롭게 자신의 것으로 해석한데 있다. 필묵 표현도 강렬한 명암대비에 의한 필묵의 효과를 조형기능보다 중시하고 있으며, 필법도 매우 활기차며 즉흥적으로 처리되어 강렬한 힘과 동세를 표현해낸다. 또한 대진은 관원官員, 선비, 어부 등 다양한 신분의 인물 형상들을 그려내고 있는데 대부분 현실생활 속에서 체험하고

관찰해서 이해한 후 취하여 현실생활과 밀접하게 관련되어 있다.

따라서 북경에 거주하던 기간의 작품들은 남송의 마하파, 북송의 이곽파, 원대 성무의 화풍 등이 모두 반영되었고, 문인화가가 즐겨 그렸던 수묵 죽석, 운산雲山의 묵희墨戲까지도 표현되었다. 화가들 및 그 당시 관리들과 친구처럼 교제하면서 그림을 그렸기 때문에 제재 면에서도 친구들을 전송하면서 이별의 정을 그린 그림이나 탁트인 마음을 표현한 산수와 송석 등을 창작하여 직업화가와 문인화가를 집대성한 면모를 이루었다.

대진은 문학적 수양이 있는 고관 사대부들과 내왕하면서 문인화의 정과 뜻을 펼쳐 보이는 자유롭고 분방한 예술사상을 받아들여 수묵사의화 기법까지도 사용하였는데, 이러한 화풍은 궁정회화와 사대부 예술관의 예술 취미를 다양하게 포함하는 것이었다. 이런 다양한 예술 취향을 반영할 수 있었던 그의 예술적 재능은 귀족, 고관대작과 문인등 각 계층 사람들에게 사랑받았다. 여러 고관대작들의 제발은 그가 북경에서 사회적 인정을 받았다는 것을 증명해 주는데 이것은 그의 화가로서의 명성이 북경에서 그를 후원한 많은 사람들과 함께 튼튼한 초석을 다진 것이라 할 수 있겠다.

대진은 한가하게 혼자 살았으며 세속에 물들지 않고 자신의 순결을 지키며, 가난한 가운데 순박함과 안락함을 추구하였고, 명리에 얽매이지 않고 조예 깊은 화예로써 화가와 유명한 관리들과 서로 왕래하였는데, 왕직이 《억암문후집抑庵文后集》〈대문진상찬戴文進像贊〉에서

시와 서를 즐겨 때를 구하고, 한묵翰墨을 뿌려 마음을 즐겁게 한다.

悅詩書以求時, 洒翰墨以怡情.[65]

라고 쓰고 있는 것과 같다.

절파의 전성기를 이룬 오위가 활약하던 시기는 오위의 명성이 조정이나 재야에 모두 알려져 오위는 금릉에서 종실의 후예들과 금릉 귀족의 지지를 받으면서 그의 개성을 마음껏 발휘하였다.

오위 화풍은 자유롭고 소탈한 기교미가 찬상되었는데, 다양한 계층에 긍정적으로 받아들여졌다. 이것은 오위가 사회가 요구하는 미적·심리적 상태를 잘 파악하여 시대의 흐름에 순응했다는 것을 의미하기도 한다. 그는 젊었을 때 비교적 세밀한 기법을 구사했으며 특히 인물화는 이공린의 공필 백묘법을 직접 계승하여 대진의 이른 시기 인물공필화와 그 연원을 같이 한다. 그는 일찍이 대진의 산수 기법을 배웠고 마원과 하규夏珪를 배우기도 했다.

오위는 특이한 성격의 소유자로 알려져 있으며, 남경 지역에 넘쳐나는 평민취미의 분위기에 기초를 둔 그의 예술세계는 짙은 세속적 분위기와 강렬한 시각을 자극하는 격앙된 예술 형식감이 그 특징이다. 제재는 어부의 모습, 나뭇군의 휴식, 밭 갈고 독서하는 모습 등이었는데 그의 작품에는 질박한 생활 분위기가 넘쳐 흘러 문인의 우아한 정취는 오히려 찾아보기 힘들다. 더구나 술과 기녀를 좋아했다는 그의 행적과 관련되듯 기녀들의 춤과 문사文士들의 연회 장면을 표현한 작품들에서는 방종한 느낌까지 풍긴다. 오위는 대진의 힘

그림 ㉜ 왕조〈기교도起蛟圖〉

있고 호방한 예술적 일면을 강조하면서도 전형
화, 규칙화를 더하여 그 품격은 맹렬하고 자유스
러우면서도 힘있고 강건하다.

이러한 회화적 특징으로 오위는 두 번의 궁정화
가의 경력과 함께 남경의 권세 귀족과 호부들의

후원 하에 절파의 입지를 단단히 굳혔다. 그는 통
속적이고 질박하면서도 방랑하고 들뜬 심미취미
를 융합시켰는데, 그 풍격은 호귀豪貴들의 인정을
받았을 뿐만 아니라 서민들의 사랑도 많이 받았
다. 이것은 명 전기 북경 황실에서 숭상하던 장중

하고 웅건하며 질박한 회화적 취향과도 구별되며, 동시에 소주 지역에서 이미 일어나기 시작한 오파의 청아하고 고요한 문인취미와도 아주 다른 것이었다.

한편 오파인 심주의 화풍에도 절파의 기법들이 포함되어 있다. 성화戒化 년간 절파 세력의 왕성함은 금릉 화가 이저李著의 예술활동 가운데 반영된다. 이저는

> 어렸을때 심주의 문하에서 그림을 배워 집으로 돌아온 후 오위를 방하여 그린 그림을 팔았는데 그것은 당시 남경에서 오위의 그림을 중히 여겼기 때문이다.
> 童年學畵于沈周之門, 學成歸家, 又倣吳次翁之筆以售, 緣當時陪京重次翁之畵故耳.[66]

라고 밝히고 있는데, 이저가 심주를 배웠음에도 다시 오위를 모방하여 그림을 그릴 수밖에 없었다는 것은 절파에 대한 시장점유율이 높다는 것을 암시하는 것으로 민간계층의 절파 선호도를 알게 해주며, 오파가 그리던 문인화풍의 그림은 그 인기에 미칠 수 없었음을 설명해 준다.

더욱이 주목해야 할 것은 그때 문인화를 추숭하던 심주, 당인唐寅1470-1523, 왕총王寵, 문팽文彭1498-1573, 문징명文徵明의 장남 등이 모두 오위의 그림에 제시題詩하고 발문跋文을 썼는데, 경시한 말은 한마디도 찾아볼 수 없다. 이런 심미취미가 당시의 의식형태를 지배했기 때문에 오위와 동시대의 화가들은 창작에서 모두 정도가 다르지만 절파계에 순응하는 심미상태를 보여 주었다. 그러나 가정嘉靖 년간 이후에 이르러 예술 취미의 주류가 문인으로 바뀌고 오파에 대립하는 것으로서 절파의 화풍을 정의하게 되면서 절파 화풍은 그들의 취미에 맞지 않은 것으로 배제되었고 그 유력한 지지자들을 잃게 되었다.

4. 후원자의 상실과 절파의 지위변화

절파가 완전히 그 후원세력을 잃고 미술사의 뒤안길로 사라진 기점이 되는 것은 만력萬曆 년간 1573-1620으로 "오 지역 화가들의 명성이 대진과 오위 등을 전면적으로 압도하기 시작"[68]하여 화단 세력의 흐름에도 변화가 발생하였다.

오위는 1508년에 사망했다. 그래도 그후 절파의 화풍은 오랜 동안 풍미하여 장호蔣嵩, 왕조王肇, 장로張路1464-1538, 이저李著 등 이름난 화가들이 뒤를 이었다. 그 중에서 금릉화가 장호蔣嵩는 무종武宗재위 1506-1521이 남순할 때 은혜를 입어 만났고, 장호의 회화가 "당시 사람들의 눈에 가장 들었다"는 기록으로 보아 절파의 예술은 당시에 여전히 넓은 애호가들을 가지고 있었음[69]을 알 수 있다. 그럼에도 불구하고 오위 이후 절파의 세력은 약해지고 있었는데, 이것은 "금릉의 문화 환경이 변화한 것과 관련이 있다."[70] 오위 이후 후기 절파 화가들은 금릉에서 점차 상층 사회 인사들의 후원을 잃게 되었는데, 이것은 현존하는 후기 절파 화가들의 작품에 공훈 귀족과 호부들과 교제한 흔적을 찾아볼 수 없다는데서 그 정황을 미루어 알 수 있다.

'금릉 문화환경의 변화' 중 가장 큰 요인은 금릉 문화계의 주류가 바뀐 것에 기인한다. 정덕正德 이

靖 중기 이후 강소성 보응寶應이 본적인 주왈번朱曰藩, 본적이 상해인 하양준何良俊, 금종金悰, 본관이 남경인 성시태盛時泰, 강소성 소주가 원적인 황보방皇甫汸, 황희수黃姬水등 문사文士들[74]이 남경 문단에서 활약하면서 아집을 열고 시를 썼다. 따라서 이들 금릉 문화계에 신 귀족들이 참여한 아집雅集에는 소주 문인화풍이 자연히 풍평의 기준이 되었고 이것은 남경의 문화 기운에 큰 변화를 일으켰다.

《명화록明畵錄》의 기록에 의하면 성시태 산수는 멀리 예찬兒瓚을 배웠고, 가까이는 심주를 배워 전형적인 오파 산수의 경향이었다. 따라서 이들에게 장로張路 등의 호방하고 강건한 풍격이 자연히 눈에 들어올 리 없었다. 따라서 금릉의 문화 취향은 강건하고 호방하며 자유스러운 취미를 숭상하던 것에서부터 청아하고 문기가 빼어난 격조로 그 취향이 전환되었는데 그것은 소주에서 온 문화정신과 매우 큰 관계가 있다. 또한 홍치弘治 년간1488-1505에서 가정嘉靖 년간1522-1566에 이르기까지 본관이 소주인 문인들이 북경과 남경 등지에서 높은 벼슬자리에 있었는데, 왕오王오, 오관吳寬, 서유정徐有貞, 축호祝顥(축윤명祝允明의 조부祖父), 문림文林(문징명의 부父), 이응정李應禎(문징명의 스승) 등이다. 그들은 적극적으로 소주의 문화예술 인사들과 제휴하고 그들을 장려하고 발탁했다. 심주, 문징명, 축윤명, 당인, 왕곡상王谷祥, 진순陳淳1483-1544, 육치陸治 등 소주의 유명한 서화가들과 이런 관리들은 모두 밀접한 친척이나 스승과 제자, 친구 관계였으며,[75] 심주, 문징명, 당인은 자주 남경에서 머물렀다. 따라서 오파의 이름은 점차 남경에서 퍼지기 시작

후 금릉의 문화를 이끌어간 계층은 종실과 귀족들로부터 금릉으로 이주해 온 소주 문인사대부로 바뀌었는데, 이것은 시대적·정치적 환경이 문화 환경을 변화시킨 큰 예라 하겠다.

정덕正德 년간1506-1521은 여전히 권세 있는 귀족 성향의 인물들이 주도했는데, 호부豪富 황림黃琳[71] 및 부유한 문인사대부 서림徐霖, 진탁陳鐸 등은 오위 예술의 적극적인 후원자였고, 뒤를 이은 고린顧璘[71], 진기陳沂[72], 왕위王韋[73]등 문인들은 시단詩壇을 이끌며 소주 문인화가인 심주, 문징명과 밀접한 왕래를 하면서도 오위의 예술도 중시하여 기본적으로는 절파를 배척하지는 않았다. 그러나 가정嘉

했고, 이것은 절파 세력에 큰 타격을 주었다.[76)]

가정 중기에 이르자 문징명을 종주로 하는 오파는 소주 지역 문인사대부들이 문장과 예술 수양을 중시하는 풍토에 힘입어 점차 화단 주류의 지위를 획득하였고 예술 영역에서는 문인 취미의 문文을 중시하는 분위기가 남경 문단을 주도하게 되었다. 이것은 필연적으로 남경 예술 풍조를 변화시켰으며 귀족 세력이 쇠퇴하고 문인세력의 확장 속에서 절파는 그 예술 지지자와 후원자들을 잃어갔다.

"오위 후 일인吳偉後一人"이라 불리는 후기 절파 화가 장로는 1521-1526년 사이 북경에 있을 때 진신縉紳 계층에게 인정받았고, 대사마大司馬 이월李鉞의 후원으로 북경에서 이름을 날릴 수 있었다.[77)]

이러한 후원때문에 장로는 절파 풍격에 시종일관 확고한 자부심[78)]을 가지고 있었으며 문인비평가들이 등춘鄧椿12세기의 《화계畵繼》에서

그림은 문文의 극치이다. 그 사람됨도 문文이 많으면 비록 그림을 모르는 자가 있다 하더라도 적으며, 그 사람됨이 문文이 없으면 비록 그림을 아는 자가 있다 하더라도 적다.
畵者, 文之極也. 其爲人也多文, 雖有不曉畵者寡矣;其爲人也無文, 雖有曉畵者寡矣.

라는 것을 주장할 때에도 장로는 오히려 회화에서 중요한 것은 "용필의 능숙함과 미숙함, 먹의 맑고 탁함"에 있다고 여겼다.

장로의 그림은 진지하고 사람들에게 감동을 주는 내용과 기개가 있으며, 수묵으로 간략하게 표현한 작품은 귀족과 관료계층의 취미에 맞았다. 장로의 전기를 써준 주안朱安은 개봉 주왕계周王係

의 종실이며, 봉국장군奉國將軍에 봉해졌던 인물이다. 그는 일찍이 주변종정周藩宗正을 지냈으며, 장로의 이웃이자 절친한 친구였고, 자녀가 결혼해서 맺어진 사돈지간이기도 했다. 장로는 문인계층의 비평과 타협하지 않았고, 스스로의 예술에 대한 자부심이 대단했다. 남경박물원이 소장하고 있는 장로의 〈창응확토도蒼鷹攫兎圖〉(그림33)는 미국 박물관에 소장되어 있는 〈관화도觀畵圖〉의 그림 안의 그림으로 되었다. 여기서 주목할 만한 것은 〈관화도觀畵圖〉에 묘사되어 있는 저속하고 글을 모르는 평민군중들이 그림 가운데 매가 토끼를 잡는 긴장한 정경과 기세에 동요하면서 떠들썩하게 그림의 정묘함을 찬상하는 장면이다. 그 안에 그려진 화가는 곁에 앉아 유유히 즐기고 있는데, 바로 장로의 자화상이다.

'관화觀畵'라는 제재는 장로 이전에 양식이 형성되었는데, 현재 대만고궁박물원에 소장된 남송대 낙관이 없는 〈십팔학사도十八學士圖〉에서 보여 주는 것처럼 모두 거동이 우아한 문인사대부가 그 주체가 되며, 장소도 특별히 신경을 써서 정원에 마련한다. 그러나 장로의 화축에서는 저층의 평민군중들이 오히려 진정으로 화가와 그 창작의 오묘함을 함께 향유하는 지음知音이 되었고 문인은 배제되었다. 이 그림에서 장로는 자신 그림의 감상자와 후원자를 새롭게 정의하고 있다. 전대에 금릉 권세자들과 귀족들의 전폭적인 후원 하에 활기차게 발전해 온 절파회화는 결국 개봉에서 민간취미로 돌아갔고 문인취미와 서로 용납되지 않았으며 심지어 문인계층의 강한 폄하와 배척 및 축출을 불러온 것이다.

후기 절파의 또 다른 사람인 휘녕 사람 왕조汪肇도 남경에 왔다가 발전할 기회를 얻지 못해 휘녕으로 돌아갔고, 오위의 후계자 장호蔣嵩도 한때 무종武宗의 인정을 받았으나 상층사회 문화활동에 참가한 것은 더 이상 보이지 않는다. 절파 화가들이 상층사회의 냉대를 받는 동시에 문화계에서는 절파 예술을 비판하는 여론이 점차 일어나기 시작했는데 그 중에서 가장 격렬한 자는 가정 중기 남경에 와서 살았던 송강인 하양준何良俊이었다. 그는 엄격하게 절파를 비평하여

> 마치 남경의 장숭蔣嵩, 왕질汪質, 강남의 곽후郭詡, 북방의 장로는 (그림으로) 비록 (책상을) 닦는다 하더라도 책상을 더럽힐까 걱정된다..
> 如南京之蔣三松(嵩)′ 汪孟文(質)′ 江南之郭淸狂(詡)′ 北方之張平山(路), 此雖用以揩抹, 猶懼辱吾之几榻也..[80]

고 하였다. 하양준은 남경에서 매우 영향력 있는 인물이었으므로 그의 이러한 견해는 당시 문화계가 지닌 예술 취향을 반영하는 것이다. 또한 그는 직업화가와 문인화가들 사이에 벽을 쌓아 행가行家와 이가利家의 구분을 제기하면서 명확하게 절파를 폄하하고 오파를 높이고 있는데, 그의 그런 이가를 높이고 행가를 폄하하는 관점은 문인 취미가 귀족 취미를 대체했다는 시대적 심미취향을 반영하는 것이다. 이렇듯 절파가 돌연히 쇠락한 현상은 상층 귀족계급의 취향이 변한 것이 아니라 문인사대부가 금릉문화계의 주류로 떠오른 것이 가장 결정적인 원인이다.

이렇듯 문화의 주역이 바뀐 것은 정치계의 분쟁과 직접적으로 관계된다. 소주 지역의 취미를 가진 문인들의 절파에 대한 비방은 정치적으로 충신과 간신을 나누는 것을 빗대어 말하는 것이 포함되어 있었다. 이것은 가정 년간 초 궁정에서 발생한 "대예의大禮儀"와 관계가 있다. 대예의大禮儀는 세종世宗이 그의 부모를 추존하려고 했던 것 때문에 궁정에서 일어난 보수파와 급진파 사이의 투쟁이다. 급진파였던 장총張璁, 계악桂萼, 석서席書, 방헌부方獻夫 등은 보수파의 관리들인 양정화楊廷和, 하맹춘何孟春, 주희주朱希周, 양신楊愼 등을 간신으로 보았고, 두 파의 충돌 결과는 보수파의 일원들이 많이 강직당하는 것으로 끝이 났다. 하맹춘, 주희주는 남경으로 좌천되었고, 양신은 운남 변방으로 가게 되었다. 이들 보수파 사대부들은 정신적으로 절대 타협하지 않으며 생사를 가리지 않는 장렬함을 표현했고, 이러한 기개와 절개를 지닌 사대부들은 북경 조정을 떠나 각지에서 응집력이 매우 강한 문사집단을 이루어 서로 시사詩詞를 주고 받았다. 금릉에서 활약한 문인들이 바로 이 세력의 한 무리이다. 하양준 및 성시태, 문백인, 황희수 등 사인士人들은 주왈번의 초당에 모여 각자 시를 써서 양신에게 보냈고, 이 집회를 했던 조당의 벽에 양신의 초상을 걸어 놓았는데, 이것으로 그들의 구심력의 정도를 짐작할 수 있다. 이들 청류淸流라고 자처하는 사대부들은 예술에서도 정쟁의 역사적 원인 때문에 개인적인 흥을 돋우어 마음을 달래고 감흥을 토로하는 것으로 돌아가는 예술관을 형성했다. 이때 심주는 이미 세상을 떠난 때이고, 문징명은 오파의 영수인물이 된 시점[81]이다.

이렇게 '흥을 돋우는' 화풍은 자연히 종실과 공

그림 34 장호 〈어주독서도漁舟讀書圖〉

훈이 있는 귀족, 총애를 받는 내관 등에게 봉사하는 것을 달가와하지 않는데, 왕세정은 문징명에 대해서 "가장 삼가는 것은 귀족의 관저이며, 절대로 내왕하려 하지 않는 사람은 환관所最慎者藩邸, 其所絶不肯往還者中貴人"[82] 이라고 하였다. 그들은 또 사곡詞曲, 서화書畵 등의 예술로 권세 귀족들 사이에서

맴도는 사람들을 풍자하여 '창부娼夫'[83] 라고 불렀다. 이런 문인 품격을 갖춘 금릉의 사대부들은 귀족들의 품격과 지위와 함께 흥성하는 절파화풍에 대해 자연히 극단적으로 불만스러워했으며, 심지어 그들과 어떠한 접촉도 하지 않으려고 했다. 그들이 문징명의 화풍에 이렇게 깊이 공명할 수 있

그림 35 왕악 〈송각취소도松閣吹簫圖〉

었던 것도 그들이 벼슬길에서 겪은 좌절과 밀접한 연관이 있는데 그중 일부 사람들은 당시 정쟁의 피해자였다.

소주에 적을 둔 문인들의 남경에서의 활동은 당시 강남의 문화발전 가운데 진일보한 의의를 가진다. 남경 문단에 충만한 강건하고 호방하며 방

종한 기운은 확실히 소주의 청아한 문사의 풍모와는 현저한 차이가 있다. 소주의 선비들은 3년마다 남경으로 가서 향시에 참가해야 했기 때문에 그 관계는 지속적이었지만, 결정적인 영향은 1555년에 소주 지역의 왜란을 피하기 위해 소주 문사들이 대거 남경으로 이주하면서부터 소주의 문화 취미가 남경에서 점차 주도적인 역할을 맡았을 뿐만 아니라 강남 전 지역에 비교적 일치하는 문인예술분위기를 형성하게 했다. 그 중 주도 인물은 모두 뜻을 이루지 못한 문사들이었으며, 다수가 문징명의 친구였기 때문에 마음이 서로 통하였다. 문징명文徵明 산수화에 담긴 감상적이고 원망서린 서정적 함의는 담담하고 빼어나면서도 때를 만나지 못해 속박 받고 있는 답답한 마음을 포함하고 있는데, 바로 이런 부분은 실의하고 좌절당한 문사들로 하여금 내심 공명하였던 것이다. 따라서 문징명 산수화는 드디어 남경지역의 문화계에서 원래의 풍격을 대체하고 주도적인 위치를 차지하게 되었다.

15세기 중후반에 오파가 흥기해서 16세기 말엽에 이르기까지 대진의 회화는 비록 문인들에게 심주와 문징명보다 한수 아래라고 여겨지긴 했으나 좌시되지는 않았다. 그러나 하양준에서 도륭屠隆에 이르는 문인 품평 계통이 전개됨에 따라 오 지역 문인화를 위주로 하는 남종 정통 관념이 점차 형성되었고 대진의 지위도 그 지위를 잃게 되었다. 하양준은 대진을 "원체중 으뜸"이지만 "결국에는 이가利家를 겸할 수 없다"고 하여 오吳 지역의 문인화를 중심으로 하는 평가 기준을 적용했

다. 더욱이 동기창의 남북종설이 보급되면서 16세기말에서 청말에 이르기까지 회화이론가들은 대체로 대진 화풍의 유래는 남송의 범위를 벗어나지 않는다고 보는데 이러한 관점은 훗날 대진에 대한 평가에 영향을 주었을 뿐만 아니라 후대의 수장가의 수장취미에 영향을 주었다. 그러나 16세기 이전의 회화평론가와 수장가들의 대부분은 대진이 "여러 화파를 배운 것"이지 남송원체화만을 배웠거나 혹은 마하의 전통만을 계승한 것은 아니라고 여긴다.

다시 말해서 남북종론으로 인해서 대진이 북종으로 분류된 후, 사람들은 두 개의 종파가 처음부터 대립했으며 서로 관련되지 않고 발전했다고 생각하게 되었다. 그러나 명대 절파와 오파, 이 두 파는 첫 시작부터 상호 대립하고 배척한 것은 아니며, 대진과 심주, 문징명 사이에도 서로 관련이 있었다.

따라서 명대회화에서 오파가 숭상되고 절파가 폄하된 것은 회화의 향유계층이 황실, 종실, 귀족계층, 호부豪富 등 당시 상류사회로부터 그와 대립되는 사회 소외계층의 문인사대부 계층으로 변화함에 따른 것이며, 이것은 후원계층에 따라 심미 취향이 바뀌고 그 지지화풍과 이론에도 큰 영향을 미칠 수 있음을 극명히 보여준 예라고 할 수 있겠다.

명 초중기 번성했던 절파는 그 지지층의 변화에 따라 점차 쇠락하게 되었고 문인사대부 계층의 심미 이상이 화단을 좌지우지하면서 절파는 점차 부정적인 의미로서 '직업화가의 문기文氣가 부족한 그림', '광태사학狂態邪學' 등으로 규정되었다.

그럼에도 불구하고 명대 절파의 후원자를 살펴본 결과, 절파는 다양한 계층의 지지자들을 확보하고 있었다. 그 지지자들은 황제를 비롯하여 황실의 후손, 고관 귀족들, 호부 및 문인비평가들을 비롯하여 서민층에게까지 퍼져 있었고 절파와 대립되었던 오파 화가들에게까지 영향을 미쳤다. 이들 후원자들은 절파 화가들에게 관직과 물질적 하사품을 내리기도 하였고, 시서화문詩書畵文으로 소통하는 문인적 교유를 통해 그들을 격려하기도 하였고, 화가들이 좋아하는 환경을 조성해줌으로써 흥을 돋우어 창작할 수 있는 영감을 불어넣기도 함으로써 그 예술세계를 아끼고 후원하였다. 다만 서양의 경우 특히, 르네상스 시대에는 회화의 주문자, 또는 후원자와 화가 간에 거래한 기록들이 계약서로 남겨진 경우가 보이지만, 명대에는 이런 구체적인 계약서들은 찾아볼 수 없었고, 대진과 오위 등 절파의 영향력을 그들과 교유한 다양한 계층들에 대해 기록하고 있는 여러 문헌들과 그림에 쓰인 제발로부터 단편적으로 살펴볼 수 있었던 것이 아쉬운 점이다.

인간은 자신과 그를 둘러싼 환경에 의해 영향을 받는다. 절파는 지역적으로 송의 원체화의 영향 하에서 송 황실의 후원이 없어진 민간 화가들의 전통을 이어받았고 명대라는 새로운 시대에 맞게 재해석하여 창신을 이루었던 것인데, 이러한 회화적 풍격은 문화적으로 서민층에서 시작한 황실과 종실, 귀족들의 취향에 사실상 부합하였다고 할 수 있다. 따라서 절파는 그러한 후원자층에 의해 확고한 지지를 받을 수 있었으며, 그 지지층을 잃으면서 회화사에서 잊혀 갔던 것이다. □

김연주

Ⅱ. 청대 회화예술

1. 양주화파의 명칭과 전개

양주화파를 대표하는 '양주팔괴揚州八怪' 는 청 건륭乾隆 연간1736-1795에 양주에서 활동하던 대표적인 화가들에 대한 총칭이다. '팔괴' 에 대해서 이옥분李玉棻의 《구발라실서화과목고甌鉢羅室書畫過目考》에서는 이선李鱓 · 금농金農 · 황신黃愼 · 왕사신汪士愼 · 고상高翔 · 정섭鄭燮 · 이방응李方膺 · 나빙羅聘을 들고 있으며, 능하凌霞의 《천은당집天隱堂集》에서는 정섭 · 금농 · 고봉한高鳳翰 · 이선 · 이방응 · 황신 · 변수민邊壽民 · 양법楊法을 들고 있다. 또 황질黃質의 《고화징古畫徵》에서는 이선 · 왕사신 · 정섭 · 이방응 · 고상 · 변수민 · 진찬陳撰 · 나빙을 들고 있고, 근대의 학자 진형각陳衡恪은 《중국회화사》에서 금농 · 나빙 · 정섭 · 민정閔貞 · 이방응 · 왕사신 · 황신 · 이선을 '팔괴' 로 지칭하고 있다.

요컨대 '팔괴' 가 누구를 지칭하는가에 대해서는 여러 관점이 있어 일정하지 않다. 이 명칭은 양주 사람들이 '8' 이란 숫자보다 '괴怪' 를 중시하여 만든 말로 '팔괴' 는 기괴하다는 의미로 당시 속어인 '추팔괴醜八怪' 란 말과 관련이 있다. 여러 설명들을 종합해보면 '팔괴' 는 15명과 관련되어 있는데, 나이 순시로 인배하면 회암華喦 · 고봉한 · 변수민 · 진찬 · 이선 · 왕사신 · 금농 · 황신 · 고상 · 정섭 · 이방응 · 민정 · 나빙이 있으며, 이밖에 이면李勉과 양법은 일생이 자세하지 않다. 가장 연장자인 화암은 1682년에 태어났고, 가장 어린 나빙은 1733년에 태어나 활동했지만 '양주팔괴' 가 가장 왕성하게 활약한 시기는 건륭 연간이라고 할 수 있다. '양주팔괴' 는 결코 8인을 한정하여 지칭한 것이 아니기 때문에 이를 '양주화파' 라고 부를 수 있다.

중국의 화파는 지역으로 명명하는 경우가 많은데, 양주에서 출현한 화파에도 작가의 지역적 특색이 존재한다. 그러나 이 화파는 결코 출신을 한정하지 않고 있는데, 이것은 양주가 공업과 상업을 중심으로 하는 대도시로서의 성격을 갖고 있어 이 화파의 회화가 모종의 특별한 속성을 띠게 되었고 이 특성을 '괴怪' 라고 일컬었음을 알 수 있으며, 또 전통회화와 부합하지 않는 창작경향과 예술특색을 볼 수 있다. 정통의 입장을 견지했던 왕운汪鋆의 《양주화원록揚州畫苑錄》에서 이 화파의 회화를

> 편벽된 화가들이 출현하여 8명을 괴怪라고 칭했는데, 그림은 한 가지 양식이 아니었다. 소진蘇秦과 장의張儀처럼 임기응변에 능했으며, 서희徐熙와 황전黃筌이 남긴 법도를 무시하였다. …… 특이한 운치가 없는 것은 아니지만 잘못된 다른 길로 나아갔다. 한때 참신한 면모를 드러냈지만 단지 100리 안에서만 성행하였다.

라 평하고 있다. 물론 편견을 드러내고 있으면서도 '팔괴' 의 주요한 특징들을 잘 지적하고 있으며, 이를 통해 양주화파의 생존환경과 사상의 기반도 살펴볼 수 있다.

편벽된 화가들이 잘못된 다른 길로 나아갔다고 하는 것이 양주화파가 정통을 벗어났다는 것에 대한 총체적인 평가였다. 그러나 그들의 그림이 한 가지 양식이 아님에도 불구하고 8명을 괴怪라고 칭하고 있는 것은 바로 참신한 면모를 보이며 특이한 운치를 추구하는 공통적인 경향이 있었기 때문에 '팔괴' 라고 통칭할 수 있었던 것이다. '특이한 운치' 는 물론 한때 참신한 면모를 드러내어

乾隆元年應舉至都門與徐亮直翰林
過張司寇忠司寇出觀趙王孫里梅小立軸
冷香清艷展視撥人大侶予緪塵素衣也
今二老仙去予亦裹顙追寫襄施不覺黯然
自失恨不得今二老見我橫枝滿幅作蘭齋
詩句一題其上西七十三翁杭郡金農記

그림 36 금농 〈매화삼절도梅花三節圖〉

당시 사람들이 좋아하고 숭상하는 바에 영합한 것이었지만, 역사는 이 화파가 결코 한때의 생명을 누리는 것에만 머무르지 않고 '팔괴'의 근현대 회화에 대한 지대한 영향을 미쳤음이 이미 회화사의 상식임을 증명하고 있다. 영향의 파급력이 컸던 이 화파가 단지 100리에 해당하는 양주에서만 성행하였다는 평가는 '특이한 운치'에 대한 수용이 특정한 조건을 필요로 하였고 지리적 조건에 그치지 않았음을 설명해주는 것이다. 이것이 바로 양주 특유의 경제문화 환경으로부터 양주화파 형성의 주된 원인이었음을 알려주는 것이라고 할 수 있다.

양주화파가 양주에서 탄생하고 흥성한 것은 중요한 상업도시로 성장한 양주와 밀접한 관계가 있다. 양주는 양자강과 회수 사이에 위치한 남북의 요충지로 어업과 소금 생산이 활발한데다 유통의 편리함을 갖추고 있었다. 양주의 염상은 거대한 부를 축적하였고 소비의 추구 또한 대단하였는데, 그 가운데에는 예술품의 소비도 포함되어 있다. 상인이 그림을 사고 화가가 그림을 파는 매매시장의 출현은 더욱 큰 예술시장을 형성하면서 회화창작의 흥성을 촉진시켰다. 그러나 이러

그림 37 정섭 〈묵죽도墨竹圖〉

한 설명은 단지 일반적인 의미와 얕은 차원의 원인을 말한 것으로, 양주화파의 흥성과 깊은 차원의 '상商'의 원인은 비로 학지와 상인 양자의 만남과 결합에 있다고 할 수 있다. 이러한 현상은 명대 말기의 상업 발달과 이에 따른 세속 정취의 추구와도 관련이 있다. 그러나 '상商'의 '유儒'에 대한 영향뿐만 아니라 '유儒'의 '상商'에 대한 개입도 함께 살펴보아야 한다.

청 초의 사상가 당견唐甄은 학자 출신의 상인으로 그의 《잠서潛書》에서 "내가 장사하며 살아가는 것을 사람들은 그 몸을 욕되게 하는 것이라고 여길 뿐 그 몸을 욕되게 하지 않는 것임을 알지 못한

다"라 말하고 있다. 이러한 장사로 생계를 도모한다는 '치생治生'의 관념은 전조망全祖望과 전대흔錢大昕 등 저명한 학자의 호응과 고취를 얻기에 이른다. 《양주화방록揚州畵舫錄》에는 경학가 유수옥鈕樹玉의 완전히 학자와 상인을 겸비한 유상儒商의 풍모가

유수옥은 장사를 업으로 하여 목화를 판매하였는데, 선박과 수레 따위로 운송할 적에 반드시 경사經史의 서적을 싣고 다녔다. 돌아오면 방에 조용히 앉아서 종일토록 책을 저술하였다. 장사일로 왕래할 때면 반드시 양주에 들러 그곳의 선비들과 여러 날 토론하고 나서 떠나곤 하였다.

라 기록되어 있다. 이러한 학자와 상인의 겸비는 '치생治生'과 '경세經世'의 관념을 구비한 새로운 '유儒'를 만들어냈으며, 장사꾼에 머물던 상인들의 문화와 사상에 대한 소질을 제고시켜 '유상儒商'이 되도록 하였던 것이다.

양주화파가 흥성한 이유는 결코 통속적인 염상이나 직물 상인의 예술품에 대한 상업 수요에 의한 것이 아니라, '유상儒商'이 그들의 재력으로 화가의 예술 창조력을 돕고 부추겨 혁신 정신을 갖춘 예술생산의 방향을 이끌었던 것에 보다 큰 비중을 두어야 한다. 양주의 염상 가운데 마왈관馬曰琯 · 마왈로馬曰璐 형제로 대표되는 이러한 '유상'의 출현은 '양주팔괴'를 포함한 많은 문인과 명사들과의 교류를 통해 '아雅'를 지향하여 양주에서 양주화파가 발전할 수 있는 기틀을 마련하였다.

청 초의 화가들은 명 말의 '오문화파'처럼 표면상으로는 결코 그림을 팔아 생계를 도모하지 않은 것처럼 보이지만, 당시 화단을 주도하며 이끌던 신안파新安派와 황산파黃山派가 휘주의 휘상徽商과 함께 우뚝 드러날 수 있었던 것이다. 양주의 지위가 휘주를 압도하게 되면서 휘상들이 양주로 옮겨와 상업활동을 하자 신안화파의 대표적 화가인 정수程邃와 사사표査士標 같은 사람들은 양주에 와서는 죽을 때까지 돌아가지 않았다. 황산화파의 대표화가인 석도石濤도 만년에 양주에서 머물렀고 묘지도 양주에 있는데, 그 원인은 부유한 상인이 운집한 양주가 매우 활기 넘치는 서화시장이었기 때문이다. 따라서 양주에서 양주화파가 흥성한 것도 회화와 같은 예술상품에 대한 '유상'의 적극적인 후원과 수요에 힘입은 바가 크다고 할 수 있

다.

'양주팔괴'로 손꼽히는 화암 · 금농 · 황신 등은 장호곡張狐谷과 서찬후徐贊侯 등의 부유한 상인의 집에 머물렀으며, 방사서方士庶는 왕정장汪廷璋의 도움으로 황정黃鼎을 스승으로 맞아 그림이 크게 발전하기도 하였다. 또 마왈관 형제는 경제적인 도움 외에 문인들의 시화 모임을 빈번하게 개최하여 모종의 선도적인 예술취향을 형성하는데 일조하였다. 양주화파의 형성과 발전은 상업 대도시로 변모한 양주와의 관계, 상인 및 시장과의 관계 이세 방면에서 살펴보아야 한다. 양주화파의 화가들은 양주의 독특한 문화와 경제의 토대에 힘입어 집단적인 예술활동을 전개할 수 있었기 때문이다.

양주에서 문인과 화가들이 집단적인 활동을 시작한 것은 강희康熙 59년(1720)인 듯하다. 이 해에 금농이 양주에 이르러 진찬 · 여악厲鶚과 더불어 정몽성程夢星의 소원篠園에 자주 출입하였으며, 마씨 형제의 소영롱산관小玲瓏山館에서 고상 · 왕사신과 사귀었다. 이후에 마씨 형제는 명사들과 한강음사邗江吟社를 결성하여 시화의 교류는 그 규모가 확대되었다. 수년 후에 이선 · 황신은 정섭과 천녕사天寧寺에 함께 머물렀으며, 화암은 복건으로부터 항주로 와서 그림을 팔면서 여악 · 서봉길徐逢吉 · 장설초蔣雪樵 등의 명사와 교분을 맺었고 옹정雍正 10년(1732)부터는 거처를 양주로 옮겨 한강시사의 활동에 참여하여 많은 사람들과 교류하였다. 그 이후에도 교류가 활발하게 이루어지면서 양주화파의 위상과 활동이 두드러지게 되었던 것이다.

이처럼 양주에서 문인들의 모임이 많아지면서 회화는 한편으로는 문인의 심미취미를 견지하며 발전시켜 나아갔으며, 다른 한편으로는 이들 문인화 작가들이 그림을 팔아 생계를 도모하는 쪽으로 나아가 시장의 심미 취향을 소홀히 여길 수 없게 하였던 것이다. 양주에서는 이렇게 정통적이고 귀족화한 심미취미와 더불어 새롭게 흥기한 평민화한 예술 수요가 함께 조성되었다. '양주팔괴'의 한 사람인 황신이 화풍을 바꾼 것도 예술이 시장에 능동적으로 적응한 결과였다. 황신의 그림은 처음에는 지방 화풍이라 하여 환영받지 못하다가 상품경제가 발달한 양주 사람들의 새로운 것을 좋아하고 낡은 것을 싫어하는 심리를 깨닫고 예술품의 구매자가 원하는 취향으로 화풍을 바꿈으로써 크게 환영을 받을 수 있었던 것이다. 사곤謝堃은 《서화소견록書畵所見錄》에서 황신이 겪은 이러한 상황을 소개하면서

이리하여 3년 동안 문을 닫고 해서를 행서로 고치고 공필을 사의로 변화시켜 그리니 점차 서화를 부탁하는 자가 있게 되었다. 다시 3년이 지나 서법이 대초大草로 바뀌고 인물 그림이 발묵에 의한 대사의大寫意로 변화하자 그의 방식이 크게 유행하였다. 무릇 양주의 습속이 경박하여 새롭고 기이한 것을 좋아하고 숭상하였기 때문에 황신의 집을 찾아오는 자가 끊이질 않았다.

라 적고 있다. 이러한 설명은 양주화파의 문제와 성격을 잘 지적하고 있다. 이 황신의 예는 시장의 수요에 제약을 받으며 이에 적응해야 했던 양주화파의 상황을 잘 보여주고 있다. 양주화파의 화가들은 이렇게 시장의 상황에 적응하며 수법이나

풍격을 변화시키며 양주화파의 발전을 이끌었던 것이다. □

안영길

2. 양주화파에 대한
염상鹽商들의 후원양상 고찰

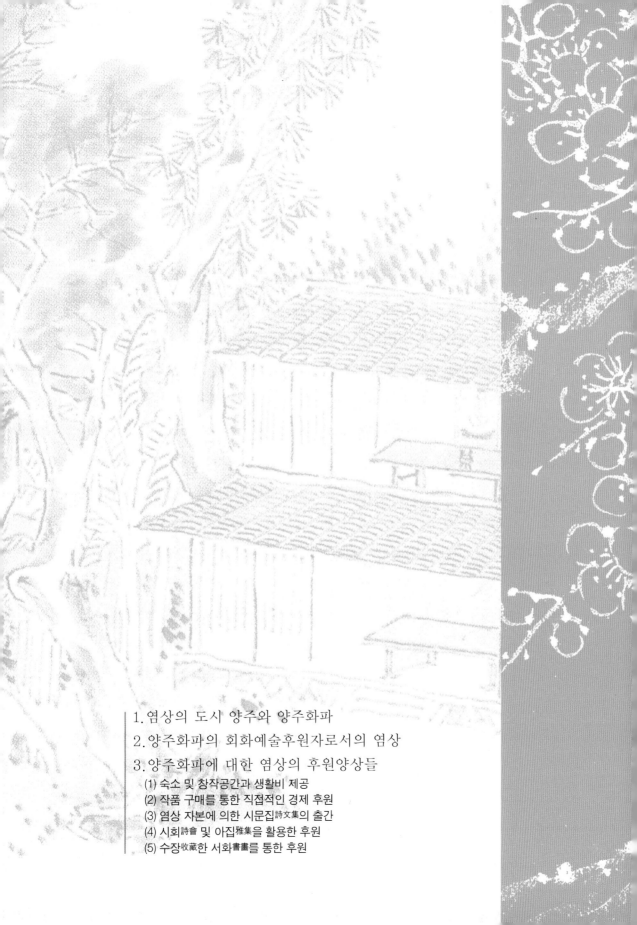

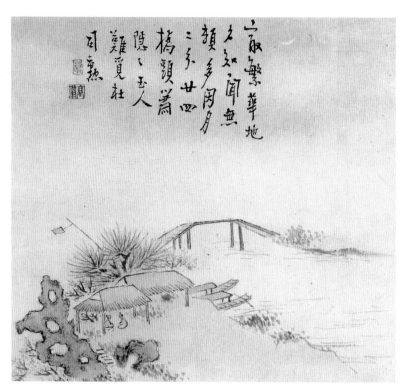

그림 38 · 39
고상 〈양주즉경도楊州卽景圖〉책 중
첫 번째, 두 번째 그림

명청대에 지역을 조망하는 중요한 지표 중의 하나는 계층 간의 변화로서 상인계층에 대해 살펴보는 것이다. 그 중에서도 양주揚州의 경우 염상鹽商들의 활동은 특별했는데 상업 영역에서 뿐만 아니라 문화 후원사업에 앞장서서 지역문화를 주도하였다.

양주에서 염상들은 중국 지역 최대의 자금력으로 지역 경제를 활성화시켰을 뿐만 아니라 관료들과 문인들 및 예술가들을 이주하도록 하여 문화예술에 있어서도 최고의 번영기를 맞이하도록 하였다. 따라서 지역학에 있어서 양주는 지역성과 그 지역의 구성원이었던 지역인들과의 문화 관련성을 가장 잘 보여줄 수 있는 곳 중의 하나이다.

염상들의 다양한 활약은 그들을 양주 문화의 후원계층으로 자리 잡게 했는데, 일반적으로 역대의 중국문화를 주도하고 후원했던 계층이 왕족이나 문인계층이었음을 감안한다면 특이한 일이었다. 이것은 회화 영역에서도 예외가 아니어서 청대 회화에서 하나의 흐름을 형성했던 양주화파揚州畵派가 그 특별함을 획득할 수 있었다. 양주화파는 전통을 벗어나 새롭고 기이한 화면을 창조하였는데 그 특성은 '괴怪'로 대표되어 '양주팔괴揚州八怪'로 표현되었다. 이렇게 '괴怪'로 수식되는 특징들은 어쩌면 청대 '양주라고 하는 지역성'과 이 '지역의 대표적 구성원이라고 할 수 있는 염상들'과의 관련성에서 생겨날 수 밖에 없었던 것은 아닐까.

따라서 양주화파의 "신기新奇"로서의 '괴怪'를 양주의 지역성과 문화를 주도적으로 이끌었던 염상들과의 관련성에서 살펴보고, 이들 염상들의 문화적 주도성이 어떤 후원 양상들로 전개되었는가 하는 점을 이 장에서 서술하고자 한다.

1. 염상의 도시 양주와 양주화파

명말에는 상공업 도시가 발달하여 상업의 중심지

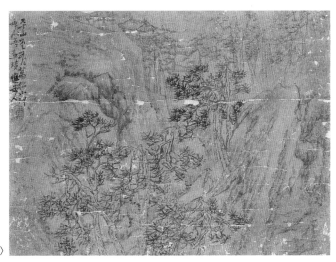

그림 40 이선 〈평산당만송도平山堂万松圖〉

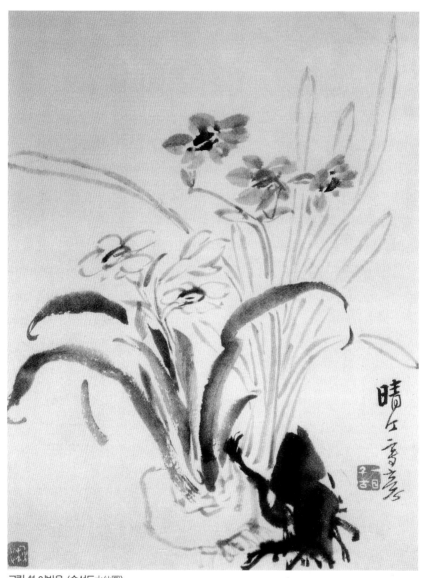

그림 41 이방응 〈수선도水仙圖〉

나 수공업・토산물 집산지는 교역이 활발했고 그에 따라 인구의 유입도 늘었다. 중국의 역사 이래로 양주는 교통과 운수의 중심지였으며, 당대唐代 이래로 문인 묵객이 넘쳐나던 풍류의 도시로서 유명한 문인들의 시가詩歌1)에서 그 번성함과 아름다움을 엿볼 수 있다.

이런 지역적 특성으로 양주에는 다수의 대지주・부상富商・퇴직 관료・지식인 등이 모여 들어서 대상인을 비롯한 이주자가 수십만이나 되었고 인구 100만 전후의 대도시 북경北京, 소주蘇州, 남경南京, 항주杭州와 그 규모를 나란히 할 수 있었다. 양주의 문물을 살펴볼 수 있는 대표적인 서적인

이두李斗의 《양주화방록揚州畵舫錄》에도 "양주는 남북의 중심지가 되었고, 사방의 어진 사대부가 이곳으로 모여 들었다揚州爲南北之冲, 四方賢士大夫無不至此"고 기록하고 있다. 자연히 중앙정부도 양주로 눈을 돌렸고, 이에 따라 황제의 남순南巡이 이어졌다. 특히 건륭제乾隆帝의 남순 때는 양주의 수서호瘦西湖와 평산당平山堂 일대까지 관료와 부상富商들의 원림園林이 가득했고 누대樓臺와 유람선이 10리에 끊이지 않았다고[2] 전해지니 그 풍요로움과 번성함을 추측해볼 수 있다.

양주의 풍요로움은 염업鹽業을 중심으로 성취된 것이었다. 강희康熙 년간부터 건륭乾隆 년간까지 양주의 염업鹽業은 극성기를 이루었고, 이러한 경제적 번영은 상업계의 중심지 뿐만 아니라 문화적 중심지로 발전할 수 있는 든든한 기반이 되었다. 또한 염상의 막대한 상업 자본은 양주를 물질적 풍요로움이 바탕이 된 번화한 문화의 소비도시로 변화시켰다.

《양주화방록》에는 염상이 소유한 부富의 규모, 염상의 소비형태로서의 사치행태 및 기이한 취미에 대해서도 소개하고 있다. 염상의 혼례식이나 상제喪祭에는 수백만 냥이 쓰였다든가, 단지 두 부부가 식사하는 식탁에 수십 종의 요리를 차렸다든가, 금으로 만든 금박을 사서 바람에 날렸다는 사치스러운 이야기 외에도, 가장 추한 모습을 만들기 위해 간장을 얼굴에 바르고 햇볕에 얼굴을 그을리게 했다거나 나체 목각인형을 만들어 사람들을 맞이하게 하는 등 염상들에 대한 기이한 일화들[3]이 그러하다.

그러나 이런 부정적인 면 이외에도 긍정적으로 검토할 만한 점이 더 많다. 염상들은 단단한 재력을 바탕으로 서원書院을 세웠고, 명성있는 학자들을 초빙하여 강의하도록 하여 인재 양성에 힘썼다. 이러한 노력은 문인, 시인, 화가들을 양주로 모이도록 했고, 이렇게 모여든 인재들을 염상들은 후대厚待했고 후원했다. 염상들이 자신의 원림園林에서 열었던 크고 작은 시회詩會 등의 아집雅集을 통한 정신적·간접적인 후원과 경제적으로 어려웠던 문인들과 예술가들에 대해 베푼 물질적·직접적인 후원은 비교적 안정된 환경에서 연구하고 창작할 수 있는 분위기를 만들어 주었다.

이런 분위기는 자연스럽게 사람들을 양주로 끌어들였으며, 양주를 그 경제 수준에 맞는 문화도시로 성장하게끔 하였다. 따라서 양주 전체는 든든한 경제력이 뒷받침되고 진취성이 돋보이는 예술적인 분위기로 가득한 문예의 도시가 될 수 있었다.

양주의 이런 분위기가 가장 잘 반영된 것 중의 하나가 양주화파 회화의 특징들이다. 양주화파의 회화적 특징은 결코 우연히 싹튼 것이 아니며, 자

양주화파와는 달리 양주팔괴라고 부르는 것에는 이들을 폄하시키는 의미가 있다. 첫째, 미천한 인물에 속한다는 의미, 둘째, 서화書畵로써 생계를 잇는다는 의미, 셋째, 글씨와 그림의 풍격이 '정통'이 아니며, 이단적인 길임을 비웃는 의미. 즉 지위와의 관련, 생계수단으로서의 회화 제작, 정통에서 벗어난 회화 풍격이 이들을 폄하시키는 기준[4]이다.

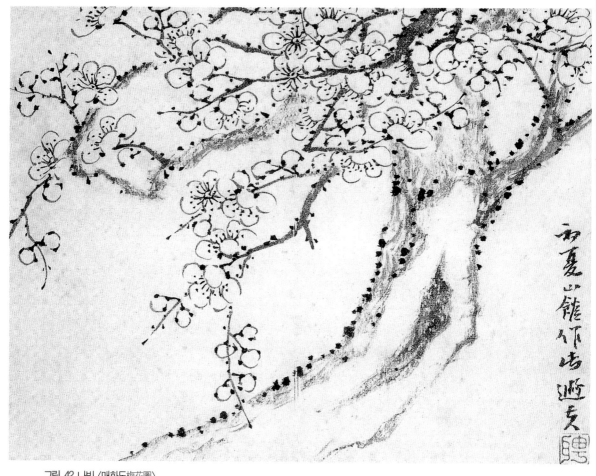

그림 42 나빙 〈매화도梅花圖〉

본의 축적으로 소비가 극에 이른 상업도시라는 지역성과 이 도시를 이끈 염상들의 취향과 밀접하다. 상업화가 진행되었던 양주로 그림의 판매망을 좇아 이주했던 화가들은 실제로 자신의 그림 세계를 변화시킨 경우가 있으며, 전통과는 어긋나는 특징들 때문에 '괴怪'로 수식된다. '양주팔괴'의 '괴怪'라는 칭호는 회화를 압도하는 제발題跋의 양量과 그 자체自體의 형상성形象性, 서체書體의 다양성과 기이성奇異性, 대량으로 창작된 화조화의 양적量的 변화 등을 총괄하는 것으로, 정통에서 벗

어나 상식과는 어긋나는 특성들을 부정적으로 바라보는 시각이 깔려 있다.

'양주팔괴'는 그 대표자격인 정섭鄭燮1693-1765을 이어 금농金農1687-1763, 이선李鱓1686-1726, 왕사신汪士愼1686-1759, 황신黃愼1687-1770, 고상高翔1688-1753, 이방응李方膺1697-1756, 나빙羅聘1733-1799이 있다. 이들 중에서 정섭, 이선, 고상, 이방응, 나빙은 양주에서 태어났고, 금농, 왕사신은 양주에서 오랜 기간 동안 그림을 팔았으며 양주에서 죽었다. 또한 황신은 두 차례 양주에 들러 그림을 팔면서 유명해진

경우이다. 그러나 이들 외에도 고봉한高鳳翰1683-1749, 변수민邊壽民1684-1752, 화암華嵒1682-1756, 진찬陳撰1678-1758, 이면李勉1691-1755, 민정閔貞1730-1788당시 생존, 양법楊法1696-약1762 이후5) 등 일곱 사람도 양주에서 오랜 기간 그림을 팔았고 서화書畵의 풍격도 앞서 서술한 여덟 사람과 비슷하여 이들 열다섯명을 통상 '양주화파' 또는 '양주팔괴'라 부른다. 따라서 '팔괴八怪'의 '팔八'은 화가의 수를 의미하지는 않는다. 서화사書畵史나 예술사藝術史에서 언급되는 '팔괴'에는 여러 설이 있지만 사실상 '팔괴'란 건륭 년간 염업이 중심이었던 양주에서 개성적이고 독특한 화풍의 작품 활동을 해서 생계를 이었던 대표적인 화가들을 총칭하는 용어이다.

이들은 그림을 그리는 행위의 목적이 다른 시대 화가들에 비하면 표면적으로 드러난다. 즉 생계를 잇기 위한 하나의 방편으로 그림을 그렸고 그 판로를 찾아 양주로 흘러 들었다. 명대 심주沈周1427-1509와 동기창董其昌1555-1636의 경우도 그림을 그려 주고 그 댓가로 금전을 받기는 했다. 그럼에도 불구하고 생계를 위해 그림을 그린 것은 아니었다. 그러나 양주화파의 경우는 상품화된 회화로서 생계를 잇기 위한 목적이 두드러진다. 양주화파의 회화는 전통 문인화의 형식만을 일부 계승하고, 이미 전통적인 문인화의 정신성에서는 떠나 있다. 양주화파에게 있어서 회화는 '생계를 위한 화가 개개인 역량의 전문적인 외화外畵'였다.

양주화파의 회화는 구도가 대범하며 필치는 일품적逸品的이다. 이들은 명말 청초 양주의 회화 상품경제를 열었던 팔대산인八大山人1626-1705과 석도石濤1642-1707의 영향을 받아 혁신적인 화풍을 창작했다. 글씨는 회화로서의 역할도 하여 독특한 서체의 이미지와 구도로서 화면 구성에 중요한 위치를 차지하도록 하였다. 장르에 있어서도 산수화 보다는 화조화를 많이 제작했고, 현실생활에서 쉽게 찾아볼 수 있고 이해하기 쉬운 소재를 찾았다. 색채도 화려하고 생동적으로 사용하여 이후 해상화파海上畵派에 영향을 주었다.

이러한 특징들로 변화한 요인은 작품이 이들의 생계를 유지하는데 중요한 수단으로 작용했기 때문으로 보인다. 그들의 가장 큰 후원자였던 염상들의 기호는 독특하고 새로운 것을 좋아하면서도, 유상儒商으로서의 품위도 유지하기를 원했으므로 시를 즐겼고, 시와 그림이 융합된 문인적인 취향이 녹아 있는 그림을 원했다. 또한 이 당시에는 청대 문자옥文字獄을 피해 유행했던 고증학考證學의 영향으로 화가들은 고대 서체書體에 관심을 가졌고, 서체를 변화시켜 회화에 독특한 요소를 가미시켰다. 그리고 제작기간이 긴 산수화 보다는 염상들의 시회詩會 같은 아집에서 짧은 시간에 그릴 수 있는 화조화를 즐겨 그려 대량으로 그릴 수 있는 시스템으로 전환했다. 이렇듯 전통적으로 꺼렸던 '회화의 상품화'에로 전향했음에도 불구

양주화파중 왕사신汪士慎, 금농金農, 황신黃慎, 고상高翔, 화암華嵒, 나빙羅聘은 평생 관직에 나아가지 않은 직업화가로서 그림을 팔아서 생활했다. 한편 정섭鄭燮, 이선李鱓, 이방응李方膺은 작은 벼슬에 오른 적이 있으나 벼슬을 그만 두고 후에 그림을 팔아 생활한 경우이다.

하고 이들을 '파'로써 특징짓고 미술사의 중요한 한 유파로 인정하는 이유는 이들이 화가로서의 자유롭고 창의적인 정신을 표현하는데 게으르지 않았고 자신만의 뚜렷한 개성을 고수하려 했기 때문이다. 더욱이 이들은 서로 밀접하게 교우하였음에도 불구하고 제각각의 필묵을 운용했고 독자적이면서도 다채로운 화풍을 발전시켜 서로 다른 상품 세계를 개발하였다.

상인들의 지위가 사士·농農·공工·상商 중 가장 천한 지위였음에도 불구하고, 양주화파의 주요 후원자였던 양주의 염상들은 경제적으로 부를 축적하였을 뿐만 아니라 상당한 문예를 겸하고 높은 관직에까지 올랐다. 이러한 경력의 소유자였던 염상들의 욕구는 전통적인 문인들의 문기文氣를 포기하지 않으면서도 새롭고 기이하면서도 생활과 관련되는 쉬운 소재에 관심을 갖는 등 다양하게 표출되었으며 양주의 화가들은 상품으로서의 회화작품에 이러한 요소들을 다양하게 반영시켰다.

'회화의 상품화'라는 특징은 양주화파에 의해 뚜렷이 나타닌다. 양주회파 일원 중 왕사신은 마왈관馬曰琯이 마련해 준 장소에 머물면서 그림을 그려서 판매하였으며, 금농金農의 경우는 등燈을 장식하는 그림을 그려서 팔기도 하였으며 벼루제작에 응용하는 그림을 그리기도 하였다. 특히 정섭의 경우는 그림의 판매가를 문에 붙여놓고 공공연하게 그림을 판매했다. 이렇듯 회화의 상품화가 본격적으로 진행되면서 이들은 감상자의 기호를 의식하지 않을 수 없었고, 자연히 특정 주제나 일정한 화풍을 선호하여 제작할 수밖에 없었

다. 그러나 양주의 부호인 염상들의 후원을 받기 위하여 경쟁적으로 그림을 그렸음에도 불구하고 그들의 작품은 필치가 세련되었고 풍부한 감수성과 신선함이 넘친다. 또한 양주팔괴는 모두 시서화에 능하여, 비록 그림을 상품화하여 생활하였다 하더라도 전통 문인화가들이 필요로 했던 자격은 충분히 갖추고 있었다.

청대는 문인과 상인의 계층상의 구별이 모호해지고 있었고, 양주에서는 문인이자 상인이며 관료官僚인 염상들[6]이 증가하면서 이들의 취향에 맞는 예술 경향이 늘어났다. 염상 후원자들은 물질적·정신적으로 학자들 및 예술가들을 후원하여 자유롭게 연구하고 창작할 수 있도록 하는 문화적 분위기를 만들어 나갔다. 이렇듯 양주의 지역적인 특성에서 오는 개방성과 상인계층이 만들어낸 세속성은 양주를 전통에서 해방시켜 자유로운 분위기로 가득하게 했다. 그러나 이렇게 번영하던 양주의 분위기는 염상의 몰락과 함께 쇠퇴했으며, 그와 함께 양주의 예술과 문화도 점차 쇠락하였고 후원자를 잃은 화가들은 새로운 신흥도시였던 상해上海로 떠나갔다. 이러한 관련성 만으로도 양주 예술문화에의 염상의 영향력을 엿볼 수 있다.

2. 양주화파의 회화예술후원자로서의 염상

양주화파와 교유하면서 이들을 물질적·정신적 측면으로 후원한 염상들은 당시 양주 서화시장書畫市場의 최대 수요자였다. 서화시장 중 금농, 왕사

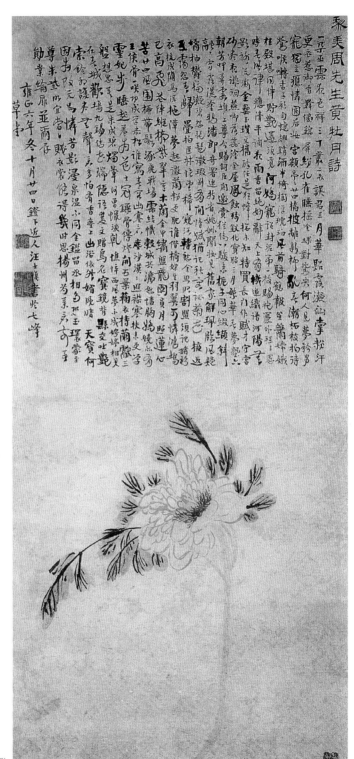

그림 43 왕사신 〈황목단도黃牧丹圖〉

신, 황신 등은 그림을 팔기 위해 양주로 왔고 염상들로부터 경제적 도움을 받았다. 제임스 캐힐 James Cahill은 이들 후원자들이 시인 묵객들에 대해 베푼 아낌없는 환대를 '천재성과 기이성에 조공을 바치는 격'7)이라고 표현하였다. 이들 염상들이 예술가의 독특한 개성과 기이성에 관심을 표시하고 있었다는 의미이다. 어찌되었든 염상들의 문화후원은 자신의 욕구를 충족시켰을 뿐만 아니라, 유상儒商으로서 자신의 학술 애호 정도를 드러내어 사회적 입지를 굳히는데도 일조를 했으며, 더 나아가 양주의 문화사업을 번영시키기에 이르렀다.

이 당시 양주에서 규모가 컸던 염상은 산서山西 상인과 휘주徽州 상인으로서 이들 100가家의 자본 총액은 7-8천 만 냥에 이르렀다. 청대 재정이 가장 건실했다는 1781년 국고도 은 7천만 냥을 넘지 않았으니8) 염상들의 견실한 재력을 짐작할 만하다. 휘주 상인들은 거금을 투자해 화려한 정원과 정자, 별장, 저택 등을 지었다. 양주에 살았던 휘주 염상들은 대부분 일류 요리사를 고용하여 음식을 해먹었고, 재력이 더 탄탄한 상인은 개인 극단을 만들어 공연토록 했으며, 또 많은 휘상徽商들은 큰 돈을 들여 도서와 골동품을 사들였다. 휘상들이 의식주 및 문화생활에 썼던 사치성 비용은 이윤의 절반을 넘었다. 휘상들은 권력자들을 널

리 사귀면서 심지어 황궁까지 촉각을 돌리기도 했는데, 태감과 짜고 태감을 위해 일했고, 일개 서민 신분으로 천자와도 사귈 수 있었다.9) 따라서 양주는 강희康熙, 옹정雍正, 건륭隆乾 년간에 가장 중요한 예술 중심지로 떠올랐다.

이들의 자본도 상품생산의 자본으로 투자되기보다는 사대부 문화질서에 동화되어 관료, 신사紳士층과 상인의 결합관계를 심화하거나, 상인 가족 자체가 신사층으로 지위를 전환하는데 투입되기도 하고, 또 국가에의 헌금을 통해 황제 권력과 유착하고 있었다. 휘상徽商은 관직 및 염생鹽生 자격의 매수(손관損官, 손염損鹽), 서원과 시관試館(과거 응시자 회관)의 설립, 종족의 교육 및 제전祭田·의전義田, 족보 간행 등 지원, 자선사업, 토지 투기, 호화 생활 등으로 낭비하며, 상인자본을 토지 투자와 결합시켰다.10) 이렇게 염상들은 자본을 투자하고 정권과 결탁함으로써 자신의 지위를 향상시켰으며 그에 따라 막대한 부를 소유할 수 있게 되었고, 이들의 부는 사치와 향락으로 이어졌다.

그러나 그들이 조성한 원림園林과 원림에서의 아집雅集 및 공연, 개인적인 수집취향 등의 문화예술에 대한 관심은 양주를 중국 최대의 문화지역으로 변모시킨 것 또한 사실이다. 이들은 성誠, 신信, 의義, 인仁 등 유교 덕목으로 자신들의 정신을 다스려 유상儒商으로 불리었고, 원림에 자신들의 서

이탈리아어에는 후원자를 의미하는 두 단어가 있다고 한다. 이익을 개입시키지 않는 후원인 메체나티즈모 mecenalismo와 정치적 이익 등 개인적인 이익을 위한 후원인 클리엔텔리즈모clientelismo인데, 여기에서는 이 두 영역을 분명히 구별하기보다 후원이라는 용어를 예술작품의 창작을 위해 경제적인 도움을 주며 작품과 예술가를 애호하는 행위라고 하는 폭넓은 의미로 사용하였다.

재와 화실을 정비하여 서적과 고화古畵를 수집하고 감상하길 즐겼으며, 학자를 초빙하여 강의하도록 하면서 그들과 교유하기도 하였고 출자하여 서적을 직접 출판하기도 하였다.

문화적 소양에 따라 차이가 있기는 해도 이들 염상들은 그 재정적 넉넉함을 기반으로 자신의 원림에서 문인들을 모아 시회詩會를 열고 예술가들을 불러 모아 문기文氣어린 예술적 분위기를 조성하였다. 이런 활동은 서양의 르네상스 시대 메디치가의 귀족들이 자신의 저택에 예술가를 불러 모아 예술에 대해 이야기하고 경제적으로 후원한 것에 비견할 수 있겠다.

염상들은 유상儒商으로서의 문인적 취향을 돋보이게 하기 위해 문인과 예술가들을 필요로 했으며, 문인들과 예술가들은 자신의 예술적 욕구와 생존의 조건을 보장받기 위해 또한 상인들의 후원을 필요로 했던 것이다. 이러한 쌍방에의 요구가 문화적으로 긍정적인 결과를 가져온 것이 양주의 상황이다. 화가들은 염상과 교유하며 그들의 후원으로 성장할 수 있었고, 염상들은 자신의 문인적 욕구를 화가와 함께, 화가를 통해 표출할 수 있었다.

양주화파와 더불어 회자되는 염상들로는 정몽성程夢星, 마왈관馬曰琯·마왈로馬曰璐 형제, 강춘江春, 노견증盧見曾 및 안기安岐 등이 있다. 또한 방사서方士庶를 후원했던 염상 왕정장汪廷璋은 건륭 년간 양주에서 '천 만냥의 부를 헤아리는富以千萬計' 큰 상인이었다고 전해진다. 이들은 그림에도 능하였으며 특히 마씨 형제나 안기 등은 수많은 명품들을 소장하고 있었고, 그림을 좋아하였으므로 화가들과

친분을 맺고 이들을 즐겨 초빙하였으며, 그림에 대해 담소하고 배우며 감상하였고 공동작업도 하였다.

정몽성程夢星은 자字가 오교伍喬, 호號는 병강洭江, 향계香溪이며 안휘성 흡현歙縣사람이다. 강희康熙 임진년壬辰年(1712년)에 진사進士였고 관직이 한림翰林에 이르렀지만 관직에서 물러나 염상이 된 인물이다. 그는 폐원廢園을 구입하여 새로 수선하고 소원篠園이라 이름붙였는데, 소원은 마씨 형제의 소영롱산관小玲瓏山館, 정협여鄭俠如의 휴원休園과 함께 가장 흥성했던 3대 시문주회詩文酒會의 장소[11]로 알려졌다.

마왈관·마왈로 형제는 양주화파에게 가장 영향력있고 진정한 예술의 후원자로 칭할 만한 인물들이다. 그들은 학문과 예술에 관심이 많았고, 가난한 예술가와 학자들을 후원했다. 마왈관馬曰琯 1688-1755[12]은 자는 추옥秋玉, 호는 해곡嶰谷이며 안휘성 신안新安 사람이다. 그는 학문을 좋아하고 고전에 대해서도 학식이 풍부했으며, 금석문자도 두루 섭렵하였다. 천금을 내어 각서刻書사업도 활발히 전개하여 그가 편찬한 서적은 '마판馬板'이라고 불리웠다. 마왈로는 마왈관의 동생으로서 자가 패혜佩兮, 호는 반사半查이다. 시를 잘 지었고 형과 명성을 나란히 하여 '양주이마揚州二馬'라고 불리웠다. 박학홍사博學鴻詞에 천거되었으나 벼슬길에 나아가지 않았다. 그들은 양주의 신성新城 동관가東關街에서 살았는데, 성城의 서쪽에 별장인 행암行庵이 있었고, 집남쪽에는 '가남서옥街南書屋'이 있었는데, 이를 일명 '소영롱산관小玲瓏山館'이라 했다. 이곳에는 간산루看山樓, 홍약계紅藥堦, 투풍투월양명

헌투풍월양명헌透風月兩明軒, 칠봉초당七峯草堂, 청향각淸響閣, 등화서옥藤花書屋, 총서루叢書樓 등 열두 개의 풍광을 자랑하는 장소가 있어서 시회를 열거나 화가들을 기숙하도록 하였다. 그들이 수장한 책은 '강남제일江南第一'이라고 불리울 정도로 대단했는데, 장서藏書가 100궤짝에 달했다고 한다.[13] 소영롱산관은 '영롱玲瓏'으로 줄여 부르기도 했는데, 작고 섬세한 것을 의미하는 명칭과는 달리 그 규모는 방대해서 많은 유명한 화가들이 머무르면서 창작할 수 있는 공간이었다.[14]

이곳에서는 "시詩를 지으면 이를 곧 판각하여 출판하였고 삼일 내에 다시 거듭 출판"하였는데, 이렇게 모은 시집詩集은 《한강아집漢工雅集》[15]으로 불렸다. 마씨 형제는 양주에 오는 문화예술 인사를 초대하여 모임을 갖고, 소장한 책을 뜻있고 관심 있는 문인들에게 빌려주어 필사하고 연구할 수 있도록 후원했다. 양주화파들과 교유했던 염운사鹽運使 노견증盧見曾도 마씨 형제들과 교유하며 항상 이곳에서 책을 빌렸다.

노견증盧見曾1690-1768은 직접 염업鹽業을 하지는 않았지만 소금의 생산량을 조절하고 세금을 징수하는 양회염운사兩淮鹽運使였다. 그의 자는 포손抱孫, 호는 아우산인雅雨山人으로 산동성 덕주인德州人이며 강희 년간에 진사에 합격했다. 그는 항상 문인들과 풍류를 즐겼고 대규모 시회인 '홍교수계虹橋修禊'[16]등을 주도하면서 문화활동을 하였으며 금농, 정섭, 고봉한, 이면 등 양주화파들과 교유하였다. 특히 이면은 건륭 원년에 노견증이 양회염운사兩淮鹽運使로 전근할 때 그에게 초청받아 양주로 왔다. 노견증은 양주로 와서 시문주회詩文酒會를 자주

열어 명사名士들을 초청하였다.[17] 노견증은 당시 양주 문화계에 있어서 대표적인 관료 후원자라고 할 수 있는데 가정 형편이 어려운 문인들을 후원하였으며 명사들과 교유하였고 자신의 희반을 설치하기도 하였다.

강춘江春1720-1789은 1736-1796년 사이 양회兩淮 8대 총상의 우두머리였다. 자는 영장穎長, 호는 학정鶴亭으로 흡현 출신이며 시서화에 모두 능했다. 흡현 출신이지만 강춘은 주로 양주에서 생활하였는데 정원과 별장을 7-8곳에 지었다고 한다. 그는 양주의 남쪽에 거주하면서 수월독서루隨月讀書樓, 추성관秋聲館, 강산초당康山草堂 등을 지었는데, 특히 강산초당은 석도石濤가 건축했던 만석원萬石園의 돌로 축조했다. 추성관秋聲館, 강산초당康山草堂 등에는 강소성, 절강성, 안휘성 등지에서 초청된 문인화가들이 머물렀다. 강춘은 과거를 포기했으나 팔고문집八股文集을 발간하고 많은 문인·서화가의 후원자가 되었으며, 국가의 대전례大典禮나 토목공사·난민구제에 충성스런 헌금을 함으로써 포정사함布政使銜의 고위 직함을 받고, 건륭제의 6차 남순때 황제를 알현할 수 있었으며, 북경 궁정의 천수연天壽宴에도 원로로서 참석하는 영예를 얻을 수 있었다. 그는 황제의 내탕금 30만냥을 대여받기도 했고, 노견증 등 고관들과 전매상들이 연루된 염무鹽務 부정사건에서도 무사하였다.[18] 이렇듯 강춘은 전국의 명사들과 교유하고 황제의 총애를 받으면서 그 영향력을 키웠던 인물로서 "벼슬을 하지 않고도 황제와 만났다."

진찬陳䔲은 강춘의 집에서 한때 기숙하면서 그의 후원을 받았고, 사위와 함께 강춘의 집에 머물기

도 하였다. 강춘의 《수월독서루시집隨月讀書樓詩集》 가운데는 정섭 등과 교유하면서 시를 지은 일도 기록하고 있으며, 노견증이 강춘과 늘상 만났다는 것과 《양주잡시揚州雜詩》가운데는 "시인 정섭도 만났다"고 쓰고 있는 것으로 볼 때 이들은 서로 잘 알고 지냈으며 교유도 활발하였던 것 같다.[19]

《낭적총담浪迹叢談》권2 〈소영롱산관小玲瓏山館〉 조條에는 "강희, 옹정 년간 양주의 염상 중에 세 사람의 달통한 사람이 있었다康熙, 雍正間, 揚城鹾商中有三通人"고 하였는데, 이 세 사람은 강춘, 왕무린汪懋麟과 마왈관이다. 강춘은 《황해유록黃海游錄》1권, 《수월독서루시집隨月讀書樓詩集》3권 및 《수남화서령고水南花墅零稿》와 《심장추영深莊秋咏》 등의 저술이 있으며, 왕무린은 염상출신으로 강희 6년(1667)에 진사가 된 인물로서 《백척오동각시집百尺梧桐閣詩集》16권, 《백척오동각문집百尺梧桐閣文集》8권, 《백척오동각유고百尺梧桐閣遺稿》10권, 《백척오동각문록百尺梧桐閣文錄》1권, 《벽암집檗庵集》2권, 《환곡집環谷集》8권과 부록 1권, 《남서창화시南徐唱和詩》1권, 《금슬사錦瑟詞》1권을 지었고, 마왈관은 《초산기유집焦山記游集》1권, 《섭산유초攝山游草》1권, 《사하일노소고沙河逸老小稿》6권, 《해곡사嶰谷詞》1권의 저술이 있다.[20] 이들은 이렇듯 저술활동에도 힘썼으므로 상인의 사회적 지위를 넘어 유상儒商으로도 통할 수 있었다.

이상 살펴본 마왈관·마왈로 형제, 강춘, 노견증 등은 동시대인으로서 한 지역에 거주하면서 양주화파와 폭넓게 교유하고 경쟁적으로 화가들과 문인들을 후원했음을 알수 있다. 선비와 가장 천한 신분이었던 상인을 겸하면서 이들의 후원은 회화의 상품화가 최고조로 진행되던 시기에 양주화파

의 작품을 문기文氣 넘치는 고차원적 문화 성취로 승화시키는데 일조할 수 있었다.

3. 양주화파에 대한 염상의 후원양상들

정치적으로나 경제적으로 영향력 있는 사람이 재주있는 사람을 물질적으로나 정신적으로 후원하는 것은 동서양을 막론하고 드문 일은 아니다. 그럼에도 불구하고 경제적 부를 축적한 상인계층이 한 도시의 문화를 주도하면서 예술가들과 문인들을 후원한 예는 찾아보기 힘들다. 이들의 물질적, 정신적 후원양상을 구체적으로 살펴보자.

(1) 숙소 및 창작 공간과 생활비 제공

염상들이 제공한 대표적 물질적 후원은 생계를 위해 양주로 이주하거나 생활이 어려운 화가들을 위해 생활 공간과 창작공간을 제공하고 생활비를 보조해 준 경우이다.

회화시장이 활성화된 양주땅으로 화가들이 이주하게 된 계기는 동향인의 소개와 권고로 이루어지는 일이 많았다. 처음 밟는 양주땅에 이들을 잠시나마 받아주는 장소가 있었다는 것은 타향으로 이주하는데 있어서 고무적인 일이었을 것이다.

대표적인 예는 마왈관이 왕사신에게 숙소와 창작공간을 제공한 것이다. 1723년, 서른이 훌쩍 넘은 왕사신은 동향인이었던 마왈관에게 의탁하였다. 마왈관은 소영롱산관 안에 손님들을 초대하던 곳이었던 칠봉정七峰亭을 칠봉초당七峰草堂으로

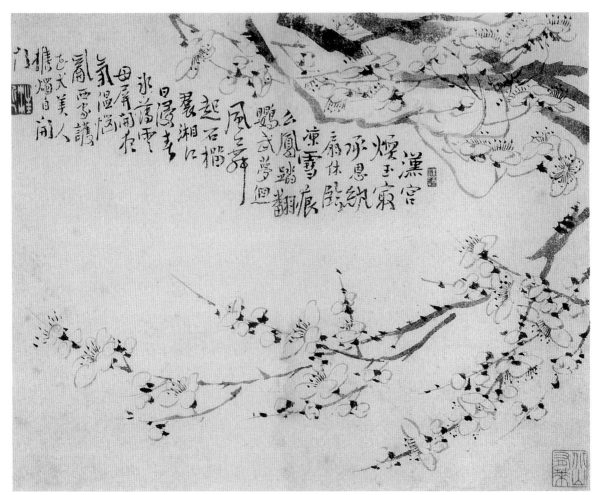

그림 44 왕사신 〈묵매도墨梅圖〉 책 중 네 번째 그림

개조하여 왕사신뿐만 아니라 그 가족들까지도 이곳에서 거주할 수 있도록 배려하였다. 왕사신의 제화題畵 중에는 "칠봉초당七峰草堂"이라는 서재명칭이 자주 보이며, 《한강아집漢江雅集》의 시 가운데도 생생한 현장기록[21]이 남아 있다. 칠봉초당 시절의 왕사신은 칠봉거사七峰居士라는 별호를 사용하기도 하였다. 마왈관은 왕사신에게 항상 돈과 물건을 보내 그의 곤궁한 살림살이를 메워 주었고 왕사신은 시문詩文을 지어 답례[22]했다. 왕사신이 그린 매화는 금농이 "차가운 향기冷香"[23]로 표현했듯이, 세상을 초월한 차가운 매화의 아름다움을 표현하고 있으며, 독창적인 풍격의 격조를 품고 있었다. 마씨 형제의 배려로 한동안 왕사신은 창작에 전념할 수 있었으며, 그가 그린 매화는 "왕매汪梅"로 불리우며 "냉향冷香"이 떠돈다고 하는 탈속적이고 고아한 분위기를 유지할 수 있었다.

양주팔괴의 대표인물 정섭은 마왈관의 경제적 도움으로 가장 궁핍했던 시기를 넘길 수 있었다.

정섭은 마왈관의 관심으로 행암行庵에 거주하면서 숙식을 제공받고 "금전 이백금二百金을 후원"[24] 받았다. 정섭과 마왈관의 관계는 매우 친밀했다. 마왈관은 직접 그림을 그리기도 했는데, 그가 그린 대나무 그림에 정섭은 〈위마추옥화병爲馬秋玉畵屛〉이라는 시[25]를 쓰기도 하였다. 또한 정섭은 마왈관의 소영롱산관을 위해 대련 한 쌍을 쓰기도 하였다.[26]

노견증은 양회염운사兩淮鹽運使로 양주에 부임할 때 초청한 진찬을 항상 시주회詩酒會에 동반했으며 서로 가족처럼 돌보며 고락苦樂을 함께 했다. 노견증이 자신의 고향으로 돌아갔을 때 진찬은 경제적 후원이 끊겨 생활이 급속도로 곤란해졌으나, 그의 재능으로 말미암아 또 다른 후원자였던 하군소賀君召의 집에서 머무를 수 있었다.[27] 이러한 상황으로 미루어 보건대 염상들의 집에 머물며 숙소 및 창작 공간을 제공받은 일은 그 당시 보편적인 것으로 보인다. 또한 노견증은 진찬 이외에도 왕사신, 금농, 정섭, 고봉한, 이면 등을 모두 상객上客으로 불러들이기도 했다.[28]

이러한 예 이외에도 이면과 이선은 산서성山西省 임분臨汾 출신의 염상이었던 하군소와 두터운 친분을 갖고 있었기 때문에 하원賀園에 오랫동안 머물면서 이들의 그림에 찬문이나 제발을 적기도 했다.

또한 양주 지역은 아니지만 진찬은 항주에서도 장기간 거주하면서 대염상들에게 기탁했는데,[29] 이러한 후원양상은 중국 사회에서는 전통적으로 이루어진 보편적인 방식으로 보인다.

⑵ 작품 구매를 통한 직접적인 경제 후원

가장 직접적인 경제 후원은 아마도 현금으로 회화를 구매하는 행위일 것이다. 회화 수집 유행을 주도한 염상들은 양주화가들의 경제적 후원자였다. 특히 마씨 형제의 회화에 대한 관심은 회화수집으로 이어졌고 거의 모든 양주화파의 화가들이 마씨 형제를 위해 그림을 그렸고, 이들이 수장收藏한 서화는 관람하고자 하는 사람들에게 감상용으로 제공되었다.

마씨 형제는 고금古今의 글씨와 그림을 수장하기를 즐겼다. 소위 양주팔괴라 불리우는 대부분의 화가들 거의 모두는 '소영롱산관'을 위해 그림을 그린 적이 있으며, 마씨 형제들도 그들에게 거금의 그림값을 지불했다.[30]

그림 값의 규모는 서양의 경우처럼 계약서 형식으로 남아있지 않아서 구체적으로 확인할 길은 없다. 다만 정섭의 경우 관리를 그만두고 화업으로 생계를 잇게 되었을 때 그림의 표준 판매가를 정하여 문 위에 붙여 놓고 공개적으로 그림을 판매하였으므로 당시 그림 값을 유추해 볼 수는 있겠다.

정섭에 의하면[31]

> 큰 그림은 여섯 냥, 중간 그림은 네 냥, 작은 그림은 두 냥, 세로로 된 족자그림이나 대련은 한 냥, 부채그림이나 두방斗方(마름모꼴의 화선지)은 오전五錢이다. 예물이나 음식을 보내는 것은 백은白銀을 보내는 것보다 (그림이) 오묘해 지는 것이 못하다……현금을 보내면 마음이 즐거워 글씨와 그림이 좋게 된다.
> 大幅六兩, 中幅四兩, 小幅二兩, 條幅對聯一兩. 扇子斗方五錢. 凡送禮物 食物, 總不如白銀爲妙……送現銀則心中喜樂, 書畫皆佳.

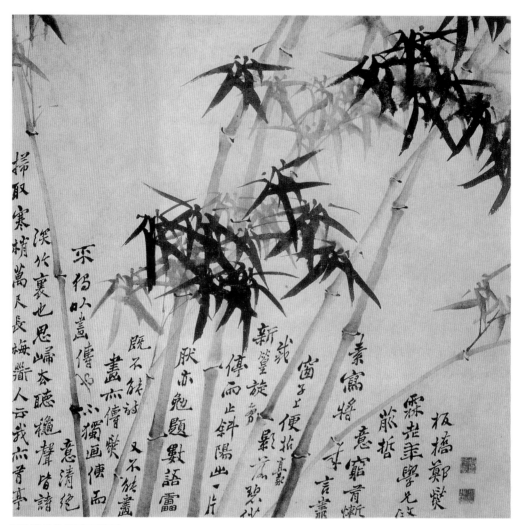

그림 45 정섭 〈묵죽도墨竹圖〉

고 하여 그림 판매가를 적나라하게 공개하고 현금을 우선시하는 자신의 의사를 분명히 했다. 이 기록은 당시 그림에 대한 교환가치가 현금 뿐만 아니라 선물 등의 물건이나 음식으로 대체될 수도 있었음을 보여준다. 한편 주여창周女昌의 《조설근소전曹雪芹小傳》의 고증에 의하면, 정섭이 생활하던 시대에는 4인 가족이 일년 생활비로 필요한 비용은 백은 22냥이었다.[33] 또한 왕사신이 변수민

을 통해 판매한 서화첩 네 권이 은 세냥 여덟전[34] 이었다고 하는 것으로 당시 그림 가격의 상대적 가치를 알수 있을 뿐이다.

그러나 그림 값에 대해서는 정섭의 또 다른 예가 있다. 그와 그림 값을 두고 거래했던 염상의 일화는 염상들의 횡포 뿐만 아니라 일반적인 그림 가격과는 달리 그에게는 비싼 가격을 제시한 점이 눈에 띤다. 정섭에게 대련對聯을 써 달라고 주문한

대염상에게 정섭은 2천냥을 요구했다. (일반적으로 대련 값으로 한 냥을 요구하던 것에 비하면 크기와 질을 감안한다고 하더라도 턱없이 차이나는 가격이다.) 그런데 그 염상이 천냥만 지불하자 정섭은 일곱자 한 련 만을 쓰고 나머지 한 련은 써주지 않았다. 정섭은 기어이 일천냥을 마저 받은 다음에야 둘째 련을 다 써 주었는데 대련의 내용은 다음과 같다. "배부르고 따뜻한 부호가 풍아風雅를 꾀하는데, 굶주린 그림장이는 은전을 사랑하는구나."35) 정섭의 이러한 예는 화가로서 자신의 그림 값에 대해 당당한 자긍심을 엿볼 수 있을 뿐만 아니라 화가가 판매하는 대상에 따라 그림값을 상당히 유동적으로 매겼다는 것을 생각하면 흥미롭다.

방사서의 경우는 37세부터 염상 왕정장汪廷璋의 집안에 들어가 그림을 파는 생활을 시작했고, 이선의 경우는 채색 화조화를 많이 그려 회화의 상품화를 적극적으로 꾀했다. 양주의 염상들은 거대한 부를 손에 넣은 후에 사대부의 생활과 은일 사상을 동경하였으나 향락에 따른 생활은 화려하고 조방한 필치의 화조화를 선호하였다. 따라서 양주에서는 산수화보다는 화조화가 더 많이 그려졌는데, 양주화가들에게 채색 화조화는 관리나 부호들의 취향에 따른 수요에 의해 제작되었고,36) 이선도 이러한 경향을 활용하였다.

금농은 등燈에 자신의 글씨를 써서 양주에서 인기를 얻었으며, 벼루 수집가였던 그의 재능을 살려 벼루에 자신의 명문을 새겨 넣었고 이를 판매하여 큰 이윤을 남기기도 하였다.

회화 구매를 통한 염상들의 경제적 후원은 그 자

본력이 약한 화가들에게 창작을 위한 기회를 제공했다. 그리고 상품의 특성상 이를 요구하는 자들의 취향은 반영되지 않을 수 없었던 것 같다. 그 결과 염상들의 요구가 화가들에게 반영되지 않을 수 없었다. 창작 시간이 오래 걸리는 산수화 그리기를 줄이고, 확실히 상품이 되는 인물화를 제작하거나, 몇 획의 필로써 간단하게 완성되는 화조화가 많이 그려지기 시작한 점 등이 이를 뒷받침해준다. 그리고 시를 좋아했던 염상들의 기호를 반영하듯 시를 회화적 이미지로 적극 활용하여 창작하거나 서체를 독특하게 사용한 것도 염상들의 '신기新奇' 취향과 무관하지 않다. 따라서 이러한 상황은 유상儒商이지만 그 속성은 상인이라고 하는 '아雅'와 '속俗'의 속성의 혼재 및 후원계층의 요구에 의해 '아'의 속성을 유지하려 하면서도 그림을 판매할 수 밖에 없었던 '속' 적인 화가들의 입장은 '괴' 라고 특징지을 수 있는 독특한 화풍을 형성하였던 것이다.

(3) 염상 자본에 의한 시문집詩文集의 출간

염상들은 출판사업에도 열성이었다. 마씨 형제의 출판은 당시 유명하여 이들이 출간한 책을 '마판馬版' 이라고 따로 칭했을 정도이다.

이렇게 자신의 출판사업을 활용하여 양주화파의 시문집詩文集을 출판한 일은 단연 돋보이는 문화후원이다. 마씨 형제가 후원하여 출판한 대표적인 양주화파의 시문집으로는 왕사신의 것이 있다. 왕사신은 팔괴 중 최연장자로서 시를 잘 지었으며, 저서로 《소림시집巢林詩集》이 있다. 이것은 양주에서 그림을 팔며 30여 년 간 지은 시 490편을

추린 것으로 진찬陳撰에게 서문을 쓰게 하였다. 그러나 왕사신은 이렇게 엮은 시집을 출간할 경제력이 없었고 마왈관은 이를 애석하게 생각하여 소영롱산관에서 그의 시집 일곱권을 판각하여 인쇄해 주었다.[37]

왕사신의 《소림집巢林集》 7권에 실린 시들은 그가 생전에 직접 쓴 것들로서 마왈관에 의해 출판될 수 있었던 것이다. 현존하는 가장 이른 《소림집》은 약 건륭 중기쯤 새겨진 것으로 내용이 풍부하며, 그의 청담한 시풍을 살펴볼 수 있고 당시 그의 생활상이나 사상, 교유관계를 고찰할 수 있는 귀중한 자료이다.[38]

노견증의 경우는 이선의 사후에 그의 시문집을 출간해 주었다. 이선은 노견증과 친분이 두터웠으나, 너무 빈곤하여 생전에 자신이 창작한 근체시 전부를 노견증이 있는 곳으로 보냈고 아울러 서문 써주기를 부탁했다. 그 후 오래지 않아 이선이 세상을 떠나자 노견증은 즉각 남경 진대사秦大士와 함께 이선의 시를 선별하여 판목에 새기고 책으로 간행하였다. 그것이 《소촌근체시선嘯村近體詩選》으로서 상·중·하 세 권[39]으로 되어 있다.

이방응은 생전에는 시집이 없었고 사후에 자선사업가가 그의 시 26수를 모아 《누화루시초樓花樓詩草》로 명명하고 판각 인쇄하였으며, 현존하는 금농, 정섭, 이면 등의 시문집도 모두 염상의 자본으로 출간[40]되었다고 전한다.

이렇듯 염상들이 자본을 출자하여 출판에서도 후원한 여러 예를 찾아볼 수 있었는데, 이러한 후원으로 말미암아 양주화파는 회화 뿐만 아니라 자신의 시집들을 남길 수 있었고 이를 통해 그들의 교유 상황과 그림을 그릴 당시 그들의 사상과 감정을 미루어 짐작할 수 있다.

(4)시회詩會 및 아집雅集을 활용한 후원

염상들이 조성한 원림을 중심으로 양주에는 규모가 크고 작은 다양한 시회詩會 및 아집雅集이 끊이지 않았다. 원림에서의 아집은 이전 시대에도 이루어졌지만 이 당시 원림에서의 모임은 염상들이 구심점이 되었다는 것이 특징이다. 이러한 아집들은 물질적 후원을 직접적으로 드러내기보다는 간접적으로 이들을 창작에 매진하게 하는 효과를 거두었을 것이다. 염상들은 사회적 영향력과 그 문화적 소양을 드러내고, 화가들은 이들과의 친분관계를 유지하면서 자연스럽게 자신들의 재주를 알리는 계기가 되었다. 크고 작은 모임들은 염상들의 회화수집 열풍에 때 맞추어 회화 매매를 원활히 하는 통로가 되었을 것으로 보인다.

《양주화방록》에 "양주시문회揚州詩文會는 마씨의 소영롱산관과 정씨程氏(정몽성程夢星)의 소원篠園 및 정씨鄭氏(정협여鄭夾如)의 휴원休園에서 가장 흥성했다"[41]는 기록으로 보더라도 소영롱산관의 아집은 당시 양주문화를 이끌어 가던 핵심장소였으며 양주화파의 기록에서도 마씨 형제와의 시주회詩酒會에 관한 일화가 가장 많이 남아 있다.

건륭 8년 왕사신은 고상과 소영롱산관에서 〈매화장梅花帳〉을 그렸는데, 마왈관은 이를 위해 〈매화지장가梅花紙帳歌〉[42]를 지었다. 열 폭의 큰 '매화장'에 대한 글은 《한강아집漢江雅集》과 다른 시문에서 보인다.[43] 《한강아집》은 마씨 형제馬氏 兄弟가 주관한 한강시회漢江詩會에서 지은 시를 편찬한 열두

그림 46 이선 〈화훼도花卉圖〉

그림 47 이방응 〈화훼도花卉圖〉

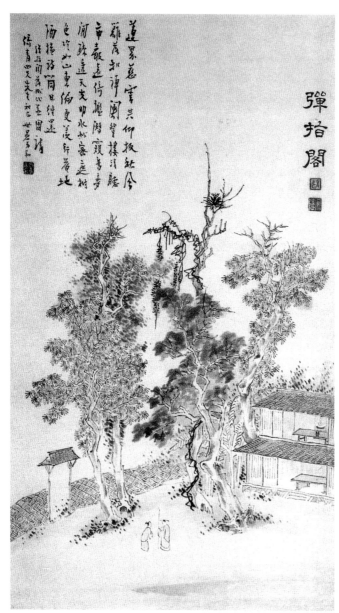

그림 48 고상 〈탄지각도彈指閣圖〉

권의 시집으로서 소영롱산관에 모인 시인과 화가
들이 서로 읊은 시를 모아 마왈관이 출간하였다.

방사서도 마왈관과 친분이 있어 소영롱산관에
서 열리는 시회詩會에 드나들었다. 방사서가 배경
을 그리고, 초상화가였던 엽경초葉敬初에 의해 인

물이 자세하게 그려져서 거의 기록화로 제작되다
시피한 두 사람의 합작 〈구월행암문연도九月行庵文讌
圖〉[44]는 1748년(건륭 8년) 9월 9일에 개최한 행암
行庵에서의 시회詩會를 그린 것이다. 행암은 양주
천녕사天寧寺[45)안에 있는 명승지로 마씨 형제가 구

입하여 만남의 자리로 활용하였다. 이 그림은 1743년 9월 중양절에 구영仇英의 〈도연명상臨淵明像〉을 감상하면서 국화술을 마신 시주회를 기념하여 그린 것이다. 이때 모인 선비와 서화가는 17명으로서, 인생과 예술 및 마씨 형제에 대한 예찬 등의 긴 제발이 그림 끝에 쓰여 있다.

마씨 형제의 행암의 시주회에 관해서는 고상의 〈탄지각도彈指閣圖〉(그림48)에서도 보이는데, 이 그림은 건륭 9년 이후 고상이 57세가 넘은 때[46]에 그려졌다. 탄지각은 천녕사天寧寺 근처의 원림으로 알려져 있는데, 이 그림의 제발에 "동편에 흠모하는 행암이 있어 술과 시를 가지고 매일 오간다東偏更羨行庵地, 酒盤詩筒日往還"[47]는 부분이 있어 즐거운 마음으로 시주회에 참여하며 자주 마씨 형제들과 교유하였음을 엿볼 수 있게 한다. 사실상 고상은 마왈관과 동갑내기 이웃 친구로서 마씨 형제의 시주회에는 항상 참여하였다고 전해지는데, 고상은 친구로부터 물질적인 도움은 받지 않았다고 한다. 고상의 집은 양주 신성新城 동관가東關家 마씨 형제의 집과 가까워 마왈관의 시 속에서 "두 사람의 오래된 집은 항상 서로를 바라본다兩家老室常相望"[48]는 구절에서도 알 수 있듯이 이들의 관계를 유추해 볼 수 있다.

이 외에도 정섭은 행암에 머물면서 부채 위에 그림을 그려 주었고, 나빙도 이곳 시주회에서 화훼·묵매·묵죽을 많이 그렸다. 이방응도 소영롱산관의 집회에 자주 참가하였는데 그의 묵매와 묵죽은 유명하다. 왕사신, 고상과 마씨 형제들의 우정은 친밀하여 차를 좋아하는 왕사신을 위해 고상은 〈전차도煎茶圖〉를 그려주기도 하였고, 고상

이 사망했을 때 마왈관은 〈곡고서당哭高西堂〉이라는 시를 짓기도 하였다.

이런 사실들에 근거할 때 마씨 형제의 시주회가 열리던 소영롱산관이나 행암은 당시 양주의 사랑방 역할을 하면서 정원을 노닐고 그림을 그리고 시를 지으며 서로 감상을 즐기는 공간이었다. 양주화파 화가들에게 이 공간은 작품을 위한 창작 공간으로서 서로의 관심사를 교환하거나 창작에 서로 자극을 주기도 하였을 것이다. 양주화파 대부분의 화가가 마씨 형제의 소영롱산관을 거쳤으며 이들을 위해 그림을 그렸으니 마씨 형제들의 양주화파에의 영향력은 지대한 것이었다.

정몽성程夢星의 소원篠園도 양주화파와 긴밀하다. 금농은 소원篠園 시회詩會에 자주 참여했다. 그는 한때 박학홍사과博學鴻詞科에 천거[49]되기도 하였으나 50세부터는 양주에 머물면서 천여 권이 넘는 금석문과 고서를 탐독했고 전각篆刻에도 뛰어난 재능을 발휘하여 시서화인詩書畵印이 합일된 회화 경지를 펼쳐나갔다.

나빙은 소원篠園을 드나들면서 〈정씨소원도程氏篠園圖〉를 그렸는데, 그가 40세 때 그린 그림이다. 정초에 소원에 초청받았던 것을 기념하여 충실하게 그렸는데, 다섯 사람이 음식과 담소를 나누고 그 주변에는 시중을 드는 세 사람이 보이며 조금 떨어진 곳에는 분주히 음식을 날라 오는 하인도 보인다. 긴 회랑을 지나 오는 하인도 정원 속의 한적한 분위에 속에 그림의 긴장을 더한다.

《양주화방록》에는 정몽성과 마왈관의 친분관계도 언급된다. 정몽성이 자신의 원림인 소원篠園에 우각藕閣과 여헌餘軒으로 불리는 건축물들을 만들

어 완성하자, 마왈관이 대나무를 기증했으며, 방사서는 대나무 그림을 그려 주었다. 정몽성은 또한 스스로도 정명程鳴, 허빈許賓과 함께 조원을 합작해서 그리기도 하였고,50) 나빙이 건륭 38년 (1773년)에 그린 〈소원음주도篠園飮酒圖〉가 현존한다.

그 외에 노견증도 홍교수계虹橋修禊를 열고 이면에게 〈홍교람승도虹橋覽勝圖〉를 청하기도51) 하였다.

양주 염상들의 원림은 아집의 장소를 제공하면서 화가들의 교류를 촉진시켰다. 이러한 모임은 염상들에게는 문화에 대한 그들의 욕구를 해소시켜주고 화가들에게는 그들의 창작품을 발표하고 생계수단으로 회화를 상품화시키는 통로로서 활용되었다. 이러한 서로에의 요구는 염상들의 문화예술에 대한 후원에의 관심으로부터 출발하였다는 것은 의심할 여지가 없다.

(5) 수장收藏한 서화를 통한 후원

염상들은 다투어 그림 수집에 흥미를 가졌고, 특히 마왈관, 왈로 형제는 높은 수준의 감식인을 가지고 유명한 고금의 서화를 많이 소장하였다. 이렇게 소장한 서화는 엘리트적인 교류의 장이었던 원림에서 지인들에게 공개하고 함께 감상하면서 동석한 화가들을 고무시켰다.

앞서 서술하였던 방사서와 엽경초의 합작 〈구월행암문연도九月行庵文讌圖〉52)는 행암에서의 시회가 구영仇英의 〈도연명상陶淵明像〉을 감상한 것이 목적임을 분명히 하고 있다. 이들은 구영의 예술세계를 통해 시인 도연명陶淵明을 살펴보고 인생과 예술에 대해 서로 자신의 견해를 서술하였다. 희귀

자료를 수집하고 수집한 자료를 공유하면서 새로운 세계를 개척하는 일은 어느 영역이나 중요하다. 이들 염상 재력가들이 수장한 회화는 지역 화가들에게 감상 기회를 주었을 뿐만 아니라 안목을 넓힐 수 있는 기회를 제공했다는 점에서 창작에의 중요한 후원형태라고 할 수 있다.

마씨 형제는 고금의 글씨와 그림을 수장하기를 즐겼으며, 마왈관은 특히 금석문자에도 능했다. 금농의 회화는 한대漢代 석각비문石刻碑文에 기원을 둔 네모나고 묵직한 서체가 그의 회화 이미지에 한 몫을 하고 있는데 이러한 관심사는 분명히 이들에게 좋은 대화거리가 되었을 것이다.

또한 《광릉시사廣陵詩事》 권7에는 마씨 형제의 회화수장에 대해

> 매번 단오절이 되면 당재헌실堂齋軒室 모두에 종규도鍾馗圖를 걸어 놓는데 똑같은 것은 하나도 없다. 그 화가도 모두 명대 이전의 사람으로 당조當朝의 것은 없다. 안목이 크다고 할만하다.53)

라고 기록하고 있는 깃으로 보아서 분인들에게 이들의 장서藏書가 큰 도움이 되었듯이 화가들에게는 이들이 소장한 그림들이 하나의 참고자료가 되었을 법하다. 따라서 이들이 수장한 회화는 양주화파의 일원들로 하여금 감상하도록 하면서 자신의 회화세계를 반성해보고 감식안을 넓혀 주는 역할을 충분히 했을 것이다.

이상 염상들의 후원양식을 다섯 가지로 나누어 고찰하였다. 염상들은 자신의 원림을 축조하고 이 원림을 수준 높은 사교장으로 만들었다. 당시

横斜梅影古廧西八九分花開
已齊偏是春風多狡獪亂吹亂
落亂沾泥　楷留山民又題

그림 49 금농〈매화삼절도梅花三節圖〉

양주에는 염업에 종사하는 거상巨商들이 서로 자신의 기존세력을 유지하고 또 경쟁하면서 다투어 원림을 조성했고 시주회를 열었다. 이들은 서로가 수장했던 서화와 장서를 서로 빌려 보았고 함께 감상했다. 또 서로의 시주회에 참석하면서 양주화파들과 교유했고 이들을 널리 후원했다. 이들의 후원활동은 화가들의 생계를 해결해 주면서 생활공간과 창작공간을 제공하였고, 그림을 직접 구매하기도 하였으며, 그들을 위해 시문집을 출간하는 직접적인 경제적 후원 외에도, 시주회를 통해 그림감상과 창작기회를 제공하면서 새로운 창작에의 자극을 유도하는 간접적이고 정신적인 측면의 후원양상들이 있었다. 화가들은 이러한 후원에 답례로 시를 지어주거나 그림을 그려서 보답하였고 이것은 새로운 창작의 기회로 이어졌다.

양주는 물질적 풍요로움이 강조되면서도 문화적 전통이 뿌리 깊음을 보여주는 곳이다. 18세기 양주화파는 이러한 도시에서 활동하며 그 물질적 풍요로움과 정신성을 융합시켜 자신의 작품으로 녹여내었다. 양주의 화가들은 자신이 처한 환경에서 최대치의 예술 역량을 끌어내었다. 이들 뒤에는 유상儒商을 희망하던 염상들의 후원이 있었고, 이들의 후원은 당시 화단에 직·간접적으로 영향을 미쳐 양주화파로 불리우는 일련의 회화 풍토를 이루어낼 수 있었다.

사실상, 상품성은 이윤이 전제가 되는 것으로서 소비자의 기호에 의존할 수밖에 없다. 지원구조

가 달라지면 예술가의 작품은 서로 다른 공중에게 소비되며, 결국, 특정 예술 지원구조가 원형을 형성하게 되고, 동시대의 제도권 문화계에 전통을 제공하며 예술품 가치에 대한 개념을 제시하는 것[54] 이다.

양주화파의 화가들은 이전 시대와는 달리 그림을 생계의 수단으로 삼고 공개적으로 회화의 상품화를 진행시켰다. 이는 상인들을 대상으로 한, 그리고 양주라고 하는 상품경제가 발달한 도시라고 하는 지역적인 특색이 회화를 경제적 목적으로 가치를 전환할 수 있도록 분위기를 자연스럽게 조성한 결과이다.

그럼에도 불구하고 이 당시 그림 매매에 대한 정확한 문서를 찾기란 쉽지 않았다. 더욱이 유교 문화권이라고 하는 특성에서 그 후원활동을 서양처럼 계약서로 작성하여 쌍방 간에 주고 받는 일은 찾아보기 쉽지 않다. 중국의 경우 화가의 경제상황은 후원의 성격을 결정하는 구조로 작용했음이 틀림없다. 그러나 금전을 직접적으로 제시하고 계약서로 모든 조건을 확정짓기보다는 인간과 인간의 관계로 그림을 주고 받으며, 서로의 자긍심을 존중해 주고 물질적인 것보다는 상징적인 보상을 더 선호했다. 양주화파에게서는 '회화를 상품화' 시켰다는 특징이 두드러진다고 하지만 그림의 감상자와 수요자들을 신중히 선택했고 그림을 그린다고 하는 전문성과 자긍심을 버리지는 않았다. 그리고 후원자들도 상품경제에 상당히 익숙해져 있는 집단이었음에도 불구하고 이러한 자긍심을 최대한 존중해 주었다.

이들 염상 후원자들은 청말 도광道光1821~1850 중

엽에 점차 쇠퇴했으며, 화가들도 새로운 후원자를 찾아 상해 또는 다른 지역으로 이주했다. 이런 결과를 놓고 보면 양주화파의 출현은 회화의 상품화를 낳은 지역의 자본금 및 후원자들과 관련이 있으며, 그로부터 형성된 후원양상들에 의해 창출되었다고 할 수 있겠다. ▢

김연주

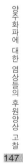

그림 50 나빙〈취종규도醉鐘馗圖〉

1.해상화파의 형성 과정과 그 성격

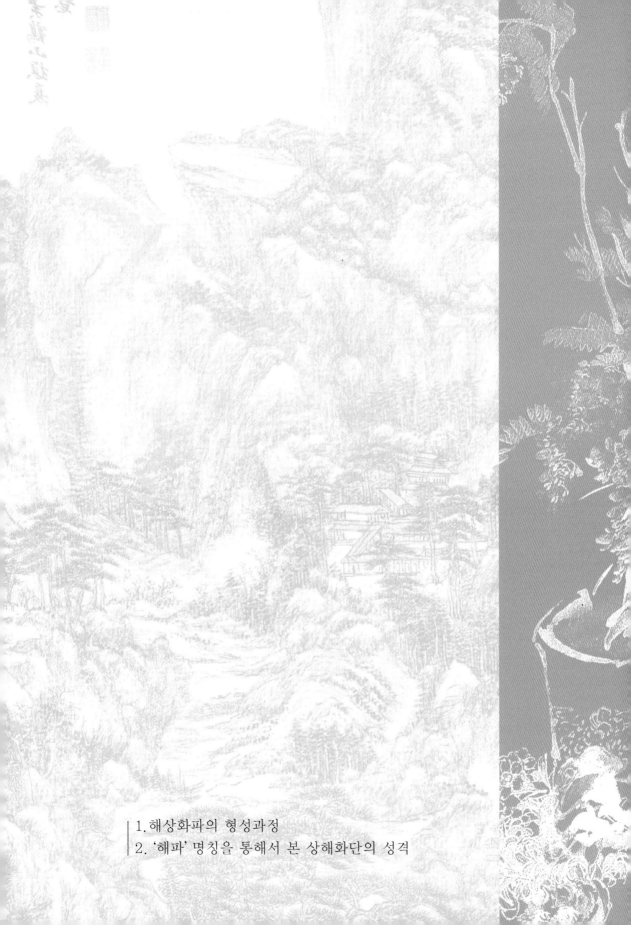

'해파海派'는 1840년 아편전쟁 이후 민국民國 초기에 이르는 100년 가까운 시기에 상해에서 흥기한 회화 유파를 가리킨다. 그런데 지금까지의 '해파'에 관한 연구들을 살펴볼 때 해파의 의미와 성격 규정의 차이로 말미암아 이 해파라는 용어의 해석에서도 차별화되는 경향을 보이고 있으며, 이러한 서로 다른 토대에서 해당 화파의 화가 구성원, 창작 활동, 예술 풍격 등에 대한 다른 해석과 소개가 이루어지고 있는 실정이다.

노계웅勞繼雄, 서위달徐偉達은 〈근대상해지구적회화유파近代上海地區的繪畵流派〉라는 글에서

근대 상해지역의 회화를 '해파'로 통칭하는 것은 작가의 유입과 동향 관계를 가리킨 것일 뿐 결코 각종 화파를 지칭하는 것은 아니다. 설령 각종 화파 가운데 모종의 비슷한 면모가 있다 하더라도 시대적 풍격이나 사회적 숭상일 따름이다.

라 하면서 해파를 지역적 성격의 화가 군집으로 간주할 뿐 풍격이 비슷한 회화 유파는 아니라고 주장하고 있다. 뒤이어 100년 가까운 시기에 상해 지역에서는 실제로 '풍격이 각기 다르고 연원이 구별되는' 허다한 회화 유파가 형성되었다고 하면서,

그림으로써 논한다면 2임(임웅任熊, 임훈任薰)이 한 유파이며, 왕례王禮와 주칭朱偁이 한 유파이다. 임이任頤는 2임과 왕례와 주칭을 집대성하여 면목을 번다하게 넓혔으며 명성과 기세가 매우 왕성하였다. '비파費派' '전파錢派' '오파吳派' '장張(웅熊)파派' 및 당시 이름을 얻은 호원胡遠(공수公壽), 포화蒲華(작영作英), 주한周閑(존백存伯)도 화단에서 성가를

올리고 있었다. 위에 열거한 이들 화가들은 많든 적든 모두 후대에 영향을 미치면서 각각 한 유파의 종사가 되었다.

라 정리하고 있다. 이러한 관점을 가진 사람들은 한결같이 '상해화가上海畵家' '해상화가海上畵家'라는 명칭을 사용하며 '해파'라는 명칭은 애써 피하고 있다. 그러나 대부분의 연구자들은 '상해화파' 혹은 '해파'라는 용어를 받아들여 그 유파의 성격을 인정하고 있다. 호해초胡海超는 〈독수일치적상해화파獨樹一幟的上海畵派〉라는 글에서 "상해 미술의 역사에서 영향이 가장 컸던 것은 뒤늦게 흥기한 '해파' 즉 청말 민국초기에 흥성한 상해화파만한 것이 없다"라 하면서, 대표적인 주요 화가로 조지겸趙之謙, 오릉경吳陵卿, 임이, 허곡虛谷, 포화, 호공수, 전혜안錢慧安, 육회陸恢 등을 손꼽고 있다. 또 적지 않은 연구자들이 '해파'의 시조를 탐구하는 과정에서 임이를 내세우기도 하고, 조지겸을 일컫기도 하며, 오창석吳昌碩을 칭하기도 하고, 전혜안을 말하기도 한다. 또 '전해파前海派' '후해파後海派'로 나누는 경우도 있다.

어떤 한 시기의 어떤 한 예술현상에 대하여 무슨 명칭을 붙였을 경우, 명칭만을 놓고 옳고 그름을 따지는 것은 그렇게 큰 의미는 부여할 수 없을지도 모른다. 그러나 어떤 하나의 명칭이 확실하게 나름대로의 특정한 의미내용과 포괄성을 갖고 정확하게 어떤 한 예술현상을 개괄할 수 있고 아울러 역사 세례를 거쳐 대중들의 공인을 받는 대표적인 명칭으로 자리잡았다면, 이 명칭에 대한 올바른 이해와 평가도 필요할 것이다. 바로 '해파'

그림 51 임이 〈등죽수선도藤竹水仙圖〉

그림 52 왕원기 〈하일산거도夏日山居圖〉

즉 해상화파가 여기에 속한다고 할 수 있는데, 그 명칭은 청말 민국초기로부터 오늘날에 이르기까지 이어져 내려오고 있을 뿐만 아니라 보다 폭넓은 모종의 사회문화현상의 통칭으로 굳어져 이미 미술, 희극, 문학, 영화 내지는 기질, 양식 등의 방면에서도 널리 사용되고 있다.

따라서 '해파'의 명칭을 비롯한 이와 관련한 다각적인 연구는 매우 중요한 의미를 갖는다고 볼 수 있는데, 우선 근대 상해화단의 형성과정을 살펴보면서 역사 발전과정 속에서 이 화파 형성의 주·객관적 조건과 참여한 화가 진영 및 활동 상황, 예술창작의 경향과 풍격 등을 객관적으로 이해할 필요가 있으며, 이를 토대로 확실히 하나의 회화유파에 속하는지의 여부와 그 성격을 고찰하여 평가할 필요가 있다. 아울러 '해파' 명칭의 유래에 대한 탐색을 통해 그 명칭 내용의 변천과정 속에서 그 최종적인 정확한 의미내용을 밝혀내고 이 명칭이 근대 상해화단의 주요 상황을 합당하게 개괄할 수 있는지의 여부를 판단하는 것도 중요하다고 할 것이다. 이처럼 명칭의 의미내용에 대한 연구탐색은 '해파' 회화의 기타 방면, 즉 해당 화파 구성원의 포용범위나 유파 풍격의 다양성과 동일성 및 시대성과 전통성의 관계 등을 심도있게 연구하는데 도움을 줄 수 있을 것이다.

1. 해상화파의 형성과정

아편전쟁 직후인 1842년에 청清은 상해를 제일 먼저 개항하면서 청의 법률이 적용되지 않는 치외법권 지역으로 설정하였다. 이로 말미암아 상해에는 외국자본이 유입되면서 공장이 들어서고 서구 열강과의 무역을 통해 상인이 신흥계층으로 등장하는 한편으로 서양의 다양한 외래문화가 유입되면서 중서문화中西文化가 융합된 다원적인 문화성향을 띠게 되었다. 특히 태평천국의 난1850-1864이 중국 전역을 휩쓸었던 혼란기에도 외교적 치외법권 지역이었던 상해는 근대적 상업도시로 안정적 성장을 계속할 수 있었다.

이러한 상황 속에서 오대징吳大澂1835-1902과 같은 강남의 문인들이 안전지대인 상해로 자신의 재산과 서화書畵 수장품을 갖고 옮겨왔을 뿐만 아니라 각지의 화가들이 잇달아 모여 들면서 상해는 전통문화의 집결지가 되어 중국의 새로운 문화 중심지로 자리하게 되었다. 그림을 팔아 생계를 유지하기 위한 목적으로 상해에 모여든 화가들은 각종 서화 모임을 통해 서로를 격려하는 한편으로 그림을 구입하는 대중들의 심미의식을 반영하면서 중국화의 새로운 변화를 모색하였다. 이러한 결과물이 바로 해상화파라는 중국의 근대적 화파의 형성이었는데, 해상화파에 속하는 화가들은 대중들의 기호를 반영하여 부귀, 복록, 장수를 상징하는 화조, 팔선八仙, 사녀士女 등의 제재를 주로 그렸다. 이에 비해 산수화는 상대적으로 대중들에게 외면되었던 화목으로 초기 해상화파 화가들 가운데 전통문인의 교양을 갖추었던 진조영秦祖永1825-1884, 장웅張熊1803-1886 등의 문인화가들에 의해 주로 그려졌다. 따라서 해상화파의 산수화풍은 인물화나 화조화에서 볼 수 있는 근대적 회화감각과는 거리가 먼 매우 보수적인 성향을 띠

고 있었다. 즉 해상화파의 산수화풍은 원대의 황공망黃公望과 왕몽王蒙, 명대 오파吳派 화풍 등 다양한 전통화풍을 계승하였지만 그 중에서도 청초 사왕四王 계통의 화풍을 정통으로 삼는 경우가 많았다.

상해의 서화 모임을 중심으로 하는 미술활동은 19세기 후반에 날로 활발해져 20세기 초에 이르면 전통적인 아집雅集 형식으로부터 완전히 탈피하여 화가들의 동인단체로 변모하게 되고, 더 나아가 화가의 이익을 도모하고 사회적 영향을 확대하기 위한 직업화가들의 모임 단체로 자리잡는다. 청초에 상해 화정현華亭縣에 묵림시화사墨林詩畵社가 성립한 것을 필두로 건륭乾隆에서 가경嘉慶 년간에 평원산방서화집회平遠山房書畵集會가 결성되었고, 1803년의 오원서화집회吾園書畵集會와 1839년의 소봉래서화집회小蓬萊書畵集會가 성립하여 개항 이후의 상해화단 발판을 마련하였다. 1842년 상해를 개항한 이후 회화활동이 더욱 활발해지면서 회화 모임이 활성화되는데, 1851년에 성립된 평화서화회萍花書畵會가 그 대표적인 모임 단체라고 할 수 있다. 이후로 비단각서화회飛丹閣書畵會(동치同治-선통宣統 년간), 오우여화실吳友如畵室1886, 해상제금관금석서화회海上題襟館金石書畵會(광서光緒 년간), 해상서화공회海上書畵公會1900, 문명서화아집文明書畵雅集(광서光緒-선통宣統 년간)이 결성되었고, 1900년대에 들어와서는 예원서화선회豫園書畵善會1909, 완미산방서화회宛米山房書畵會1909, 상해서화연구회上海書畵研究會1910, 청의관서화회靑漪館書畵會1911, 상해문미회上海文美會1912, 정사貞社1912, 동방화회東方畵會1915, 광창학회廣倉學會1916, 천마회天馬會1919 등이 결성되어 1919년 5·4 운동 이전

의 상해화단을 이끌었다.

1919년 5·4 운동 이후 신문화운동이 활발하게 전개되면서 많은 화회畵會가 만들어져 새롭게 상해화단을 주도하게 되는데, 절서금석서화회浙西金石書畵會1920, 신광미술회晨光美術會1921, 정운서화사停雲書畵社1921, 상해서화회上海書畵會1922, 동방예술연구회東方藝術研究會1922, 백아화회白鵝畵會1923, 문인화사文人畵社1923, 상해천화예술회上海天化藝術會1924, 대관아집大觀雅集1924, 한삼우화회寒三友畵會1925, 금석화보사金石畵報社1925, 손사巽社1925, 중국금석서화예관학회中國金石書畵藝觀學會1925, 해상서화연합회海上書畵聯合會1925, 소한화회消寒畵會1925, 아미화회娥嵋畵會1925, 상해예술학회上海藝術學會1926, 예원藝苑1928, 난만사爛縵社1928, 상해중국서화보존회上海中國書畵保存會1929, 밀봉화회蜜蜂畵會1929, 서남미술려외동향회西南美術旅外同鄕會1929, 청원예사靑遠藝社1929, 시대미술사時代美術社1930, 남국화회南國畵會1930, 관해예사觀海藝社1930, 예우사藝友社1930, 중국좌익예술가연맹中國左翼藝術家聯盟1930, 예해회란사藝海回瀾社1930, 중국화회中國畵會1931, 백마화사白馬畵社1931, 춘지미술연구소春地美術研究所1932, 마사摩社1932, 백사국화연구회白社國畵研究會1932, 풍묵림서화사豊墨林書畵社1932, 장홍사長虹社1934, 중화예술교육사中華藝術教育社1934, 중국상업미술작가협회中國商業美術作家協會1934, 유미사唯美社1934, 구사九社1935, 백천서화회百川書畵會1935, 묵사默社1936, 선상화회線上畵會1936, 중화미술협회中華美術協會1936, 역사力社1936, 도사濤社1939, 상해예술학회上海藝術學會1941, 녹의화사綠漪畵社1944, 상해시화인협회上海市畵人協會1945, 상해미술작가협회上海美術作家協會1946, 상해미술회上海美術會1946, 상해미술다회上海美術茶會1947, 행여서화사行余書畵社1947, 예주사藝

舟社1948, 중화예술연구회中華藝術研究會1949 등이 결성되어 활동하였다.

위에서 살펴 본 근대 상해 서화 모임의 활동은 몇 가지 특징적인 모습을 보여 주고 있는데 첫째, 상해에 모여든 서화가들 대다수가 서화 모임활동에 참여했으며, 서화 모임 또한 이익단체격의 조직을 이루어 그 강대한 응집력은 상해 화가들이 비록 흩어져 활동하면서도 연계를 이루는 화가 집단을 형성하게 함으로써 공통 풍격을 만들어 내기 위한 조건을 창출했다는 점을 들 수 있다. 둘째, 서화 모임의 핵심 취지는 이미 상업활동으로 변모하여 화가를 위해 더욱 많은 생존조건과 보다 큰 활동공간을 제공하여 화가와 사회의 관계를 강화시켰으며, 또 화가의 창작이 더욱 짙은 도시 문화특색 혹은 세속에 영합하는 경향을 띠도록 하였다. 셋째, 서화 모임 구성원들 사이에서 전개된 통상적인 교류와 참관활동은 각기 서로 다른 전통연원과 풍격면모가 섞여 융합하는 추세를 보이면서 상해 회화의 풍모로 하여금 일단 약간의 공통성을 드러내면서도 다채로운 개성을 갖추게 하였던 것이다.

위와 같이 근대 상해화단의 흥기와 발전과정을 간략하게 고찰해 봄으로써 우리는 다음과 같은 사실을 확인할 수 있었다. 즉 상해 회화는 단순히 전통 기초 위에서의 연속, 발전과 변혁이 아니라 그것은 중국과 서양 문화의 충돌과 영향 아래 탄생했다는 점이다. 또 상해의 화가들도 어떤 명망 있는 화가를 중심으로 사승관계를 맺거나 풍격이 유사한 화가 집단이 아니라 사승관계가 각기 다르고 화법도 매우 다른 일군의 화가들이었다는

사실이다. 이 때문에 전통 개념에 따른 '유파' 라는 각도로부터 본다면 그것은 결코 하나의 유파를 형성했다고 말할 수 없다. 그러나 그것은 동일한 시대배경과 지역 분위기, 문화인연의 틀 속에서 생성된 것이며 약간의 선명한 공통성을 형성하였다.

이 공통점은 다음의 두 가지로 요약할 수 있다. 첫째는 도시적 분위기다. 상해 특유의 근대화, 상업화, 서구화, 세속화의 대도시 분위기인데, 이러한 공통적인 특징은 회화에만 국한되는 것이 아니라 그것은 이미 기타 예술 내지 문화부문에 반영되어 근대사회로 발돋움한 상해 지역의 문화특색을 보여 주고 있다. 이것은 이미 보다 광범한 문화유형 특징에 속하는 것이다. 둘째, 전통의 융합이다. 서화 모임활동은 각 지역과 각 유파의 서화가, 금석가 내지 공예가, 문인들이 한 장소에 모여 서로 영향을 주고 받으면서 융합의 추세를 드러냈는데, 이러한 융합은 이미 화법이나 풍격의 추향에만 한정되지 않고 주로 창작사상과 종지, 예술수법과 의취의 동일성 위에서 나타나는데, 이미보다 높은 층차의 예술관념 범주에 속하는 것으로 '예술사조' 의 표현특징과 유사하다고 할 수 있다. 이러한 광의적이면서 높은 층차의 각도로부터 '해파' 의 의미내용을 이해한다면, 이 명칭은 실제로 근대 상해의 지역문화 유형과 문화 예술사조에 대한 일종의 개괄이라고 할 수 있다. 그러므로 '해파' 의 명칭은 회화에서 사용되었을 뿐만 아니라 경극과 문학 등의 영역에서도 사용되었던 것으로, '해파' 회화는 단지 '해파' 문예의 한 갈래라고 말할 수 있다. 이러한 의미에서 '해파' 라

는 명칭을 근대 상해화단에 대해 사용할 수 있을 것이다.

2. '해파' 명칭을 통해서 본 상해화단의 성격

'해파' 혹은 '해상화파' 라는 용어는 후대의 미술 사가들의 근대 상해화단에 대한 개괄적인 명칭으로, 그 명칭의 출현에도 일련의 과정이 있고 그 포괄범위도 이를 전후하여 변화가 있다. 뿐만 아니라 이 명칭의 적정성에 대한 논란도 있기 때문에 이로 인해 그 내용과 성격에 대한 다른 해석이 나오고 있다. 따라서 '해파' 명칭에 대한 탐색을 통해 그 의미내용과 성격을 규명하는 것도 의미 있는 일이라고 할 수 있다.

청말 이후 상해 화가들을 논하고 있는 몇 권의 미술사론 저작을 살펴볼 때 초기의 것으로는 1852년에 간행된 장보령蔣寶齡의 《묵림금화墨林今話》를 들 수 있다. 이 책의 저자인 장보령1781-1840은 강소성 상숙常熟 사람으로 산수를 잘 그렸는데, '소봉래화회'를 이끈 적이 있어 상해 화가들에 대해 매우 잘 알고 있었다. 그가 저술한 《묵림금화》에는 건륭乾隆에서 도광道光 년간에 활동한 강남 화가 1286명을 수록하고 있는데, 그 가운데 상해의 화가는 서위인徐渭仁, 장웅張熊, 주웅朱熊, 왕례王禮, 오희재吳熙載, 구응소瞿應紹 등 10여인에 불과하였을 뿐으로 당시에는 아직 하나의 집단을 이루지 못하였음을 볼 수 있는데, 이 때문에 책 속에서는 어떤 명칭도 붙이고 있지 않다. 1883년에 저술된 황협훈黃協塤의 《송남몽영록松南夢影錄》에서는

각 성省의 서화가 가운데 호상滬上에서 이름을 떨친 사람이 100여인 아래로 내려가지 않는다. 특히 두드러진 자로는 서예가의 경우 소전小篆의 심공지沈共之, 한예漢隸의 서수해徐袖海, 소해小楷의 오국담吳鞠潭과 김길석金吉石, 행압서行押書의 탕훈백湯壎伯과 소가추蘇稼秋 및 위주생衛鑄生 등을 들 수 있으며, 화가로는 산수의 호공수胡公壽와 양남호楊南湖, 인물의 전길생錢吉生과 임부장任阜長 및 임백년任伯年과 장지영張志瀛, 화조의 장자상張子祥과 위자균韋子鈞, 초상화의 이선근李仙根을 들 수 있다.

라 기록하고 있어, 광서光緖 년간에는 상해의 서화가가 이미 100여인에 달하고 있음을 알려주고 있으며, 그 가운데는 많은 해상海上의 유명작가 호원胡遠, 전혜안錢慧安, 임훈任薰, 임이任頤, 장웅張熊 등이 포함되어 있다. 그러나 아직 상해화가에 대한 통칭은 보이지 않는다. 1908년에 저술된 장명기張鳴珂의 《한송각담예쇄록寒松閣談藝瑣錄》에서는 상해 화단이 발전하던 시절을

개항이 되면서부터 상해 지역에서는 무역이 활발하게 이루어졌으며, 문필생활로 생계를 꾸리려는 자들이 몰려들어 그림을 팔아 생활하기도 하였다. 호공수, 임백년이 가장 걸출한 화가였으며, 그 다음으로는 인물화가 전길생과 서호舒浩, 화훼화의 등계창鄧啓昌과 예보전倪寶田 및 송석년宋石年은 모두 한 시대를 풍미했으며 그 명성이 가장 오래 전해졌다.

라 기술하고 있다. 이 책이 '상해화가' 라는 칭호를 만든 시초라고 할 수 있다. 1919년 양일楊逸이 저술한 《해상묵림海上墨林》은 상해 지역의 화가만을 전문적으로 기술한 책으로 송으로부터 청에

이르는 740여 인을 수록하고 있는데, 그 가운데 근대의 인물이 450여 명에 이른다. 양일은 《자기自記》에서 "《해상묵림》은 상해의 서화가를 기록한 것이다", "해상海上의 서화 명류 가운데 알려진 사람들을 대략 갖추어 실었다"라 하고 있는데, 이것이 바로 '상해화가' 혹은 '해상화가'라는 명칭의 유래로 보아야 할 것이다. 그러나 아직은 '해파' 로 일컬어지지 않고 있으며, '해상화가'라는 용어도 근대만을 전적으로 지칭한 것이 아니었으며 유파의 의미도 포함되어 있지 않았던 것이다.

'해파'라는 명칭의 출현은 청대 말기로, 그 무렵 북방에서는 임이 혹은 전혜안을 일컬어 '해파' 라 불렀던 것이다. 1899년 장조익張祖翼은 오종태吳宗泰의 그림에 쓴 제발에서

> 강남에서 해상海上이 항구도시로 성장한 이래로 이른바 '상해파' 화가들은 모두 졸렬하여 거의 주목받지 못했는데, 오종태만이 고인의 전통을 잘 이어받아 세속의 유행을 따르지 않으면서 정진해 마지 않으니, 어찌 예찬이나 황공망만 같지 못함을 근심하겠는가?

라 말한 바 있다. 장조익이 일컬은 '상해파'는 모두 졸렬하다는 평을 받고 있는데, 물론 상해 지역의 모든 화가를 광범하게 지칭한 것이 아니라 모 화가가 창립한 화풍을 오로지 지적한 것인데다 임이 일파를 가리킨 것도 아니다. 왜냐하면 그는 임이와 가까이 서로 왕래하고 있었기 때문에 아마 세속적인 분위기가 농후했던 전혜안 일파를 가리킨 듯하다. 민국 년간에 방약方若이 저술한 《해상화어海上畫語》에서는 왕겸汪謙을 논술할 때 '해파'에 대해 말하고 있는데,

익수益壽 왕겸은 소산蕭山 사람으로 같은 마을 임위장任渭長 형제를 모방하여 그렸다. 패기가 넘치는 반면에 도시 분위기를 섞어 특별하고 독특한 일가를 이루었다. ……왕겸은 임씨 형제에게 그림을 배웠는데 이와 같이 화법을 배웠으니, 임씨 형제의 그림이 '해파'를 이루지 못할까 걱정스럽다. 요즈음 오창석을 배우는 자들이 용필이 그 힘을 터득하지 못하여 그 형사만을 배웠을 뿐 그 정신은 배우지 못하고 있다. 소중한 황종黃鐘은 기필코 버릴 수 없는 것이거늘, 보잘 것 없는 와부瓦釜만 벽력치듯 시끄러운 가운데 '해파'가 다시 형성되었도다.

라 하고 있다. 이곳의 '해파'는 "패기가 넘치는 반면에 도시 분위기가 섞인" 해상海上 화가 가운데 말류를 오로지 지칭한 것으로 임씨 형제와 오창석 등 유명한 대가들은 포괄하지 않은 것이다. 따라서 최초에 출현한 '해파'라는 명칭은 일부 격조가 높지 않은 상해의 화가들을 오로지 지칭하던 용어로 깎아내려 폄하하는 의도가 두드러진 용어였고, 많은 해상海上의 유명 작가들을 포괄하지 않았다. 훗날 유검화俞劍華는 《중국회화사中國繪畫史》에서 '해파'를 개략적으로 서술할 때 이러한 관점을 답습하여

> 동치同治, 광서光緒 년간에 시국이 더욱 어수선해지면서 화풍도 날로 지리멸렬해졌다. 화가들은 상해에 칩거하며 그림을 팔아 생활하는 경우가 많았는데, 생계에 급박해지면 자신이 추구하는 바를 팽개친 채 필요한 돈을 융통하지 않을 수 없었다. 회화의 품격은 마침내 날로 혼탁한 세속 분위기로 흘러 곱고 화려하거나 억지로 과장하게 되어 점차 '해파'라는 명칭을 얻게 되었다.

라 말하고 있다. 거기에 나열된 구성원에는 이미

해상의 많은 유명 대가들이 포괄되어 상해의 화가들을 광범하게 지칭하는 의미도 지니게 되었다. 민국 초기에 이르면 회화사에서도 임이, 전혜안, 조지겸, 오창석을 '해파'로 분류하여 일컫게 되었다.

'해파'라는 명칭은 서화계로부터 시작되었으며 이후 점차 기타 문예영역으로 광범하게 파급되었다. 1911년 신해혁명 이후 1919년 5.4운동에 이르는 동안 경극계에 '해파'와 '경파京派'라는 말이 출현하였다. 북경에 뿌리를 둔 피황희皮簧戲가 상해로 전래된 이후 이 지역 사회문화의 영향을 받아 점차 상해 지방의 풍격 특색을 갖춘 예술 유파가 형성되었는데, 북경의 일부 경극 예술인들이 경멸하고 멸시하는 뜻으로 이를 '해파피황海派皮簧'이라고 일컬었으며, 간략하게 '해파' 또는 '외강파外江派'라고 일컬었던 것이다. 상해에서도 북경의 피황희를 '경조피황京調皮簧' 혹은 '경조' '경이황京二簧'이라고 불렀으며 간략히 '경파京派' 혹은 '경조파京調派'라고 불렸던 것이다. '해파' 경극의 예술 특징은 첫째, 현실생활을 반영하는 시사적인 새로운 공연물로 상해 관객의 새로운 극을 보기 좋아하는 풍조에 적응했다는 점이다. 둘째, 무대연출에 있어서도 새로운 창조를 가하여 신선한 자극을 추구하는 관객들의 감상취향을 만족시켰으며, 이에 따라 강렬하고 신기하며 화려한 풍격을 형성하면서 비교적 강한 도시문화의 분위기를 갖췄다는 점이다. 이러한 시대의 추이에 따라 세속과 영합하고 새로움을 추구하는 치열한 특징들은 '해파' 회화와 매우 많은 유사점을 지니고 있는 것이다.

1930년대에는 문학계에서도 '해파'와 '경파'의 경쟁시대가 열렸다. '해파' 문학은 1930년대 상해에서 흥기한 현대파 소설을 가리키는데, 청년이 주축이었던 '해파' 문학은 상해 조계지의 상공업 문화에 적응하며 외국의 선진 문학사조를 추종하였으므로 짙은 도시 냄새, 조계지 분위기 및 참신성과 선진성을 띠게 되었다. 이 유파의 특징은 주로 문체 특징 및 문장으로 의기투합하여 형성된 집단의식 위에서 표현되고 있는데, 높은 층차의 사상, 의식, 관념, 정취 범주에 속한다고 할 수 있다. 정통을 자처하는 '경파' 작가들은 '해파' 문학에 대해 평가절하하면서 이를 '상업화한 재주꾼'이라고 일컬었다. '해파' 작가들도 이를 곧 반박하여 논쟁이 벌어지는데 두형杜衡은《문인재상해文人在上海》에서 '해파' 문학이 공업문명의 영향을 받아 탄생시킨 선진성은 부인할 수 없다는 점을 지적하면서

> 아마도 어떤 사람은 '상해기上海氣'를 단지 '도시 분위기'의 별칭으로 여기겠지만, 나는 그것이 기계문명의 신속한 전파가 오래지 않아 생활의 분위기를 압도하며 변화시키듯이 '해파'의 평극平劇이 정통의 평극에 직간접적으로 영향을 주고 있음을 믿는다.

라 주장하고 있다.

문학계의 이러한 논쟁은 '해파'와 '경파' 각자의 장점과 폐단에 대하여 모두 비교적 심도 있는 분석을 낳았는데, 특히 지역문화 유형의 각도로부터 '해파'의 형성조건, 본질특징, 이해득실 등을 구체적으로 논술함으로써 '해파'라는 이름을 바로 세웠을 뿐만 아니라 그 확실하면서도 경계

가 명확한 의미를 부여했던 것이다. 이 이후 '해파'라는 명칭은 마침내 다시는 가치를 평가절하한다는 의미로서의 용어의 허울을 벗고 더욱 광범하게 사용될 수 있었다. 회화영역에서의 '해파'라는 명칭도 확립되어 오늘날까지 그대로 사용할 수 있게 되었으며, 그 구성원도 중요한 해상海上의 유명화가들까지 확대되어 전후 발전관계를 아우를 수 있게 되었다. 학자들은 대체로 이 발전단계를 다음과 같이 정리하는데 찬동하고 있다. 즉 형성기는 3웅(장웅張熊, 주웅朱熊, 임웅任熊)을 중심으로 이루어졌으며, 흥성 전기에는 임훈, 임이, 왕례, 주칭, 호원, 호석규胡錫珪, 고옹高邕, 조지겸, 허곡 등이 활동하였고, 흥성후기에는 오창석, 사복沙馥, 포화, 고운顧云, 전혜안, 정장程璋, 오경운吳慶雲, 예전, 오곡상吳谷祥, 육회, 유원俞原, 유명俞明, 오종태 등을 포괄하여 '해파'는 마침내 근대의 명성과 기세를 앞세운 최대의 유파가 되었다는 것이다.

'해파'라는 명칭의 계속된 사용 및 확대와 화파 구성원의 점진적인 확충으로부터 '해파海派'라는 용어의 의미는 실제로는 이미 전통적 '유파' 개념의 범주를 뛰어넘어 보다 크게 보는 각도에서의 일종의 문예사조에 대한 개괄로 변모하였고, 아울러 상해 도시문화 유형의 전문술어로 변화하였던 것이다. 근대 상해 화단의 흥기와 발전과정은 바로 '해파' 명칭의 유래와 변화로부터 살펴볼 때 '해파' 명칭의 의미내용은 이미 전통적 관점에서 이해되는 '유파'의 개념이 아니라 보다 높은 층차와 보다 넓은 범주의 각도에서의 일종의 문화현상에 대한 개괄임을 알 수 있다. 즉 근대 도시의 일종의 지역문화 유형과 근대 '도시 유형'의 일종

의 문예사조인 '해파' 회화는 회화영역에서의 반영일 뿐인데도 '해파' 문화특징의 공통성도 갖추어 드러내고 있는 것이다. 동시에 다양한 화법이나 풍격을 배척하지 않는 공존을 지향하고 있어 '파중유파派中有派-화파 안에 화파가 있는 격'이라고 할 수 있다. '해파' 회화라는 명칭은 오늘날까지도 줄곧 사용되고 있으며, '해파'는 또 현대 상해의 도시문화 유형의 대명사가 되고 있어 그 명칭이 잘못된 것이 아님을 입증하고 있는 것이다.

위에서 해상화파의 형성과정과 그 성격을 '해파'라는 명칭의 유래와 변모과정을 중심으로 살펴보았다. 그 결과 상해 지역을 중심으로 형성된 새로운 개념의 화파인 '해파'의 주요 특징들을 다음과 같이 정리할 수 있었다.

첫째, 선명한 시대감각이다. '해파'의 강렬하고 선명한 시대감각은 주로 작품의 정신면모에 대한 개혁과 변화로 표현되었다. 해상海上의 화가들은 급속하게 발전하고 변모하는 근대 도시에서 생활하였기 때문에 그들은 끊임없는 생존경쟁의 와중에서 시대의 변화에 적응하기 위하여 부단히 혁신과 창조의 길로 나아가 이러한 선명한 시대감각을 이끌어냈던 것이다.

둘째, 분명하게 드러나는 상업성이다. 육조시대 종병宗炳이 '창신暢神' 개념을 제기한 이래 고아한 정신적 가치를 중시하던 중국 회화는 '양주팔괴'의 변모를 거쳐 '해파' 화가들에 이르면 대부분 그림을 팔아 생계를 유지하게 되는데, 이로 인해 그들의 작품은 이러한 시대의 추세에 따라 매우 분명하게 상업적인 성격을 띠게 된 것이다.

셋째, 세속과의 영합이다. 문인화 위주의 전통회화에서는 '속俗'한 것을 반대하고 물리치고자 했다. 그러나 이러한 세속과의 영합이 '해파' 회화의 중요한 특징을 이룬다. '해파' 회화는 위로는 서위徐渭와 진순陳淳의 발랄한 사의화법을 계승하고 다시 석도石濤, 팔대산인八大山人, 양주팔괴의 개성이 풍부한 새로운 풍격을 흡취하여 더욱 밝고 화려한 색채와 유려한 필치로 근대 회화의 새로운 풍격을 열었던 것이다. '해파' 회화의 특징 가운데 하나인 이러한 세속과의 영합은 바로 중국의 전통회화가 시민계층으로 진입했음을 반영하는 중국 근대역사에서의 한차례 중대한 변혁이라고 할 수 있다.

넷째, 서양화 예술언어의 대담한 흡수이다. 서양화의 대량 유입은 중국화가들의 이목을 일신시켰는데, 특히 가시적인 예술효과 측면이 더욱 인정을 받아 흡수되었다. 일부 국수주의자들이 서양화법을 배척하며 전통고수를 부르짖었지만 개방의 전초기지에 자리하고 있던 '해파' 화가들은 대부분 많든 적든 색채와 음영 등에서 사실성을 강조하는 서양회법을 흡수하여 시대흐름을 바랐던 것이다.

이와 같은 특징을 토대로 '해파' 회화의 성격을 나름대로 규명해 볼 수 있었는데, '해파' 회화에 대한 심도 있는 연구를 위해서는 앞으로 다양한 각도와 입장에서 역사적 문화적 탐색이 필요하다고 생각한다. 오월 지역의 회화예술과 연계시켜 논의의 범주와 내용을 확대하여 연구하는 것도 하나의 과제로 삼을 수 있으며, 한국미술과의 교류 및 영향관계를 역사적 문화적 상황과 인식에 따라 연구하여 정리하는 작업도 더 이상 늦출 수 없는 시급한 과제 가운데 하나라고 생각한다. ▢

안영길

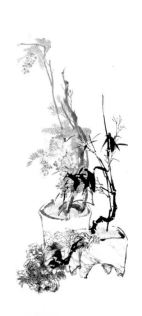

2.왕일정王一亭의 미술후원이
상해 화단에 미친 영향

왕일정王一亭 1867-1938*은 19세기 말 20세기 초 중국이 만청晚清에서 중화민국中華民國으로 넘어가는 역사적 전환기에 상해上海에서 태어나 성장하면서 이 도시의 특수한 환경을 잘 파악하여 새로운 기회를 만들어내고 사업기반을 잘 다져나간 결과, 재계에서 탁월한 성공을 거둔 사람이다. 그리하여 왕일정은 '상해의 거물'로 부상하였던 사람인 동시에 상해의 정치혁명에도 참여하여 재정적 원조를 하는 한편 자선 기구를 만들고 도움을 필요로 하는 사람들, 특히 화가들에게 막대한 지원을 하였다. 뿐만 아니라 왕일정은 큰 사업을 경영하고 사회활동에 참여하면서도 그 자신이 시간 있을 때마다 글씨와 그림을 즐기고 시를 지어 읊으며 생활한 예술가이기도 하였기에 자신의 예술작품세계를 구축할 수 있었고, 상해 서화회書畵會 계통의 창립에도 적극 참여하여 그 대표격으로 활동할 수 있었다.

그리하여 왕일정은 재계와 정계에서 높은 지위를 획득했고 예술계에서도 자신의 작품세계를 구축했을 뿐만 아니라 사회적으로도 어려운 사람들을 후원하는 일과 자선하는 일에 앞장서서 활동한 사람으로 특히 회화분야로는 상해화단上海畵壇의 후원자로 손꼽히게 된 사람이다.

상해는 1840년에 일어난 아편전쟁阿片戰爭 이후에 남경조약南京條約이 맺어지면서 무역항으로 개방하게 되어 산업과 상업이 급속도로 발달하였고 절강, 양주, 소주, 항주, 안휘 등의 주변 도시에서 활동했던 화가들의 집산지가 되었으며, 서화작품들이 상해의 화가들에 의해 공급되는 작용을 하게 된 것이다.

이러한 때에 왕일정이 어떻게 미술후원을 하였기에 정치적 혼란기로 안정되지 못했던 환경에 처해 있는 상해도시로 화가들을 모이게 하고, 또한 회화단체를 구성하였으며 상해를 거대한 예술시장으로 만드는 데 기여할 수 있었을까를 살펴보기로 한다.

1. 상해 화단의 회화적 배경

(1) 화단의 정황

상해는 19세기 번영하는 도시가 되기 이전에도 이미 예술적 잠재력을 충분히 지니고 있는 도시였다. 그 이유는 상해가 지역적으로 주변에 회화사적 의미 있는 화풍을 창조한 유명지역들과 이웃하고 있었기 때문이다. 즉 상해가 아편전쟁과 태평천국의 난을 겪으면서 도시를 개방하게 됨에 따라 주변지역의 화가들이 상해로 모이게 되었고, 더불어 이웃하고 있던 주변 도시의 창조적 전통화풍도 저절로 유입되었으며 상해가 회화번영

왕진王震, 자字는 일정一亭이며, 호號는 매화관주梅華館主 또는 해운루주海雲樓主이다, 40세부터 백룡산인白龍山人이라는 호를 사용하였고 독실한 불교신자가 된 다음에 각기覺器라는 이름과 고행두타苦行頭陀라는 자를 사용하였다. 왕일정의 본적은 절강오흥浙工吳興으로 1867년12월4일 상해 푸동에서 태어나 1938년11월13일 72세로 병사하였다.

을 꾀하면서, 예술적으로 풍성한 도시를 자연스럽게 형성하게 된 것이다.

즉 상해 주변의 도시 소주蘇州는 명대 문징명, 심주 등 오파가 활약했던 지방이며, 항주杭州는 남영과 그의 제자들이 활동했던 도시이다. 또한 상해에 근접한 태창太倉은 흔히 사왕四王으로 알려져 있는 청淸 초기 정통파 화가들 화풍의 기원지이며, 양주揚州는 개성 발휘를 중시하던 화가들인 양주팔괴가 청 중기에 활동한 도시이고, 남경南京은 청 초기에 금릉팔가金陵八家로 알려진 화가들이 활동한 도시였다.[1]

특히 오늘날 상해의 일부인, 화정華亭(지금의 송강松江)은 명대 영향력 있는 문인화가 동기창董其昌이 태어난 곳이기도 하고, 화정화파華亭畵派 혹은 송강화파松江畵派라고 하여 동기창을 중심으로 주변에 모인 화가들을 일컫는 화파가 형성된 곳이기도 하다. 이 외에도 많은 화가들이 나오게 되는데, 동기창과 이 화파는 청 초기 정통파 화가들에게 큰 영향을 미치게 되었다. 또한 화정은 일찍이 원대 초기부터 예술의 중심지이기도 했다.[2]

그리고 이 화정에서는 황공망黃公望, 예찬倪瓚과 왕몽王蒙도 생활한 적이 있다. 이러한 주변 도시들의 회화사적 전통과 명성이 상해에 커다란 회화예술적인 잠재력으로 작용하였을 것이다.

실제로 아편전쟁 이후 상해의 여러 상황들은 많은 화가들을 상해에 모이게 하였다. 남경조약南京條約 이후 상해의 개항은 급속한 산업과 상업의 발달을 초래했으며, 태평천국의 난 중에 외국 조계지租界地의 존재는 상대적으로 안정적이고 평화스러운 환경을 상해에 제공하였다. 그리하여 개항

이후에 상해도시로 모여들어 생활하는 주민들은 물질적이고 문화적인 소비측면에서 빠른 팽창을 보여 주었고 상해를 거대한 예술 시장으로 만들었다.[3]

이 때에 상해에서 활동하는 화가들은 대부분 다른 지역으로부터 온 화가들로, 상해 출신의 화가들보다 수적으로 능가했다. 양일楊逸이《해상묵림海上墨林》에서 청대의 화가들로 기록했던 600명 이상의 화가들 중 228명이나 다른 지방 출신이었다. 또한 임웅任熊, 조지겸趙之謙1829-1888, 임이任頤, 오창석吳昌碩1884-1927 등 19세기 중국 회화의 대가大家들을 포함한 체류자들은 재능 면에서도 상해 토착민들보다 우수했다.[4]

그리하여 19세기 후반기에 화가들이 상해로 모이게 됨에 따라 상해의 서화회 활동은 발전하게 되었고, 20세기 초에는 화가들의 이익을 도모하는 직업 화가들의 조합으로 변화하였다.

전당錢塘 출신의 서화가 오종린吳宗麟에 의해서 창립된 평화사서화회萍花社書畵會는 1862년에 시작되었는데, 처음에는 시의 창작 교류 활동을 중심으로 한 평화시사萍花詩社에서 출발하였으나, 이후에 활동 내용을 서화에까지 확대하여 평화서화회라고 개명하였고, 사람들은 이를 간략히 평화사萍花社라고 부르기도 하였다. 1864년에 평화사서화회의 모임 중에, 인물 화가들인 전혜안錢慧安, 포자량包子梁, 왕추언王秋言의 3명에 의해서 당시 참가 인원 24명의 모습이 그려지고, 여기에 오종린의 제기題記가 덧붙여진〈평화사아집도萍花社雅集圖〉가 창작되기도 하였다. 또한 비단각서화회飛丹閣書畵會는 상해에 체류하던 서화가 은보화殷寶龢의 부친이 창

립한 것으로, 창립자의 사망 후에는 주최인이 여러 번 바뀌었다. 비단각서화회는 청대 동치同治 년간1862-1874에 시작해서 선통宣統 년간1909-1911까지 지속되었는데, 이는 다른 서화회에 비해 아주 독특한 면이 있었다. 이 서화회 내에는 서화를 파는 상점 역할을 하는 서화매매부書畵賣買部, 서화가들이 모이던 집회실集會室과, 서화가들에게 숙소를 빌려주는 주숙부住宿部가 설치되어 있었다. 그리하여 다른 지역의 서화가들은 상해에서 거처를 정하기 이전에 주로 비단각서화회에 머물렀으며, 유명한 해상화파海上畵派 화가인 임이任頤도 처음에 이곳에 머물렀다. 이 서화회의 존재는 상해 지역 서화 예술의 발전에 중요한 역할을 하였는데, 이 서화회에는 해상화파의 중요한 인물들인 임웅, 임이, 오창석 등이 항상 드나들면서 교류하였다.

당시 상해 화단에서 활동이 활발하고 영향력이 비교적 큰 단체였던 해상제금관금석서화회海上題襟館金石書畵會는 해상화파 서화가인 오창석이 처음에는 부회장을, 나중에는 회장을 맡았다. 이 서화회는 성립 후 100명 이상의 화가들, 서예가들, 전각가들이 모여들었는데, 이들은 자신들의 작품들을 이곳에 전시하고, 함께 품평하며 연구하였다. 특히 다른 지역으로부터 들어와 작품을 판매하려는 직업적 금석서화가金石書畵家들은 일반적으로 해상제금관서화회를 통해서 그들의 윤필료潤筆料를 받고 대신 주문을 받아 작품을 매매하였다.

또한 예원서화선회豫園書畵善會는 규모가 더욱 크고 조직과 제도 등도 완비되어서, 이미 전형적인 동업 조합의 성격을 지닌 서화회로 1909년 고옹高

邕, 양일楊逸, 전혜안錢慧安, 오창석, 마서서馬瑞西 등의 서화가들에 의해 창립되었다. 1937년 중일 전쟁이 발발할 때까지 지속되다가 전쟁으로 인해 잠시 휴지기를 거치고 중일전쟁 이후 다시 재개되었다. 예원서화선회의 특징은 회원이 윤필료潤筆料를 받게 되면 그중 일부를 이 서화회에 기탁하여, 사회 자선과 서화계 동인의 상호 경제적 부조에 쓰도록 한 점이다. 또한 역대 상해의 금석서화가金石書畵家들에 대한 간략한 전기와 평을 담은 양일楊逸의 《해상묵림海上墨林》도 이 서화회에서 출판되었다.

이외에도 20세기 초 이래 완미산방서화회宛米山房書畵會, 상해서화연구회上海書畵硏究會, 문명아집文明雅集, 청의관서화회靑漪館書畵會 등이 계속 창립되어 상해 화단 번영에 기여하였다.

상해에는 이러한 서화회들 외에 표구점, 문방사우점文房四友店, 부채 상점 등을 통해서도 화가들은 그들의 작품을 팔 수 있었다. 화가들은 이런 상점들에 자신들의 작품을 위탁판매하거나, 판매를 위해서 작품의 가격을 고시하고 작품의 견본을 내놓기도 하였다. 당시 화가들이 작품 판매를 위해 많이 이용했던 부채 상점들로는, 조계지租界地 내에는 고향실古香室, 만운각樓雲閣, 여화당麗華堂, 금윤당錦閏堂이 가장 유명했고, 상해성上海城 내의 득월루得月樓, 비운각飛雲閣, 노동춘老同椿도 훌륭한 판매 장소였다. 또한 화가들은 직접 구매자의 주문을 받아 작품들을 판매하기도 했는데, 이 방법은 위조를 방지하고 구매자가 화가를 직접 알게 되며 구매자 자신의 이름을 제발문 속에 남길 수 있다는 점에서, 많은 회화 구매자들에게 종종 이용

되었다.

이때의 회화작품 구매자들은 부자들과 권력자들을 포함할 뿐 아니라 관료들, 문인들, 은행가들, 상인들, 승려들, 외국 상회의 중국인 지배인인 매판買辦들 등 중산층의 전 범위를 포괄한다. 가장 부유한 자들은 예술가들을 오랫동안 숙박시키면서 그들의 작품들을 입수하였으며, 중산층은 회화들을 여기저기에서 사는 것에 만족하였다. 회화 구매자들도 다양하여 그들의 취향에 따라 상해 화단에 다양한 양식의 회화들을 존재하게 하였다.5)

사실상 상해에서 가장 주요한 회화 구매자들은 상인들이었다. 상인들은 비록 그들의 사회적 지위가 이전에 양주의 염상鹽商들 때보다 훨씬 나아지기는 했지만, 역시 양주 염상들처럼, 문인–사대부–관료 계층의 존중을 받기 위해서, 그리고 훌륭한 취향의 사람으로서 자신들의 명성을 확립시키기 위해서 회화들을 구입했다. 상해에서 회화를 구입했던 상인들로는 중국 내 상인들 외에 일본 상인들도 있었는데, 일본 상인들은 중국 예술 시장에서 최초의 외국인 구매자들이었을 것이다.

위에서 살펴 본 것처럼, 19세기 후반기 상해에서는 확실히 이전보다 다양한 출신의 회화 구매자들이 등장하여 회화 후원의 측면에서 확대된 모습을 보여 주었다.

이전과 달라진 회화 구매자들의 양상처럼, 이 당시 화가들도 이전과는 다른 면모가 나타나게 되었다. 그것은 상해의 화가들이 이전처럼 후원자들에만 전적으로 의존하지 않아도 되었으며, 그

들 자신이 자신의 관리자가 되어서 자유롭게 활동할 수 있었기 때문이다. 즉 그림을 팔고 사는 것을 부끄럽게 여겼던 이전의 문인화가와 다르고, 그림을 팔아 생계를 도모해야 하기 때문에 염상의 도움을 받아야 했던 양주의 화가들과도 다르게, 상해의 화가들은 이제 그림을 팔아 벌어 들인 이익을 통해 자신의 삶을 부끄럽지 않게 즐길 수 있었다.6) 결국 상해 화단은 화가들에게 이전보다 훨씬 더 많은 기회들과 가능성들이 열려 있는 정황을 갖추게 되었다.

(2) 심미관의 변화

상해화단의 정황으로 보아 이 시기는 다양한 화풍이 공존하였음을 알 수 있는데, 그 변화 양상은 민간 예술화된 화단, 전통을 계승한 사녀고사화풍仕女故事畵風, 서양의 기법을 흡수한 화풍, 금석서법을 그림에 도입하여 대사의大寫意를 추구하는 금석화풍으로 구분해볼 수 있다. 그러면 이러한 화풍들이 19세기 후반에 접어들면서 소주, 항주, 양주 등지의 문인회화 전통이 외세에 개방된 도시인 상해로 이전, 유입되면서 중국인들의 심미관을 어떻게 변화시켰는지 고찰해 보고자 한다.

심미관이 변화하게 된 것은 궁정화단의 쇠퇴, 경제중심지 변화 등의 사회적 원인에 기인한다. 청대 말기의 사회가 한참 혼란이 가중된 상황에서 교육받은 계층이 많아짐에도 관직을 얻을 수 없게 되자 문인들은 주로 하층 관리를 지내거나 막부幕府에 흡수될 수밖에 없었다. 그렇지만 점차 지방정권의 강화로 성장한 막부는 18세기부터 그 지역의 학술과 예술을 주도하는 세력이 되었고

소주, 항주, 양주 등지의 강남 문인들은 서화에 재능을 가지고 있었기 때문에 생계활동을 위해 이들 막부에 의존하기에 이르렀다. 이러한 현상은 곧 문인화가와 직업화가의 경계를 붕괴시켰으며, 경제적으로는 18세기에 염운업鹽運業이 성행했던 양주지역이 점차 쇠퇴하게 되어 그 경제와 문화의 중심지가 다른 곳으로 변해간 것에도 원인이 있다.

강남의 직시織絲공업의 중심지였던 항주와 소주, 남경은 염운업으로 성장했던 양주에 비해 발전이 늦었으나 이 지역들은 19세기 초기에 이르면 경제적으로 성장하여 정점에 도달하게 되었으므로 예술의 중심지도 양주에서 벗어나 여타의 강남지역으로 퍼져 나갔다. 더욱이 궁정의 화단은 강희–건륭 시기처럼 적극적인 후원을 받지 못해 쇠퇴하여 창의성이 결여된 임모만 만연하였고 당시 화보류畵譜類의 편찬과 보급이 증대되어 궁정과 민간, 문인화와 직업 화가들의 작품의 경계는 차츰 붕괴되기 시작했다. 궁정은 오히려 민간화되는 경향을 보였고 민간에서 애호되는 예술은 궁정과 문인에게도 자연스럽게 수용되었다.[7]

뿐만 아니라 산수화가 쇠퇴하고 인물화와 화조화가 많이 그려지게 되었는데, 이는 전체적으로 화단의 경향이 민간화되고 화가들이 상업화·세속화되면서 일반인들도 그림의 소재가 길상적吉祥的 의미가 있는 것을 애호하게 된 까닭이다. 그리고 기량이 뛰어나지 못한 화가들이 직업화하게 되면서 화풍에 있어서는 민간화라는 특색을 제외하고는 시대적인 풍격이라고 할 만한 큰 발전을 보여 주지는 못했다.

또 하나의 심미관 변화의 요인은 서양회화 유입과 이에 대한 의식의 변화가 금석화풍金石畵風과 해상화풍海上畵風이라는 새로운 국면으로 드러나게 한 점이다. 이는 민간화된 가경嘉慶·도광道光 년간의 화단을 기반으로 해서 19세기의 시대적인 요구와 미감에 의해 등장한 미술 사조라고 할 수 있겠다.

금석화풍은 19세기의 사회적 변화와 학문에서의 금석학, 서예 영역에서의 비학서파의 흥기, 그리고 전에 없던 전각예술의 흥성함에 기초하여 출현하였다. 그리고 이러한 심미관념의 변화에 따라 전통적인 문인 취향이 애호되면서 서법미를 품평하는 하나의 요소인 '금석기金石氣'가 반영된 화풍은 화파를 형성할 정도로 유행하게 되었다. 물론 19세기에는 다양한 화풍이 나타나고 있어 금석화풍이 전체 화단을 아우른다고 할 수 없지만 19세기 전통 문인화의 근대화 과정을 함축하고 있다는 면에서는 대표적인 화풍이라고 할 수 있다.[8]

18세기 양주화가의 금석화풍은 당시 운수평惲壽平1633-1690의 담아한 몰골화풍沒骨畵風과 사왕四王의 정통화풍이 유행하던 화단에서 매우 특이한 경향이었다. 양주의 화가들은 그 어느 지역보다 금석학과 비학의 영향을 크게 받아서 금석화풍을 창신할 수 있었다.

또한 양주에서 김농金農1687-1764은 금석문자에 깊은 관심을 갖고 수집·연구하였고 예서를 잘 써서 그것을 근본으로 하여 칠서漆書를 창조하기도 하였다. 서예에도 관심이 많았던 김농은 예서의 필법을 가지고 매화나 대나무 가지를 표현하였

다. 이들 양주화가들은 비학서풍의 영향을 받아 회화 필법에 변화를 이끌었고 이는 후대 금석화파의 형성에 영향을 미치게 된 것이다.

금석화풍은 19세기에 금석학이라는 학문적 바탕 아래, 회화의 영역에서 '금석서법입화金石書法入畵'라는 창작 이념을 구현한 화풍이다.[9] 즉, 금석의 문자를 바탕으로 하여 금석의 전각과 서예의 법을 회화에 융합하는 창작방식을 공유한 화풍으로 고대 미술에 대해 새롭게 접근하려는 심미의식이 작용하여 형성되었다.

청말 19세기 금석화풍으로 회화를 표현한 대표적인 인물로는 조지겸, 오창석 등을 들 수 있다. 이들은 모두 금석고증학에 정통하였고 전각과 서예를 연마한 이후에 그림을 그리기 시작했다. 비

학의 서체인 전서와 예서의 필법으로 나무의 가지와 줄기를 표현하였고 용필의 힘과 운동감을 증가시켰다. 또한 탁본의 강렬한 흑백 대비처럼 농묵을 사용하여 더욱 화면을 진하게 하였고 화면의 구성에 있어서도 전각의 장법章法처럼 균형감, 공간감을 획득하였다. 금석학이라는 학문과 서예의 비학이론, 그에 따른 심미관의 변화에 의해 강남지역을 위주로 하여 형성된 금석화풍은 그 이전 양주와 항주의 여러 도시들을 넘어서 화단의 상업화·세속화 경향에 맞추어 금석 화풍을 완성하고 성숙시켰다고 할 수 있다.

이보다 조금 늦게 상해지역에는 해상화파가 등장하였다. 남경조약으로 개항된 5개항 중 상해는 태평천국군의 침입으로부터 외세의 보호를 받았

그림 54 오창석 〈난석모란도蘭石牡丹圖〉

기 때문에 전란 중에 오히려 가장 안전할 수 있었다. 그러므로 지역 간에 경제적 격차가 커지자 여타지역에서는 생계를 도모하기 위해 상해로 이주해 왔다. 이는 상해가 도시화되는 토대를 마련하게 되었고 화단에는 인근의 절강, 소주, 양주, 안휘 등의 다양한 화풍이 유입되는 계기가 되었다. 그리고 이러한 상황들은 화단의 중심지가 18세기 양주에서, 가도연간에 소주, 항주 등의 강남지역을 거쳐, 상해로 이동하게 되었음을 의미한다.

상해의 상업화로 농민들도 상고商賈로 전향하였으며 부유해진 상인들에 의해 상인문화가 대두되었다. 이때에 경제적으로 성장한 상인계층은 한 세기 전에 양주의 염상들, 가도 연간의 막부 관료들과 이전의 문인들이 했던 것처럼 예술의 영역에 참여하여 문화를 생산해내기도 하였고, 후원자의 역할을 하기도 하였다. 가도 연간부터 생성된 화단의 민간화 경향에 다양한 화풍이 유입되어 결합되고 상인 후원자의 취향에 부합하여 형성된 화풍은 해상화파 풍격의 특색을 형성하였다.[10]

어느 시기보다 다변화된 상해의 화단 속에서 금석화풍이 갖는 의의는 크다. 이 금석화풍은 금석학을 연구하고 전각과 서예를 연마하여 화풍에 도입한 기법이기 때문에 화단에 새로운 회화 창작방법을 제공하게 된 것이다.

그리하여 이 화풍은 상해의 직업 화가들에게도 자연스럽게 수용되었다. 직업화가들은 비록 서예적인 연마과정 없이 금석화풍의 시각적인 양식만을 빌려 회화에 차용했으며 이러한 금석화풍은 문인들의 심미취향에도 부합할 수 있었고, 또한

세속적인 화풍과도 결합하여 민간에게도 많이 애호되는 것이어서 20세기에 이르러서는 금석화풍으로 유행하게 되었던 것이다.

결국 상해화단은 봉건지주계급의 미학관과 심미정취를 타파하고 청신하고 명료한 색채, 통속적인 예술언어로 회화예술에 새로운 기상을 공급하여 대중문화에 접근하는 심미관을 가지게 된 것이다. 이러한 상해上海의 환경 속에서 출현한 것이 바로 해상화파이다. 따라서 해상화파는 양주팔괴를 비롯한 이전의 회화 전통을 바탕으로, 상해 특유의 도시 대중문화의 특징들이 반영된, 화려하고, 색채가 풍부하고, 유쾌하고, 육감적이며, 쉽게 이해할 수 있었던 회화 양식으로 구현하여 모든 계층이 함께 공유할 수 있는 작품들을 생산해낼 수 있었던 것이다.

2. 왕일정의 미술적 후원

(1) 한 예술가로서의 후원

왕일정의 이름은 진震이며 동치 6년에 상해 주포周浦에서 태어났다. 그는 선조들이 절강성 호주 북부의 백룡산록白龍山麓에 살았기 때문에 40세 이후부터 백룡산인白龍山人이라는 호를 썼다.[11]

왕일정은 빈곤한 가정에서 태어났기 때문에 외삼촌인 장수재蔣秀才의 도움을 받아 주도대朱道臺의 사숙私塾에서 공부할 수 있었다. 1872년 어느 날 장수재가 외지로 나갔다가 주포周浦로 돌아오던 중, 왕일정이 친구들과 놀며 모래바닥 위에 그린 소, 양, 개, 말 등을 보고 매우 생동감 있음에 놀랐

다. 그 후 6세가 된 왕일정이 학교에 들어가지 못한 것을 알고, 그의 천부적 재능을 안타깝게 여겨 왕일정 어머니의 동의를 얻어 주씨朱氏 가숙家塾으로 데려가 공부하도록 하였다. 왕일정은 예술적 재능을 타고났던 터라 회화에 매우 많은 흥미를 나타내었다.

결국 왕일정은 외삼촌 장수재의 경제적 도움과 지도 하에 주도대의 사숙에서 8년 동안 공부하였다. 14세가 되자 왕일정은 '이춘당怡春堂'에 들어가 서화작품의 표구를 배웠는데, 이춘당은 서화를 무척이나 좋아했던 소년 왕일정에게 많은 영향을 끼쳤던 중요한 곳이다. 왜냐하면 왕일정은 가정이 어려워 명가의 서화를 접할 기회는 상상도 못하던 때에, 이곳에서 팔려고 내놓은 명가의 서화작품들을 만날 수 있었고, 또 대가의 수많은 작품을 임모할 수 있는 기회를 가졌던 곳이기 때문이다. 동시에 이춘당에서 왕일정에게 가장 중요한 영향을 준 사람은 임백년任伯年1840-1896이다. 임백년은 왕일정에게 스승과 같은 존재로 그의 초기 화풍에 많은 영향을 주었다. 특히 인물화 표현에서 임백년이 현실생활에 대한 자신의 생각을 소

박하면서도 재미있는 장면을 포착하여 자연스럽게 표현함으로써 일반대중들에게 선호도가 높은 그림을 그리게 된 부분에 큰 영향을 받아 왕일정도 〈할취도瞎趣圖〉(그림55)에서 보는 것 같이 일상생활에서 볼 수 있는 다양한 인물표현을 즐긴 것으로 보인다.

왕일정은 표구소 이춘당에서 일하며 밤에는 표구하기 위해 맡겨진 명가의 서화를 임모하였는데, 이때 이미장李薇庄은 영파寧波의 명문가문 출신이었고 상해의 거부巨富로 서화에 대한 고상한 취미를 지녔던 인물로 많은 소장품을 갖고 있었기에 자신이 소장하고 있던 서화를 이춘당에 표구로 맡겨 왕일정에게 임모할 수 있도록 기회를 주었다. 그리고 이때 왕일정의 성실한 화학畵學 태도를 보고 아까운 인재라고 생각하여 신여전장愼餘錢莊에 추천하여 일자리를 만들어 주었다고 한다. 그 해에 왕일정의 나이는 불과 15세였다. 3년 후 항태전장恒泰錢莊으로 발령받으면서 본격적으로 일을 배우고 1886년에는 외근하는 천여호天餘號에 위임받게 되었다. 이때 전장업계에서 일하는 왕일정의 성실함은 명문가문의 금융업으로 하는 큰 부

자 이미장의 신임을 얻게 되어 경리經理로 빠른 승진을 하게 되었고, 또한 여기서 해운업을 경영할 수 있는 지위까지 얻게 되었다.[12]

이후에도 왕일정은 직장생활을 하면서도 그림 그리는 일을 무척 좋아하여, 산수, 화훼, 동물 등 그리지 않는 장르가 없을 정도로 매일 그림을 그렸다. 그는 사업과 은행의 요직을 맡아 일하고, 공익사업으로 바빴던 중에도, 그의 하루 일과는 매일 아침 6시에 일어나 그림과 서예를 10시까지 하다 출근하는 것이었다. 이러한 작품이 쌓인 결과, 현재까지도 그의 작품은 많이 전해지고 있다.

그의 작품은 어느 순간 갑자기 변한 것이 아니라 일정한 시간이 지남에 따라 점진적인 변화양상을 보여주었다. 즉 그는 초기에는 세밀하고 간결한 묘사의 기초를 다졌고, 〈음주도飮酒圖〉(그림56)에서 보는 바와 같이 제재나 인물의 조형, 필의 사용은 물론 화면구도에서 화가 임백년의 영향이 큼을 발견할 수 있다. 후기에 이르러 또 하나의 영향을 준 화가는 오창석이라 할 수 있는데, 이서법입화以書法入畵라 하여 그림에 중봉中鋒의 필을 사용하여 힘 있는 생동감을 표현한다든지 과감한 필치

로 자신의 흉중에서 우러나오는 기운을 포착하여 사의적寫意的 전신傳神을 독특하게 표현하든지, 아니면 원색계열의 색채를 가미하여 근대적 풍모를 보여주는 오창석의 문인적 서권기 넘치는 표현의 영향을 받아 오창석과 구도, 소재가 모두 유사한 그림도 그렸음을 발견할 수 있다.

그리하여 왕일정은 임백년, 오창석의 작품에 나타난 두 양식을 기초로 하여 자신만의 독특한 양식을 형성하였으며, 산수, 인물, 화훼 등의 작품은 모두 필력이 혼후渾厚하며 창경간박蒼勁簡朴하여 쇄탈웅혼灑脫雄渾한 개성을 보여준다.

왕일정은 직업화가가 아니었다. 그리고 그는 풍부한 재력을 가지고 있었으므로 생활수단으로 그림을 그리지 않아도 되었기 때문에 오히려 자신의 의지대로 작품에만 전념할 수 있었다. 즉 직업화가들이 지니는 일반적인 제한이나 구속을 받지 않았기에 왕일정은 작품구매를 위한 고객의 취향이나 그들의 요구에 맞는 그림을 그릴 필요가 없었으며, 자신만의 양식을 고집할 수 있었다. 그리하여 그는 흥이 나는 대로, 느껴지는 대로 자유롭게 창작에 임하였다.

그림 56 왕일정〈음주도飮酒圖〉

그러므로 〈일범풍순一帆風順〉(그림57)은 수묵 구름법으로 배와 배에 탄 인물에서 농담의 효과를 잘 살려냄과 동시에 선염의 빠른 필로 파도를 잘 표현하여 〈일범풍순〉 주제에 매우 적절한 표현을 하였다. 이런 류의 작품은 그의 심경과 관련이 있다. 장대천張大千이 《왕일정선생서화집王一亭先生書畵集》의 서문에서 이르길

고금古今의 묘작妙作은 마음에서 나온 것들이다. 외경外境이 마음을 산란하게 하는 것과 마음이 사물에 따라 움직이는 것, 이 두 가지는 서로 통하며 의상意象을 간직하고 있다. 그러므로 필묵을 정情에 따라 뿌리면 신경新境이 되었다. 이는 고된 훈련을 감내해야만 예술창작이 드러나는 것이다.

라고 하였으며, 또 이르길

선생은 동포애와 참선으로 즐거움을 얻고, 마음이 막힘없이 넓고 절개가 고매하다. 그림에서 필의 거침없는 통쾌함은 시종 마음에서 연유한 것이며, 이 모든 것이 그 분의 기세인 것이다.

라고 하였다.[13]

이상과 같이 왕일정은 시장성 높은 상업 작품과는 거리가 먼 제재의 '팔리지 않는' 작품도 자유롭게 그리는 즉, 경제적으로 여유 있는 화가만이 향유할 수 있는 창작의 자유를 누렸다.

그러면서도 그는 물상적인 제재를 빼고는 광범위한 교류와 보답의 대가품으로 자신의 작품을 제작하여 생일이나 경축사를 위해, 친구들을 만나거나 모임에서 몇 자 정도의 휘호를 하는 경우는 늘 있었던 일이다. 경우에 따라 모임의 분위기

그림 57 왕일정 〈일범풍순一帆風順〉

나 명사들의 기분을 맞추기 위해 붓을 들면 자연히 운수대통과 길상적인 내용과 관련된 따위의 제재를 다루어 제작하기도 하였다.

왕일정은 부인 장씨蔣氏의 영향으로 경건한 불교 신자가 되었다. 그는 1916년에 그린 〈매병梅甁〉 위에 제題하길,

나이 50에 선禪을 배워 매일 불화 한 장을 그리다.
五十後習禪, 每日寫佛一幀.

라고 하였다. 그는 위의 제題에 나오는 '습선習禪', '사불寫佛'이라는 단어들을 매우 좋아하였다. 왕일정의 작품 중 인물화는 대개 선불禪佛과 관련된 제재였다. 관음觀音, 보살菩薩, 무량수불無量壽佛, 달마達摩, 화합쌍선和合雙仙 등은 모두 그가 좋아하는 제재였으므로 되풀이하여 반복적으로 그렸다. 이러한 작품에 보이는 제시題詩와 발어跋語 대부분 불경佛經과 선어禪語이었는데, 이는 왕일정이 불교와 선

학禪學에 대한 연구 성과를 작품에 반영한 것이라 볼 수 있다. 게다가 그의 인장印章에 새겨진 글도 적지 않은 것들이 불교와 관련된 것들로 예를 들면 '불佛', '아불我佛', '아불여래我佛如來', '본래무일물本來無一物', '찬영贊英', '완선完禪' 등이 여기에 속한다. 왕일정의 창작을 보면, 주제나 제자題字 그리고 인문印文에서 모두 고도의 통일된 조화를 이루고 있음을 발견하게 된다. 그리고 왕일정의 미술후원에서 두드러진 것은 오창석의 상해활동을 후원한 점이다. 왕일정은 오창석의 예술세계를 접하게 되면서 그를 매우 존경하게 되었고 그리하여 소주지방에서 활동하고 있는 오창석에게 상해에서 그림을 통해 생활할 수 있다고 편지를 보냈다. 그러나 오창석은 상해의 생활수준이 높고 생활비를 벌 수 없다고 생각하여 받아들이지 않았다. 이때 왕일정은 당시 상해에서 이미 확고한 지위에 있었고, 경제상황도 매우 좋았기 때문에 오창석에게 세 번이나 청하였고, 오창석도 상해

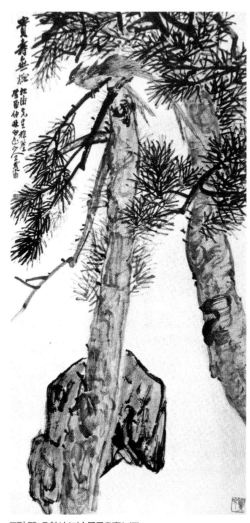

그림 58 오창석 〈귀수무극貴壽無極〉

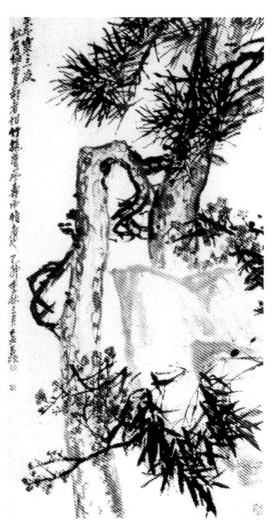

그림 59 왕일정 〈세한삼우歲寒三友〉

에서의 생활을 보장받자 비로소 용기를 내어 상해로 옮겨와 그림을 팔며 생활하였다. 오창석의 서화가 팔리지 않을 때에는 왕일정이 은밀히 그의 그림을 구입하였다.[14] 또한 왕일정은 자신이 일본에서 높은 지위의 일본 상인들과 밀접한 관계를 가지고 있다는 것을 이용해 오창석의 작품이 일본에 널리 알려지도록 선전하였고, 그 결과 오창석은 일본에서 대단한 환영을 받았다. 따라서 오창석이 상해에 정착할 수 있었던 것이나, 일본에 이름이 알려지면서 오로지 예술창작에만 전념할 수 있었던 것이 모두 왕일정의 미술적 후원이 있었기에 가능하였던 것이다. 그러면서도 오창석의 예술세계를 귀하게 여긴 까닭에 67세에는 소나무와 바위를 그린 오창석의 〈귀수무극貴壽無極〉(그림58)과 유사한 소나무와 바위그림을 〈세한삼우歲寒三友〉(그림59)에서 보는 바와 같이 그렸던

것이다. 결국 왕일정이 작가로서 후원한 것은 본인 작품을 통해 자유로운 창작 표현이 진정한 예술적 가치가 있음을 증명한 것이며 아울러 관음, 보살, 달마 등의 불교적인 그림을 그려 불교회화에 기여한 점, 그리고 화가 오창석으로 하여금 상해에서 작가로서 활동을 할 수 있게 한 점 등이 있다.

(2)자선가로서의 후원

왕일정은 그 자신의 작품에서 불교에 관련한 제재를 제외하고라도 불교에 열성적이어서 불교계에서도 중요한 역할을 하였다. 그리하여 그는 '중국불교회中國佛教會'에서 집행위원과 상무위원을 겸임하였고, 또한 '불학서국佛學書局'의 사장과 '세계불교거사림世界佛教居士林'의 대표를 겸직하였다. 불경과 불학 관련서적 출판을 위해 자금을 기부하였고, 사원건축과 심지어는 상해에 '불교고아원佛教孤兒院'까지 건립하였다. 1925년에 그는 '중화불교대표단中華佛教代表團' 일행 20여 명을 인솔하여 일본에서 열린 '동아불교대회東亞佛教大會'에 참가하기도 하였다. 다음해에는 '전아불화교육사全亞佛畵教育社(중화불화교육사中和佛畵教育社)'[15]를 발기하고 불법운동佛法運動을 일으켜 중국의 불교사업에 적지 않은 공헌을 하였다.[16]

왕일정은 평생에 걸쳐 자선을 베풀었으며, 오창석은 《백룡산인소전白龍山人小傳》에서 그에 대해

일찍이 자선사업에 헌신적이었으며 그림을 그리는 데도 보시하는 마음과 같이 어두운 밤길에서 방황하는 어려움도 사양하지 않고 사방의 재난에 희망의 손길을 뻗은 것이 헤아릴 수

없다.[17]
以慈善事業引爲已任, 繪圖之賑, 夙夜彷徨, 不辭勞苦, 於是四方之災黎得以存活者無算.

라는 글을 썼다. 예를 들면 1923년 일본에서 관동 대지진이 일어났을 때에도 그는 앞장서서 구조를 하였고, 직접 일본에 가서 희생자를 위로하기 위한 범종을 주조하여 희사하기도 하였다. 이 일로 그는 일본인의 마음 속에도 '왕보살王菩薩'로 남게 되었다. 또한 중국 내에서 천재인화가 발생했을 때에도 그는 온 힘을 다해 분주하게 뛰어다니며 구조를 위해 애썼던 노고는 이루 말할 수 없다. 왕일정은 상해에서 고아원, 장애복지관 등의 구제기관을 설립하는 한편 '국민정부진무위원회國民政府賑務委員會'의 상무위원常務委員, '중앙구재준비금보관위원회中央救災準備金保管委員會'의 위원장, '상해자선단체연합구재회上海慈善團體聯合救災會'와 '상해국제구제회上海國際救濟會' 등의 자선단체에서 요직을 맡아 일하였다.[18]

왕일정은 자선사업에 몸을 바쳤고 구제의 봉사가 없을 때에는 서화 창작에 열중하였다. 1919년에는 예豫·악鄂·환皖·소蘇와 절강浙工의 5개성에서 홍수로 산사태가 나 60, 70개에 달하는 현에서 수백 만 명의 이재민이 발생하였다. 이 때문에 왕일정은 '화양의진회華洋義賑會'에서 각지의 구제금을 모금하는 전단지를 인쇄하였다. 왕일정은 이 서문에서 다음과 같이 말하였다.

이번 사태의 수습은 매우 위급하다. 남북 각 성들에 매년 일어나는 재해의 원인을 살펴본다고 하면, 비록 천재로 인한 범람이라고는 하나

모두 인간이 제대로 할 일을 못했기 때문이다. 각 성은 수리水利에 대해 연구하지 않은 지 오래이다. 그 물살을 막으려면 그 원인을 다스려야만 한다. 그래야 자손만대가 편안할 수 있고, 그것이 바로 수리를 꾀하는 일이지 않겠는가.[19]

此特急則治標之方耳, 若推原南北各省連年患潦之原因, 雖天災流行, 亦人事之未盡也. 蓋各省之不研究水利也久矣, 欲塞其流, 先治其源, 可以弭百世之憂者, 其惟水利平.

그가 1917년에 그린 〈홍수횡류도洪水橫流圖〉(그림 60) 역시 재난구제를 위한 작품이었다. 이 작품의 제발題跋은 다음과 같다.

홍수의 물결로 전답은 모두 바다로 변하고, 기러기도 들 한편에서 슬피 날고 있으니, 하늘은 무심하게 사람만 남겨 놓았다. 굶주린 백성이 어머니를 지고 피난하는 장면은 차마 보기 힘들다. 세상의 화복禍福은 사람이 만드는 것으로 이러한 것에 그 원인이 있게 마련이다. 옛날부터 남을 구제하는 것이 스스로를 구제하는 것이니, 굶주린 백성에게 야식夜食을 급히 마련해 주어야만 한다. 최근 북경北京에서 하남河南, 사천四川 등의 성省에 걸쳐 일어난 홍수는 그 지역이 너무나도 광범위하여 이재민의 고통도 심한데, 이는 10여 년 만에 처음 있는 일이다. 비록 하늘이 내린 재앙이라고 하지만 구재救災의 몫은 사람이 할 일이다. 재난에 아픈 마음으로 이 그림을 그리니, 여러 사람이 감상해주길 바란다.[20]

洪水橫流田變海, 哀鴻遍野起悲號, 天心果欲留人種, 忍見饑民負母逃, 世間禍福憑人造, 後果由來先種因, 自古濟人還自濟, 快將夜粟濟饑民. 近來京直奉河南四川等省, 洪水暴發, 災區之廣, 災民之苦, 爲數十年所未有, 顧降災雖由於天心, 而救災端賴於人事, 兹將災情繪成此圖, 以供諸君子一鑒.

그림 60 왕일정〈홍수횡류도洪水橫流圖〉

이러한 제題에는 그의 동정 어린 연민의 정이 필

묵 사이에 드러난다.

1936년 왕일정이 70세를 맞이하게 되자, 상해 정부는 그의 평생에 걸친 구제민에 대한 봉사와 상해 시민의 복지를 위해 자선한 것에 보답하기 위해 '왕일정 선생 70세 경축' 준비단을 발기하여 신문보도에 알리는 한편 왕일정이 세운 '상해고아원' 부근의 길을 '왕일정로王一亭路'라고 명명하였다. 이 길은 상해고아원이 위치한 용화龍華에 있는데, 상해고아원부터 용화사龍華寺까지 이르는 구간의 거리를 아름답게 조성하려 하였다. 사람들은 상해시구上海市區에서 용화사에 이르는 이 거리를 활보하며 즐겼고, 국민당 정부가 내놓은 경비보조금으로는 부족했기 때문에 왕일정의 생일을 위해 축의금을 받아 완성하려 하였다. 그런데 이 행사는 중일전쟁中日戰爭의 발발로 일본군이 상해를 침략하면서 성사되지 못하였다. 그러나 이와 같은 일로부터 상해 정부의 왕일정에 대한 대우가 어느 정도였는가를 짐작할 수 있다.

결국 자선가로서의 미술적 후원에 있어서 불교회화교육사를 발기하고 출판사를 건립하고 본인의 회화작품세계도 보시하고 자선하는 마음을 표현하였으며 재난구제를 위한 작품제작을 하여 널리 후원하였음을 알 수 있다.

③사업가로서의 후원

20세기 초의 상해는 경제적으로 급부상한 도시였고, 이때 왕일정은 이미 상해 경제계의 거물이었다. 1881년 신여전장愼餘錢莊에서 일을 시작한 다음 사업가로 이어지는 그의 생애는 매우 순조로웠다. 1886년 천여호天余號라는 외근 직책을 맡은 다음부터 그는 상당한 사업적 기초를 닦아 안정된 궤도에 오르게 되었다. 1902년 왕일정은 '대판상선大阪商船'의 매판 해운업을 맡은 뒤로 1931년까지 줄곧 일본 사업체를 담당하였는데, 당시 이 사업은 상해 3대 매판의 하나로 엄청난 수입이 보장되었다. 이로 인해 그는 다방면에 투자하여 사업을 발전시켜 나갔고, 짧으면 짧다고 할 수 있는 10여 년 동안 상해 상공업계에서 발군의 두각을 나냈다.

1904년부터 상업사단商業社團에 해당되는 상해상무총회上海商務總會와 호남상무총회滬南商務總會를 창립하여 중역인 한 사람으로 주석의 일을 맡고 상해남시상단공회上海南市商團公會를 설립하여 총 간사로 선출되기도 하였다. 한편 1907년에는 12만 냥 합자회사인 입대면분창立大麵粉廠을 창립하고 상해출품소上海出品所의 총간사장總幹事長으로 추대되었다. 한편으로는 상인과 합자하여 신대면분창申大麵粉廠을 설립하여 동업형태로 사업을 하였다. 1908년 은행이 최초로 설립되면서 왕일정은 상해의 은행업에 영향력을 크게 행사하게 되었다. 1910년에는 상해제조견사사上海製造絹絲社를 설립하여 사장이 되었으며 대유면분창大有麵粉廠, 화상전기공사華商電氣公司, 대달수선공사大達輪船公司의 중역을 역임하면서 적지 않은 수입을 얻게 되었다. 1920년에는 왕일정 자신이 친구들과 함께 대풍상업저축은행大豊商業儲蓄銀行과 화대상업저축은행華大商業儲蓄銀行을 설립하고 2년 뒤 1922년에는 강남은행江南銀行을 열고 중역이 되었다. 또한 중화은행中華銀行, 신성은행信成銀行에도 중역으로 겸직하게 되어 은행공장 운수업 등의 사업을 확대, 발전시키는 데 순

조로웠고 더불어 막대한 부富를 축적할 수 있었다. 1923년에는 상해총상회上海總商會 주석으로 선출되었고, 상해총상업연합회上海總商業聯合會까지 설립하여 주석이 되었다.[21]

이상과 같이 왕일정은 상해에서 태어났고 대부분의 생애를 이곳에서 보내면서 실업가로서 사업을 크게 발전시켜나가 상해의 상공업과 은행계에서 재벌로서 생활하였다. 그런데 그가 처했던 시대는 국내 혁명의 조류로 인해 혼란하였기 때문에 그는 지역 정치에 열성적으로 참여하였고, 찬조도 아끼지 않았다. 1905년 11월 11일 '상해성상내외총공정국上海城廂內外總工程局'이 출범하였을 때 왕일정은 이 공정국의 의원 중 한 사람이었다. 1906년 2월 '상해화상공의회上海華商工議會'가 설립되었는데, 원래부터 '상해상무총회上海商務總會(1904년 성립)'의 중요한 일원이었던 왕일정은 역시 이 단체에서도 41명의 회장 중 한 사람으로 부상하였다. 1906년 9월 청淸 정부는 '예비입헌預備立憲'을 반포한 다음 상해에 '예비입헌공회預備立憲公會'를 설립하였는데, 왕일정은 중역 중 한 사람으로 추대되었다.[22] 1909년 6월 '상해성상내외자치공소上海城廂內外自治公所'가 성립되었을 때에는 이평서李平書는 중역 대표를, 왕일정은 중역이 되어 상업협회와 같은 지역기구를 조직하였다. 1910년 청 정부의 입헌이 실패하자, 왕일정은 이를 계기로 반청反淸 진영으로 전향하였다. 그 해 겨울 왕일정은 '중국동맹회中國同盟會'에 가입하였고, '동맹회同盟會' 상해지국의 기관부機關部 재무과장財務科長이 되어 지국의 재무를 담당하게 되었다.[23]

상해의 '동맹회' 회원들은 책임자 진기미陳其美를

중심으로 상해군경에서 혁명군으로 일하다가 저지를 받게 되고 진퇴양난에 빠지게 되었다. 이때 왕일정은 일본에 있던 장남 왕맹남王孟南에게 각오를 크게 하도록 하여 부대를 조직하게 하였다. 아들 왕맹남이 대장이 되고 장개석蔣介石이 부대장에 임명되었다. 이 부대는 의군義軍을 도와 다시 한 번 '제조국製造局'을 공격하기 시작하였고, 격전 끝에 의군義軍은 마침내 상해에 주둔한 청군淸軍의 보루인 '강남제조국江南製造局'을 무너뜨리고 말았다. 진기미陳其美는 이로 인해 위험에서 벗어나게 되었고, 이를 계기로 왕일정과 진기미는 막역한 사이가 되었다.[24]

1911년 11월 4일 상해가 광복된 후 '동맹회'의 회원들은 상해 각계의 인사들을 모아 '호군도독부滬軍都督部'라는 지방의 정부를 조직하였다. 진기미는 도독都督에 취임하였고, 왕일정은 지방 자치 정부의 교통부장을 맡았다가, 후에 상무부常務部(재무부에 해당) 부장으로 임명되었다. 이때 왕일정은 자신이 중역으로 있었던 '신성은행信成銀行'을 정부은행으로 만들고 도독부都督府의 보증으로 주식을 유통시켰다. 왕일정은 항상 상해의 신상紳商(신흥자본가)을 직접 만나 군자금을 모금하였고, 또한 '삼정양행三井洋行'에서 35만원을 차관받아 구정권을 무너뜨리고 신정부를 수립하는 데 온 힘을 기울였다. 1913년 3월 20일 원세개袁世凱는 자객을 보내 송교인宋敎仁을 상해 북역北驛에서 살해하였다. 당시 송교인의 주변에 있었던 왕일정은 엄청난 충격을 받았다. 얼마 후 손문孫文에 의한 2차 혁명이 실패하면서 왕일정은 원세개 정권의 지명수배자가 되어 손문, 황흥黃興, 진기미

등과 함께 상해 조계지로 피신하였다. 이때부터 왕일정은 정치활동을 하지 않게 되었다. 하지만 민국기民國期에 들어서도 왕일정은 여전히 정계인사들과 밀접한 교류를 하였고, 사회공익사업에 적극적으로 관심을 기울였다.

왕일정의 생애를 돌아볼 때, 그의 정치활동은 단지 초기에 집중되었을 뿐이다. 사실 그가 살았던 시기는 혁명기였다. 상해는 중국에서 매우 중요한 도시 가운데 하나였고, 그런 상해의 상계商界에서 비중 있는 지도자였던 왕일정은 정치변혁에도 참여해야 한다는 시대적 책임을 느꼈던 것이다. 나중에 그가 정치무대에 다시 서지 않았다고 해서 정치적으로 낙후한 시대가 도래하였던 것은 아니다.25) 오히려 그는 문화·예술방면에 비중을 두고 발전 시키는데 앞장서기 시작하였다.

20세기 초 상해는 중국의 경제 중심지였다. 그렇기 때문에 왕일정은 상해의 대재벌로서 정계에도 상당한 영향력을 행사할 수밖에 없었다. 1927년 12월 21일 그는 사회적 지위가 매우 높은 자리인 '시참사회市參事會' 주석으로 추대되었지만, 왕일정은 더 많은 시간을 예술창작으로 보냈고, 그의 예술에 대한 사랑과 천부적 재능으로 사회에 영향을 미쳤으며, 상해 예술발전에 공헌하려고 노력하였다.

왕일정은 어려서부터 예술 사랑이 남달랐다. 그러나 가정형편이 어려워 예술교육을 정식으로 받지 못하였기 때문에 그는 상해공상업계의 거물이 되어 경제적 기반을 다지면서부터 미술교육사업을 후원하여 재능 있는 청년 예술가를 길러내려고 했던 것이다.26)

그리하여 1911년에 상해미술전과학교上海美術專科學校를 설립하여 이사장직을 맡고 여성 11명을 뽑아 학교에 편입시켜 최초로 남녀공학체제로 운영하였으며 서양미술단체 천마회天馬會 창립을 지지하며 서양화를 중국화에 결합하는 것을 연구하여 근대 상해예술발전에 공헌하였다.27) 또한 1927년에 상해여자심미학원上海女子審美學院을 설립하여 이사장이 되었으며, 1930년에는 창명예술전과학교昌明藝術專科學校 명예교장으로 초빙되기도 하여 상해 예술교육에 큰 공헌을 하게 되었다. 특히 1911년에는 오창석을 알게 되어 천마회에 참여하도록 하였으며 일본인 水野疎梅를 소개하여 제자가 되도록 하였고 오창석의 제자 조자운趙子雲도 후원하여 소주에서 상해로 오게 하여 생활을 유지하게 하였다.28)

이외에도 청말에서 민국에 이르기까지 상해에서만도 과도기에 100여 개가 넘는 미술단체에 가입하여 화단을 이끌어가는 중추적 역할을 하였으며 20개가 넘는 서화단체의 주요 회원이나 발기인으로 상해화단에서 비중 있는 역할을 담당하게 되었다. 그리고 왕일정은 상해에서만 만족하지 않고 전국적으로 전국미전全國美展에 초빙되어 총무회상회總務會常會 활동을 하면서 중국미술가 협회 이사직까지 맡게 되었다.

결국 왕일정은 사업가로서의 미술적 후원에 있어서도 미술교육사업을 후원하여 재능 있는 청년 예술가를 길러내었고, 미술단체에서는 대표성이 있는 직책을 맡게 되어 경제적으로 직접적인 후원은 물론 사업가로서의 사회적인 직책의 영향력

왕일정의 미술후원이 상해 화단에 미친 영향

을 함께 발휘하여 상해의 예술교육에 공헌하였고 더불어 생활이 어려운 개별 화가들도 적극 후원하였음을 알 수 있다.

3. 왕일정의 후원이 상해 화단에 기여한 양상

(1) 인물화의 새로운 화풍 형성

왕일정이 한 예술가로서 자선하는 봉사와 희생정신을 크게 가지게 된 것은 불교적 신앙과 관계가 있다. 이러한 마음은 왕일정의 불교적 내용의 그림에서 잘 드러난다. 예를 들면 특히 인물화 계통으로 많은 작품의 〈달마達摩〉와 〈관세음觀世音〉, 〈무량수불無量壽佛〉같은 불교적 이미지를 표현하여 자신의 독특한 양식을 완성하였음을 발견할 수 있다.

예를 들면, 그는 무묵無墨을 묻힌 마른 필을 문지르듯 달마의 두발과 수염을 묘사하였고, 몇 가락 안 되는 필의 구륵법으로 달마의 오관五官을 표현하였다. 중봉中鋒의 농묵濃墨으로 달마가 걸친 의복을 거침없이 표현하였다. 〈달마조사도達摩祖師圖〉

(그림61)는 난중유필亂中有筆로 당당한 기세와 자연스런 유창함을 보여준다고 할 수 있다.

해상화파 초기를 살펴 보면, 적지 않은 화가들이 산수와 화조 및 인물 등의 장르를 섭렵하였는데, 당시의 화풍을 크게 두 가지로 나누어 볼 수 있다. 하나는 여리고 가는 필의 구륵법을 이용한 필선의 우아優雅한 아름다움 위에 채색을 하는 양식이다.[29] 이러한 양식의 표현은 용필이 비교적 섬약纖弱하고, 인물표현이 교태로워 너무 유약하게 보이고, 다른 하나는 힘 있고 강한 선으로 인물을 변형시키고 그 위에 농염하고 아름다운 채색을 한 화풍인데, 이러한 표현은 장식성에 치우쳐 상업적인 취향이 강하게 드러난다. 이 두 화풍이 모두 그 한계를 뛰어넘지 못한 시기에 왕일정의 인물화가 일종의 참신한 면모를 보여 주었다고 할 수 있다.

왕일정은 초기부터 인물화의 대가였던 임백년任白年1840-1896의 지도를 받으며, 인물화의 기초를 충분히 닦은 다음 서법의 필묵을 가지고 그림에 입문하였다. 따라서 왕일정의 용필에는 강한 힘이 있었고, 해파의 창시자 조지겸趙之謙1829-1884과 신문인화新文人畵를 이룩한 오창석吳昌石1844-1927에 의

임백년任白年(1840-1896) 이름은 이頤, 본명은 소속小屬, 윤潤, 자는 백년伯年, 호는 치원灰遠이다. 그림에 낙관을 할 때는 임천주任千秋·임공자任公子·임화상任和尙·산양도인山陽道人·산양도상행자山陽道上行者 등을 썼다. 그의 서재 이름은 불사不舍·이이초당頤頤草堂·안재偃齋·의학헌倚鶴軒 등이다.

조지겸趙之謙(1829-1884) 자는 익보益甫·휘숙撝叔, 별호가 아주 많은데 유철삼有鐵三·냉군冷君·자구子久·차료次寮·감료憨寮·매암梅庵·비암悲庵·사비옹思悲翁·무민無悶·소도인笑道人·파사세계범부婆娑世界凡夫 등이다.

오창석吳昌石(1844-1927) 본명은 준俊, 후에 준경竣卿으로 고쳤으며 처음에 부른 자는 향박香朴, 중년 이후에는 창석昌碩이라 하였고 또 창석倉石·창석蒼石이라 쓰기도 하였다. 호는 부려缶盧·노부老缶·노창老蒼·고철苦鐵·대롱大聾·석존자石尊者·파하정장破荷亭長·무청정장蕪靑亭長·오조인五湖印 등이다.

自南而度不華
而後迢迢衣錫四靈跫
將誰付將誰付師像
入怖片□慈悲心畢露
壬申仲夏且雲居敬寫

그림 61 왕일정 〈달마조사도達摩祖師圖〉
183

그림 62 심자승〈아희도兒嬉圖〉

양식은 당시의 인물화풍의 새로운 흐름을 반영한 시대적 양식이라 할 수 있다.[30]

결국 서법書法의 필로 그림을 그렸기에 필선 하나하나에서 힘이 느껴지며 탈속의 경지에 이른 왕일정의 인물화는 화단에서 매우 높은 지위에 있었고, 예술잡지에 자주 실려 환영을 받기도 하였다. 그렇기 때문에 왕일정의 인물화는 하나의 새로운 시대적 흐름을 조성하면서 신세대 미술가들에게 큰 영향을 주게 되었음을 알 수 있다. 그리하여 왕일정으로부터 직접 배운 제자는 아니지만, 근현대작가 심자승沈子丞1904~1996의 〈아희도兒嬉圖〉(그림62) 같은 작품에서도 왕일정 인물화 표현의 영향을 발견할 수 있게 된 것이다.

⑵ 예술가 집산지로서의 상해도시 형성

왕일정은 상해에서 태어나고 성장하면서 이 도시의 특수한 환경을 잘 파악하여 화가로서나 자선가 그리고 사업가로서 탁월한 성공을 거두면서 재계에서 '상해의 거물'로 부상한 사람이다. 상해에서 이러한 계층의 사람들은 특수한 신흥계층으로 엄청난 부와 더불어 사회적 지위를 가져다 주었다. 이러한 신흥계층은 금전적 · 물질적인 것이 풍부하게 충족되자, 정신적인 향유를 추구하기 시작하였다. 따라서 상업하는 사람들은 금석서화金石書畵의 수장은 물론, 예술가와 예술단체의 활동을 후원하였고, 심지어는 직접 예술창작에 뛰어들기도 하였다. 이들은 중국 예술과 문화의 변화 속에서 적극적인 후원자 역할을 하였을 뿐만 아니라 주도적인 지위에 서기도 하였다.[31]

그러므로 상해의 경제적 발달은 문화예술의 다

해 시작된 서법을 회화에 도입한 금석화풍을 짙게 풍기고 있다.

왕일정은 구륵鉤勒으로 필묵의 변화를 주면서 조형을 정확히 표현함으로써, 정신적 예술세계를 잘 표현하였다. 상업적인 취향을 전혀 고려할 필요가 없었던 그의 화풍은 소쇄瀟灑한 탈속의 경지에 이르는 일격逸格을 갖추었다.

왕일정의 인물화는 당연히 해상화파의 인물화 양식이 반영되어 있고, 이 양식을 더욱 더 잘 살려 자신의 양식을 수립했던 것이다. 결국 그의 인물

원적인 발전을 초래하였다. 상인들의 예술적 지지와 참여는 상해 예술계의 흥성과 번영을 촉진하였고, 작품으로 생계를 도모하던 예술가들이 모여들도록 하였다.

청 말기부터 민국에 이르기까지 상해는 100여 개가 넘는 미술단체들의 본거지가 되었으며[32] 화단이 활기를 띠기 시작하였다.

그리하여 상해화단에는 직업적인 미술단체들이 많이 등장하였고, 이들 단체에는 기본적인 규칙과 활동규범이 있었으며, 미술단체 회원들은 공통된 혹은 유사한 예술목표를 가지고 작품을 정기적 혹은 부정기적으로 개최된 전람회에 출품하였다. 이와 같이 상해에서 이루어졌던 미술단체들의 전람회는 다양한 유형으로 개최되었고, 미술의 광범위한 전파와 미술교육에 중요한 기능을 하였다. 이처럼 다기능적인 예술단체들의 설립은 예술에 종사하는 작가들로 하여금 한 곳에 모여 활동하도록 만들었고, 적지 않은 예술가들을 상해로 모여들게 하면서 상해화단의 역량을 더욱 증폭시켰다. 동시에 미술단체들을 통해 화가들은 작품 활동 이외에 사회활동에도 참여할 기회가 생기면서 사회 각계 각층의 인물들과 관계를 밀접하게 가지기 시작하였다. 그 결과 화가들이 그림 그리는 소재는 생활화·사회화되는 경향을 보였고, 작품도 상업화 경향을 나타내게 되었다.

특히 상해의 경제적 번영은 중국회화에 지대한 영향을 주었는데, 그것은 중국회화의 청아한 고상함과 선비적인 우아함이 전통적인 옷을 벗고, 실제적인 상품화 된 성질의 작품이 되어가는 것을 보여 주었으며 상해의 광활한 회화 시장은 그

들에게 생존과 발전의 조건을 제공하였다.

이러한 상황으로 중국 내에서 활동하던 유명화가들이 서둘러 상해로 몰려들어 실로 수많은 화풍의 특징들을 수용하게 되었다.[33] 즉 절파浙派에 이어서 오문화파·양주화파·영남화파의 화가들과 사천·북경·산동 등지의 유명 서화가들이 상해로 줄지어 모여들게 되어 상해화단은 그야말로 눈부시고 찬란한 예술도시를 형성하게 되었다.

여기에 상해에는 서양의 문화가 대량으로 유입되어, 이 지역에서의 자연스러운 문화적 상호 교류와 접근·변화·발전을 시도함으로써 각종 새로운 예술형식이 형성되게 하였다. 예를 들면 비전통적인 목각·만화·시리즈, 그림·화보 등을 표현하여 강렬한 흡인력을 통해 사람들의 심미관을 변화시킴으로써 대중화된 예술시장의 몇 천년의 전통을 지켜온 중국회화는 역사 이래 최대의 도전을 받게 되었다.[34]

즉 근대 상해도시는 경제적인 번영으로 말미암아 예술 활동이 그 어느 때보다도 활기를 띠면서 서화 방면 역시 국내 최대의 시장을 형성하게 되었다. 그러므로 고관대작을 비롯하여 문예에 뛰어난 문사·유명인사·서화가와 자연을 벗 삼아 창작을 즐기는 선비들까지도 상해를 즐겨 방문하였다.

왕일정은 위와 같이 과도기의 다채로운 시대에 살면서 자신의 생활을 소홀히 하지 않았고 시대적 흐름을 잘 파악하여 화단을 이끌어가는 중추적 역할을 충실히 해냈다. 그는 일생 동안 20개가 넘는 서화단체[35]의 주요 회원이나 발기인으로 당시 상해 화단에서 비중 있는 역할을 하며 미술

단체의 활동들을 적극적으로 후원한 것이다.

특히 '해상제금관금석서화회海上題襟館金石書畫會'가 성립된 후에는, 왕일정은 중요한 간부직을 담당하다가 1915년에는 부회장에 임명되었다. 이 밖에도 1909년 그는 '예원서화선회豫苑書畫善會'를 발기하여 창립하였는데, 이 예원서화선회는 예술활동과 자선기구의 역할까지도 겸하였고, 이러한 점에서 왕일정이 시대의 선봉이었음을 알 수 있다. 즉 그는 자선사회사업가라는 다른 이름으로, 예술가의 사회 공익활동 참여를 제창하며 미술적 후원을 하였던 것이다. 이러한 그의 역할은 예술가의 활동공간을 더욱 넓혀 주었을 뿐만 아니라, 그들의 사회의식도 고양시켜 주었다.

결국 왕일정이 중추적 역할을 하며 후원했던 상해화단은 주변지역의 서화가들이 상해로 모여 들어 각종 새로운 예술을 창조함으로써 다양한 예술 표현형식이 형성되었으므로 상해를 찬란한 예술도시가 되게 하였고 예술가 집산지로서의 상해도시를 형성하게 한 것이다.

정리하자면, 왕일정은 한 작가로서 진실한 내적 심정을 자유롭게 드러내는 일품적 표현을 거침없이 하였고, 의미 있는 내용에 신선한 생명을 불어넣는 필선으로 인물화풍을 형성하여 심자승沈子丞같은 신세대 미술가들에게 큰 영향을 미쳐 중국근대 인물화풍의 새로운 흐름으로 만들었음을 발견할 수 있다.

또한 왕일정은 사업가로서는 성공하여 상해의 거물급으로 활동하면서 미술계통의 학교를 3개나 설립하여 남녀공학으로까지 발전시켜 교육하게 함으로써, 미술교육의 방향이 전환점을 맞이하는 역할을 하였고, 왕일정 자신은 대단히 많은 미술단체에 소속되어 책임 있는 일을 맡고 있으면서 새로운 미술계 단체들을 20여 개나 창립하여 소주, 항주, 안휘 등의 주변지역 화가들이 상해에 와서 생계를 유지하며 활동할 수 있게 후원하였고, 특히 화가 오창석이 상해에서 뿐 아니라 국제적으로 일본과도 관련지어 활동할 수 있게 후원한 점은 탁월한 미술적 후원이었다.

이러한 왕일정의 노력과 열정 어린 미술적 후원은 상해화단의 두드러진 발전에 공헌한 것이고, 중국근대회화사에 중요한 역할을 하게 된 것이다. □

지순임

 주석

■오문화파 회화가 조선시대 회화에 미친 영향

1) 安輝濬, 《한국의 미술과 문화》, 〈서울:시공사〉, 2001, pp. 104-5참고.

2) 李成美, 金廷禧 共著, 《한국회화사용어집》, (서울:다할미디어), 2003, p. 19-20참고. 安輝濬, 《韓國繪畵의 傳統》, (서울:文藝出版社), 1997, pp. 273-5참고. 이예성, 《현재심사정연구》, (서울:일지사), 2000, p. 43. 한정희, 〈영·정조대 회화의 대중교섭〉, 《한국과 중국의 회화》, (서울:학고재), p. 289, p. 257참고.

3) 한정희, 〈동기창과 조선후기 화단〉, 《한국과 중국의 회화》, (서울:학고재), 1999, pp. 309-313참고.

4) 金元龍, 安輝濬, 《新版 韓國美術史》, (서울:서울대학교출판부), 1997, p. 282

5) 유홍준, 《조선시대 화론 연구》, (서울:학고재), 1998, p. 171 참고.

6) 《한국회화의 전통》, p. 288 참고.

7) 《新版 韓國美術史》, p. 284

8) 북경중앙미술학원 미술사계 중국미술사교연실 편저, 《간추린 중국미술의 역사》, 박은화 옮김, 시공사, 1999, p.251

9) 이예성, 《현재심사정연구》, (서울 : 일지사), 2000, p. 9

10) 이예성, 《현재심사정연구》, 앞의 책 p. 39, pp. 69-70참고

11) 한정희, 〈중국회화사에서의 복고주의〉, 《한국과 중국의 회화》, p. 25참고

12) 《현재심사정연구》, p. 71, p. 82 참고

13) "玄齋學畵 從石田入手 初爲麻皮皴 或爲米家大混點 中年始作大斧劈", 〈豹庵畵帖〉, 《槿域書畵徵》, p. 180. 변영섭, 《豹菴 姜世晃 硏究》, 일지사, 1999, p. 182 재인용.

14) 安輝濬, 〈豹菴 姜世晃과 18세기의 藝壇〉, 《한국서예사특별전23-豹菴 姜世晃展》기념심포지엄, p. 2-3, 2004.2.7

15) 〈碧梧淸暑圖〉에 관한 작품제작 시기와 그 특징은 변영섭, 《豹菴 姜世晃 硏究》, pp. 69-71 참고.

16) 《한국과 중국의 회화》, p. 246-247 참고.

■《중록화품中麓畵品》을 통해 본 절파 회화의 후원양상

1) 許英桓, 《中國畵論》, 서문당, p. 135

2) 朴一鉉, 〈明代浙派形成過程에 대한 연구〉, 홍익대 석사학위 논문, 2002, p.88

3) 앞의 논문, p.88

4) 鈴木敬, 《明代繪畵史硏究 · 浙派》, (東京 木耳社), 1968, p.4

5) 李開先, 《中麓畵品》, 後序, "宣廟喜繪事, 一時待詔如謝廷循, 倪端, 石銳, 李在等, 則又文進之仆隷與台耳. 一日在仁智殿呈畵, 進以得意者爲首, 乃〈秋江獨釣圖〉, 畵紅袍人垂釣于江邊. 畵家惟紅色最難著, 進獨得古法. 廷循從旁奏云: 畵雖好, 但恨鄙野. 宣廟詰之, 乃曰: 大紅是朝官品服, 釣魚人安得有此. 遂揮基餘幅, 不經御覽……" 참조.

6) 許英桓, 앞의 책, p. 136

7) 鈴木敬, 《戴進的繪畵風格》, 朶雲, 第61集, 上海書畵出版社, 1996, p.144

8) 許英桓, 《中國의 美術3- 元 · 明代의 繪畵》, 서문당, 1998, p. 39

9) 李開先, 《中麓畵品》, 畵品一, 沈石田, 如山林之僧, 枯淡之外, 別無所有

10) 俞崑編著, 《中國畵論類編》, 華正書局, 中華民國66年, p.420. 李開先, 《中麓畵品》序, "物無巨細, 各具妙理, 是皆出

乎玄化之自然, 而非由矯揉造作焉者. 萬物之多, 一物一理耳, 惟夫繪事雖一物, 而萬理具焉. 非筆端有造化而胸中備萬物者, 莫之擅場名家也."

11) 溫肇桐,《中國繪畫批評史》, 姜寬植 譯, 미진사, 1989, p.202

12) 俞崑 編著,《中國畵論類編》, pp.423-424, 李開先,《中麓畫品》, 畫品二

13) 李開先,《中麓畫品》, 畫品二

14) 俞崑 編著,《中國畵論類編》 pp.423-424, 李開先,《中麓畫品》, 畫品二

15) 李開先,《中麓畫品》, 畫品二

16) 李開先,《中麓畫品》, 畫品二

17) 李開先,《中麓畫品》, 畫品二

18) 李開先,《中麓畫品》, 畫品二

19) 戶捕慶士編,《戴進與浙派研究》, 上海書畫出版社 2004, p.35

20) 李開先,《中麓畫品》, 畫品二

21) 李開先,《中麓畫品》, 畫品二

22) 李開先,《中麓畫品》, 畫品二

23) 李開先,《中麓畫品》, 畫品二

24) 戴進(1388-1462)은 字가 文進이고 號는 靜庵이다. 浙江省 錢塘 出身이며 宣德年間에 畫院에 들어가 宮政畫家로 活躍하였다.

25) 吳偉(1459-1508)는 字가 士英 또는 世英이며 號는 魯夫, 또는 小仙으로 1459년 江夏에서 태어났음. 그의 집안은 과거에 저명한 文人官僚를 배출한 士大夫 家門으로 祖父는 30여년동안 官職에 있었으며 역시 높은 敎育을 받고 벼슬에 오른 父親은 文學과 書畫에 남다른 造詣가 있었다.

26) 李開先,《中麓畫品》, 畫品一

27) 李開先,《中麓畫品》, 畫品一

28) 李開先,《中麓畫品》, 畫品一

29) 李開先,《中麓畫品》, 畫品一

30) 李開先,《中麓畫品》, 畫品一

31) 李開先,《中麓畫品》, 畫品一

32) 李開先,《中麓畫品》, 畫品一

33) 李開先,《中麓畫品》, 後序

34) 朴一鉉,〈明代浙派形成過程에 대한 연구〉, 홍익대 석사학위 논문, 2002, p. 56

35) 單國强,〈20世紀對明代浙派的研究〉,《美術研究》4期, 1996. p.18

36) 李開先,《中麓畫品》, 畫品 5,

37) 李開先,《中麓畫品》, 畫品五

38) 石守謙,〈浙派畫風與貴族品咪〉,《東吳大學 藝術史集》15卷, 臺灣 東吳大學 出版部, 1987. p318

39) 鈴木敬,《앞의 책》p167

40) 倪讚,《雲林畫譜》

41) 龔賢,《龔半千課徒畫稿》

42) 智順任,《중국화론으로 본 繪畫美學》, 미술문화, 2005, p.286

43) 郭若虛,《圖畫見聞誌》卷1,〈論用筆得失〉

44) 葛路 著,《中國繪畫理論史》, 姜寬植 譯, 미진사, 1989, p. 362.

45) 陸深,《春風堂隨筆》, "本朝畫手, 當以錢唐戴文進爲第一."

46) 董其昌,《畵禪室隨筆》, "吾朝文沈則又遠接衣鉢."

47) 백윤수, 〈절파의 변명〉,《미학35집》, 2003, p.45.

48) 葛路 著, 앞의 책

49) 백윤수, 〈절파의 변명〉,《미학35집》, 2003, p.48.

50) 李開先,《中麓畵品》, 畵品五

51) 李開先,《中麓畵品》, "中麓畵品後序, 文進畵筆, 宋之入院高手 或不能及, 自元迄今, 俱非其比."

52) 백윤수,《절파의 변명》, p.51

53) 李開先,《中麓畵品》, 中麓畵品後序

■절파와 그 후원자에 관한 연구

1) 다카시나 슈지,《예술과 패트런》, 신미원 옮김. 서울:눌와, 2003, 15-16쪽

2) "僕之所謂畵者, 不過逸筆草草, 不求形似, 聊以自娛耳." 倪瓚,〈雲林論畵山水〉,《中國畵論類編》, 702쪽.

3) 鄭昶《中國畵學全史》는 浙派, 院派, 吳派 / 俞崑《中國繪畵史》는 浙派와 吳派로 구분.

4) 周林生 主編,《明代繪畵》, 河北教育出版社, 2003, 8쪽.

5) 사실 명대의 봉건전제제도는 매우 가혹해서 오늘날 우리가 말하는 궁정의 화가는 바로 당시의 궁정 畵工이다. '畵工' 과 '畵家' 는 황실에 있어서는 본질적인 구별이 없는 것으로 다만 '使役之人' 일 뿐이다. 다만 기타 수공예 장인에 비하여 畵工은 문화방면에서 사대부계층과 관련지워진다. 劉道廣,〈明代畵院之制及戴進事迹考略〉,《戴進與浙派研究》,《朶云》61集, 上海:上海書畵出版社, 2004. 82쪽.

6) 字 文進, 號는 靜庵, 玉泉山人. 錢塘(절강성 항주)사람. 明 洪武21년에 태어나 天順 6년 75세 사망.

7) 馮慧芬,《浙江畵派》, 吉林美術出版社, 2002, 83-84쪽.

8) "國朝名士僅僅戴文進爲武林人, 已有浙派之目",《畵禪室隨筆》卷二.

9) 單炯,〈論浙派的衰變〉,《戴進與浙派研究》, 92쪽 재인용. 明末 徐沁은《明畵錄》에서 董其昌의 "남북종론"에 따라 浙派를 "북종"에 포함시키고 浙派의 주요화가로 '李思訓, 李昭道 父子를 들 수 있으며....明에 들어서는 庄瑾, 李在, 戴進의 무리들이 그 뒤를 이었고, 吳偉, 張路, 鐘欽禮, 汪肇, 蔣嵩에 이르기까지가 북종"이라 하면서 남·북종화의 계보를 명대에까지 적용시켜 화가들의 계보를 나누었다.

10) 馮慧芬,《앞의 책》, 2쪽.

11)《앞의 책》, 12쪽. 따라서 浙派라는 용어는 때로 모호하며, 浙派계통에 속하는 작가군도 혼란스럽다. 穆益勤은 그 애매모호함에 대해 다섯 가지 제한적 조건; ⑴戴進과 직·간접적 관계가 있을 것 ⑵戴進과 유사한 생활 체험과 예술적 주장을 가지고 있을 것 ⑶작품에 戴進과 비슷한 회화 풍격을 표현한 것 ⑷화가의 예술 활동과 영향이 주로 민간에 있을 것 ⑸ 화가의 활동시대가 明代일 것을 들고 있다.

12) 單炯,〈論浙派的衰變〉,《戴進與浙派研究》, 92쪽 참고.

13) 單國強,〈戴進生平考〉,《朶云》第四期, 1982, 161쪽. 石守謙,〈浙派畵風與貴族品味〉,《戴進與浙派研究》, 34쪽에서 再引用.

14) 永樂 初 內閣大學士들이 점차 정치에 참여하면서 궁중 문단의 유력한 지지자 단체를 형성했는데, 대학사였던 楊榮, 胡廣, 黃淮 및 胡儼 등의 사람들은 모두 문예를 좋아했고 문인들과 화가들을 추천하여 궁정에 들어 오도록 했다. 이들 대학사들은 元末 은거 문인들이 남송 원체화에 대해 가졌던 편견도 없었으며, 대부분 강서 및 복건성과 절강성 일대에서 왔기 때문에 이 지역 출신화가들이 많이 추천받았다.

15) 馮慧芬,《浙江畵派》, 65쪽.

16) 張潮,《虞初新志》,《說海》2권, 人民日報出版社, 民國 24년.

17) 單羽,〈戴進作品時序考〉,《戴進與浙派研究》, 218-221쪽 참고.

18) 馮慧芬,《浙江畫派》, 54쪽, 99-100쪽 참고.

19) 화가들은 紫禁城내의 仁智殿, 황제가 장군들을 맞이하는 武英殿과 華蓋殿 등에 거주하면서 수시로 황제의 부름을 받고 모일 수 있게 하였다. Yang Xin,《Three Thousand Years of Chinese Painting》, Yale Univ. and Foreign Languages Press, 1997. 198쪽.

20) 馮慧芬,《앞의 책》, 54-55쪽.

21)《앞의 책》, 55-56쪽.

22)《앞의 책》, 56-57쪽.

23)《앞의 책》, 58쪽 참고.

24) 單炯,《論浙派的衰變》,《戴進與浙派硏究》95쪽.

25) "晚之歸杭, 名聲益重, 求畫者得其一筆者如金貝." 馮慧芬,《앞의 책》, 60쪽에서 재인용.

26) 莫琚는 莫景行의 族孫이며 전당 사람이다. 景泰 4년에 향시에 합격하였고 重慶同知 벼슬을 지냈다.

27) 正統년간 진사. 刑部主事를 지냈고, 南京大理寺卿을 역임했다.

28) 單羽,《戴進作品時序考》, 236-238쪽 참고.

29) 錢塘사람. 正統 4년에 진사. 天順初에 학사를 지냈으며 憲宗 때 다시 복직하여 南禮部尙書에 올랐다. 景泰 원년(1450) 景宗의 즉위를 알리는 조칙을 가지고 사신으로 조선에 왔다. 南禮部尙書의 벼슬까지 지냈고《朝鮮紀事》저술. 字 克讓, 號 經鋤後人, 文僖는 그의 시호.《明史》183권에 그의 전기가 있다.

30) 馮慧芬,《앞의 책》, 80쪽.

31) 戴進은 方伯에게 門神을 그려주지 않으려 했으므로 방백은 그에게 형틀을 씌웠는데, 그때 절강 포정사를 역임해서 전당을 관할구역에 두었던 黃公澤이 이를 해명하고 구해준 사건이다.

32) 宋代 州의 장관으로 '權知某軍州事'의 준말이었으나, 明淸시대에는 정식 명칭으로 쓰임, 지현과 동일.

33) "吳偉齠年收養布政錢昕家", 顧元慶,《夷白齋詩話》,《四庫全書》

34) Yang Xin,〈The Ming Dyansty(1368-1644)〉,《Three Thousand Years of Chinese Painting》, Yale Univ. and Foreign Languages Press, 1997. 211쪽

35) "一日遊南京, 以童子負氣, 性至則整衣冠, 晨出館, 人不知其所之, 因尾其後, 見乃謁今太傅成國朱公, 公一見奇之, 日, 此非仙人歟? 因其年少, 遂呼爲小仙.....收爲門下客, 待如親近子弟, 與通家.", 周暉,《金陵鎖事》卷3, 石守謙,〈浙派畫風與貴族品味〉, 37-38쪽에서 재인용,

36) 王世貞,《弇州史料前集》卷21,《東平王世家》13쪽,《明史》卷106, 3099쪽-3101쪽. 石守謙,〈浙派畫風與貴族品味〉, 38쪽에서 재인용.

37) 周暉,《金陵鎖事》卷3, 石守謙,〈앞의 논문〉, 38쪽, 56쪽 참고.

38) 焦鈜,《國朝獻征錄》, 臺北:學生書局, 1966, 卷115, 44쪽. 石守謙,〈앞의 논문〉, 37쪽, 57쪽 재인용.

39)《明史》卷182, 石守謙,〈앞의 논문〉, 38쪽, 57쪽 참고.

40) 偉有時大醉被召, 蓬頭垢面, 曳破皁履, 踉蹌行, 中官扶掖以見, 上大笑, 命作〈松風圖〉. 偉蜿翻墨汁, 信手塗抹, 而風雲慘慘生屛幛間, 左右動色. 上嘆日: 진仙人筆也." 朱謀垔,《畵史會要》,《四庫全書》.

41) 單炯,〈앞의 논문〉, 97쪽 참고.

42) 周林生,〈앞의 책〉, 46쪽.

43) 黃宗羲,〈明文海〉,《四庫全書》卷417.

44) 史忠(1437-1519): 본성은 徐, 이름은 端本, 字 本正, 후에 이름을 史忠, 字 廷直으로 개명. 금릉인.

45) "南都諸豪客日與吳偉酣酒" 상해박물관에 소장된 吳偉의〈人物四段卷〉뒤 李濂의 題跋에서. "中山武陵王玄孫徐某, 一日與吳小仙 孫院使宴飮."《堯山堂外記》. 單炯,〈앞의 논문〉, 97-99쪽 참고.

46) 周暉,《金陵瑣事》, 石守謙,〈앞의 논문〉, 42-43쪽에서 재인용.

47) 馮慧芬,《앞의 책》, 95쪽 참고. 그 중에서도 중산왕 서씨 가문과의 내왕 가능성이 가장 큰데, 서씨 가문의 서화수장은 明代에 매우 명성을 떨쳤다.

48)《앞의 책》, 99쪽 참고.

49) 李開先은 山東省 章丘 사람이며 가정 8년(1529년)에 진사가 되었고 관직이 太常寺卿에 이르렀으며, 많은 서화를 수장하였는데, 특히 浙派의 그림을 좋아하였다. 字는 伯華, 號는 中麓. 山東 章邱人, 그림을 논한 저서에는《中麓畵品》이 있으며 그 외《中麓樂府》와《閑居集》이 있다.

50) 溫肇桐,《中國繪畵批評史》, 姜寬植 譯, 서울:미진사, 1994, 204쪽

51) 李開先,《中麓畵品 · 畵品一》, 俞劍華,《中國畵論類編》(上), 420쪽.

52) 文進畵筆, 宋之入院高手或不能及, 自元迄今, 俱非其比..", 李開先,《中麓畵品 · 後序》, 俞劍華,《앞의 책》(上), 430쪽.

53) 文進其原出於馬遠ʹ夏珪ʹ李唐ʹ董原ʹ范寬ʹ米元章ʹ關仝ʹ趙千里ʹ劉松年ʹ盛子昭ʹ趙子昻ʹ黃子久ʹ高房山.", 李開先,《中麓畵品 · 畵品五》, 俞劍華,《中國畵論類編》(上), 426쪽.

54) 章邱의 이중록 太常은 글씨와 그림을 매우 풍부하게 수장하고 감상에 자부심을 가져 일찍이《畵品》을 지어 명대 사람들의 등급을 정하였는데, 戴進, 吳偉, 陶成, 杜菫을 제1등으로 삼고, 倪瓚, 莊麟 등을 2등으로 삼았으며, 沈周, 唐寅은 4등에 놓아 그 지론이 吳지방 사람들과 자못 달랐다." 溫肇桐,《앞의 책》, 204쪽 재인용.

55) 王士禎,《香祖筆記》,《앞의 책》, 주44)재인용.

56) 李開先,《中麓畵品 · 畵品一》, 俞劍華,《앞의 책》(上), 421쪽.

57) 馮慧芬,《앞의 책》,98쪽.

58) 화정인. 正德 元年(1506)에 태어나 嘉靖 32년(1553) 겨울에 남경 翰林院孔目을 지내다가 관직을 사직하고 고향으로 돌아간 후 소주로 이주했으며 萬曆 元年(1573) 여름이 되기 전에 사망했다.

59) 何良俊,《四友齋畵論》, 俞劍華,《中國畵論類編》(上), 112쪽.

60) 王世貞,《弇州山人四部稿》권 155.

61) "沈啓南 戴文進竝第一.", 馮慧芬,《앞의 책》, 67-68쪽, 79-80쪽 참고.

62) 項元汴의《蕉窓九錄》에 대해서《四庫提要》와 余紹末의《書畵書錄解題》는 모두 그것을 僞托이라고 했다.

63) 馮慧芬,《앞의 책》, 116쪽 재인용.

64) Yang Xin,《앞의 책》, 197쪽

65) 王直,《抑庵文後集》, 馮慧芬,《앞의 책》, 57쪽 재인용.

66)《金陵瑣事》권2. 單炯,〈앞의 논문〉, 99쪽 재인용.

67) 馮慧芬,《앞의 책》, 117쪽 참고.

68)《앞의 책》, 7쪽.

69) 單炯,〈앞의 논문〉, 99쪽.

70) 石守謙,〈浙派畵風與貴族品味〉, 23쪽.

71) 黃琳은 錦衣指揮를 세습받고 집은 부유했으며, 수장품이 많았다. 문인인 徐霖(字 子人, 1462-1538), 陳鐸 (字大聲, 正德年間中 指揮를 세습, 생졸 미상)이 모두 그와 사이가 돈독했고 吳偉의 후원자 중 하나였다.

72) 顧璘(字 華玉 1476-1545)은 吳지역 문인화가와 교류가 밀접했고, 文徵明의 친구이기도 했지만 浙派 작품을 상당히 중시했으며, 陳沂(1517년 진사)도 그림에 능하였다고 전해지는데, 馬夏派의 영향을 받았으므로 浙派를 비난하지 않았다.

73) 顧璘, 王韋(字 欽佩, 1505년 진사. 생졸 미상)와 陳沂는 그때 "金陵三俊"이라고 일컬어 졌는데, 분명히 그들의 금릉 문화계에서의 위치는 비교적 이른 시기의 徐霖, 金琮 등의 사람들보다 중요해서 금릉 문화 활동을 좌지우지했다고 한다. 세 사람 중에 顧璘의 관직 및 명망이 최고였으며 浙派와의 관계도 가장 직접적이다. 그는 吳偉가 죽기 전에 바로 금

릉 吏部에서 재직하고 있었고, 일찍이 吳偉에게 산수화 한 폭을 청하기도 했는데, 이 산수화는 그 후 淸初 周亮工에 이르기 전까지 모두 顧璘의 집에 소중하게 수장되어 있었다고 전한다. 周亮工, 《書影擇錄》, 《美術叢書本》, 209쪽, 石守謙, 〈앞의 논문〉, 50쪽 재인용.

74) 朱日藩(字 子价, 1544년 진사), 金琮(?-1501), 盛時泰(字 仲交, 생졸미상, 皇甫汸(字 子循, 1503-1583, 1529년 진사), 黃姬水(字 淳父, 1509-1574)

75) 본적과 예술활동의 범위로 보면 오파 제자들은 소주 및 그 부근지역에 집중되어 있었고 내부 연결조직도 상당히 긴밀했다. 吳派 화가들은 친한 친구지간에 보통 사돈을 맺었는데, 沈周의 누이는 劉珏에게 시집갔고, 왕충의 아들이 唐寅의 딸에게 장가들었으며, 沈周의 딸이 史鑒의 셋째 아들에게 시집가는 등이다. 이런 사돈 관계의 유지는 화가들 사이에 왕래를 깊게 하고, 더욱 강한 응집력을 유지하도록 했다. 또한 화가들은 보통 詩, 書, 畵 三藝를 자식과 제자들에게 전수했는데 문씨 일가에 문팽, 문가, 문백인, 문진형, 문종간, 문숙, 문종룡, 문종창 등이 있어 가학을 전수받았다. 진순은 아들 陳栝이 아버지를 배웠는데 역시 회화에 능하였다. 진사도의 아들 士仁도 아버지의 화법을 배웠으며 서화에 모두 능하였다. 전곡의 아들 允治는 아버지의 풍격 그림에 능했다. 이들 중에는 관리, 隱士, 감정가, 수장가도 있었고, 서법가와 전각가도 있었다. 서법, 그림, 문장은 吳派의 제자들이 반드시 배워야 하는 학과였으며, 거의 모든 화가들이 詩書文에 능하였는데 오문제자들의 특색이었다. 馮慧芬,〈앞의 책〉, 157-8쪽 참고.

76) 單炯,〈앞의 논문〉, 100-101쪽 참고. 馮慧芬,《앞의 책》, 146-8쪽 참고.

77) 馮慧芬,《앞의 책》, 143쪽.

78) 張路의 생졸년은 약 1490년에서 1563년 사이로 추정되며, 황종희의 《明文海》에는 朱安(1517-1601년)이 쓴 "張平山先生"이라는 전기가 있는데 그중에 張路의 일부 예술 견해가 보존되어 있어, 이에 근거해서 당시 유행한 문인화 사조에 대한 張路의 심경을 엿볼 수 있다. "古今의 그림을 감상하고 평가할 수 있는 자는 아주 적은데, 그림을 그리지 못하는 사람이 대체로 많고, 그림에 능한 자가 적기 때문이다. 글자를 모르는 사람은 필경 문장을 읽지 못하고, 法帖을 보지 못하는데, 하물며 그림을 못 그리는 자가 그림을 알 수 있겠는가? 간혹 타고난 자질이 뛰어난 자가 있어도 그 대략만을 볼 수 있을 뿐이니, 용필의 능숙함과 미숙함, 먹의 맑고 탁함에 대해서는 모두 알 수 없다"고 하였다.
"畵者, 文之極也. 其爲人也多文, 雖有不曉畵者寡矣;其爲人也無文, 雖有曉畵者寡矣."

79) 馮慧芬,《앞의 책》, 145-146쪽 참고.

80) 何良俊,《四友齋叢說》.

81) 馮慧芬,《앞의 책》, 148-150쪽 참고.

82) 王世貞,《文先生傳》, 石守謙,〈앞의 논문〉, 53쪽 재인용.

83) 豊坊,《書訣》, 石守謙,〈앞의 논문〉, 53쪽 재인용.

■양주화파에 대한 염상(鹽商)들의 후원양상 고찰

1) 李保華의 《揚州詩咏》(蘇州大學出版社, 2001)에는 揚州를 노래하고 있는 魏晋代부터 民國때까지의 시들을 선별해서 싣고 있다.

2) 戴均良,《中國城市發展史》, 哈爾濱, 1992, 259-266쪽. 조병한,〈18세기 揚州 紳·商 문화와 鄭板橋의 문화비판; 揚州八怪의 성격과 관련하여〉,《계명사학4》, 계명사학회, 1993, 11월, 5-7쪽 참고.

3) 李斗,《揚州畵舫錄》, (北京:中華書局), 2001, 卷6.

4) 丁家桐,《揚州八怪》, (蘇州:蘇州大學出版社), 2005, 2-3쪽.

5) 이들의 생졸년월일은 蔡雲峰 主編,《揚州博物館藏 揚州八怪書畵精選》(江蘇古籍出版社, 2001, 73쪽)의 서술을 따랐다.

6) 陳傳席는 鹽商의 특징을 '商人, 官僚 및 文人의 一體化'로 표현했다. 陳傳席,〈論揚州鹽商和揚州畵派及其他〉,《陳傳席文集3》, (鄭州市:河南美術出版社), 2001. 1013쪽.

7) James Cahill, 《중국회화사》, 조선미 역, (서울:열화당), 266쪽 참고.

8) 揚州에서 휘상의 집중도는 陳去病의 《五石脂》에 의하면, "揚州의 흥성은 실상 徽商이 열었으며, 揚州는 거의 徽商의 식민지(揚州之盛, 實徽商開之, 揚蓋徽商殖民地也)"로 표현될 정도였다. 黃劍, 《徽州古藝事》, (沈陽:遼寧人民出版社), 2004, 123쪽.

9) 박병석, 《중국상인문화》, (서울:교문사), 2001, 62쪽 참고, 65-66쪽. 209쪽.

10) 葉顯恩, 〈徽商利潤的封建化與資本主義萌芽〉, 中國史硏究編輯部編, 《中國封建社會經濟結構硏究》, 262-263쪽. 조병한, 〈18세기 揚州 紳·商 문화와 鄭板橋의 문화비판; 揚州八怪의 성격과 관련하여〉, 96쪽 참고.

11) 李斗, 《揚州畵舫錄》, 卷4, 90쪽. 卷15, 345쪽. 卷8, 180쪽.

12) 馬曰琯은 《焦山記游集》1권, 《攝山游草》1권, 《沙河逸老小稿》6권, 《嶰谷詞》1권의 저술이 있다. 馬曰璐는 《韓柳年譜》8권, 《南齋集》6권, 《南齋詞》2권이 있으며, 馬氏兄弟는 또한 《叢書樓目錄》을 함께 저술하기도 했다. 朱正海 主編, 《鹽商與揚州》, (南京:江蘇古籍出版社). 2001, 248쪽.

13) 李斗, 《揚州畵舫錄》卷4, 102쪽. 卷3, 86-88쪽.

14) 黃劍, 《徽州古藝事》, 128쪽.

15) 汪明裕, 《古代商人》, (合肥:黃山書社), 1999. 130-131쪽 참고.

16) 乾隆22年(1757年)에 발기했다. 盧見曾의 虹橋修禊에 참여한 사람은 7천여 명에 달했으며, 詩集 삼백여권을 엮었다고 전해진다. 蔡雲峰 主編, 《揚州八怪書畵精選》, 江蘇古籍出版社, 2001, 1쪽.

17) 앞의 책, 123쪽. 許少飛, 《揚州園林》, (蘇州:蘇州大學出版社). 2001. 232-235쪽 참고.

18) 조병한, 〈18세기 揚州 紳·商 문화와 鄭板橋의 문화비판; 揚州八怪의 성격과 관련하여〉, 98쪽. 한번은 內監 張鳳이 金冊을 훔쳐 팔았다가 죄가 무서워 남쪽으로 도망갔다. 江春이 그를 발견, 체포해 베이징으로 압송했다. 乾隆帝는 교지를 내려 그에게 布政使라는 직함을 수여했다. 건륭제가 여섯 차례 강남에 갔는데 매번 江春이 모든 접대를 수행했다. 乾隆은 金山行宮에서 문구를 담아 허리에 매는 작은 주머니인 荷囊을 풀어 그 자리에서 江春에게 하사하여 차도록 하고 內卿으로 봉했다. 乾隆帝는 두 번에 걸쳐 친히 江春의 별장인 康山草堂에 가서 보석과 골동품을 하사했고, '怡性堂'이란 편액을 써 주었다. 江春 등 鹽商은 은 100만냥을 헌납해 乾隆의 등극 50 주년을 경축하였고, 江春은 축수 연회인 千叟會에 초청받아 참석하였고, 아울러 乾隆帝와 함께 연회에 참석해 스님이 쓰는 지팡이인 錫杖을 받았다. 박병석, 《중국상인문화》, 209쪽. 汪明裕, 《古代商人》, 54-55쪽.

19) 朱正海 主編, 《鹽商與揚州》, 251쪽.

20) 앞의 책, 247-8쪽 참고.

21) 李旣匋 主編, 《中國歷代畵家大觀-淸(下)》, (上海:上海人民美術出版社), 1998, 96쪽 참고. 吳鏡秋의 〈笙山書屋圖〉에 쓴 《題吳鏡秋笙山書屋圖》, 雍正 6년에 그린 《貓圖》 위에 쓰여진 題詩 〈貓〉에 "書于七峰草堂"라는 구절이 보인다. 黃俶成, 《揚州八怪詩歌 三百首》, (上海:上海人民出版社), 2003, 78쪽.

22) 汪士愼은 揚州八怪 중 한사람이었던 邊壽民에게 그림을 팔아달라고 청했다. 邊壽民이 보낸 편지에는 "書畵帖 네 권을 은자 세냥 여덟전에 팔았다"고 하는 대목이 있는데 당시 은자 한냥은 4백-5백전이었다고 한다. 周時奮, 《揚州八怪》, 서은숙 옮김, (서울:창해), 2006, 29쪽.

23) 李旣匋 主編, 《中國歷代畵家大觀-淸(下)》, 98쪽.

24) 汪明裕, 《古代商人》, 132쪽 참고. 黃俶成, 《揚州八怪詩歌 三百首》, 219쪽.

25) "縮寫修篁小扇中, 一般落落有淸風. 墻東便是行庵竹, 長向君家學化工."

26) "咬定幾句有用書, 可忘飮食; 養成數竿新生竹, 直似兒孫", 梁章鉅, 《楹聯續話》권2. 朱正海 主編, 《鹽商與揚州》, 251쪽 재인용.

27) 蔡雲峰 主編, 《揚州博物館藏 揚州八怪書畵精選》, 123쪽.

28) 李斗, 《揚州畵舫錄》, 卷10.

29) 陳傳席, 〈揚州八怪詩文集早期板本槪述〉, 《陳傳席文集》, 1010쪽 참고.

30) 黃劍, 《徽州古藝事》, 128쪽.

31) 鄭燮은 이 당시 사람들의 골동취미와 서화수집에 대해서 다음과 같은 시를 남기고 있다. "말세에 골동 좋아하여 기꺼이 속임수에 걸리네. 천금을 들여 서화를 사고 백금을 들여 서화를 표구한다.....마침 부귀할 때는 가치가 천만을 넘어도 빈천해지고 나서는 떡도 바꿔 먹지 못한다. 卞孝萱 編, 《鄭板橋全集》, 濟南, 1985, 74쪽. 조병한, 〈18세기 揚州 紳·商 문화와 鄭板橋의 문화비판; 揚州八怪의 성격과 관련하여〉, 102쪽 재인용.

32) 大幅六兩, 中幅四兩, 小幅二兩, 條幅對聯一兩. 扇子斗方五錢. 凡送禮物 食物, 總不如白銀爲妙....送現銀則心中喜樂, 書畵皆佳..." 《鄭板橋集·板橋潤格》

33) 黃劍, 《徽州古藝事》, 128쪽.

34) 周時奮, 《揚州八怪》, 29쪽.

35) 조병한, 〈18세기 揚州 紳·商 문화와 鄭板橋의 문화비판; 揚州八怪의 성격과 관련하여〉, 109쪽 주59) 참고.

36) 하영준, 《화조화》, (서울:서예문인화), 2006. 142쪽 참고.

37) 李旣匋 主編, 《中國歷代畵家大觀-淸(下)》, 95쪽 참고.

38) 陳傳席, 〈揚州八怪詩文集早期板本槪述〉, 《陳傳席文集》, 990-991쪽 참고. 《巢林集》에는 揚州八怪 중 하나였던 陳撰이 쓴 서문이 있는데 서문에는 乾隆9年(1744年)으로 표기되어 있다. 그러나 卷7의 〈哭姚薏田〉의 시를 근거로 해서 陳傳席는 汪士愼과 친한 친구였던 姚薏田이 세상을 떠났을때가 汪士愼의 나이 66세(乾隆17年)였으므로 乾隆 中期에 이 문집이 출판되었을 것으로 추정한다.

39) 陳傳席, 〈揚州八怪詩文集早期板本槪述〉, 1003쪽 참고.

40) 앞의 논문, 1004쪽 참고, 1030쪽.

41) 李斗, 《揚州畵舫錄》, 卷8.

42) "巢林古干淡著色, 高子(西唐)補足花續粉." 蔡雲峰 主編, 《揚州博物館藏 揚州八怪書畵精選》, 73쪽.

馬氏 兄弟가 주관한 漢江詩會에서 지은 시를 편찬한 열두 권의 시집. 小玲瓏山館에 모인 시인과 화가들이 서로 읊은 시를 모아 馬曰琯이 출간하였다. 李旣匋 主編, 《中國歷代畵家大觀-淸(下)》, 101쪽.

44) 李斗, 《揚州畵舫錄》, 卷10.

45) 天寧寺는 康熙帝와 乾隆帝의 6차에 걸친 南巡에 의해 金山, 焦山, 高旻寺와 더불어 行宮이 세워졌던 곳이다. 行庵은 馬曰琯의 家庵으로서 葉震初의 〈行庵文讌圖〉가 있으나 전해지지 않는다. 李斗, 《揚州畵舫錄》 卷4, 102쪽, 86쪽.

46) 蔡雲峰 主編, 《揚州博物館藏 揚州八怪書畵精選》, 73쪽.

47) "蓮界慈雲共仰板, 秋風籟落扣禪關. 登樓淸聽市聲遠, 倚檻潛窺鳥夢閑. 疏透天光明似水, 密遮樹色冷如山. 東偏更羨行庵地, 酒榼詩筒日往還." 黃俶成, 《揚州八怪詩歌 三百首》, 154쪽.

48) 蔡雲峰 主編, 《揚州博物館藏 揚州八怪書畵精選》, 73쪽.

49) 秦嶺雲, 《揚州八家叢話》, 상해, 1985, 37쪽. 조병한, 〈18세기 揚州 紳·商 문화와 鄭板橋의 문화비판; 揚州八怪의 성격과 관련하여〉, 104쪽 재인용.

50) 李斗, 《揚州畵舫錄》卷15, 345쪽.

51) 앞의 책, 卷10.

52) 앞의 책, 卷10.

53) 陳傳席, 〈揚州八怪詩文集早期板本槪述〉, 1026쪽.

54) 베라 L. 졸버그, 《예술사회학—예술·인문학·사회과학 사이의 가교》, 현택수 역, (서울:나남출판), 2000, 202쪽.

■해상화파의 형성 과정과 그 성격

1) 上海中國畵院編, 《美術文集》, 1985년, p.243.

2) 顧廷龍, 《上海風物志》, 上海文化出版社, 1982.

3) 李鑄晋・萬靑力, 《中國現代繪畫史 : 晚淸之部 1840-1911》, 石頭出版股份有限公司, 1977, pp.35-43.

4) 李万才, 《海上畵派》, 吉林美術出版社, pp.22-41.

5) 위의 책, pp.42-43.

6) 單國强 著, 《古書畵史論集》 〈試析 "海派" 含義〉, 紫禁城出版社, 2001, p.327.

7) 위의 책, pp.327-328.

8) 위의 책, pp.328-329.

9) 위의 책, p.329.

10) 杜衡, 〈文人在上海〉 上海 《現代》 雜誌, 1933년 12월호 수록.

■ 왕일정王一亭의 미술후원이 상해 화단에 미친 영향

1) Chu-tsing, Li. *Traditional Painting Development During the Early Twentieth Century*, Oxford University press, 1988, 89쪽

2) 金賢暎, 〈중국근대 海上畵派의 초상화 연구〉, 홍대 석사논문, 2001, 53쪽

3) 金賢暎, 같은 책, 21쪽

4) Stella Yu, Lee. *The Art Patronage of Shanghai in the Nineteenth Century*, University of Washington Press, 1989, 223쪽

5) Stella, Yu Lee. 같은 논문, 59쪽

6) Stella, Yu Lee. 같은 논문, 62쪽

7) 吳志英, 〈趙之謙(1829-1884)과 19世紀 中國의 海派畵壇〉, 弘益大 大學院, 2005, 20쪽. 李志綱, 〈蔣寶齡與 《墨林今話》 關於嘉道時期江南畵壇商業化的考察〉, 香港中文大學 中國藝術史課程 哲學博士論文, 2004, 69쪽

8) 吳志英, 앞의 논문, 21쪽

9) 李鑄晋・萬靑力, 《中國現代繪畫社-晚淸之部》, 上海, 文匯出版社, 2003. 49쪽. 李鑄晋, 〈海派與金石派〉, 《海派繪畫研究文集》, 南京, 上海書畵出版社, 12, 2000, 248쪽 沈揆一, 〈論地域性中的民族性 : 江南金石畵派對現代性回應〉, 《海派繪畫研究文集》, 南京, 上海書畵出版社, 12, 2000, 1025쪽

10) 李鑄晋・萬靑力, 앞의 책, 23쪽

11) 李萬才, 《海上畵派》 중국화파총서14, 미술문화, 282쪽

12) 蕭芬琪, 〈王一亭 : 上海畵壇的贊助人〉, 《미술사논단》 11권, 2005, 78쪽 文貞姬, 〈王一亭 : 上海畵壇의 후원자〉, 99쪽

13) 蕭芬琪, 앞의 논문, 69쪽

14) 楊隆生, 〈王一亭書畵年表〉, 《王一亭先生書畵集》, 臺北 : 中國美術出版社, 1979, 117쪽

15) 劉紹唐, 《民國人物小傳》, 傳記文學叢刊 第10冊, 臺北 : 中國文學出版社, 1988, 41쪽

16) 蕭芬琪, 앞의 논문, 71쪽

17) 吳昌碩, 《白龍山人小傳》

18) 楊隆生, 앞의 책, 126쪽

19) 吳東邁(編), 《吳昌碩談藝錄》, 北京 : 人民美術出版社, 1993, 249쪽

20) 洪水橫流의 題跋

21) 蕭芬琪, 〈王一亭〉, 《中國名畵家全集》, 石家莊, 河北敎育出版社, 2002, 31쪽

22) 汪仁澤, 〈王一亭〉, 《民國人物傳》, 北京, 中華書局出版社, 1984, 257쪽

23) 蕭芬琪, 〈王一亭 : 上海畵壇的贊助人〉, 《미술사논단》 11권, 2005, 79쪽

24) 王忠口述, "宋敎仁在上海虹口公園(又名宋公園)和陳其美在湖州道場山的墓地, 都是王家所建."

25) 蕭芬琪, 앞의 논문, 81쪽

26) 蕭芬琪, 앞의 논문, 81쪽

27) 許志浩,《中國美術史團漫錄》, 南京, 上海書畵出版社, 1994, 34쪽

28) 王家誠,《吳昌碩傳》, 臺北: 國立故宮博物院, 1998, 163쪽

29) 蔡辰男,《白龍山人書畵大觀》册1, 國泰美術館, 1982, 161쪽

30) 蔡辰男, 같은 책, 161쪽

31) 蔡辰男, 같은 책, 66쪽

32) 許志浩, 같은 책, 34쪽

33) 李萬才, 앞의 책, 56쪽

34) 李萬才, 앞의 책, 51쪽

35) 王一亭이 발기 창립한 단체 上海書畵研究(1910년), 上海中國書畵保存會(1922년), 淸遠藝社(1929년), 觀海談藝社(1930년), 力社(1936년), 上海書畵會(1922년), 天馬會(1919년), 海上書畵聯合會(1925년), 古懽今雨書畵社(1926년), 蜜蜂畵社(1929년), 中國畵會(1931년), 怡園畵集(1895년), 浙西金石書畵會(1920년), 停雲書畵社(1921년), 南通金石書畵會(1924년), 上海藝苑研究所(1927년), 藝苑繪畵研究所(1928년), 素月畵社(1925년), 藝風社(1933년) 등

 참고그림목록

1. 심주沈周 〈오문12경吳門十二景〉 중 다섯 번째 25.6×22.5cm 廣州市美術館 소장
2. 심주沈周 〈오문12경吳門十二景〉 중 두 번째 25.6×22.5cm 廣州市美術館 소장
3. 문징명文徵明 〈난죽도蘭竹圖〉 臺灣 故宮博物院 소장
4. 당인唐寅 〈관산행려도關山行旅圖〉 1506년 129.2×46.3cm 北京故宮博物院 소장
5. 구영仇英 〈송계횡적도松溪橫笛圖〉 116×65.6cm 南京博物院 소장
6. 심주沈周 〈계산추색도溪山秋色圖〉 부분 약 1490년 뉴욕 메트로폴리탄 미술관
7. 문징명文徵明 〈청죽도聽竹圖〉 16세기초 클리블랜드 미술관
8. 강세황姜世晃 〈이재묘도夷齋廟圖〉《중국기행첩中國記行帖》부분 1784년 26.5×22.5㎝ 통도사 성보박물관 소장
9. 심사정沈師正 〈와룡암소집도臥龍庵小集圖〉 1744년 29×48cm 간송미술관 소장
10. 심사정沈師正 〈방심석전산수도倣沈石田山水圖〉 1758년 129.4×61.2cm 국립중앙박물관 소장
11. 심주沈周 〈야좌도夜坐圖〉 1492년 84.8×21.8cm 臺灣 故宮博物院 소장
12. 강세황姜世晃 〈벽오청서도碧梧淸署圖〉 30.5×35.8㎝ 개인소장
13. 심주沈周 〈심석전벽오청서도沈石田碧梧淸署圖〉《개자원 화보芥子園 畵譜》
14. 이당李唐 〈강산소경도江山小景圖〉 부분 49.7×186.7cm 남송 臺灣 故宮博物院 소장
15. 유송년劉松年 〈나한도羅漢圖〉 117.2×56cm 남송 臺灣 故宮博物院 소장
16. 대진戴進 〈관산행려도關山行旅圖〉 61.8×29.7cm 北京故宮博物院 소장
17. 대진戴進 〈남병아집도南屛雅集圖〉 부분 33×161cm 臺灣 故宮博物院 소장
17-1. 대진戴進 〈남병아집도南屛雅集圖〉 부분 33×161cm 臺灣 故宮博物院 소장
17-2. 대진戴進 〈남병아집도南屛雅集圖〉 부분 33×161cm 臺灣 故宮博物院 소장
18. 오위吳偉 〈파교풍설도醉橋風雪圖〉 183.6×110.2cm 北京 故宮博物院 소장
19. 남영藍瑛 〈한강어정도寒江漁艇圖〉 1648년 26.8×146.3cm 上海博物館 소장
20. 대진戴進 〈설산행려도雪山行旅圖〉 140.5×77.5cm 北京 故宮博物院 소장
21. 대진戴進 〈귀전축수도歸田祝壽圖〉 40×50.3cm 北京 故宮博物院 소장
21-1. 대진戴進 〈귀전축수도歸田祝壽圖〉 40×50.3cm 北京 故宮博物院 소장
22. 대진戴進 〈추강어정도秋江漁艇圖〉 부분 40×740cm 프리어갤러리 소장
23. 오위吳偉 〈어락도漁樂圖〉 270×174.4cm 北京 故宮博物院 소장
24. 장로張路 〈어부도漁夫圖〉 38×69.2cm 東京 護國寺 소장
25. 대진戴進 〈귀주도歸舟圖〉 76.5×36.5cm
26. 마원馬遠 〈추강어은도秋江漁隱圖〉 37×29cm 남송 臺灣 故宮博物院 소장
27. 하규夏珪 〈관폭도觀瀑圖〉 남송 臺灣 故宮博物院 소장
28. 하창夏昶 〈상강풍우도湘江風雨圖〉 1449년 35×1206cm 北京 故宮博物院 소장